圖解

西洋經典餐瓷器
全書

從歷史、藝術、工藝、名窯、品牌
到應用、鑑賞與收藏，西洋瓷藝愛好者必備指南

加納亞美子、玄馬繪美子 著

連雪雅 譯

于禮本 審訂

積木文化

西洋餐瓷不只有「欣賞樂趣」與「使用樂趣」，還有「學習樂趣」

這本書並非各位既有印象中的西洋餐瓷書籍。

以往的西洋餐瓷書籍，應該都是傾向餐瓷品牌的型錄、餐桌上的瓷器盤皿搭配，或是關於陶瓷歷史、古董方面的專門書籍。然而，這些知識含量高，專業術語多，對於初次接觸的人來說，會感到艱澀不好懂而難以持續。

本書的旨趣在初學者好入門，讓初次接觸的人也能在輕鬆又不失專業的內容中掌握要領。不同於過去西洋餐瓷書籍中，以「欣賞樂趣」或以餐桌搭配的「使用樂趣」為主，同時增加了培養文化素養的「學習樂趣」，這是本書最希望能為讀者帶來的「新意」。近來大眾逐漸瞭解到藝術作品不只能感性的欣賞，在累積知識和經驗後，還能更深切的瞭解意義層面，進而「解讀美術繪畫」。同樣地，西洋餐瓷的設計也是如此。

基於「新手也能從零開始理解西洋餐瓷」的立意，本書網羅了以往必須閱讀好幾本書才能洞悉的種類、製法、歷史背景、美術風格等，以有系統的脈絡建構出深入淺出的認識方法。

- 喜歡做菜，對盛裝料理的餐瓷器皿感興趣。
- 喜歡紅茶，想知道關於茶杯的事典。
- 想更瞭解在旅行地點或展覽會看到的餐瓷器皿。

「雖然不是十分瞭解，但因為喜歡餐瓷器皿，想更深入瞭解」，如果你也有這樣的想法，請務必一定要翻閱本書。

本書中的內容是針對零基礎的入門者為主要對象，就過去所舉辦的西洋餐瓷講座的經驗，全書以「基礎知識」、「品牌」、「美術風格」、「歷史用語」、

「重要人物」分類。書中盡可能的以淺顯易懂的方式解說，讓初窺西洋餐瓷的新手，也能把握合適的認知方式，理解當中的專業用語。在歷史解說方面，深入探究誕生時的歷史文化背景，幫助讀者理解「餐瓷就在這樣的背景基礎誕生」。為了突顯設計風格的差異，不僅附有大量精美的圖片，更在不易理解的部分，輔以插圖完整的說明。

此外，為了避免在閱讀過程中，出現有如在看教科書般的乏味枯燥感，特別在內容中不時穿插昔日舉辦的西洋餐瓷講座 Q & A，以及延伸推薦書籍等有趣的相關說明。

本書的最終目的是串連各位原本就有的零散知識或經驗，進而體會到豁然明白的學習感動。學生時代為了考試死背硬記的歷史用語、以前看過的美術畫作、書籍或電影、在演奏會聽過的音樂、在某家餐廳用過的餐瓷用具……，透過閱讀本書，將那些零散的經驗串連起來，你會驚訝地發現「原來如此！這些都是有關聯的事」，對自己的世界觀變得開闊感到喜悅。

希望各位透過閱讀本書，在瞭解西洋餐瓷的過程中，能更加深欣賞餐瓷、使用餐瓷，以及學習的樂趣。在選購時，不被流行影響，挑選心目中理想的餐瓷，若能如此，我們會感到很開心。

——加納亞美子、玄馬繪美子

赫倫：阿波尼（Apponyi）

瑋緻活：
櫻花春蕾（Spring Blossom）

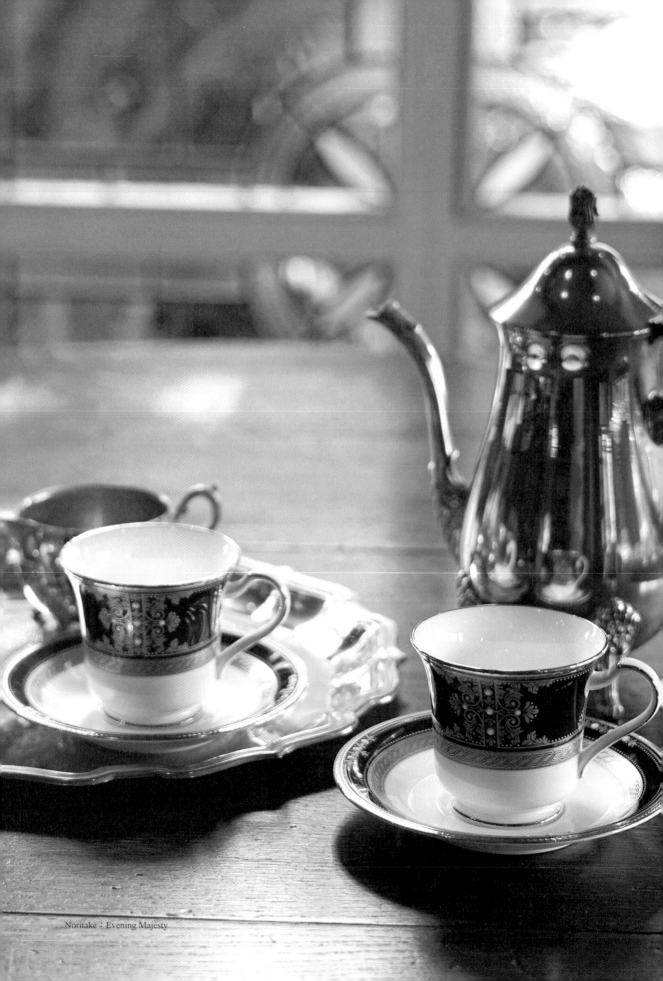

Noritake：Evening Majesty

圖左 Ginori 1735：Impero，圖右柏圖瓷窯：Consulat

第 3 章
從美術風格瞭解西洋餐瓷

第 4 章
西洋餐瓷與歷史

第 5 章
西洋餐瓷重要人物

　　本書分為「基礎知識」、「品牌」、「美術風格」、「歷史用語」、「人物」共五章。第 1 章針對西洋餐瓷與陶瓷器的基本原料、器皿種類、圖案種類等進行說明；第 2 章介紹世界各國世界各國的餐瓷品牌；第 3 章以年代順序彙整西洋餐瓷設計圖案的美術風格，搭配圖片說明各風格的特徵要素、具代表性的餐瓷；第 4 章的主題是美術風格或西洋餐瓷誕生的歷史背景。閱讀時不必記住年分或當時發生的事件，但須留意時代的變遷；第 5 章介紹世界史上的偉人，以及陶瓷史上不可或缺的重要人物。附錄的部分簡單統整選購西洋餐瓷時的要領重點。

👉 內頁閱讀方式

品牌名稱
窯印或商標

品牌歷史

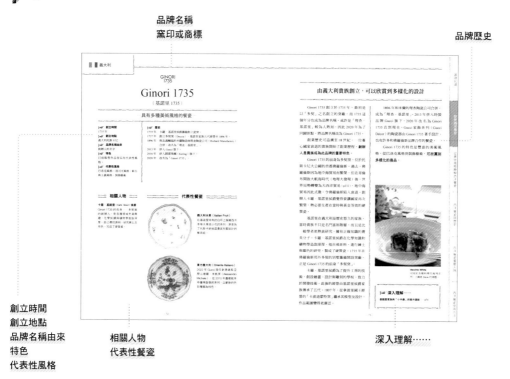

創立時間
創立地點
品牌名稱由來
特色
代表性風格

相關人物
代表性餐瓷

深入理解……

品牌名稱	中文與英文。	代表性風格	該品牌餐瓷主要的美術風格。
窯印	壓印在餐瓷的刻印圖像或商標（p30）。	相關人物	與品牌創立或發展有關的人物。
創立時間	創立年分。	代表性餐瓷	雖然各品牌有各種系列，本書舉出最具代表性的作品。另外，系列名稱基本上是採用各品牌的標示，但有一部分不同。
創立地點	若所在地已變更，會一併記載目前的所在地。		
品牌名稱由來	簡單說明品牌名稱的由來。	品牌歷史	統整品牌誕生或發展的盛事經過，重要部分以粗體標示。最重要的部分有黃色底線。
特色	該品牌餐瓷的特徵。	深入理解	有相關內容的其他頁面（第 1 章與第 5 章也有標示）。

第1章

基礎知識

瞭解西洋餐瓷之前,先認識什麼是「燒物」、
瓷器的原料或釉藥、製作方法或種類等。
本章將依序說明餐瓷的分類與成分、
製作方法、歷史、品項種類、設計。

什麼是「燒物」?

器皿的種類繁多,有漆器、玻璃、塑膠、木製品等,
其中又以日文稱作「燒物」的陶瓷器占最大部分。
「燒物」的共通點是「用土塑形後,再燒製成形」。
其分類、燒成溫度及名稱,依國家或地區的不同,在區分界定上也有差異。
以下將就歐洲常見的分類依土器、炻器、陶器及瓷器說明差異。

陶瓷器的分類

土器(clayware)

○世界上最古老的陶器,俗稱「赤陶」(terracotta)。
○原料是黏土,密度低、吸水性高、易漏水,不施釉,以 550 ~ 800
度的低溫直燒而成(素燒)。

炻器(stoneware)

○代表性的西洋器皿是瑋緻活的浮雕玉石(jasperware),在日本主要是
備前燒。
○介於陶器與瓷器間特性的陶瓷器。
○吸水性小,以 1200 ~ 1300 度高溫長時間燒成。
○日本餐具器皿幾乎不施釉,西洋餐瓷因應刀叉的使用,有的會施釉
(瑋緻活的浮雕玉石為不施釉)。
○「炻器」是日本明治時代後,從英文(stoneware)直譯成的日文用
法,在此之前稱為「燒締」。

陶器（earthenware）

○世界主流的陶器，以**西洋器皿的馬約利卡陶器（Maiolica）與台夫特陶器（Delftware），以及日本的荻燒、益子燒**最為聞名。

○「使用釉藥，二度燒結」是陶器與炻器的不同之處，以 1000～1250 度的高溫燒成。

○根據釉藥（p19）種類，分為錫釉陶器、鉛釉陶器等。

＼ **本書主角！** ／

瓷器（porcelain / china）

○**著名的西洋器皿如麥森瓷器，日本則是有田燒。**

○「瓷器」之名源自於宋代古稱「磁州」官窯。

○12 世紀左右，中國的景德鎮最早燒造出白瓷（p18）。

○17 世紀左右，西方人將瓷器稱作「白金」，價值與黃金幾乎一致。

○原料是瓷石（p18）。

○透光性佳、不具吸水性，用手指輕彈會發出清脆的金屬聲響。

○依原料種類或燒成溫度，分為硬質瓷(真瓷)、軟質瓷、骨瓷(bone china) 等。

○瓷器發源於中國，因此「china」也有「瓷器」之意，porcelain 的語源請參閱 p26。

☞ 陶瓷器的分類

		土物			石物*
		西洋器皿主要是使用炻器、陶器、瓷器。			
		土器	炻器	陶器	瓷器
素坯性質	透光性	無	無	無	有
	敲擊聲	濁音	清音	濁音	金屬聲
	吸水性	有	稍微	稍微	無
	顏色	土色	土色	土色	白色
釉藥		無	少	多	多
主要燒成溫度		550～800 度	1200～1300 度	1000～1250 度	1200～1400 度

＊瓷器的主要原料是瓷石，故也被稱為「石物」。

基礎知識

世界西洋餐瓷

從美術風格瞭解西洋餐瓷

西洋餐瓷與歷史

西洋餐瓷重要人物

西洋餐瓷使用方法

更詳細瞭解！陶瓷器的分類

西洋陶瓷器餐具可歸為陶器、瓷器、骨瓷三大類型。
各自的性質原料分別為「土物」、「石物」、「加入獸骨灰的瓷器」。
在西洋餐瓷中，這三者基本上皆為「白色器皿」，不容易區別。
以下先來瞭解它們明確的特徵。

☞ 陶器（p130）

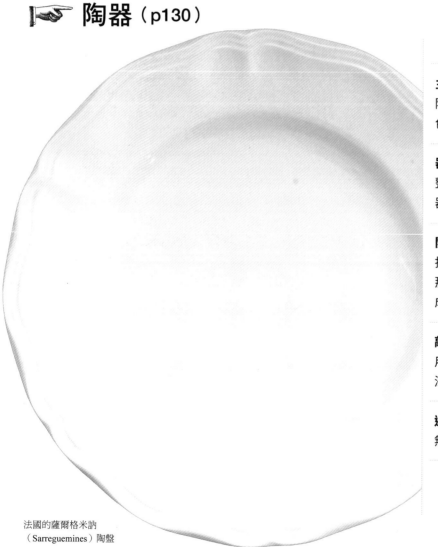

法國的薩爾格米訥
（Sarreguemines）陶盤

主要原料
陶土。圈足（p30）多偏土
色或土棕色。

器體
整體具圓潤渾厚感，白色
器皿並非純白色。

開片
指因釉藥而產生的裂痕，
那是在燒製過程中自然形
成的紋路。

敲擊聲
用手指輕彈會發出較鈍的
濁音。

透光性
無。

瓷器（p13）

主要原料

瓷石。
（最近也開發出合成陶土或「半瓷土」的黏土，從原料更難區別是陶器或瓷器。）

器體

整體輕薄、具光澤感，白色器皿是純白色，像玻璃一樣散發光澤。

開片

無。

敲擊聲

用手指輕彈會發出清脆的金屬聲響。

透光性

有。

＼關鍵在於透光性／

維也納的奧格騰
（Augarten）陶盤

骨瓷（p28）

主要原料

獸骨灰。
（骨灰含量 50％以上的骨瓷稱為「精緻骨瓷」〔fine bone china〕）

器體

整體更輕薄、具光澤感，白色器皿是乳白色，散發光澤。

開片

無。

敲擊聲

用手指輕彈會發出如敲鐘般清脆的金屬聲響。

透光性

有。

英國的瑋緻活
（Wedgwood）陶盤

基礎知識

世界西洋餐瓷

從美術風格瞭解西洋餐瓷

西洋餐瓷與歷史

西洋餐瓷重要人物

西洋餐瓷使用方法

硬質瓷的必備原料：高嶺土

一般所謂的「瓷器」是指硬質瓷（hard paste porcelain），本文中介紹原料含有高嶺土的瓷器，也稱真瓷；不含高嶺土的瓷器稱為軟質瓷，典型的軟質瓷代表是骨瓷（p28，又稱骨質瓷）。

「瓷石」是硬質瓷的主要原料，也稱瓷土。**瓷石是高嶺土、石英、長石的慣用統稱**，其中最重要的材料是含有玻璃質成分的黏土礦物「高嶺土」。

高嶺土的名稱源於中國的「高嶺山」，幾乎不含鐵等雜質，顏色潔白，不只是製造瓷器的原料，也被廣泛運用在影印紙、化妝品或塑膠的白色著色劑。

由於製作瓷器的瓷土原料富含高嶺土等礦物，與做陶器使用的陶土不同。這樣的特性也使得瓷器比起陶器，來得更潔白輕薄且具透光性（p17）。

瓷器當中，去除褐色氧化鐵燒製成的白色器物，稱為「白瓷」。白瓷誕生於宋至元朝（12～14世紀）的景德鎮窯，至今景德鎮瓷器仍以青白瓷聞名，素有瓷都之稱。

三百年前瓷器都是由中國一地獨霸，歐洲始終無法解開精美白瓷的原料與製作之謎。直到輕薄精美的瓷器傳入歐洲，受到皇室貴族的熱捧，興起發展，最終誕生出麥森瓷器，才揭開西洋餐瓷歷史的序幕（p27）。

何謂釉藥？

釉藥是指塗布於器皿表面的玻璃質粉末，如同器皿的外衣。
以下介紹餐瓷器皿的重要要素——釉藥。

釉藥（或單寫「釉」）是指塗覆在素燒陶瓷器表面，形成薄膜的玻璃質粉末。

將釉藥用水溶解，塗抹在素燒後的素坯表面，這個步驟稱為「施釉」。

製作陶瓷器時，為了使素坯乾燥，有足夠的強度及吸水性，以利於之後的施釉，會以一定溫度進行燒製，此過程稱為「素燒」。將素燒後的素坯施釉，再用比素燒更高的溫度燒成，則稱為「釉燒」。此時釉藥中所含的玻璃質成分，經高溫燒熔後附著於坯體表面，能形成光滑的薄膜層（coating）。釉面薄膜層除可阻絕液體滲漏（不透水的性質），還有增加器面光澤、細密度及裝飾等功能，使器皿更美觀牢固。**釉藥好比器皿的外衣。**

素坯　　　　　　　　　　　釉藥

世界西洋餐瓷

從美術風格瞭解西洋餐瓷

西洋餐瓷與歷史

西洋餐瓷重要人物

西洋餐瓷使用方法

鉛釉

添加鉛的釉藥。用在泥陶釉（p132）的方鉛釉也是鉛釉，成分是方鉛礦（galena，硫化鉛礦）。

錫釉

添加錫的釉藥。用於馬約利卡陶（p131）、釉陶（p131）等。

鹽釉

在高溫中由於鹽揮發物，附著於坯體表面產生反應，在表面形成透明光滑的薄膜層。最有名的是皇家道爾頓（p96）的蘭貝斯（Lambethware）鹽釉炻器。

灰釉

植物灰燼中所含的玻璃質成分在窯中附著，形成釉藥，由於是無意間的附著，因此產生自然的紋理。常見於日本備前燒。

西洋餐瓷的製造方法

以大倉陶園（p126）為例，說明硬質瓷完成前的大致流程。

採訪協助：大倉陶園股份有限公司

從素坏至坏體

在大倉陶園，成形後完成素燒的土坏稱為「素坏」，施釉後進行釉燒的是「坏體」或「白坏」。陶瓷燒製的成品都會縮小15～18％左右，成品的尺寸若是100，釉燒後會變成82～85。

素坏完成！

1 製作素坏

〈兩種素坏〉

混合高嶺土、長石、矽石，進行濕式粉碎後，擠乾水分取出。
① 練土是指成形前搓練揉土的動作，主要是排除坏土裡的空氣，成為含水量少的坏土。
② 泥漿是指將黏土（泥土）加解膠劑和水，使其成為具有流動性、含水量多的黏土。

已去除坏土空氣的「練土」。

2 成形

〈素坏的成形〉

① 將練土置入石膏模型，用旋坏機成形（旋坏成形）。
② 將泥漿注入石膏模型，讓模型吸收泥漿水分成形（注漿成形）。

泥漿注入石膏模型中

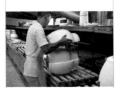

石膏模型吸收水分，土坏達到標準厚度後，倒出泥漿、脫模。

土坏陰乾

3 素燒

〈第1次燒成〉

將乾燥後的土坏以約880度燒製3小時，使黏土脫水分解後可以進行釉下彩或施釉。

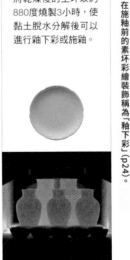

素燒時透著火光的土坏。

在施釉前的素坏彩繪裝飾稱為「釉下彩」（p24）。

4 施釉

〈上釉〉

在素燒後或完成裝飾的素坏上塗抹釉藥，釉藥使用的原料和素坏相同（高嶺土、長石、矽石）。但調配量與素坏不同。釉藥在高溫下熔解會產生玻璃化。

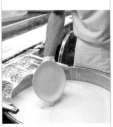

正在為素坏上釉。

品牌　世界唯一的高溫燒成——1460 度的堅持
〈大倉陶園採訪後記〉

　　協助本文內容採訪的大倉陶園，兼容東西瓷器工藝，用罕見的最高窯燒「1460 度」燒製陶瓷。1460 度原本是法國利摩日（p64）採行的燒成溫度，大倉陶園參考了這項技術創造出獨特的燒製工藝。商業餐具瓷器用低一點的溫度其實也可生產，現今以 1460 度燒製餐瓷的製造商僅剩大倉陶園。

　　燒製的溫度，光是提高 10 度就會產生龐大成本。不過，為了堅守創業以來「好還要更好」的理念，他們堅持這是絕不能妥協的重要溫度。正因為是 1460 度的高溫，大倉陶園獨特的「岡染技法」（p127）與堅固美麗的白瓷才能在這樣的堅持中誕生。現在除了日本皇室，也受到許多有品味人士的喜愛。透過這次的採訪，我重新體認到這個事實。（加納）

為作者導覽工廠的鈴木好幸社長。

坯體完成！

5
釉燒
〈第 2 次燒成〉
施釉後的素坯以高溫燒製，素坯的成分燒結為硬質瓷，表面的釉藥發生玻璃化，坯體變得比原本的素坯小且光滑。

將素坯各自放入匣缽（耐火度高的容器，又稱匣子），擺上台車，送進釉燒用的隧道窯燒成。待匣缽冷卻後，取出坯體。

正在釉燒的情況。

6
裝飾
〈釉上彩〉
釉燒後的彩繪裝飾稱為「釉上彩」，分為手繪或使用轉印紙（貼花轉印）。

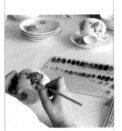

彩繪師對照範本，在瓷器上仔細描繪。

7
固化彩料燒成
〈第 3 次燒成〉
將完成裝飾的坯體以約880度燒製成，有時裝飾和燒成會依技法不同重複數次。

8
硬質瓷完成

從物質變化認識瓷器的製造

為了更深入理解，這裡從科學的觀點來探討瓷器的製法。

原料與成形

陶器的主要原料是陶土，多偏灰色至褐色；瓷器則是由瓷石粉碎後的粉末製成，顏色偏白色。瓷石種類繁多，無法以一概之，其中最具代表的瓷石是風化後會變脆弱，在地底受到熱水影響會變質的花崗岩 [*1] 等岩石。熱水讓岩石中的鐵質淋溶（含鐵的黑色礦物消失）變成顏色偏白的石頭。花崗岩變質時，晶體結構堅固的石英顆粒會保留下來，但長石受到熱水影響，一部分會變化成高嶺土 [*2] 這種黏土礦物。

黏土礦物在陶瓷器的成形過程中發揮著非常重要的作用，如字面所示，黏土礦物加水濕潤後會變黏具可塑性。而石英和長石的顆粒無論粉碎得多細還是很鬆散，加了水也不會變黏，無法製作素坯（磚瓦業界稱為白地）。不過瓷石因為含有黏土礦物，透過添加其他礦物原材料，可製造出陶瓷器的原形。雖然石英和長石燒製後不會顯色，但因黏土中含有鐵的礦物，燒製後會變成像備前燒或丹波燒那樣的紅褐色。高嶺土是不含鐵質的純白黏土，可燒製成美麗的潔白瓷器。

*1：經常用於墓碑或建材的岩石，名稱依產地而異，比較有名的是御影石或庵治石等。主要成分是石英（具透明感的白至灰色，成分是 SiO_2，透明的結晶稱為水晶）、長石（乳白至桃色，成分是 $(K,Na)AlSi_3O_8$，含有鉀或鈉是關鍵）、黑雲母（因為含有鐵質呈現黑色，成分是 $K(Mg,Fe)_3(Al,Fe)Si_3O_{10}(OH,F)_2$）。

*2：高嶺土是一種黏土礦物，名稱是由中國古代採掘景德鎮瓷器原料的地名（高嶺）而來。成分是 $Al_2Si_2O_5(OH)_4$，還是長石的時候，所含的鉀或鈉受到淋溶而形成。

乾燥

成形時為了產生黏性，加水活用黏土的性質，但在燒成（燒製陶瓷器的過程）階段，水分會成為阻礙，只要殘留些許水分，燒製過程中就會因為加熱發生激烈蒸發而破裂。

高中化學曾經學過，一莫耳（mol，「物質的量」的國際單位）的水 18cc，汽化（加熱蒸發）後會膨脹至 22.4L（22400cc）。水蒸氣在燒製過程中通過粒子之間向外釋出就不會產生問題，若堵塞在粒子之間，會因為水的膨脹，使得壓力急遽上升。周圍的部分耐受不住壓力就會龜裂或破裂。這也是為什麼進行燒成前必須讓坯體充分乾燥。黏土礦物的晶體結構中也含有水分，不過比成形時加的水量少許多，所以不會造成大問題。

燒成

燒製乾燥的素坯有兩大重點：燒結與玻璃化。隨著窯溫上升，粒子之間的間隔會壓縮，稱為燒結。無論是哪種陶瓷器，燒成的製品都會變得比燒成之前小。不過，這樣會留下許多氣孔形成空洞（氣孔率高的狀態），缺乏足夠的強度就會漏水，無法發揮陶瓷器的作用。因此，陶器會施釉（塗抹釉藥），以高溫讓釉藥形成玻璃化，提升強度防止滲漏。至於瓷器，其強度則比陶器高許多，幾乎不具透水性，不會有漏水的疑慮。瓷器在燒製時，素

基礎知識

世界西洋餐瓷

從美術風格瞭解西洋餐瓷

西洋餐瓷與歷史

西洋餐瓷重要人物

西洋餐瓷使用方法

坏會同時產生燒結與玻璃化，燒成後的瓷器緻密，用手指輕彈會有清脆金屬聲，比起只有表面形成塗層的陶器，瓷器連內部也都玻璃化，強度及硬度都很高。

玻璃化的關鍵是鹼金屬或鹼土金屬元素，具體來說是長石所含的鉀或鈉。此外，性質相近的骨瓷，嚴格說來雖然不是瓷器，但其使用的獸骨灰所含的鈣也具有類似屬性的元素。

進入燒成階段，原料中的石英到達 1050 度左右會變化成方矽石（cristobalite）[3]，成分不變，僅晶體結構改變。高嶺土經過數個階段（因為過程複雜，在此省略），到達 1000 度時，變化成莫來石（mullite）[4]。石英和高嶺土的形狀改變成為固體，但長石在 1200 度熔解，成為玻璃質填滿方矽石或莫來石粒子的縫

隙，就像黏著劑一樣讓這些粒子緊密結合。長石所含的鈉與鉀和其他礦物或莫來石化後剩餘的成分產生反應[5]，使礦物表面的熔點下降，促進該部分的玻璃化（液化）。也就是說，長石是掌握玻璃化的關鍵礦物。如果所有礦物都發生玻璃化，放在窯裡的坏體就會熔化崩解，但方矽石或莫來石在調整的燒成溫度下不會熔解，成為支撐坏體的骨材，保持原狀完成燒製。骨瓷使用的獸骨灰（磷酸鈣）和瓷器的情況不同，但產生的磷酸矽玻璃也是為了玻璃化的效果。試著將瓷器內部的構造，想成是加了骨材的混凝土或柏油路的超細顯微鏡版，應該比較容易想像。

*3：二氧化矽（SiO_2）的晶體形態之一，燒成過程中，石英變化成這種物質，體積急速增加。因高溫變成 β 方矽石（高溫型）後，冷卻時無法復原，在 220 度左右變成 α 方矽石（低溫型），然後急速收縮。這樣的體積變化是造成陶瓷破裂的重大問題，不過將瓷石粉碎燒製的瓷器，每顆粒子都很細微，幾乎都不會產生問題。
*4：天然的礦物很少見，一般都是在燒製陶瓷的過程中形成的人造礦物。成分是 $Al_6Si_2O_{13}$，鋁的含有率比高

嶺土多，高嶺土變成莫來石的過程中，多餘的二氧化矽（SiO_2）會合成為石英或方矽石。
*5：專有名詞是共晶系統（eutectic system），舉例來說，純二氧化矽（SiO_2）的熔點（開始熔化的溫度）是 1650 度，加了鉀之後，成為鉀玻璃成分（$K_2O \cdot 3SiO_2$），熔點會瞬間下降至 750 度，再加上鈉的作用，變成鈉鈣玻璃成分（$Na_2O \cdot 3SiO_2$）的話，只要達到 635 度就會發生玻璃化。

結論

幫助成形的高嶺土、促進玻璃化的長石、燒成時防止變形的方矽石（原為石英）和莫來石（原為高嶺土），在瓷器原料的瓷石之中，這三種原料礦物發揮了三種作用，構成絕妙的組合。也就是說，瓷石好比鬆餅粉那樣的複合原料，在分析技術發達的現代，很容易就能推斷製造瓷器的結構或原料，但在只有東亞（中國景德鎮、朝鮮或日本）製造瓷器的時代，歐洲各國可是歷時長久的嘗試，才真正破解製瓷的技術。接觸瓷器的歷史時，以當時的技術

找出原料是瓷石，發現最適合的燒成溫度，這段艱辛過程著實令人感動。

本文試著以物質變化的觀點，盡量用簡單易懂的描述解說瓷器的製程。不過，各產地使用的瓷石成分或構成礦物不同，燒成過程及溫度也不同。因此，本文內容並非適用所有情況，只是粗略的概括，還請各位包涵。

玄馬脩一郎
2006 年取得東北大學理學研究科地球科學碩士。曾任職於礦山公司、耐火物製造公司，現任職於化學品製造大廠。如今仍持續收集礦物與研究貝類的興趣。

西洋餐瓷的裝飾方法

在餐瓷上畫圖或描繪花樣等裝飾時，主要有以下三種方法。在此簡單介紹用筆

手繪及貼花轉印的方法。此外，金彩裝飾是在釉上彩的時候進行（p62）。

手繪（hand painting）

① 釉下彩（under glaze）

釉下彩是在施釉前的素坯（p20）描繪紋樣。以鈷藍裝飾的器皿通常是這種方法，日本瓷器餐具稱為「染付」（p40）。右圖是皇家哥本哈根的「唐草」（Blue Fluted）。

② 釉中彩（in glaze、sink-in）

釉中彩是以高溫的方式，讓釉藥再次熔解，使顏料融入於釉藥中的技法。顏料和釉藥融合，冷卻時為釉層所覆蓋，形成獨特的暈染感。右圖是大倉陶園的「藍玫瑰（岡染）」。

③ 釉上彩（on glaze）

釉上彩是在施釉（p20）及釉燒後的坯體上彩繪，由於燒成溫度較低，因此可使用豐富的顏色或自由的表現方式。觸摸手繪的裝飾部分會感受到些微隆起。右圖是麥森的「Basic Flower」。

貼花轉印

目前多數西洋餐瓷裝飾所採用的貼花轉印技法。將印刷在轉印紙的圖案貼於瓷器上進行釉上彩。這是適合量產的技法，讓消費者能以合理的價格購買高級的餐瓷器皿（p274），而種類多、圖案豐富也是其魅力。

銅版轉印技法

　　在以手繪裝飾為主流的陶瓷器世界，誕生了劃時代的技術「銅版轉印技法」，這可說是陶瓷器的工業革命。

　　斯波德（p86）為窯業帶來的重大貢獻之一，就是銅版轉印技法的量產化。初次聽到「銅版轉印」可能會聯想到「將銅版直接壓在器皿上轉印圖案」，但事實並非如此。其方法和版畫的原理相似，也就是在刻好的圖案上塗抹墨水，壓印到薄紙上，趁墨水乾燥前，將薄紙貼在器皿表面，摩擦紙張背面轉印圖案於器皿的方法。

　　雖然原始卻需要高超的技術，因為原版上每一平方公分有一千個小點，要將轉印圖案的轉印紙準確地壓印在素燒後的素坯上，必須要有熟練的技術。在印刷技術發達的現代會覺得非常費時費工，但一張版畫能生產三百個作品，在當時的陶瓷業界是高效率的劃時代技術。

　　以銅版轉印技法製造的器皿，由於靠的是純手工，轉印時的力道強弱會影響每件作品顏色的濃淡或均勻度，比起現在的貼花轉印更能感受到手工感，顏色的濃淡差異也別具個性。

　　現今斯波德已不生產銅版轉印的商品，若對銅版轉印風格有興趣的人，可以找找看英國陶瓷之都斯托克（Stoke-on-Trent）「Burleigh工房」的商品。

Burleigh
（正式名稱 Burgess&Leigh）

創業於 1851 年，由當時還是儲君身分的英國王子查爾斯重建信託基金會（The Prince's Regeneration Trust）資助經營，至今工匠仍採用過去的製法，完全手工製造商品。

銅版轉印的方法

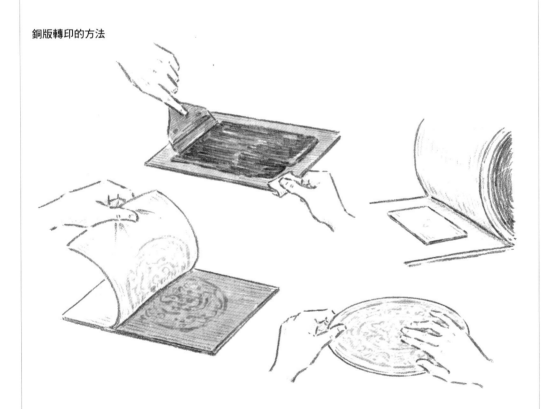

① 用毛刷或抹子將以鈷為原料的墨水塗抹在銅製金屬版上。
② 將稱為「薄紙」的棉紙用肥皂水沾濕。
③ 把薄紙重疊在①的銅版摩擦轉印。
④ 依部位分割薄紙。
⑤ 貼在素燒的器皿上，用刷子或毛刷摩擦薄紙背面，使其緊密附著。
⑥ 浸入水中，揭開薄紙。
⑦ 施釉燒製，固化圖樣即完成，燒製後原本的褐色顏料會轉變成美麗的藍色。

基礎知識

世界西洋餐瓷

從美術風格瞭解西洋餐瓷

西洋餐瓷與歷史

西洋餐瓷重要人物

西洋餐瓷使用方法

西洋餐瓷的起源

西洋瓷器的歷史出乎意料的短暫，約三百年前才正式開始。
中國瓷器傳入西方國家後，經過不斷摸索，終於開啟西洋瓷器的歷史。

1. 馬可波羅帶回中國瓷器

「貝殼般的美麗瓷器」令歐洲人感動不已

對於東方瓷器一詞的稱呼，最早出現的歐洲文獻記載，是 13 世紀馬可波羅的《東方見聞錄》。義大利威尼斯商人馬可波羅，結束中國十七年的生活後，將瓷器帶回家鄉並稱之為「porcellana 的缽或盤」。

「porcellana」是義大利語的「貝殼（寶貝）」，意指「貝殼般的潔白美麗瓷器*」，此一詞義也成為瓷器的英文「porcelain」的語源。馬可波羅帶回的美麗瓷器被盛讚為「這是手工做出來最棒的寶石」。

當時歐洲只能做出像泥釉陶（p132）圓潤渾厚的褐色陶器，從詞源命名就能看出，歐洲人對馬可波羅帶回的潔白、輕薄且具光澤的瓷器留下震撼的印象。此後，瓷器的研究漸興，歐洲各國開始嘗試，在自己的國家製造東方瓷器。

*名稱由來有諸多說法，其中一說是因為貝殼被當作螺鈿（雕刻貝類鑲嵌在漆器或木器的技法）的材料，意指「不遜色於螺鈿的美麗瓷皿」。

2. 梅迪奇瓷器

朝瓷器製法更進一步！混合黏土以外物質的劃時代瓷器

16 世紀尾聲的文藝復興時期，義大利文藝復興最大贊助者——富商貴族梅迪奇（Medici）家族，其工匠製作出劃時代的瓷器。在陶器的黏土中混入玻璃，重現瓷器半透明的性質。

享有盛名的梅迪奇瓷器是西洋餐瓷的始祖。嚴格說來，這並非瓷器，但將玻璃這種「黏土以外的物質混入燒物」的發想，是日後瓷器發展的重要轉折點。

不過，這種技術卻存在著問題。混合玻璃時，坯體會變得太軟，無法順利燒成，生產效率低的梅迪奇瓷器技法逐漸過時，現在全世界僅剩約六十件作品。

3. 台夫特陶器

荷蘭東印度公司的門戶
台夫特的白色陶器

到了 17 世紀，王公貴族著迷於收藏東方瓷器，當時以「瓷器病」一詞揶揄熱衷收集瓷器的人。然而，即使是如此，還是無法抵擋上流社會對精美瓷器的熱愛，不惜揮霍財產爭相收藏。

在那樣的時代，西方人經過不斷摸索，終於創造出使器皿看起來就像瓷器一樣潔白的製作技術。在陶器上施予白色釉藥，做出外表既白又光滑的「類瓷器」。由於是添加錫調製的白色釉藥，因此稱為錫釉陶器（p130）。

當中，荷蘭東印度公司的門戶台夫特製造的陶器，以模仿東印度公司進口的東方瓷器——**東方風青花（Blue&White）一躍成名**。此後，即使王公貴族的需求大幅下降，然而覺得瓷器高不可攀的老百姓仍持續使用錫釉陶器。平民百姓用的陶器（p130）有別於王公貴族的美術風格，發展出獨特的造形或樣式。

4. 麥森瓷器製作所

西洋首件硬質瓷誕生
為華麗的西洋瓷器文化揭開序幕

18 世紀初，西方各國拼命製造、開發自己國家生產的白瓷，神聖羅馬帝國之一的薩克森公國（現在的德國）在奧古斯都二世（p44）大力贊助下，終於成功開發出瓷器。

解開瓷器製法的人是煉金術師博特格（p260），1710 年在薩克森公國領土的麥森設立工房，這是西方國家最古老的瓷窯、享譽盛名的**麥森瓷器製作所的起源**。

以麥森的開窯為契機，西洋瓷器文化在 18 世紀頓時繁榮起來。從 13 世紀馬可波羅由中國帶回瓷器後，一直備受憧憬的白色器皿終於能在歐洲生產，不過當時也引起各方覷覦，為此殫精竭慮尋找有「白金」之稱的瓷器製法，除了神聖羅馬帝國，奧地利等鄰國也紛紛派遣間諜潛入麥森，西洋瓷器開始進入紛爭的時期。

同時，因為從中國與日本的進口逐漸衰退，西洋餐瓷的文化在與歐洲獨特的宮廷文化融合下逐漸形成。

基礎知識

世界西洋餐瓷

從美術風格瞭解西洋餐瓷

西洋餐瓷與歷史

西洋餐瓷重要人物

西洋餐瓷使用方法

劃時代的瓷器——骨瓷

前文介紹的是歐洲大陸的部分，那麼隔著海洋的英國又是如何呢？其實，英國的瓷器發展和歐洲大陸截然不同。因為英國找不到硬質瓷的必備材料——高嶺土。

18 世紀中，倫敦的堡區窯（Bow porcelain factory）將動物骨灰用於燒製陶瓷。後來各窯反覆地嘗試，1799 年左右，約書亞·斯波德（p267）終於完成這個特殊的製法。這就是**骨瓷**的起源，在日本稱為**骨灰瓷器**。

恰好當時英國興起喝紅茶（飲茶習慣），這種風氣不只在王公貴族流行，也擴及英國民間各地。時值喬治時代（1714 ～ 1837 年，四位名為喬治的國王連續在位期間），當時英國流行中國風（p148），掀起了對東方文化的憧憬（飲茶文化），加上工業革命（p211）的工業化，以及奴隸貿易（p232）提升了蔗糖的生產，在這三大要因的結合下，骨瓷茶具頓時大量生產，隨著紅茶文化，骨瓷也在市井之間普及開來。

在 18 世紀之前，沒人想到英國獨特的發明——骨瓷，會成為現在全世界廣為使用的普及品。

🏴 骨瓷的特色

原料混入動物（主要是牛）骨灰（有機物）	⟺	其他的陶器或瓷器是無機物
乳白色坯體	⟺	其他的瓷器是偏藍色的冷白色
硬度約是一般硬質瓷的 2.5 倍	⟺	一般瓷器燒結後質地堅固，碰撞時容易碎裂

歷史　日本何時開始製造西洋餐瓷？

1889 年，造訪巴黎世界博覽會的森村市左衛門（p124）看到展出的西洋餐瓷大受感動，同時深感日本工業技術的落後，於是決定著手量產西洋瓷器餐具。1904 年設立公司，開始燒製西洋餐瓷，這就是 Noritake（p124）的起源。曾是瓷器先進國的日本，反而導入西方的瓷器文化。

Noritake 是日本國內最大的西洋餐瓷製造商，外銷出口表現亮眼，在全球享有高知名度。馬可波羅在 13 世紀從中國帶回的瓷器文化，耗時七百年繞行世界，最後稍微改變形式後又回到日本——這段從瓷器開始的東西文化交流，令人讚嘆不已。

乳白陶

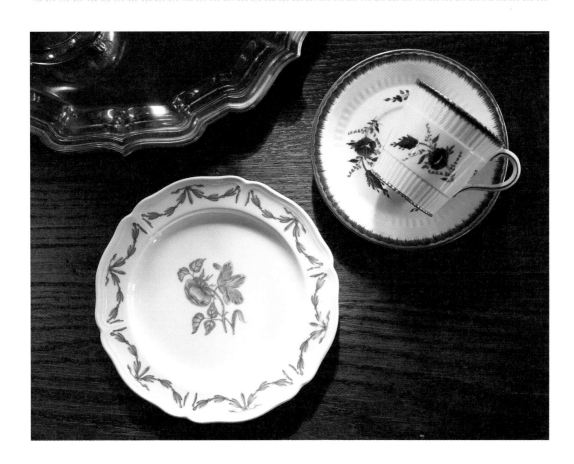

1750 年工業革命後，英國誕生了劃時代的陶器——乳白陶（cream ware）。比骨瓷更早在歐洲首次大量生產的乳白陶，在18 世紀下半，製造技術急速普及。如今骨瓷在英國仍是用於招待賓客或給人奢侈品的印象；乳白陶則被上流階層至庶民廣泛使用，成為錫釉陶器的勁敵（p130）。

在東歐的匈牙利，乳白陶主要用於貴族或上流階層的家庭。直到 19 世紀中，製造乳白陶的工廠約有三十多家，赫倫（p104）的前身就是 1826 年創立的乳白陶製陶所。

上圖是瑋緻活的「Husk Service」系列（p165），盤子是適用於洗碗機或微波爐的現代復刻品，質地相對不同。

兩組都是瑋緻活的產品，左前是瑋緻活獨家乳白陶皇后御用瓷器（Queen's Ware）的「Festivity」，後方是骨瓷「India」。從圖片可看出乳白陶具溫暖感的白色。

西洋餐瓷的種類與名稱

以下介紹西洋餐瓷的部位名稱與建議入門的基本品項。

器皿部位名稱

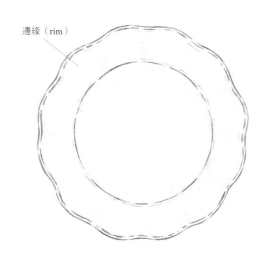

邊緣（rim）

背面

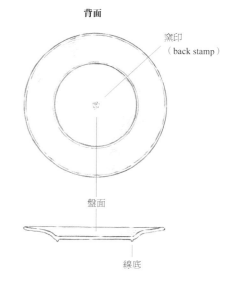

窯印
（back stamp）

盤面

線底

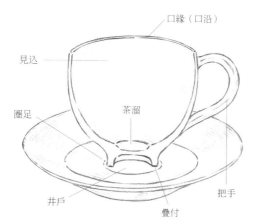

口緣（口沿）

見込

圈足

茶溜

井戶

疊付

把手

品牌的標記 窯印

窯印是指用轉印紙轉印或壓印的刻印，依品牌或年代而不同，能夠讓我們知道器皿的製造年代或製法，是重要的資訊來源。右圖是大倉陶園的窯印。

邊緣（rim）
盤子邊緣比內側隆起的部分。

把手
杯子的握柄。

圈足
杯子底部支撐器皿的底座部位，放在桌上與桌面接觸的部分。

見込
杯子或器皿的內側面，茶杯碟的凹陷處。

口緣
杯緣部分，又稱口沿。

茶溜
杯子底部的中央，圓形空心的部位。

基本品項名稱

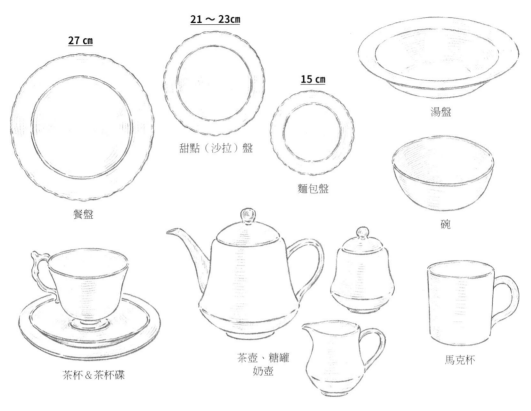

27 cm
餐盤

21 ～ 23cm
甜點（沙拉）盤

15 cm
麵包盤

湯盤

碗

茶杯＆茶杯碟

茶壺、糖罐
奶壺

馬克杯

餐盤

27cm 是基本尺寸，初次使用可選擇輕薄的款式較容易上手。

甜點（沙拉）盤

21 ～ 23cm 是較實用的尺寸，可用於早餐或午餐的個人用分裝盤。

麵包盤

15cm 左右的小盤，適合用來盛裝日式料理，若和餐盤系列搭配，還可當作宴客招待用的器皿。

湯盤

邊緣隆起的深盤。邊緣較寬的款式適合已熟悉西洋餐瓷的人，初次使用者建議用無邊的圓淺盤（coup plate）。

碗

碗狀器皿，大碗可用來盛裝多人份的料理，也可用於派對宴會，小碗可用來分裝。相當實用，建議大中小一起購買，會很方便。

茶杯＆茶杯碟

喝紅茶或咖啡時，使用帶把手茶杯與茶托。也有小一點的濃縮咖啡杯。

茶壺、糖罐、奶壺

沖泡紅茶的茶具。茶壺分為一人用（300 ～ 500ml）與多人用（500 ～ 1000ml）。糖罐用於裝砂糖，奶壺用於裝牛奶或鮮奶油。

馬克杯

基本容量約 200ml，為了平時方便使用，建議選擇適用於微波爐或洗碗機的款式。

適合招待客人的 三件組（Trio）

三件組是指茶杯＆茶杯碟和甜點盤的組合。購買同一系列可用來招待客人，右圖是赫倫的「印度之花」。

世界西洋餐瓷

從美術風格瞭解西洋餐瓷

西洋餐瓷與歷史

西洋餐瓷重要人物

西洋餐瓷使用方法

茶杯附把手的理由

透過比較東西方文化，思考器物的形狀，更深入理解餐瓷。

記憶中的一本好書

我對父親的藏書《美麗西洋餐具的世界》（《美しい洋食器の世界》，講談社出版，1985年）深感興趣，於是請父親割愛把書讓給我。書中令我印象深刻的是，已故的工業設計師榮久庵憲司先生撰文的專欄「西洋器物、日本器物」。榮久庵憲司先生（1929～2015年）曾著手設計東京都的都徽、日本中央賽馬會徽、超商 MINI STOP 的小房子商標等許多名作。

西洋茶杯有把手，日式茶杯（湯吞）沒有把手的理由

「西洋茶杯有耳朵（把手），日式茶杯（湯吞）卻沒有，這是為什麼呢？比較東西方的器物時，這是常被用來引證的話題。不過，究竟為何呢？」（摘自《美麗西洋餐具的世界》）。

榮久庵先生的專欄以這樣的文章作為開場白，當初茶器傳至西方國家時，是沒有把手的茶盞和小碟組合而成的「茶碗」。

後來的茶碗有把手，一般認為是「為了避免燙手」，但榮久庵先生認為根源在於更深層的「日本與西洋對器物功能觀念的差異」。

日本與西洋對器物功能觀念的差異

西方人用餐很少會將器物拿在手上，通常是把盤子直接放在桌上，用刀叉等餐具接觸器物。那麼，日本又是如何呢？日本人使用筷子餐具，筷子接觸的是食物，很少接觸到器物，接觸到器物的是手掌和嘴唇等身體部位。

「日本器物被視為身體的延伸，直接與身體相連。西洋器物則是透過身體延伸的器物（刀叉等），與身體間接接觸。因此，日本人認為器物是身體的一部分，西方人則視為一種對象，以客觀的角度鑑賞其價值。這就是東西方在器物觀念或器物功能觀念的極大差異。」（摘自《美麗西洋餐具的世界》）。

假設只思考「為了拿在手上時不會覺得燙」這個目的，日式茶杯即使有把手也不足為奇。西方人在茶杯加上把手確實很合理，但日本人卻沒有那麼做。

榮久庵先生想說的不是直接接觸器物這件事，而是「透過把手間接使用茶碗（器物）」的西洋器物觀念，與「認為器物是身體一部分」的日本器物觀念之間的差異。

當我們以廣闊的視野來看器物，就會發現東西方文化和價值觀的顯著差異。瞭解這些，會讓人在欣賞器物、理解文化或歷史時變得更有趣。（加納）

西洋餐瓷的設計

西洋餐瓷的設計包括造形（shape）和圖飾（pattern）兩個關鍵部分。
基本上是由這兩種組合決定設計，以下介紹具代表性的款式。

① 造形

各品牌的造形皆不同，即使相同，名稱也會因品牌而改變。
以下介紹義大利名窯 Ginori 1735 的主要造形，
三種都別具特色。

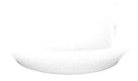

| Vecchio | Antico | Impero |

② 圖飾

以下是維也納名窯奧格騰的主要圖飾，
除了花卉圖案，還有其他多種紋飾。

瑪麗亞·特蕾莎　　　　勿忘草　　　　五彩繽紛中國風

相同造形 × 不同圖飾

以下是瑋緻活的器皿。

造形皆為 Leigh shape，但圖飾卻各不相同。

相同的渾圓蛋形，因為圖飾不同，展現的氛圍也有所變化。

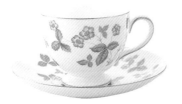
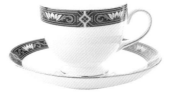
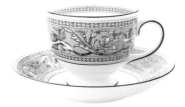

野草莓（wild strawberry）
p268

齊本德爾[1]（Chippendale）
p149

佛羅倫坦[2]（Florentine）
p169

*1 審訂注：Chippendale pattern 是一種流行於 18 世紀的裝飾圖式，而 Florentine pattern 也是一種裝飾圖式，源自文藝復興時期的佛羅倫斯時尚設計。
*2 譯注：也稱「絲綢之路」。

相同圖飾 × 不同造形

以下是相同圖飾、造形不同的「瑪麗亞・特蕾莎」，

圖飾相同，如果造形不同，給人的感覺也會不一樣。

Mozart

Schubert

Habsburg

收集不同顏色的樂趣
春天禮讚（Harlequin Collection）

　　Harlequin 意指「小丑」，這是相同紋飾、不同顏色的組合，名稱由來是「像小丑穿的服裝一樣五顏六色」。不只是圖飾或造形不同，收集不同顏色的餐瓷也別有一番樂趣。

西洋餐瓷的圖樣

傳統的西洋餐瓷會看到模仿東方餐瓷的圖樣，
這些圖樣蘊含吉祥幸運、驅魔避邪、祈求豐收等吉兆寓意。
瞭解代表性圖樣的名稱或形狀、意義，西洋餐瓷的世界觀會變得更開闊。
關於紋樣或裝飾，請參閱「第 3 章從美術風格瞭解西洋餐瓷」。

中國風

在器皿整體以單一紋樣圖案做裝飾，且紋樣很少重複。

① 柿右衛門

白底加上紅色基調的釉上彩
（p24），大量留白是特色（p38）。

② 芙蓉手

16 ～ 17 世紀左右，在中國
景德鎮開始製造的青花（p40）
圖樣。

③ 金襴手

在釉上彩的陶瓷器上施以金
彩圖樣。

④ 柳樹圖案

源自於英國的中國風圖樣
（p150）。

巴洛克風格、洛可可風格

應用於器皿的紋樣或裝飾。

⑤ 華鐸的雅宴畫[*]

描繪在大自然美景中談情說
愛的情侶。

⑥ 花環

以植物或花卉編織而成的環
飾，還有慶祝祭祀用的花綵
（festoon）。

⑦ 天使

基督教中出現的天使。
天使與愛神經常被混淆。愛神丘
比特是希臘神話掌管慾望與美的
女神阿芙蘿黛蒂（維納斯）之子，
經常手持弓箭或箭筒（p168），天
使則無。

[*]審訂注：華鐸（Antoine Watteau，1684 ～ 1721），畫家。
「雅宴畫」（Fête galante）又稱「宴遊畫」，是一種特定
的繪畫主題，描繪貴族在戶外園林中的聚會遊戲。

新古典主義風格、帝國風格、哥德式風格

描繪於器皿邊緣等處的裝飾紋樣。

⑧ 莨苕葉 (acanthus)

莨苕葉是地中海地區的植物，源於古希臘發展至今，被廣泛應用的植物紋樣。威廉・莫里斯 (William Morris，p180) 特別喜愛，經常將它融入設計中。

⑨ 棕櫚葉飾 (palmette)

如手掌張開的扇形棕葉，這是根據棕櫚設計成的紋樣。這裡的棕櫚是指棗椰樹，在古代的波希米亞或埃及被視為聖樹。

⑩ 獅鷲 (griffin)

鷲和獅子合體的虛構動物。在古希臘被視為阿波羅的神獸。大多用於建築物或工藝品的裝飾圖樣。大量使用獅鷲等珍獸與奇異植物紋樣的美術風格稱為怪誕 (grotesque) 風格 (p169)。

⑪ 月桂環 (laurel wreath)

希臘神話中，象徵著掌管藝術與體育的阿波羅的聖樹。在古希臘的奧林匹克運動會，優勝者會被授予象徵「勝利」的月桂冠。因為拿破崙喜愛月桂樹，帝國風格 (Empire Style) 中經常會看到這個圖案。

⑫ 豐饒之角 (cornucopia)

裝添花果植物的角狀盛器紋飾；cornucopia 意即 horn of abundance；cornu 是指（藤編的）獸角狀容器，而 copia 則有豐繞之意，在古羅馬藝術中常以擬人化的女子形象暗示「豐饒」的概念。

⑬ 盾環垂飾 (lambrequin)

lambrequin 是法文，意指加在窗戶或屋頂的裝飾用「垂帷」，此紋樣通常描繪於邊緣。

☞ 深入理解……

藍洋蔥……p47

圖片分別是：①⑤ 麥森，② Porceleyne Fles，③ 皇家皇冠德比，④ NIKKO，⑥⑦ 赫倫，⑧ Vetro Felice，⑨ Ginori 1735，⑩⑫ 瑋緻活，⑪ 皇家利摩日，⑬ Gien。

世界西洋餐瓷　從美術風格瞭解西洋餐瓷　西洋餐瓷與歷史　西洋餐瓷重要人物　西洋餐瓷使用方法

王公貴族也著迷的日本柿右衛門樣式

柿右衛門樣式是一種極具設計感的有田燒風格，指在乳白色素坯上施以細膩繪畫裝飾。自1660年代逐漸發展起來，於1670年代成形。

特色是「濁手」（亦稱乳白手）的乳白素坯，在柔和溫暖的乳白素坯上留下大量餘白的「留白之美」。

圖案多以花鳥、花卉、動物、昆蟲等為題材，尤其是具有吉祥寓意的圖案。另外，還有中國民間傳說的吉祥物，以及日本江戶時代繪畫中常見的圖案，如「獅子、竹、梅」、「鶴與花草」、「鳳凰與花草」、「紅龍」、「鶴鶉」等，鮮明細膩的繪畫風格設計為特徵。

順帶一提，柿右衛門樣式（或稱柿右衛門），這個名稱原是指「酒井田柿右衛門家的作品」，但目前在柿右衛門窯之外的窯廠，也有出土柿右衛門樣式的製品，可見過去在有田町已廣為製造。也就是說，「酒井田柿右衛門家」並非單指特定個人工房的作品。

目前歐洲皇室貴族的宮殿珍藏許多1670至1690年代左右的作品，那時正是柿右衛門樣式趨於成熟，飛躍發展的時期。在當時若想找華麗的彩繪瓷器，那麼極有可能得到的就是柿右衛門樣式。

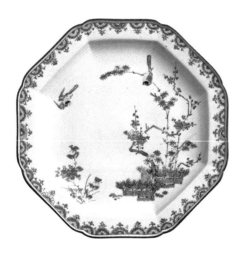

柿右衛門樣式
乳白手彩繪柴垣花
鳥圖八角缽（1680～1700年左右）
（圖片提供：井村美術館）

麥森「柿右衛門樣式」

瞭解圖樣，在旅途中欣賞美術的樂趣就會增加。

下圖皆拍攝自德國班貝格（Bamberg）的路德維希瓷器館（p58）。

想要深入瞭解圖樣，請參閱「第 3 章從美術風格瞭解西洋餐瓷」。

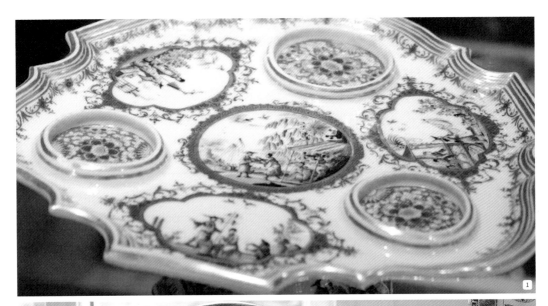

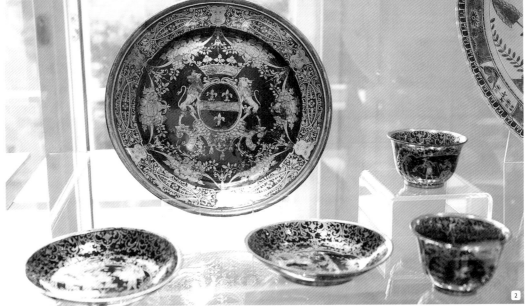

1：海洛德的中國風。2：帝國風格的盤子，徽紋是最高等級的圖樣（p143）。3：新古典主義風格的茶壺。4：陶器有別於瓷器的發展（p130）。

染付、青花、克拉克瓷、Blue&White 都是「青花瓷」

令東方西方世界都為之著迷，在全球蓬勃發展的青花瓷，請記住「染付」＝日本，「青花」＝中國，「克拉克瓷」、「Blue & White」＝歐洲。

在白色素坯上以藍色（鈷）彩繪裝飾的陶瓷器，在日本稱為「染付」，它不僅是藝術品，至今更是日常中廣泛使用的生活器皿。

青花源自於 14 世紀中國元朝，在 17 世紀初傳入日本，隨後普及開來，在日本稱它為染付。此外，青花也自 16 世紀開始透過克拉克帆船（Kraak）運往歐洲，因此在西方國家也被稱為「克拉克瓷」（Kraak porselein）。在古董市場也稱為「Blue&White」。

染付或青花的展覽在日本很常見，也深受大眾歡迎。染付、青花、克拉克瓷、Blue&White，如果光從字面上來看，很難讓人立刻聯想到就是「青花瓷」。

不過展覽的圖片說明或看板，有時會看到使用這些詞彙（卻沒特別注釋），所以請記住——它們全都代表「青花瓷」＊，日後看到這些詞彙就能更深入理解說明的內容。

青花瓷在世界各國有不同的名稱，就像藍色描繪的童話風靡世界，讓人能感受到其跨國界的迷人魅力。

＊嚴格說來，青花不只限於藍色單一顏色。中國製造的「豆彩」或日本的鍋島藩窯製作贈送給將軍的「鍋島」都是用青花（藍色）描繪輪廓後，施以透明釉藥燒製，表面加上綠色、黃色或紅色的彩繪裝飾。

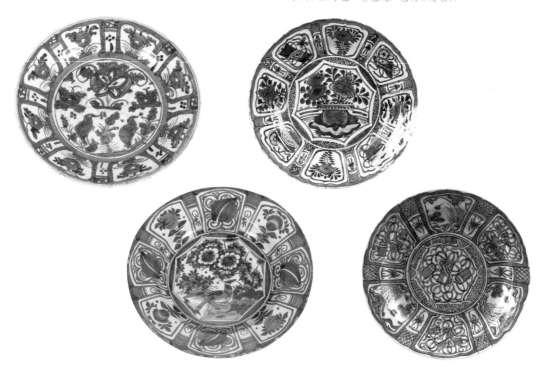

由左至右依序是：白地藍彩花鳥紋盤（伊朗 kubachi ware，17～18 世紀）。藍繪芙蓉手花鳥紋盤（荷蘭台夫特窯，17 世紀下半）。青花芙蓉手盤（明代景德鎮，16～17 世紀，中島則武贈送）。白地藍彩芙蓉手盤（伊朗，17～18 世紀）。（以上皆為愛知縣陶瓷美術館收藏）

第 2 章

世界西洋餐瓷

本章將針對世界各國製造的西洋餐瓷，以國家或地區分類，
從創業年分最古老的品牌開始介紹。
每一個都是有助理解西洋餐瓷整體歷史或多樣化的重要品牌。
不過，當中有些品牌現在只找得到古董品，或在日本沒有經銷商，
只能透過進口西洋餐瓷的貿易商購買，還請見諒。

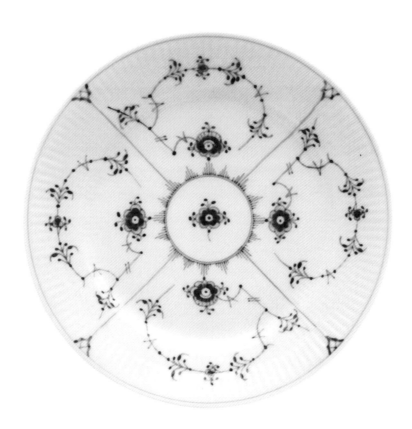

德國

說到德國的餐瓷，絕對少不了歐洲首次燒製出硬質瓷的麥森窯廠。在18世紀，麥森窯廠的工匠們成為催生王室或官方窯廠的關鍵。

柏林 ④

①

⑤⑥

③

②

📖 **特色**

· 堅固的白瓷與細緻的圖飾。
· 設計風格受到麥森或法國賽佛爾窯的影響。
· 造形方便握持和飲用，實用性高。
· 許多品牌曾是皇家窯或官方窯。
· 許多品牌仍在德國本土的自家窯廠製造。

西洋瓷器的先驅

① 麥森……p44

現存最後的「御庭窯」

② 寧芬堡……p48

基礎知識

世界西洋餐瓷

從美術風格瞭解西洋餐瓷

西洋餐瓷與歷史

西洋餐瓷重要人物

西洋餐瓷使用方法

腓特烈大帝喜愛的德式洛可可風格
④ 柏林皇家御瓷……p52

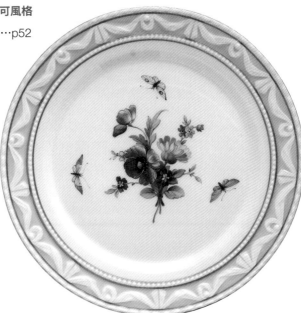

法式風情的德國瓷窯
③ 唯寶……p50

德國瓷窯的革命家
⑥ 羅森泰……p55

德國首家民間窯廠
⑤ 獅牌……p54

☞ **深入理解……**

德國七大名窯……p53
德國陶瓷街……p57
三襯裙同盟與七年戰爭……p226
德意志統一……p246

① 麥森：藍洋蔥。② 寧芬堡：坎伯蘭（Cumberland）©Porzellan Manufaktur Nymphenburg。③ 唯寶：老盧森堡（Old Luxembourg）。
④ 柏林皇家御瓷：Kurland。⑤ 獅牌：Estelle。⑥ 羅森泰：魔笛 Gold。（圖片提供：ROSEN AND CO JAPAN 有限公司）

Meissen

〔麥森〕

─西洋餐瓷的先驅─

創立時間
1710 年

創立地點
德國薩克森邦邁森郡

特色
青白瓷、全手工彩繪

代表性風格
中國風、巴洛克風格、洛可可風格、現代主義

歷史
1707 ～ 1708 年　煉金術師博特格成功燒製出紅色炻器。

1710 年　奧古斯都二世（人稱強力王）在邁森的阿爾布萊希特城堡（Albrechtsburg）創立西方首間王室瓷器製作所。

1720 年　彩繪師海洛德加入麥森。

1731 年　建模師（塑形設計師）坎德勒加入麥森

1739 年　「藍洋蔥」（Blue Onion）誕生。

1756 年　七年戰爭爆發，普魯士軍占領麥森，瓷器暫停生產。

1918 年　名稱改為「國立麥森瓷器製作所」。

1950 年　名稱改為「VEB（人民所有企業）國立麥森瓷器製作所」。

1990 年　名稱改回「國立麥森瓷器製作所」。

1991 年　完全移交給薩克森邦管理。

商標
通稱「交叉雙劍」的商標是 1723 年採用奧古斯都二世（薩克森選帝侯）的徽紋。

相關人物

奧古斯都二世
（Augustus II the Strong, 1670 ～ 1733）

麥森創辦人，擁有強大實力，成功重建戰後殘破的地區。力大無窮、鐵腕作風，是一位熱愛文化藝術的霸主。

約翰・弗里德里希・博特格
（Johann Friedrich Böttger）

創造西洋瓷器的關鍵人物，發現高嶺土。慘遭幽禁、命運悲慘的煉金術師。

約翰・格雷戈爾・海洛德
（Johann Gregorius Höroldt）

來自維也納的天才彩繪師、宮廷畫家。創造出許多暢銷名作的中國風高手。

約翰・約阿希姆・坎德勒
（Johann Joachim Kändler）

天才雕刻家，開拓瓷器的雕刻領域，和海洛德水火不容。

代表性餐瓷

藍洋蔥
麥森的代表作，自創業初期即受到喜愛的暢銷作品，世界各地藍洋蔥圖案的始祖。

印度之花
系列名稱「印度」[2]，源自東印度公司，意指東方。

神奇波浪
以水波漣漪形式創作的現代作品，適合喜歡時尚雅致設計的人。

天鵝餐具組（Swan Service）[1]
巴洛克風格獨有的浮雕裝飾，令人印象深刻的系列。廣為人知的世界三大餐具系列之一。

Basic Flower
細膩的描繪宛如油畫，不只是瓷器，在釉陶也可見到模仿作品。

博特格炻器
1707 年左右，博特格進行燒製瓷器的實驗期間所誕生的紅色器皿。20 世紀初成功再現，並註冊成為商標。

＊ 1：Services 意意指「餐具組」，世界三大餐具系列是麥森的「天鵝餐具組」、瑋緻活的「青蛙餐具組」（Frog Services，p188）、皇家哥本哈根的「丹麥之花」（Flora Danica，p110）。

＊ 2：麥森將描繪中國人形象的人物作品稱為「中國風」，以東方動植物為主題的圖案稱為「印度紋樣」，以此作為區別。

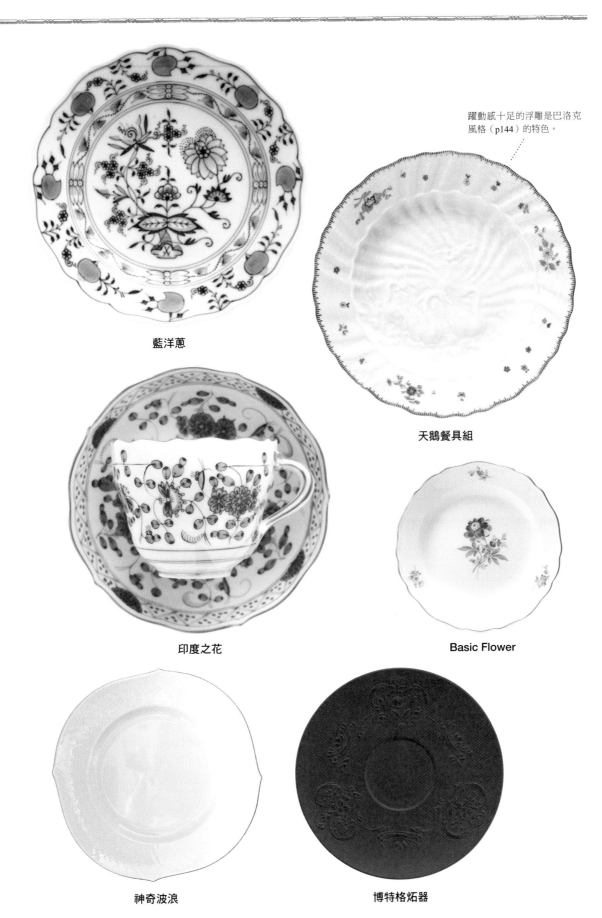

躍動感十足的浮雕是巴洛克
風格（p144）的特色。

藍洋蔥

天鵝餐具組

印度之花

Basic Flower

神奇波浪

博特格炻器

基礎知識

世界西洋餐瓷

從美術風格瞭解西洋餐瓷

西洋餐瓷與歷史

西洋餐瓷重要人物

西洋餐瓷使用方法

其他窯廠無法比擬的細緻度與顯色之美

麥森的歷史地位是，**歐洲首次成功燒製出硬質瓷的先驅**（p27）。

嚮往東方瓷器的奧古斯都二世，讓煉金術師博特格找出製造瓷器的關鍵原料高嶺土，經過不斷摸索，在1709年成功製造出瓷器。隔年，為了防止瓷器製法外流，將工房遷至位於易北河（Elbe）高處的阿爾布萊希特城堡，這就是麥森的誕生。

1720年，來自維也納窯的天才彩繪師海洛德加入麥森，他擅長多色彩繪，讓麥森的彩繪技術大幅躍進。海洛德也擅長模仿東方瓷器，他將中國與西方文化融合，創造出獨特的中國風世界觀（p148），深深吸引歐洲的王公貴族。

1731年，宮廷雕刻家坎德勒加入麥森，兩年後成為首席建模師（塑形設計師）。坎德勒在大型雕像與「天鵝餐具」等各方面的雕塑留下出色成就，而且在雕刻還是以石頭或金屬為主流的時代，開拓出「瓷器雕刻」這個新領域，這是他的最大功績。

然而，和坎德勒水火不容的海洛德為了展現自己的才華，就在坎德勒雕塑的瓷器雕刻上施以彩繪。在雕刻＝素面的時代，這樣的行為看似故意找碴，沒想到這個彩色的小型雕像（figuline）卻令世人驚豔，瞬間熱銷，並建立了小型雕像＝彩色裝飾的標準。

麥森確立了瓷器製造的三大要素：①素坯（博特格）、②彩繪（海洛德）、③塑形（坎德勒），成為18世紀上半西洋瓷器業界的領導者。

但臨近18世紀中，因為七年戰爭的影響，麥森的發展蒙上陰影，在這段期間法國的賽佛爾（p62）成長驚人，展現法國華麗宮廷文化的賽佛爾美麗彩繪，席捲歐洲，取代了麥森領導業界。

到了現代，麥森以超越流行的形式，製造出具有麥森風格的中國風或洛可可風格作品，戰後也致力於開發「神奇波浪」等現代風格的設計。

直到現在，彩繪仍是全手工作業，細緻度與顯色之美及擺飾的豐富表現力，水準高超令其他窯廠無法比擬。創業超過三百年的麥森，如今仍具有被稱為西洋餐瓷霸主的威望，這正是麥森的魅力。

「猴子樂團」小型雕像，原型來自坎德勒，被評為麥森瓷器小型雕像的傑作。

🔖 深入理解……

基礎知識

世界西洋餐瓷

從美術風格瞭解西洋餐瓷

西洋餐瓷與歷史

西洋餐瓷重要人物

西洋餐瓷使用方法

遍及世界的「洋蔥紋樣」

　　由麥森創造，之後成為許多窯廠爭相模仿的圖案——藍洋蔥。雖然是指以藍色單色描繪的青花（p40），但為何是「洋蔥」這個圖案呢？

　　洋蔥紋樣原是以中國瓷器為範本，瓷器上描繪的是石榴圖案。1739 年麥森設計的時候，忠實描繪石榴紋樣，後來隨著時代變遷，歐洲人看不習慣的石榴紋樣逐漸變成形狀相似的洋蔥。

　　因此人們誤以為是洋蔥，各窯廠紛紛模仿的藍洋蔥，不再是麥森的專屬設計，而是像柿右衛門樣式（p38）成為一種紋樣名稱。

　　儘管許多窯廠都有描繪藍洋蔥，但正統的藍洋蔥是出自麥森。1885 年起，麥森為了要宣示其主權與地位，開始在器皿的圖案之中描繪藍色「交叉雙劍」的商標。

麥森的「藍洋蔥」

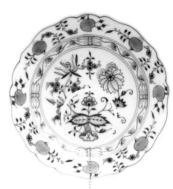

日本的「藍洋蔥」
日本也有藍洋蔥紋樣，圖片是名瓷 Blue Danube。

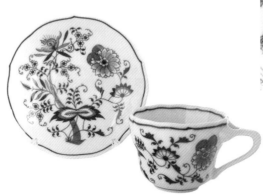

獅牌
和麥森同為德國製造商的獅牌（p54）的藍洋蔥，是 1926 年麥森正式轉讓的圖案（左下圖）。右下圖的茶杯碟中，左邊是獅牌，右邊是麥森。

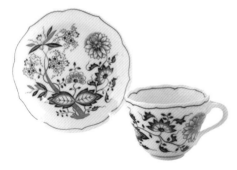

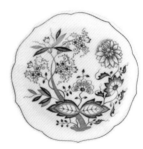

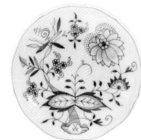

Nymphenburg

〔寧芬堡〕

―現存最後的御庭窯―

創立時間
1747 年

創立地點
德國慕尼黑近郊諾伊德克
現在是巴伐利亞邦寧芬堡宮

品牌名稱由來
創立地點

特色
至今仍以傳統手法製作的堅固瓷器，具有豐富多樣的洛可可風格

代表性風格
洛可可風格

歷史

1747 年　創立於巴伐利亞邦慕尼黑近郊的諾伊德克（Neudeck）。

1754 年　首次成功燒製出硬質瓷。建模師弗朗茲·安東·布斯特利（FranzAnton Bustelli）加入。

1760 年左右　發表「義大利即興喜劇」（Commedia dell'Arte）。

1761 年　馬克西米利安三世·約瑟夫將瓷窯遷入宮中。

1765 年　發表「坎伯蘭」（Cumberland）。

1993 年　日本上皇夫婦造訪。

2011 年　巴伐利亞路易波德王子繼承瓷窯。

商標
用來作為商標的菱形圖案，是維特爾斯巴赫家族（Haus Wittelsbacher）徽紋中央的圖樣。馬克西米利安三世·約瑟夫下令，自 1754 年起，所有作品使用菱形圖案，儘管商標數次變更，始終使用菱形圖案。

相關人物

馬克西米利安三世·約瑟夫
（Maximilian III. Joseph）

統治巴伐利亞地區的維特爾斯巴赫家族的選帝侯＊，妻子瑪麗亞·安娜（Maria Anna von Sachsen）是其表妹，也是麥森創辦人奧古斯都二世（p44）的孫女。

＊編注：指擁有選舉神聖羅馬帝國皇帝權利的德意志諸侯。

代表性餐瓷

© Porzellan Manufaktur Nymphenburg

坎伯蘭（Cumberland）

此系列誕生於 1765 年，是為馬克西米利安三世·約瑟夫設計的餐具組。日後，窯場為了坎伯蘭公爵（Duke of Cumberland）之子在 1913 年的婚禮，復刻了 1765 的這系列餐具組，並將之命名為「坎伯蘭」，據說是「世界上最複雜費工的圖飾」，彩繪一個盤子需要費時三週。

基礎知識

世界西洋餐瓷

從美術風格瞭解西洋餐瓷

西洋餐瓷與歷史

西洋餐瓷重要人物

西洋餐瓷使用方法

愛瓷成癡的國王在宮廷內建造的窯廠

從巴伐利亞邦慕尼黑市區往西4、5公里左右，有一座巴伐利亞王朝的寧芬堡宮（Schloss Nymphenburg，Nymphen 是指居住在水中的仙靈），馬克西米利安三世·約瑟夫將寧芬堡窯遷置在這座宮殿內。

在日本，建造於將軍宅邸廣大腹地內的私人窯稱為「御庭窯」，而**寧芬堡窯是世界上碩果僅存的御庭窯**。

創辦人是愛瓷成癡的馬克西米利安三世·約瑟夫，1747 年在慕尼黑近郊的諾伊德克建造工房（Grüne Schlössl 瓷器工房）。陶匠法蘭茲（Franz Ignaz Niedermayer）自行研究燒製陶器，最後卻失敗，由巴伐利亞邦政府接收工房，成為皇家窯。

1753 年，約瑟夫·雅各布·林格（Joseph Jakob Ringler）加入窯廠，隔年終於燒製出盼望已久的瓷器。瓷器製造步上軌道後，1761 年，馬克西米利安三世·約瑟夫將工房遷至寧芬堡宮的腹地內。

順帶一提，陶匠林格曾在維也納窯與德國的赫斯特（Höchster）短暫工作，他像亨格（p265）一樣，將麥森的製瓷祕方傳遍全德。寧芬堡窯成功燒製出硬質瓷後，這項珍寶的做法也流傳至路德維希堡（Ludwigsburg）等其他地區。

此外，1754 年加入的建模師弗朗茲·安東·布斯特利，像麥森窯的坎德勒（p44）一樣，是活躍的瓷器雕刻師，在寧芬堡窯製作了許多洛可可風格的雕像。1763 年過世的他，儘管在職期間僅九年左右，但布斯特利在這段短暫期間留下了超過一百種美麗的洛可可風格雕像。

在漫長的歷史中，曾經被第三者接手經營，現在由創業家維特爾斯巴赫家族的繼承人路易波德王子接管，如今仍保留水車動力的傳統，堅守手工作業的技藝。

☞ **深入理解……**

洛可可風格……p152
三襯裙同盟與七年戰爭……p226

Q&A ｜ 常見小丑打扮或戴面具的人偶是誰？

「義大利即興喜劇」的人物，也曾出現在《沒有畫的畫冊》（p208）。因為經常被做成小型雕像（擺飾），所以最好能夠先認識它們。

戴面具表演的「義大利即興喜劇」源自義大利，16 至 18 世紀盛行於歐洲。由裝模作樣的詐欺師阿爾萊基諾（Arlecchino）、能言善道的性感女子柯隆比娜（Colombina）等「固定班底」，演出老套的故事，不時穿插即興表演或時事梗，逗觀眾發笑。寧芬堡的建模師布斯特利也曾發表義大利即興喜劇的作品，成為其代表作。右圖是阿爾萊基諾搞笑扮成的梅澤丁（Mezzettino）。阿爾萊基諾在法國稱為「Arlequin」，在英國稱為「Harlequin」，據說是小丑的原型。

©Porzellan Manufaktur Nymphenburg

Villeroy&Boch

〔唯寶〕

─法式風情的德國瓷窯─

創立時間
1748 年

創辦人
弗朗索瓦・寶赫

品牌名稱由來
創辦人的名字

創立地點
法國洛林公國
現在是德國梅特拉赫

特色
實用性高的餐瓷設計

代表性風格
現代主義、法式風格

歷史

1748 年　弗朗索瓦・寶赫及其子在洛林公國開始製造陶瓷器。

1767 年　在奧地利領土的盧森堡市郊設立新的陶瓷器工廠。
被哈布斯堡家族的瑪麗亞・特蕾莎欽點為「王室供應商」，欽賜冠用王室徽紋。

1791 年　尼古拉・唯勒瓦在德國的瓦萊爾凡根（Wallfangen）設立陶瓷器工廠。

1809 年　寶赫家族在德國的梅特拉赫（Mettlach）設立陶瓷器工廠（現在的總公司）。

1836 年　寶赫家族與唯勒瓦家族的工廠合併，設立「唯寶」。

相關人物

弗朗索瓦・寶赫（Francois Boch）
創辦人之一，德國的兵器鐵匠，具有工匠精神。

尼古拉・唯勒瓦（Nicolas Villeroy）
另一位創辦人，當時已是相當成功的商人。

代表性餐瓷

法式花園（French Garden）
以法國凡爾賽宮的王室菜園為靈感的系列，黃色與綠色的淡雅色調，令人印象深刻。

新浪潮（New Wave）
以「簡單的現代風格」為主題，於 2001 年發表的都會典藏（Metropolitan Collection）人氣系列，設計著重在妝點都市生活。

圖片：ESSEN Corporation 股份有限公司

基礎知識

世界西洋餐瓷

從美術風格瞭解西洋餐瓷

西洋餐瓷與歷史

西洋餐瓷重要人物

西洋餐瓷使用方法

公私皆為夥伴的寶赫家族與唯勒瓦家族

說到創立於 18 世紀的歐洲大陸名窯，手繪的高級瓷器是主流。在那樣的時代，與歐洲大陸其他窯廠的經歷稍有不同的窯廠，正是唯寶。

唯寶在歷史上的特色是，著眼於量產化與實用性，是歐洲大陸首次製造出骨瓷的窯廠。比起裝飾性，更重視實用性。採用英式陶瓷的生產方法是因為，寶赫的創立地點洛林公國當時雖然是法國領土，仍屬於自治國家，是王權薄弱的地區。

身處在無法獲得國王資助的環境，創辦人弗朗索瓦・寶赫許下「以合理划算的價格製造高品質陶瓷器」的願景，製造出價位親民的餐具。因為曾經是法國領土，**儘管是德國窯廠仍有許多法國釉陶**（p131）**與普羅旺斯風設計。**

現在的品牌名稱來自創辦人寶赫家族與唯勒瓦家族，那麼這兩個家族是如何創設及發展這個品牌呢？

首先，寶赫家族選為創立地點的洛林公國，是法蘭茲一世為了讓周邊諸國認同他和奧地利女皇瑪麗亞・特蕾莎的婚姻而放棄的家鄉。1737 年，為使兩人的婚姻獲得認可，同意洛林公國成為法國的一部分，由前波蘭國王（法王路易十五的岳父）統治。但他的力量薄弱，如前文所述，洛林公國實質上成為自治國家。在他死後，洛林公國成為法國領土，各種自治領權變得不適用。因此，1767 年，寶赫家族的三個兒子在當時奧地利領土的盧森堡郊外設立新的陶瓷廠。寶赫家族受到瑪麗亞・特

蕾莎的庇護，擴大事業規模，成為「王室供應商」，被允許使用王室徽紋。

現在全球的盧森堡大使館都使用「老盧森堡」這個系列。或許有人會想「為什麼盧森堡大使館使用德國品牌的餐瓷呢？」這背後隱藏著一段歷史插曲。

另一位創辦人法國人尼古拉・唯勒瓦，1791 年在德國薩爾河（Saar）沿岸小鎮設立陶瓷廠。

後來，唯勒瓦家族陶瓷廠所在的近郊修道院被寶赫家族買下，改建為陶瓷廠，現在是唯寶的總公司。在車程約三十分鐘的地方，經營陶瓷廠的寶赫家族與唯勒瓦家族認為，必須在競爭激烈的陶瓷市場確立穩固地位。於是，1836 年將各自的工廠合併，誕生了「唯寶」。1842 年，兩位創辦人的孫子結婚，於公於私都成為夥伴，在彼此擅長的領域合作，擴大市場。

老盧森堡（Old Luxembourg）
歷史最久的系列，散發法式釉陶精髓的高雅器皿，原型是寶赫家族盧森堡工廠時代製造的「Brindille」。

🖎 **深入理解……**

Ginori 1735 的「大公夫人」……p262
釉陶……p131

- 51 -

KPM Berlin

〔柏林皇家御瓷〕

─腓特烈大帝喜愛的德式洛可可風格─

👉 **創立時間**
1763 年

👉 **創立地點**
德國柏林

👉 **品牌名稱由來**
創立地點

👉 **特色**
正統洛可可風格、油畫般的寫實彩繪

👉 **代表性風格**
洛可可風格、新古典主義風格、現代主義

👉 **歷史**
1751 年　獲得腓特烈大帝的資助，在柏林創立瓷器製作所。
1756 ～ 1762 年　因七年戰爭，普魯士軍從柏林帶走麥森的工匠。
1763 年　腓特烈大帝收購工房，成為皇家窯（柏林皇家御瓷誕生）。
1988 年　成為柏林皇家御瓷有限公司。

👉 **商標**
意指「皇家御瓷」的「KPM」（Königliche Porzellan-Manufaktur），亦稱為「KPM Berlin」。現在已不是皇家窯，而是民營化企業。商標的權杖是腓特烈大帝即位前使用的徽紋。

相關人物

腓特烈二世
（Friedrich II，腓特烈大帝）

柏林皇家御瓷創辦人，將新興國家普魯士發展為強國的關鍵人物。推行富國強兵與內政改革，也是一位喜愛藝術的知識分子，熱衷於洛可可風格的國王。

代表性餐瓷

Kurland00

Kurland41

柏林皇家御瓷的商品名稱是「造形名稱」＋「彩繪編號」。「造形名稱＋00」是指該造形的白瓷，數字越大代表越費工費時。例如「Kurland00」是 Kurland 的白瓷（未彩繪的狀態），「Kurland41」是邊緣描繪苔綠色與金色的線條，盤面畫上美麗花束。

Kurland
1790 年設計的代表性造形，簡單的外形加上珍珠和緞帶花環的浮雕為特色。1870 年庫爾蘭（Kurland）公爵訂製之後改名為「Kurland」直到現在。

注入大帝熱情的皇家窯

1763 年創立的柏林皇家御瓷，最大特色是由德國史上享有盛譽的最強國王腓特烈大帝主導經營的皇家窯。

1756 年爆發的七年戰爭讓麥森（p44）遭受莫大損害，因為這場戰爭，普魯士軍占領麥森，戰亂中被迫離散各地的麥森陶匠，最後被普魯士軍帶回柏林。

當時的柏林已在 1751 年開設最早的瓷窯，麥森陶匠的加入，加速了瓷器的研究發展，卻也再度面臨財政危機。於是在 1763 年被腓特烈大帝收購，成為皇家窯，這就是柏林皇家瓷窯的成立經過。

18 世紀中，歐洲大陸誕生許多皇家窯，但柏林皇家瓷窯是國王親自參與經營，規模更是其他皇家窯無法比擬。除了對窯廠慷慨出資、下大量訂單成為忠實客戶，以及工匠的地位與報酬等皆由國王親自下達指示。而且，因為腓特烈大帝本身具有極高的藝術造詣，也親自構思設計。

腓特烈大帝用心經營瓷廠所創造的財富，對普魯士王國在七年戰爭結束後的國力充實與重建有莫大幫助。

音樂及藝術造詣出色的腓特烈大帝，也是眾所周知的洛可可風格愛好者，因此，**在與同為德國皇家窯的麥森相比時，餐瓷的外形和優美的裝飾，也有值得一提的特點。**

至今仍堅守這樣的歷史與傳統，現在仍有許多作品可以感受到洛可可氣質的設計，這正是柏林皇家瓷窯。

☞ **深入理解……**

洛可可風格……p152
三襯裙同盟與七年戰爭……p226

品牌　｜　德國七大名窯

在歐洲首次成功燒製出瓷器的德國，有所謂的「七大名窯」：麥森（p44）、赫斯特（Höchste）、寧芬堡（p48）、費斯騰堡（Fürstenberg）、法蘭肯塔（Frankenthal）、路德維希堡（Ludwigsburg），以及本文介紹的柏林皇家瓷窯。有些或許是沒聽過的窯廠，但都是極具歷史魅力的工房。

例如，1746 年創立的赫斯特，在德國是第二古老的窯廠，費斯騰堡的創辦人卡爾一世，是對丹麥皇家哥本哈根瓷器廠的創立有所貢獻的皇太后茱麗安·瑪麗（Juliane Marie）的親哥哥。雖然本書中省略這些窯廠的介紹，但如果對德國西洋餐瓷有興趣，可自行查閱資料。

Hutschenreuther

〔獅牌〕

―德國首家民間窯廠―

創立時間
1814 年

創辦人
卡羅洛斯・馬格努斯・胡琛羅依特

品牌名稱由來
創辦人的名字

創立地點
德國巴伐利亞邦霍恩貝格
現在是巴伐利亞邦塞爾布

特色
適用微波爐、洗碗機的產品很多，實用性出色

代表性風格
洛可可風格、現代主義

歷史
1814 年　創立於巴伐利亞邦霍恩貝格（Hohenberg）。
1822 年　開始製造瓷器，成為德國首家被認可的民間窯廠。
1857 年　在巴伐利亞邦塞爾布（Selb）設立新廠。
1969 年　工廠整合在塞爾布。
2000 年　和羅森泰合併（右頁）。

代表性餐瓷

Estelle

設計於 19 世紀，古典造形系列，以清爽的藍色與可愛的小花圖飾而聞名。

向國王承諾為「創造最高品質」而誕生的窯廠

　　獅牌創立於 1814 年，那一年創辦人卡羅洛斯・馬格努斯・胡琛羅依特（Carolus Magnus Hutschenreuther）在霍恩貝格開設工房。這間工房從 1814 年創立至 1822 年開始製造瓷器，中間經歷八年的空窗期，原因是政府擔心和國內的皇家窯寧芬堡（p48）有所競爭，因此不願給予製造瓷器的許可。當時仍是瓷器製造與國力緊密相連的時代，除了寧芬堡，法國賽佛爾或維也納窯等其他皇家窯，在創立時期皆是獨攬瓷器製造的窯廠。

　　然而，胡琛羅依特不輕易放棄，花了八年的時間說服巴伐利亞國王馬克西米利安一世。以「製造最優質商品」為條件，**在 1822 年正式被政府認可為德國首家「民間瓷器工房」**，並被授予至今仍在使用，象徵巴伐利亞邦的獅子商標。

　　在平民百姓難以製造瓷器的時代，胡琛羅依特靠著鍥而不捨的毅力克服難關，在他過世後，那股熱情也傳承給兒子羅倫茲和克里斯汀。

　　1857 年，羅倫茲在塞爾布設立新廠，兄弟各自獨立發展，後來在 1969 年整合，2000 年與羅森泰合併，直到現在。

基礎知識

世界西洋餐瓷

從美術風格瞭解西洋餐瓷

西洋餐瓷與歷史

西洋餐瓷重要人物

西洋餐瓷使用方法

Rosenthal

〔羅森泰〕

—德國瓷窯的革命家—

👉 **創立時間**
1879 年

👉 **創辦人**
菲利普・羅森泰

👉 **品牌名稱由來**
創辦人的名字

👉 **創立地點**
德國巴伐利亞邦塞爾布

👉 **特色**
北歐設計、藝術家聯名作品

👉 **代表性風格**
現代主義、斯堪地那維亞設計

👉 **歷史**
1879 年　以瓷器彩繪工廠起家。
1891 年　開始製造瓷器。
1961 年　羅森泰二世發表「工房系列」（Studio Line）。
2000 年　和獅牌合併（左頁）。

代表性餐瓷

魔笛（工房系列）
1968 年發表，將莫札特歌劇名作《魔笛》表現在瓷器上的夢幻系列。
（圖片提供：Rosen&Co. Japan 有限公司）

時時體現嶄新創意的窯廠

　　創立於 1879 年的羅森泰，比起本書中的其他德國窯廠，是比較新的瓷窯。創辦人菲利普・羅森泰（Philipp Rosenthal）在塞爾布近郊的艾卡斯洛依德鎮（Erkersreuth）設立瓷器彩繪廠，開啟了羅森泰的歷史。

　　說到德國古窯，或多或少都受到麥森的影響，因此「被王公貴族喜愛」的歷史也成為一種地位象徵。對照之下，比較新的瓷窯羅森泰的特色則是，擅長北歐風格的斯堪地那維亞設計（p120），以及許多作品都與當代知名藝術家合作。這是 1958 年繼承窯廠的羅森泰二世確立的理念：「產品必須符合時代感，並且無論在哪個時期

都能保有真正價值」，**不模仿過去，致力於製造獨創作品**。

　　這樣的想法展現於 1961 年發表的創意收藏「工房系列」。在「工房系列」中，當代藝術家與設計師的合作，共同實現了羅森泰二世的理念，誕生了許多代表性的傑作，如「魔笛」等。

　　雖然是德國窯廠，卻著眼於北歐設計，時時注重領先時代的嶄新風格。這種態度也可以從其色彩鮮豔、外觀時尚的總部大樓（p59）窺見，這在其他歷史悠久的窯廠是看不到的。

獅牌：Estelle。19 世紀末
設計的「Baroness shape」，
營造出優美典雅的氛圍。

羅森泰也販售與精品品牌
凡賽斯（Versace）的聯名
商品，圖中左上是「梅杜
莎」（Medusa），右下是
「拜占庭」（Byzantine）。

☞ 深入理解……

斯堪地那維亞設計……p120
現代的餐瓷……p206

德國陶瓷街

巴伐利亞邦東北部廣大區域生產德國八成的陶瓷器，從班貝格（Bamberg）以順時鐘方向至拜律特（Bayreuth），全長約 550 公里的這條路稱為「陶瓷街」，連接約四十家陶瓷廠的產地。

這條街當中也包含羅森泰和獅牌設立據點的塞爾布，除了可以到工廠參觀或體驗彩繪，也能在直營店購買餐瓷。

我曾在 2019 年造訪，實際走在那條街上，不只是和陶瓷器相關的博物館或工房，也有列入世界遺產、以及與英國維多利亞女王或哈布斯堡家有關的城鎮。

雖然不是夢幻或浪漫氛圍的華麗街道，但預先想好主題造訪也會覺得非常有趣。

以下是推薦的三條街道。（加納）

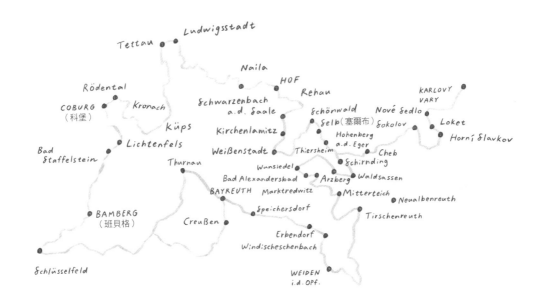

① 班貝格——列入世界遺產的中世紀街景

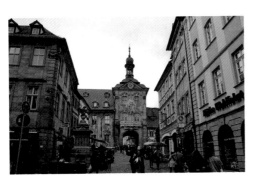

被稱為「巴伐利亞珍珠」的班貝格，1993 年登錄為世界遺產，是少數保留中世紀街景的珍貴街道。1007 年，神聖羅馬帝國皇帝亨利二世將此當作天主教宗座城（班貝格主教區中心，宗教與經濟的重要城市），發展為宗教色彩強烈的街道，有不少和天主教相關的建築物。

基礎知識

世界西洋餐瓷

從美術風格瞭解西洋餐瓷

西洋餐瓷與歷史

西洋餐瓷重要人物

西洋餐瓷使用方法

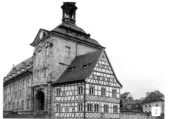
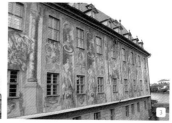

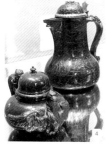

1：流過街道中心的雷格尼茲河（Regnitz），右側是一般市民居住、左側是神職人員居住的地區。2：班貝格的舊市政廳，過去因為河川將此地分為市民區和主教區，在橋的中央建造市政廳。3：牆上繪有華麗的濕壁畫，現在成為展示麥森瓷器等的路德維希瓷器館（Ludwig Collection in Old Town Hall）。4：博特格炻器，1710年麥森創立時的作品。5：仿造漆器，1710年製的麥森花瓶。6：柿右衛門樣式（p38）的麥森作品，下方可見麥森的交叉雙劍商標。（圖4～6攝於路德維希瓷器館）

② 科堡──艾伯特親王（英國女王夫婿）的家鄉

巴伐利亞邦北部的上法蘭克尼亞行政區（Oberfranken）的科堡（Coburg）是英國艾伯特親王的出身地。科堡境內擁有德國第二大城堡，該城堡也是馬丁路德（p244）曾經藏匿半年之處。現在成為博物館的城堡內，隨處展示與馬丁路德相關的作品，以及其好友畫家老盧卡斯・克拉納赫（Lucas Cranach）的作品，喜愛歷史和維多利亞女王的人一定要來造訪。

1：科堡中央廣場的艾伯特親王銅像（2019年）。親王過世後，女王將銅像贈予科堡。2：埃倫堡（Ehrenburg）是歷代科堡公爵的居城，也是艾伯特親王的老家。1690年改建為巴洛克風格，19世紀建造了新哥德式立面直到現在。公主時期的維多利亞女王待過的房間及寢室也在這裡。3：德國第二大城堡──沒看過就無法談論德國的城堡──是德國少數知名的堅固城堡。現在成為博物館。4：繪有馬丁路德肖像的杯子。5：城堡內展示畫家老盧卡斯・克拉納赫的部分作品。6：釉陶收藏。7：德國陶瓷街的城鎮克羅伊森（Creußen）所製造的啤酒杯。繪有華麗圖案的琺瑯材質啤酒杯或飾壺，過去在貴族或市民階層相當受歡迎。（圖4～7攝於科堡城堡內）

③ 塞爾布——德國陶瓷街的主角

　　鄰近捷克邊境的塞爾布（Selb），現在仍是羅森泰、獅牌與唯寶（總公司在梅特拉赫）設置據點之地，這裡有三館合一的德國陶瓷博物館（Porzellanikon），分別是可看到陶瓷器歷史與實際示範的歐洲瓷器工藝博物館，以及羅森泰博物館和歐洲科技陶瓷博物館，造訪陶瓷街絕對不能錯過這裡。

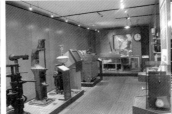
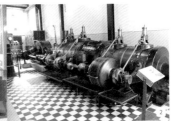

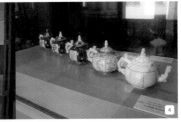

1：德國陶瓷博物館的入口。2：博物館內部，用於製作陶器的工具或機械。3：羅森泰製法實物示範。4：麥森或赫倫等其他窯廠的製造工序展示，右圖是赫倫的「西安紅」（Godollo）。5：可以一窺羅森泰歷史的展示區。6：塞爾布中心馬丁路德廣場的「陶瓷泉」是由四萬五千片以上的陶片製成。7：附設暢貨中心的羅森泰總公司，由德國藝術家奧托‧皮納（Otto Piene）裝飾的外牆令人印象深刻。（圖 1～7 拍攝於 2019 年）

█ █ 法國

隨著宮廷文化發展的法國餐瓷，現
在以國立賽佛爾窯為首，仍可見到
許多法國創造出來的洛可可風格、
帝國風格的餐瓷設計。

①
巴黎

⑤

②③④

> **特色**
> ・法國宮廷文化創造出來的洛
> 　可可風格、路易十六風格。
> ・花卉圖案豐富。
> ・質地輕薄，特別是利摩日的
> 　白瓷相當薄透。
> ・把手纖細優雅。
> ・許多瓷窯皆受到賽佛爾窯
> 　影響。

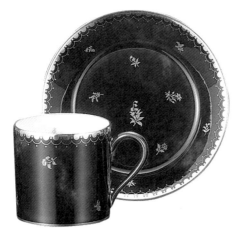
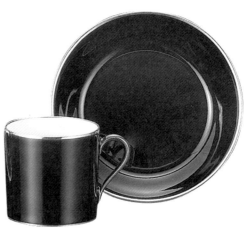

至今仍是專為國賓製造的瓷器

① 賽佛爾……p62

基礎知識

世界西洋餐瓷

從美術風格瞭解西洋餐瓷

西洋餐瓷與歷史

西洋餐瓷重要人物

西洋餐瓷使用方法

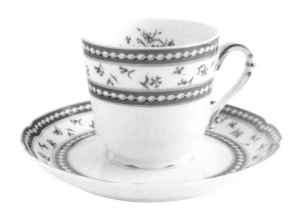

可以買到賽佛爾的設計

② 皇家利摩日……p64

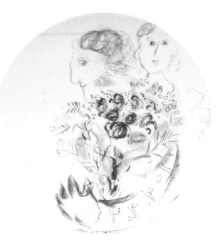

拿破崙三世御用供應商

③ 柏圖瓷窯……p65

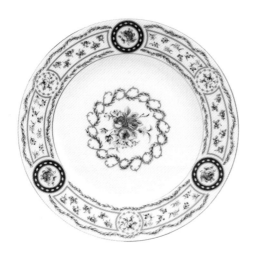

在美國大獲成功的利摩日窯

④ 哈維蘭……p68

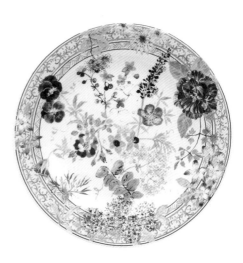

溫暖質樸的典雅釉陶

⑤ Gien……p134

① 賽佛爾：雲彩藍、王者之藍（圖片提供：Sohbi〔創美〕股份有限公司）。② 皇家利摩日：瑪麗・安東妮。③ 柏圖瓷窯：夏卡爾典藏系列。④ 哈維蘭：盧沃謝訥（Louveciennes）。⑤ 吉安：Mille Fleur。

Sèvres

〔賽佛爾〕

─至今仍是專為國賓製造的瓷器─

✎ 創立時間
1740 年

✎ 創立地點
法國巴黎西部近郊（法蘭西島大區上塞納省）

✎ 特色
藝術性高的細膩設計、精細美麗的金彩裝飾

✎ 代表性風格
洛可可風格、帝國風格

✎ 歷史

1740 年	賽佛爾的前身「凡森窯」（Vincennes）設立。
1756～1763 年	法國參與七年戰爭。
1756 年	凡森窯遷至賽佛爾（凡森賽佛爾窯時代）。
1759 年	成為王室賽佛爾瓷器製造所。
1789 年	法國大革命爆發，窯廠暫時停工。
1804 年	拿破崙即位，成為帝國窯廠。
1870 年	法蘭西第三共和國成立，成為國有化的窯廠。
2012 年	國立賽佛爾瓷器廠、國立賽佛爾陶瓷美術館及國立利摩日陶藝博物館，三者合併為「賽佛爾利摩日陶瓷城」。

相關人物

龐巴度夫人
（Madame de Pompadour）

法王路易十五的王室情婦，集美貌與藝術涵養於一身，以機智話術吸引眾人，稱霸法國社交界，致力於賽佛爾的設立。

代表性餐瓷

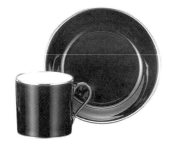
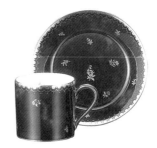

豐富的色彩

高格調深藍色的「王者之藍」、神祕雲狀暈染的「雲彩藍」，以及龐巴度夫人喜愛的「龐巴度玫瑰粉」，是賽佛爾的經典色彩。上圖左起是「王者之藍」、「雲彩藍」。

美麗的金彩

金彩是指，將金粉或轉印的金箔紙，用於釉上彩的彩繪技術。細膩的金彩裝飾技法在 18 世紀下半引領西洋餐瓷設計的潮流。

基礎知識

世界西洋餐瓷

從美術風格瞭解西洋餐瓷

西洋餐瓷與歷史

西洋餐瓷重要人物

西洋餐瓷使用方法

從王室供應商變成皇家窯，最後成為國立製陶所

賽佛爾現在仍是法國的國立窯廠，是代表國家的官窯，因此生產的皆是藝術性極高、設計細緻的餐瓷。而且，「其他窯廠以機械生產五百個盤子的時間，賽佛爾只製作一個盤子」，據說產量極少，幾乎都是供應給法國政府或國賓。雖然相當稀少，價格不斐，**但對解讀西洋餐瓷的歷史卻是非常重要**。

賽佛爾在龐巴度夫人（p263）的大力贊助下，使得洛可可風格蓬勃發展。1759年爆發七年戰爭（p226），法國因為參戰耗費龐大軍費，但她持續對賽佛爾援助。也因為受到掌握大權的龐巴度夫人厚愛，賽佛爾在歐洲陶瓷史上得以留名。

再深入探尋賽佛爾的歷史，法國也如其他歐洲諸國一樣挑戰製造瓷器，但因為沒有找到高嶺土，只好轉而發展軟質瓷（p18）。1740年左右，宮廷的財務官成為贊助者，從製造軟質瓷的尚提利（Chantilly）找來兩名陶匠，在巴黎市內的凡森設立窯廠（凡森窯）。然而經營並不順利，面臨破產使法國王室不得不正視此事。此時，龐巴度夫人介入，為了維持凡森窯的經營，她挪用鉅額的國家經費，此後二十年還禁止凡森窯以外的瓷廠製造瓷器，給予「獨占製造瓷器」的許可。

1756年，在龐巴度夫人的建議下，凡森窯遷至位於巴黎和凡爾賽宮之間的賽佛爾。1759年改名為「法國王室賽佛爾瓷器製造所」。

面對麥森和維也納窯的競爭，賽佛爾找來許多傑出的畫家和技師。在談論西洋餐瓷歷史時，無可避免一定會提及賽佛爾對西洋餐瓷設計的重大影響。其影響不僅延伸到歐洲大陸之外，更跨海擴及英國，而明頓（p90）便是受其影響極深的英國瓷窯。

賽佛爾的工房在1789年法國大革命時遭受襲擊，許多作品被沒收或破壞甚至被迫停工。此時拯救賽佛爾脫離困境的人是拿破崙，他趁著法國大革命的混亂局勢掌握政權，為了誇耀自身威權獎勵陶瓷製造。1804年，拿破崙即位成為皇帝，賽佛爾便成為帝國窯廠。現在和國立賽佛爾陶瓷美術館、國立利摩日陶藝博物館，三者合成為「賽佛爾利摩日陶瓷城」。

☞ **深入理解……**

皇家皇冠德比……p78
明頓……p90
洛可可風格……p152
三襯裙同盟與七年戰爭……p226
法國大革命與英國內戰……p230

Ancienne Manufacture Royale

〔皇家利摩日／利摩日皇家瓷廠〕

─可以買到賽佛爾的設計─

☞ 創立時間
1737 年

☞ 創立地點
法國利摩日

☞ 品牌名稱由來
創立地點

☞ 特色
王室使用的高格調設計

☞ 代表性風格
洛可可風格、路易十六風格、帝國風格

☞ 歷史
1737 年　創立。
1771 年　在法國利摩日首次成功燒製出硬質瓷。
1797 年　成為皇家窯。
1986 年　併入柏圖瓷窯旗下。

代表性餐瓷

瑪麗·安東妮
1782 年為了瑪麗·安東妮，將凡爾賽宮收藏的賽佛爾餐瓷進行復刻。樸素的矢車菊與小珍珠（petite perle）突顯了典雅的設計。

利摩日最古老的瓷窯

皇家利摩日（Royale Limoges）是使用在法國利摩日發現的高嶺土，**成功燒製出硬質瓷的最古老瓷窯**。1797 年成為皇家窯，不但名稱冠上皇家，也獲得允許加上「LIMOGES」標章。

此外，也是少數被允許復刻羅浮宮等處收藏的賽佛爾窯作品的品牌之一。雖然賽佛爾的餐瓷難以入手，但透過皇家利摩日，即可購得稀有的賽佛爾餐瓷設計。美術風格特別鎖定 18 世紀至 19 世紀上半，盛行於法國的中國風、洛可可風格、路易十六風格以及帝國風格。

皇家利摩日在阿圖瓦伯爵（法王路易十六的弟弟，之後的查理十世）的庇護下，於 1774 年路易十六即位時獲得王室認可，1797 年成為皇家窯，現在併入柏圖瓷窯旗下。

＊「皇家利摩日」是利摩日皇家瓷廠在日本的通稱，因此本書皆以「皇家利摩日」稱之。

Bernardaud

〔柏圖瓷窯〕

─拿破崙三世御用供應商─

基礎知識

世界西洋餐瓷

從美術風格瞭解西洋餐瓷

西洋餐瓷與歷史

西洋餐瓷重要人物

西洋餐瓷使用方法

☞ **創立時間**
1863 年

☞ **創立地點**
法國利摩日

☞ **品牌名稱由來**
先驅者的名字

☞ **特色**
優美低調的設計

☞ **代表性風格**
洛可可風格、帝國風格、現代主義

☞ **歷史**
1863 年　創立。
1867 年　將「歐珍妮」（Eugenie）獻給歐珍妮皇后。
1900 年　雷納德‧柏圖（Léonard Bernardaud）成為經營者。
1986 年　收購皇家利摩日。

代表性餐瓷

Ecume
以海浪泡沫意象而誕生的系列，是高級餐廳愛用的餐瓷。

在美好年代蓬勃發展的利摩日窯

　　柏圖瓷窯是利摩日極具代表性的陶瓷品牌，創造出許多世界頂級飯店與三星級餐廳愛用的餐瓷。**特色是盛裝料理的部分多為平面設計**，擺盤就像在畫布上自由發揮創意，這是愛用者多為一流主廚的原因之一。

　　在 1863 年，有兩家企業在利摩日共同設立餐具工廠，四年後成為拿破崙三世的御用供應商，確立穩固地位。

　　這個時代正是拿破崙三世進行巴黎改造（p240）的時期。當時的巴黎蓬勃發展，成為一座美麗城市的巴黎，正是文化開始繁榮的「美好年代」前夕，也是柏圖瓷窯等法國利摩日許多窯廠迅速發展的時期。

　　窯廠之中有位受到矚目的學徒 ── 雷納德‧柏圖，他在二十年後成為業務負責人，在兩位創辦人的勸說下加入經營行列。1900 年雷納德取得公司，便將公司名稱變更為自己的名字，也就是現在的柏圖瓷窯。如今旗下擁有法國首次成功製造出硬質瓷的皇家利摩日（左頁）。

上：柏圖瓷窯「馬克・夏卡爾系列（Marc Chagall Collection）」。下：京都法式料理店 Aoike 使用柏圖瓷窯的「Ecume」盛裝前菜。Aoike 相當注重烹調方式，僅透過加熱處理引出當季嚴選食材的鮮味。經常以各種品牌的西洋餐瓷盛裝各式料理，令人十分感動。喜愛西洋餐瓷的人肯定會愛上這家店。（加納）

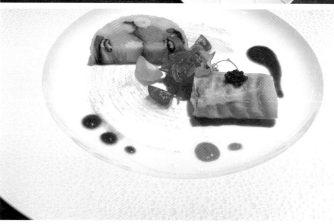

拍攝協力：法式料理 AOIKE
〒 604-0884
京都市中京區竹屋町通高倉西入塀之內町 631
「午餐」12:00 ～ 13:00（最後點餐時間）
「晚餐」18:00 ～ 19:30（最後點餐時間）
「公休」週日、每個月 1 ～ 2 天不定休

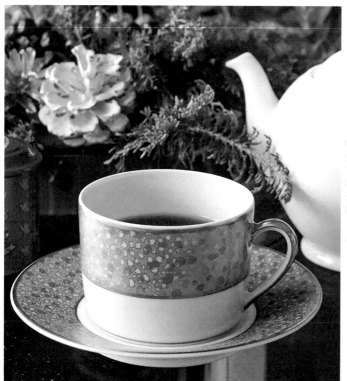

柏圖瓷窯：波士頓（Boston）
到了 20 世紀，雷納德・柏圖在美國開闢新市場。1925 年，在巴黎世博會（又稱裝飾藝術博覽會）上展出了「波士頓」。此作品金光閃閃的亮片設計，彷彿由同年出版、反映當時爵士樂及裝飾藝術熱潮的美國小說《大亨小傳》（The Great Gatsby）中一躍而出，成功奪下金獎。

☞ **深入理解⋯⋯**

世界博覽會⋯⋯p242
巴黎改造⋯⋯p240

歷史 ｜ 「賽佛爾窯」與「利摩日窯」的關係

利摩日瓷器是什麼？

　　利摩日瓷器和日本的有田燒一樣為統稱，以「皇家利摩日」、「柏圖」、「哈維蘭」等各窯廠之名製造的作品亦標記為「利摩日窯」。

　　利摩日和賽佛爾並列法國數一數二的瓷器街，自古以來就是知名的琺瑯彩繪工匠街。利摩日的製瓷歷史始於 1768 年，因為在利摩日近郊發現罕見的優質高嶺土，加上當時官方的積極推動，活用利摩日的琺瑯彩繪技術，於是成為屢獲好評的釉上彩瓷器產地。

　　然而，在路易十五的時代，應付不了龐大需求的賽佛爾，便向利摩日要求生產白瓷。於是從 1784 年起，利摩日成為賽佛爾的承包商。後來因為瓷器的搬運相當費事，因此不只彩繪和金彩，就連賽佛爾的窯印也都交由利摩日描繪。

　　1784 年 5 月 16 日，法國王室向全國發出「巴黎九窯特許令」，這道命令僅認可當時九家巴黎民窯可使用金彩彩繪。於是，利摩日的窯廠業者被迫只能製造白瓷製品。後來因為革命翻轉局面，利摩日才卸下承包商身分，重新製造自己的瓷器。

受到瑪麗‧安東妮庇護的王后工房

　　創立於 1776 年，位於帝洛街（Rue Thiroux）的「La Reine 窯」，是「巴黎九窯特許令」被認可使用金彩彩繪的民窯之一，因受到瑪麗‧安東妮的庇護，也被稱為「王后工房」。La Reine 窯在 1810 年歇業，2020 年 Noritake 參考法國老牌紅茶 NINA'S 擁有的原創設計，復刻 La Reine 窯所製造的餐瓷。

瑪麗‧安東妮 1775©

法國老牌紅茶 NINA'S 擁有的原創設計，由日本具代表性的西洋餐瓷品牌 Noritake 和西洋餐瓷專賣店 Le-noble 共同開發，進行復刻。（在西洋餐瓷專賣店 Le-noble 限定販售）。

Haviland

〔哈維蘭〕

─在美國大獲成功的利摩日窯─

☞ **創立時間**
1842 年

☞ **創立地點**
法國利摩日

☞ **品牌名稱由來**
創辦人的名字

☞ **特色**
法國貴族喜愛的優雅設計

☞ **代表性風格**
洛可可風格、路易十六風格、新藝術風格、裝飾藝術

☞ **歷史**
1842 年　創立。
1872 年　菲利克斯・布拉克蒙擔任藝術總監。
1876 年　夏雷開始製作巴爾博汀陶器。
1879 年　創辦人之子查理・哈維蘭（Charles Haviland）繼承經營，成為西方最大的瓷器製作所。

相關人物

大衛・哈維蘭（David Haviland）

創辦人，紐約貿易商。瞭解美國人喜好，因此做出來的產品很快席捲美國市場，打響哈維蘭的名號。

菲利克斯・布拉克蒙
（Félix Bracquemond）

版畫家，將《北齋漫畫》＊推廣至西洋的第一人，哈維蘭的藝術總監。

歐內斯特・夏雷（Ernest Chaplet）

開發出新技術「巴爾博汀陶器」（Barbotine）的陶藝家。

＊日本江戶時代浮世繪師葛飾北齋的繪本畫集。

代表性餐瓷

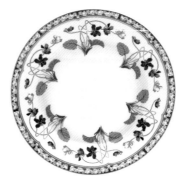

歐珍妮皇后（Impératrice Eugénie）

1901 年發表，描繪歐珍妮皇后喜愛的紫花地丁設計。在法國是除了賽佛爾（p62）之外，唯一製造國賓用餐瓷的品牌。用於愛麗舍宮的官方晚宴。

©HAVILAND TOKYO.
圖片提供：哈維蘭

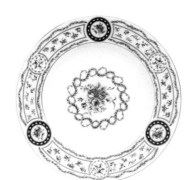

盧沃謝訥（Louveciennes）

從凡爾賽宮的瓷磚獲得發想的設計，瑪麗・安東妮喜愛的矢車菊、玫瑰的圓雕飾等，是賽佛爾式的路易十六風格。

基礎知識

世界西洋餐瓷

從美術風格瞭解西洋餐瓷

西洋餐瓷與歷史

西洋餐瓷重要人物

西洋餐瓷使用方法

導入最新技術，對利摩日貢獻良多

「哈維蘭」是一位活躍於美國紐約的貿易商——大衛·哈維蘭所創立的利摩日窯（p67）。某次他看到客戶帶來的白瓷茶杯深受感動，知道是利摩日出產之後，萌生了自己製造瓷器出口至美國的念頭，於是1842年，在利摩日創立了同名品牌哈維蘭。

哈維蘭熟知美國人的喜好，靠著強烈信念與行動力，其設計的產品很快席捲美國市場。短短十幾年就占了法國瓷器出口的五成，成為西洋最大的瓷器製作所。也以「法國的新瓷器」在美國引起話題，讓「利摩日」成為世界知名的法國瓷器產地。

此外，他導入當時最尖端的技術——注漿成型[1]和多色石版印刷[2]，**這對提升利摩日的整體瓷器製作水準貢獻良多。**1872年，由藝術總監布拉克蒙指導的多色石版印刷，能夠同時進行輪廓線的轉印與彩繪，實現了大量生產而且降低成本的目標，為哈維蘭創造了龐大利益。

同時期加入哈維蘭的陶藝家夏雷，也開始製作新技法的巴爾博汀陶器（p131）。起初，這個產品因乏人問津而停產，但以日本主義或印象派繪畫為圖案的嶄新設計，卻受到中產階級的喜愛，於是法國各地的窯廠在19世紀末至20世紀初便開始大量生產。

就任成為第二代經營者的查理·哈維蘭，雖然鍾愛日本主義與印象派繪畫，但他選擇切換路線至哈維蘭擅長的高級餐具，在市場上獲得成功。哈維蘭製造的高級餐具系列是歷代美國總統、皇室或日本政府的晚宴餐具。

哈維蘭設計的特色是，擅長製造「歐珍妮皇后」與「盧沃謝訥」等法國王室喜愛的設計。「歐珍妮皇后」是除了賽佛爾之外，唯一被許可當作法國國賓晚宴餐具組的系列，那是為法國皇帝拿破崙三世之妻歐珍妮皇后所設計的作品。

＊1：不使用略硬的黏土，而是將液態黏土（泥漿）注入石膏模型成形的製法。
＊2：石版印刷（Lithography），版畫的一種。

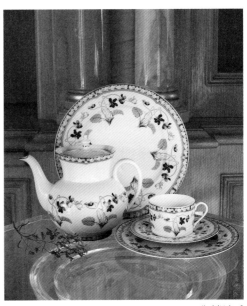

歐珍妮皇后
©HAVILAND TOKYO. 圖片提供：哈維蘭

☞ **深入理解⋯⋯**

巴爾博汀陶器⋯⋯p131
日本主義⋯⋯p190

義大利

文藝復興時期，以中義為中心，盛產馬約利卡陶器（Majolica）。到了18世紀受到麥森瓷器誕生的啟發，在佛羅倫斯、拿坡里開設瓷窯。

①

羅馬

特色

・色彩豐富的馬約利卡陶器。
・古希臘、羅馬及基督教題材相關的圖案。
・具有巴洛克特色的浮雕裝飾。

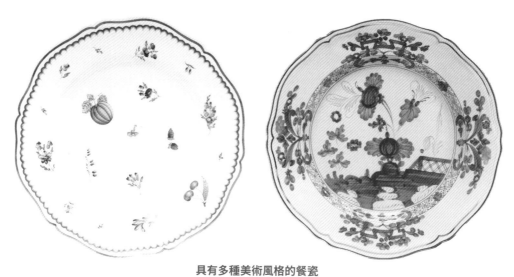

具有多種美術風格的餐瓷

① Ginori 1735……p72

上圖左起是 Ginori 1735：義大利水果（Italian Fruit）、東方義大利（Oriente Italiano）。

基礎知識

世界西洋餐瓷

從美術風格瞭解西洋餐瓷

西洋餐瓷與歷史

西洋餐瓷重要人物

西洋餐瓷使用方法

卡波迪蒙特（Capodimonte）

那不勒斯國王卡洛七世（Carlo VII，之後的西班牙國王卡洛斯三世）和麥森創辦人奧斯古都二世的孫女瑪麗亞・阿瑪莉亞（Maria Amalia de Sajonia）結婚後，對瓷器產生興趣。1743 年在拿波里的卡波迪蒙特宮腹地內設立了瓷器工房「卡波迪蒙特窯」，創造出以南義明亮豐潤色彩為特色的陶瓷器。

Ginori 1735 在第三代奠定了卡波迪蒙特窯的原型，並繼承工法，一直沿續至今。右圖是 Ginori 1735 的卡波迪蒙特系列。

色彩豐富的義大利
馬約利卡陶器……p131

☞ **深入理解**……

馬約利卡陶器……p131
巴洛克風格……p144
新古典主義風格……p162
龐貝古城……p236

GINORI
1735

Ginori 1735
〔 基諾里 1735 〕

―具有多種美術風格的餐瓷―

創立時間
1735 年

創立地點
義大利托斯卡尼

品牌名稱由來
創辦人的名字

特色
目前販售作品皆具有代表性風格。

代表性風格
巴洛克風格、洛可可風格、新古典主義風格、裝飾藝術

歷史
1735 年　卡羅・基諾里侯爵籌備創立瓷窯。
1737 年　創立多契窯（Doccia），基諾里家族五代經營至 1896 年。
1896 年　與北義崛起的米蘭陶瓷商理查陶瓷公司（Richard Manufactory）合併，改名為「理查・基諾里」。
2013 年　併入 Gucci 旗下。
2016 年　併入開雲集團（Kering）旗下。
2020 年　改名為「Ginori 1735」。

相關人物

卡羅・基諾里（Carlo Ginori）侯爵
Ginori 1735 的前身 —— 多契窯的創辦人，對各種領域充滿興趣，化學知識與礦物學造詣深厚。自己尋找原料，研究練土及用色，完成了硬質瓷。

代表性餐瓷

義大利水果（Italian Fruit）
在基諾里特有的白坯上描繪西洋李等水果或小花的系列，原是為了托斯卡尼地區貴族別墅設計的餐具組。

東方義大利（Oriente Italiano）
2022 年 Gucci 現任創意總監亞歷山德羅・米凱萊（Alessandro Michele），從 2015 年圖樣範本中獲得啟發的系列，以嶄新的色彩種類為特色。

由義大利貴族創立，可以欣賞到多樣化的設計

Ginori 1735 創立於 1735 年，最初是以「多契」之名創立的窯廠，而 1735 這個年分也成為品牌名稱。或許是「理查・基諾里」較為人熟知，因此 2020 年為了回歸原點，將品牌名稱改為 Ginori 1735。

創業歷史可追溯至 18 世紀，一位憂心國家衰退的貴族開始了創業歷程。創辦人是貴族成為此品牌的重要特色。

Ginori 1735 的前身為多契窯，位於托斯卡尼大公國的首都佛羅倫斯。過去，佛羅倫斯因為地中海貿易而繁榮，但在哥倫布開啟大航海時代（地理大發現）後，世界局勢轉變為大西洋貿易（p232），地中海貿易因此式微，令佛羅倫斯陷入衰退。創辦人卡羅・基諾里侯爵覺得要讓國家再次繁榮，勢必要生產在當時與黃金等值的硬質瓷。

基諾里在義大利是歷史悠久的家族，當時貴族不只是名門富裕階層，而且是比一般學者更熱衷研究、擁有正確知識的菁英分子。卡羅・基諾里侯爵在化學知識和礦物學造詣深厚，他自尋原料，進行練土與顯色的研究，製成了硬質瓷。1735 年在佛羅倫斯郊外多契的別墅籌備開設窯廠，正是 Ginori 1735 的前身「多契窯」。

卡羅・基諾里侯爵為了提升工房的技術，創設繪畫、設計與雕刻的學校，致力於開發技術，此後的經營由基諾里侯爵家族傳承了五代。1807 年，從拿波里國王經營的「卡波迪蒙特窯」繼承其模型及設計，作品範圍變得更廣泛。

1896 年和米蘭的理查陶瓷公司合併，成為「理查・基諾里」。2013 年併入時裝品牌 Gucci 旗下，2020 年改名為 Ginori 1735 直到現在。Gucci 家飾系列（Gucci Décor）的陶瓷器由 Ginori 1735 著手設計，也有許多和佛羅倫斯品牌合作的餐瓷。

Ginori 1735 的特色是豐富的美術風格，從巴洛克風格到裝飾藝術，**可欣賞到多樣化的商品**。

Vecchio White
可用於各種料理的萬用系列，上圖是 24cm 的湯盤。

☞ **深入理解……**

基諾里家族與「小木偶」的意外連結……p74

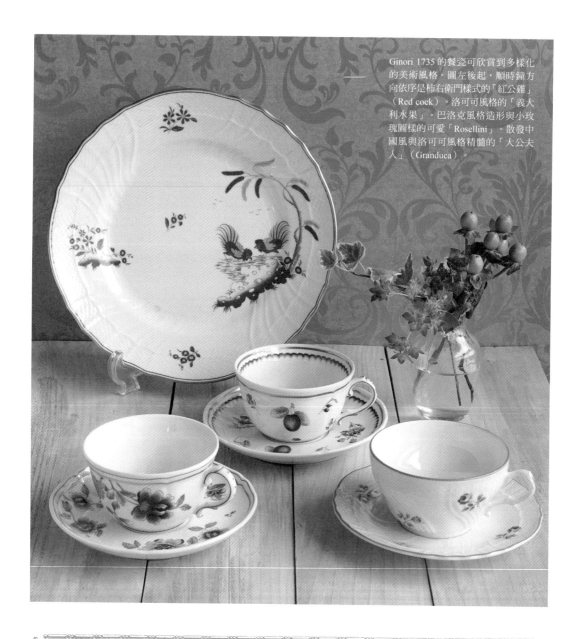

Ginori 1735 的餐瓷可欣賞到多樣化的美術風格。圖左後起，順時鐘方向依序是柿右衛門樣式的「紅公雞」（Red cock）。洛可可風格的「義大利水果」。巴洛克風格造形與小玫瑰圖樣的可愛「Rosellini」。散發中國風與洛可可風格精髓的「大公夫人」（Granduca）。

文化　基諾里家族與「小木偶」的意外連結

1854 年，多契窯第四代羅倫茲二世・基諾里・李奇（Lorenzio 2nd Ginori

Ricci），將瓷器工廠交由保羅・羅倫茲尼（Paolo Lorenzini）管理，使得瓷器生產與設備得到飛躍性成長。廠長保羅的弟弟卡洛・羅倫茲尼（Carlo Lorenzini）成長於一個為基諾里侯爵家族服務的家庭，日後成為寫出經典童話《木偶奇遇記》的卡洛・科洛迪（Carlo Collodi，科洛迪是筆名）。

　　理查・基諾里時代曾推出「小木偶」系列，沒想到這個系列和基諾里家族及《木偶奇遇記》作者之間有著這樣的連結。

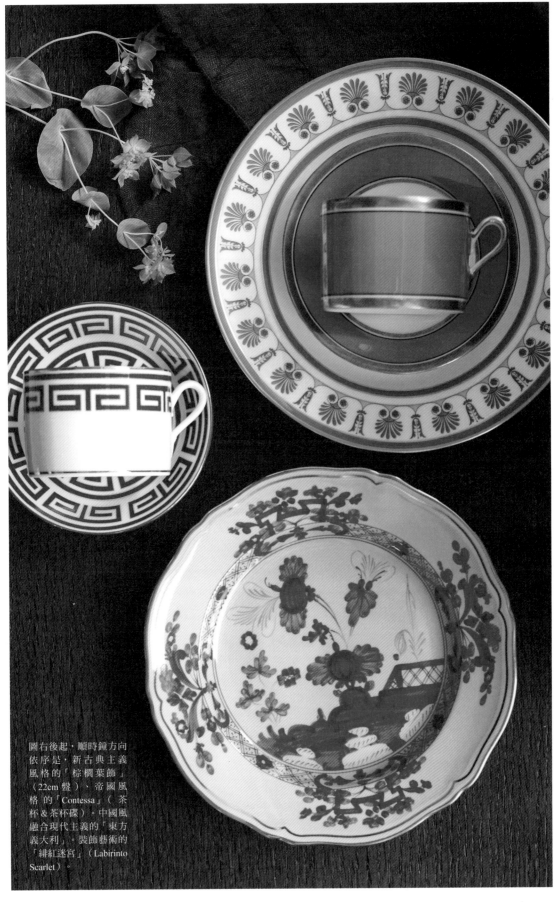

圖右後起，順時鐘方向
依序是，新古典主義
風格的「棕櫚葉飾」
（22cm 盤），帝國風
格 的「Contessa」（茶
杯＆茶杯碟）。中國風
融合現代主義的「東方
義大利」。裝飾藝術的
「緋紅迷宮」（Labirinto
Scarlet）。

基礎知識

世界西洋餐瓷

從美術風格瞭解西洋餐瓷

西洋餐瓷與歷史

西洋餐瓷重要人物

西洋餐瓷使用方法

🇬🇧 英國

英國和德國並列歐洲數一數二的陶瓷大國。18 世紀下半，因為採掘不到硬質瓷必要的原料高嶺土，轉而開發各種新材料。有別於歐洲大陸，英國窯廠是由平民創立，加上工業革命促進陶瓷器量產化技術的發展。瞭解各品牌誕生故事時，請將重點放在「與歐洲大陸西洋餐瓷的異同之處」。

③ ④ ⑤ ①

②

倫敦 ⑥

👉 **特色**
· 品牌名稱通常使用創辦人的名字。
· 多樣化的素坯。
· 反映英國獨特美學的設計。
· 維多利亞時代（1830～1900 年代，維多利亞女王統治時期）誕生出許多復興設計。

高格調的英國最古老窯廠
① 皇家皇冠德比……p78

仿薩摩燒的超凡技巧
② 皇家伍斯特……p80

基礎知識

世界西洋餐瓷

從美術風格瞭解西洋餐瓷

西洋餐瓷與歷史

西洋餐瓷重要人物

西洋餐瓷使用方法

新古典主義風格設計的王者

③ 瑋緻活……p84

發明骨瓷和銅版轉印技術
對英國窯業有重大貢獻

④ 斯波德……p86

受到法國影響極深的英國瓷窯

⑤ 明頓……p90

英國窯廠「藝術家作品」的先驅

⑥ 皇家道爾頓……p96

👉 **深入理解**……

① 皇家皇冠德比：皇家安東妮（Royal Antoinette）。② 皇家伍斯特：Evesham Gold。③ 瑋緻活：浮雕玉石。④ 斯波德：義大利藍。
⑤ 明頓：哈頓廳（Haddon Hall）。⑥ 皇家道爾頓：Sonnet。

Royal Crown Derby

〔皇家皇冠德比〕

─高格調的英國最古老窯廠─

☞ **創立時間**
1750 年左右（有諸多說法）

☞ **創立地點**
英國德比郡

☞ **品牌名稱由來**
創立地點

☞ **特色**
至今仍在自家窯廠生產，走豪華的金彩裝飾，古董品則為賽佛爾風格

☞ **代表性風格**
洛可可風格、攝政風格

☞ **歷史**
1750 年左右　安德魯·普朗奇在德比郡創業。
1775 年　英王喬治三世欽賜冠用「皇冠」之名。
1848 年　德比窯關閉，六名工匠在國王街（King Street）開設窯廠。
1877 年　在歐斯瑪斯頓路（Osmaston Road）設立「皇冠德比」。
1890 年　維多利亞女王欽賜冠用「皇家」之名，同年法國藝術設計師德紀雷·雷羅伊加入。
1935 年　合併國王街窯廠，整體事業集中在歐斯瑪斯頓路。

☞ **商標**
商標是代表王室御用的皇冠，自 2014 年起新品改用本頁標題上方的商標，但目前仍有產品用舊商標（右圖）。

相關人物

安德魯·普朗奇（Andrew Planche）
創辦人，18 世紀下半因為法國鎮壓新教，而移居至英國的胡格諾派。在倫敦從事珠寶金工，之後移居德比郡。

德紀雷·雷羅伊（Desire Leroy）
1840 年出生於法國的彩繪師，1851 年（當時 11 歲）在賽佛爾窯習藝，1874 年被明頓（p90）招聘，轉赴英國發展。1890 年加入德比窯，是德比窯史上最優秀的奇才。

代表性餐瓷

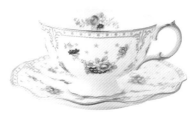

皇家安東妮
（Royal Antoinette）
1959 年發售，以 1780 年代法國王后瑪麗·安東妮為靈感而創作出來的「Melrose」圖樣。

古典伊萬里（Old Imari）
誕生於 1775 年左右，19 世紀初流行的伊萬里圖案。在被稱為「Derby Japan」的餐瓷圖樣之中，編號「1128」即「古典伊萬里」。

（窯印圖片提供：皇家皇冠德比日本股份有限公司）

基礎知識

世界西洋餐瓷

從美術風格瞭解西洋餐瓷

西洋餐瓷與歷史

西洋餐瓷重要人物

西洋餐瓷使用方法

併購造成經營風波不斷的窯廠

　　唯一可以冠用「皇家」與「皇冠」兩個王室名稱的品牌正是「皇家皇冠德比」。名稱如此特殊的理由和皇家皇冠德比複雜的歷史有關。雖然其他窯廠也有併購或倒閉的歷史，但這個品牌格外顯著，由於窯廠歷史複雜，對初次接觸的人來說相當難以理解。首先請記住，皇家皇冠德比的歷史特色是，因為併購而導致經營風波不斷。

　　餐瓷設計的特色是，**受到法國高格調瓷窯賽佛爾的影響，以及擅長攝政風格（p175）**。此外，有別於瑋緻活或斯波德製作普及於中產階級（p210）的低價產品，只鎖定王公貴族和富裕階層為顧客也是特色。

　　1750 年左右，安德魯・普朗奇在德比郡設立了一家小型陶瓷廠，這就是德比窯的起源。後來，琺瑯彩繪師威廉・杜斯伯里（William Duesbury）加入經營。他併購了英國最早開始製作瓷器的倫敦切爾西（Chelsea）窯，以及最早嘗試製造骨瓷的堡區窯，促成德比窯飛躍成長。後來英王喬治三世欽賜「皇冠」之名，公司名稱改為「皇冠德比」。

　　但在 19 世紀初，窯廠的繼承發生問題，使窯廠開始衰退，最後造成皇冠德比歇業。之後分為兩家窯廠重新經營，其一是由曾任職於皇冠德比的工匠，在國王街獨立開設「繼承皇冠德比時代設計的新工房」；其二是取得正式權利，在歐斯瑪斯頓路重建「皇冠德比製陶所」。因此有很長一段時間，兩家窯廠各自製造德比窯的作品。

　　1890 年「皇冠德比製陶所」被當時的維多利亞女王指定為王室供應商，公司命名為「皇家皇冠德比」直到現在。同年，曾在賽佛爾習藝的法國藝術家兼設計師德紀雷・雷羅伊加入。在德比從事創作的藝術家之中，雷羅伊可說是最頂尖的佼佼者。曾任職於賽佛爾與明頓的他，在皇家皇冠德比大放異彩，創造出賽佛爾風格的出色彩繪與奢華金彩作品。

　　1935 年，皇家皇冠德比成功併購國王街的窯廠，所有事業集中在歐斯瑪斯頓路的工廠。至今仍持續成長的皇家皇冠德比，依然堅持製造「made in England」的產品。

從任何角度欣賞都很優雅的「皇家安東妮」。

👉 **深入理解……**

攝政風格與伊萬里圖案……p175
宗教改革……p224
法國大革命與英國內戰……p230

Royal Worcester
〔皇家伍斯特〕

—仿薩摩燒的超凡技巧—

◣ 創立時間
1751 年

◣ 創立地點
英國伍斯特郡
現在隸屬波特梅里恩旗下

◣ 品牌名稱由來
創立地點

◣ 特色
現行商品是休閒風格，古董品是
日本主義或油畫般的彩繪

◣ 代表性風格
日本主義

◣ 歷史

1751 年	醫師約翰・沃爾、藥師威廉・戴維斯（William Davis）與十三人出資（共十五人）創業。
1786 年	彩繪師羅伯特・張伯倫（Robert Chamberlain）設立彩繪工房「張伯倫・伍斯特」。
1789 年	陶瓷業界首家被授予皇家稱號的窯廠。
1840 年	併購張伯倫・伍斯特。
1862 年	成為皇家伍斯特（Worcester Royal Porcelain Co.）。
2009 年	併入波特梅里恩（Portmeirion）集團旗下。

◣ 商標
商標中間的「51」代表創立年分，ⓒ之後的數字是正面圖飾的創作年分。

相關人物

約翰・沃爾（John Wall）
創辦人之一，出生於伍斯特近郊。他熱愛家鄉，自牛津大學畢業後，回到伍斯特以醫師身分貢獻己力。為了促進地區的繁榮與就業，決定在伍斯特設立瓷窯。

代表性餐瓷

Evesham Gold
發表於 1961 年，描繪伊布夏姆溪谷夏季成熟的水果。伍斯特較少有量產的熱銷商品，這款則是在 20 世紀唯一的熱銷款。

彩繪水果（Painted Fruit）
被稱為最優秀藝術作品的系列，重複彩繪、燒成 6 次，花費 11 小時鍍上 22K 金，再經過拋光等工藝製作而成。

（圖片提供：Sohbi〔創美〕股份有限公司）

基礎知識

世界西洋餐瓷

從美術風格瞭解西洋餐瓷

西洋餐瓷與歷史

西洋餐瓷重要人物

西洋餐瓷使用方法

英國首家獲賜「皇家認證」窯廠

創立於 1751 年的皇家伍斯特，是相當小眾的窯廠，不像其他主要的英國窯廠有暢銷的招牌商品。但因為歷史悠久，對後繼的英國窯廠也有深遠影響，與日本也有深切的關係。和德比窯（p78）同樣經歷多次併購，對初次接觸的人來說或許複雜難懂，請先記住，皇家伍斯特是「因為併購挺過波瀾萬丈歷史的窯廠」。

特別值得一提的是，這是**英國首家獲得「皇家認證」（王室供應商特許狀），且以日本主義一躍成名**的窯廠。在設計上，有相當出色的手工彩繪，但量產化的暢銷作品卻很少。

伍斯特窯的創辦人約翰‧沃爾醫師開啟了窯廠的歷史。在他過世後，窯廠經營惡化，經營者由佛萊特家族（The Flights）取代。工匠羅伯特‧張伯倫無法跟隨重視成本的新方針，毅然退出並獨立創業。結果反而是他的窯廠（張伯倫窯）生意興隆。在德比發生繼承風波時，張伯倫窯成為英國第一，吸收原本的伍斯特窯，上演了戲劇化的大逆轉。

英國窯分為擅長英式風格設計的窯廠，例如斯波德（p86）、皇家道爾頓（p96）；以及擅長法國賽佛爾風格的窯廠，例如皇家皇冠德比（p78）和明頓（p90）。皇家伍斯特屬於後者，這是受到佛萊特家族原本從事法國陶瓷器生意的影響。

在日本主義熱潮時期製造的「仿薩摩燒」，在 1873 年的維也納世博會獲得好評後，成為皇家伍斯特的代表性設計。1867 年，當時的藝術總監在巴黎世博會被日本主義吸引，根據各種與日本相關的資料文獻，創造出許多仿薩摩燒等日本主義的作品。數年後，岩倉使節團（日本政府派遣至美國及歐洲諸國訪察的使節團）造訪伍斯特窯，對其高超的技術感佩不已。

到了 20 世紀，面臨到與海外產品的激烈競爭，1976 年與斯波德合併，2009 年被位於斯托克的波特梅里恩收購，直到現在。

皇家百合
（Royal Lily）
1788 年，英王喬治三世送給夏綠蒂王后，隔年伍斯特取得皇家認證。

👉 關於波特梅里恩

1960 年由英國威爾斯波特梅里恩村的陶器設計師蘇珊‧威廉斯‧艾利斯（Susan Williams Ellis）夫妻創辦的陶瓷公司。1972 年發表的「植物園」（Botanic Garden，右圖）熱銷成名。總公司在斯托克，旗下擁有斯波德和皇家伍斯特。

👉 深入理解……

日本主義……p190

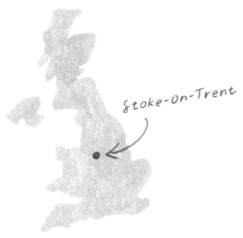

Stoke-On-Trent

英國中部史丹佛郡（Staffordshire）是瑋緻活、斯波德和明頓等名窯創立之地。從倫敦搭特快車約一個半小時可抵達，由坦斯托爾（Tunstall）、伯斯勒姆（Burslem）、漢萊（Hanley）、斯托克、芬頓（Fenton）、朗頓（Longton）這六個地區組合而成。當中的斯托克（正式名稱是特倫特河畔斯托克）被民眾暱稱為「陶瓷區」（The Potteries）。為何有這麼多名窯聚集在此呢？

原因有兩個。第一，這個地區盛產煤炭，是用於窯爐的燃料。第二，有豐富的優質黏土，是製作陶器的原料。黏土質的土壤不利農耕，此地自古以來即盛行窯業，製造平民的日常器皿。

到了 17 世紀傳入轆轤（手拉坯）技法，製作陶器不再是農民的副業，各處開始成立專業窯廠，伯斯勒姆地區的瑋緻活家族便是其一。窯廠設立名為瓶窯（bottle kiln）的窯爐，製作傳統的泥釉陶（p132）或泛黑的樸素黑色陶壺和盤子、瓶子等。

如今斯托克仍保留約五十座當時使用過的瓶窯。

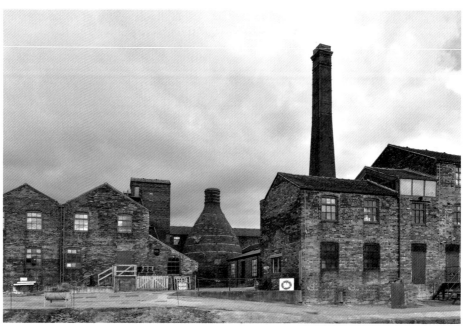

斯托克的格萊斯頓陶瓷博物館（Gladstone Pottery Museum），位於中央的就是瓶窯。現在為了避免環境污染已廢止使用。

皇家伍斯特：仿薩摩燒

旗下擁有皇家伍斯特與斯波德（p86）的波特梅里恩
「Botanic Garden Harmony」系列。

基礎知識

世界西洋餐瓷

從美術風格瞭解西洋餐瓷

西洋餐瓷與歷史

西洋餐瓷重要人物

西洋餐瓷使用方法

Wedgwood
〔瑋緻活〕

─ 新古典主義風格設計的王者─

創立時間
1759 年

創立地點
英國史丹佛郡斯托克
現在隸屬菲斯卡集團旗下

品牌名稱由來
創辦人的名字

特色
古希臘、羅馬風格的獨特設計

代表性風格
新古典主義風格

歷史
1759 年　約書亞繼承伯父的工房「常春藤之家」（Ivy House）。
1761 年　完成並販售「皇后御用瓷器」（Queen's ware）。
1769 年　共同經營者班特利加入。
1790 年　以浮雕玉石（Jasperware）重現「波特蘭瓶」。
1795 年　約書亞・瑋緻活逝世。
1812 年　精緻骨瓷量產化。
2015 年　併入芬蘭菲斯卡集團旗下。

商標
名稱上方有「波特蘭瓶」的圖樣，古董品可憑藉「波特蘭瓶」的顏色辨識年代。

相關人物

約書亞・瑋緻活
（Josiah Wedgwood）

創辦人，出生於 1730 年。被稱為「英國陶瓷之父」，他在推動陶瓷的量產化及社會貢獻等表現出色，不只在陶瓷業界，更活躍於多方領域。

湯瑪斯・班特利（Thomas Bentley）
瑋緻活的共同經營者，出生於 1730 年，約書亞的好友。學歷高且精通古典文學，為約書亞的人生與事業帶來莫大影響。

維克托・斯凱倫（Victor Skellern）
在瑋緻活五世時代（1899 ～ 1968 年）受聘為藝術總監的設計師。

代表性餐瓷

Festival
意指慶典，「皇后御用瓷器」的代表系列。

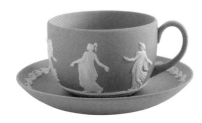

浮雕玉石（Jasperware）
創辦人約書亞・瑋緻活獨自開發成功的素坯，大量使用新古典主義風格的圖樣。

基礎知識

世界西洋餐瓷

從美術風格瞭解西洋餐瓷

西洋餐瓷與歷史

西洋餐瓷重要人物

西洋餐瓷使用方法

開發獨特的陶器，成功實現量產化

瑋緻活的創辦人約書亞‧瑋緻活被稱為「英國陶瓷之父」，為英國陶瓷業界帶來莫大貢獻（p226）。瑋緻活的西洋餐瓷有三大特色：

- 開發獨特的陶器。
- 新古典主義風格表現突出。
- 在陶瓷業界首次實現量產化。

創立時期製造的乳白陶（p29），因為製作成本比瓷器低，在當時便成為各家工房的主力商品。約書亞透過自己的研究，改良了乳白陶，成功製作出比其他工房更優質的陶器，這引起了對陶器有濃厚興趣的夏綠蒂王后（英王喬治三世之妻）的注意，於是獲得資助。後來，瑋緻活製作的乳白陶更被特別授予「皇后御用瓷器」的殊榮。

此外，約書亞在 1769 年開發了有如玄武岩光澤的黑色陶器，稱為「黑色玄武岩」（Black Basalt），並於 1774 年完成「浮雕玉石」的炻器（p14）。雖然歐洲有許多類型的炻器，但比起過去的作品，「浮雕玉石」的粒子更細微，素坯格外光滑，其設計是採用瑋緻活具代表性的新古典主義風格。

1790 年，以「浮雕玉石」完美重現知名的古羅馬玻璃壺——「波特蘭瓶」（Portland vase）。這個復刻作品更加提升約書亞‧瑋緻活的名聲。「波特蘭瓶」成為瑋緻活的代表作以及象徵，至今仍然作為窯印的一部分而廣為人知。

當時的英國率先達成了工業革命

（p230），於是約書亞比其他窯廠更早著手機械化和量產化，讓農民由手工業的陶藝，發展為現代化工業。在沒有電器與數位產品的時代，導入先進機器、科技及物流系統大量生產的陶瓷器，可說是「最尖端的科技結晶」。發起媲美現代資訊改革的瑋緻活，不只是在英國，更是**世界上的科技先驅**。

骨瓷「甜蜜梅果」（Sweet Plum）與乳白陶「Festival」組合的搭配。

🖝 深入理解……

Spode
〔斯波德〕

─發明骨瓷及銅版轉印技術，對英國窯業有重大貢獻─

☞ **創立時間**
1770 年

☞ **創立地點**
英國史丹佛郡斯托克
現在隸屬波特梅里恩集團旗下

☞ **品牌名稱由來**
創辦人的名字

☞ **特色**
Blue&White（青花）、東方主義
風格的圖樣、倫敦杯形

☞ **代表性風格**
攝政風格

☞ **歷史**
1770 年　創立。
1784 年左右　成功實現銅版轉印技法的應用。
1799 年左右　成功實現骨瓷的量產化。
1806 年　英王喬治四世（當時是王子）欽賜英國王室供應商稱號。
1833 年　科普蘭（Copeland）家族收購斯波德家族的所有權利，以「Copeland & Garrett」重新營業。
1866 年　愛德華七世（當時是王子）欽賜王室供應商稱號。
1970 年　公司名稱從「科普蘭」改為「斯波德」。
2009 年　併入波特梅里恩集團旗下。

☞ **商標**
曾經使用「COPELAND」為公司名稱，因此古董品也可見到「COPELAND」的標記（右圖）。

═══ 相關人物 ═══

約書亞・斯波德（Josiah Spode）
創辦人，6 歲時喪父，開始踏上陶工之路。成功地的實際應用銅版轉印的釉下彩技法，卻在骨瓷量產化之前驟逝。

約書亞・斯波德二世
（Josiah Spode II）
約書亞之子，在 1799 年左右成功實現骨瓷（當時的名稱是斯托克瓷）的量產化。在他的時代，奠定了斯波德具代表性的設計──「倫敦杯形」及「義大利藍」等。

═══ 代表性餐瓷 ═══

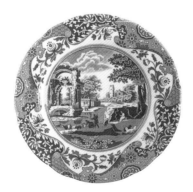

義大利藍（Blue Italian）
發表於 1816 年，其設計融合了想像式古羅馬遺蹟的抒情風景與英王喬治四世（當時是王子）喜愛的伊萬里圖樣（p175）。原本是以銅版轉印技法製作，現在則是貼花轉印。

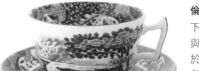

倫敦杯形（London Shape）
下方內縮成圓柱形、內凹的底部與稜角分明的把手是特色。設計於 1812 年左右，盛行於英國，各廠皆有製造。

基礎知識

世界西洋餐瓷

從美術風格瞭解西洋餐瓷

西洋餐瓷與歷史

西洋餐瓷重要人物

西洋餐瓷使用方法

將青花帶入英國中產階級

斯波德是 1770 年創立於英國斯托克的窯廠，在斯波德歷史上特別值得一提的是，**骨瓷（p28）的發明與銅版轉印技法（p25）的實際應用**，這兩項技術讓此品牌更具重要性。也由於 18 世紀末的這兩項技術，在 19 世紀創造出主要產品，讓大英帝國的黃金時代，得以輝煌一時。

陶土混合牛骨灰燒製的技法，來自 1740 年代波窯的湯馬士·費萊（Thomas Frye）的構思，但當時尚未達到可以做成產品販售的程度。後來，第二代的約書亞·斯波德二世研究骨灰的比例與燒成溫度，才正式完成了具透明感的美麗骨瓷。

1799 年左右，產品量產時，便以地區命名為「斯托克瓷」。之後更進一步研究，最終完成牛骨灰含量 50％、透光性與強度更高的「精緻骨瓷」。現在英國大部分的餐瓷品牌都有製造骨瓷，足見斯波德在英國陶瓷業界扮演多麼重要的角色。

銅版轉印技法，簡而言之就是「量產青花」（p40）的技術。像版畫那樣，在雕刻了圖樣的銅版上覆蓋薄紙、塗抹墨水，趁墨水未乾時，將薄紙貼在陶瓷器表面快速摩擦、轉印。一張版畫可在短時間內輕鬆做出三百個圖樣細膩的彩繪盤，銅版轉印技法大幅超越手工彩繪的速度，是非常劃時代的技術。這項技術成為以大量生產為目標的工業革命要角之一，瞬間在歐洲傳開。

1784 年左右，大約與 1789 年的法國大革命（p230）同時期。和洛可可風格同時達到頂峰的中國風青花，已經開始退燒。即便如此，中產階級（p210）仍然買不起王公貴族喜愛的手繪青花，但對青花依然懷抱憧憬。斯波德的銅版轉印達成青花的量產化，促使青花普及至中產階級和勞動階級家庭。如今青花器皿仍是斯波德的代名詞，在英國人心中具有特殊意義，深受喜愛。

Heritage（Rome）
紀念斯波德創立 250 週年的系列，從 1811 年的圖樣範本中獲得靈感而誕生。

👉 **深入理解……**

銅版轉印技法……p25
波特梅里恩……p81
新古典主義風格……p162
攝政風格與伊萬里圖案……p175
如畫風格……p234
約書亞·斯波德……p267

出現在真人版《仙履奇緣》的斯波德「英式風情」

斯波德的「英式風情」（Trapnell Sprays）成為迪士尼電影真人版《仙履奇緣》的小道具，它出現在什麼場景呢？

為王宮沙龍（文藝聚會）增色不少的佩羅版《灰姑娘》

在電影中，出現在下午茶或用餐場景的「英式風情」，象徵了仙度瑞拉（書中本名是艾拉）的幸與不幸。那是紀念英國名窯斯波德創辦人約書亞・斯波德誕生 250 週年，於 1983 年重製發表之作。原創是 1900 年左右，英國洛可可復興（p156）的作品。

清新的土耳其藍小珍珠加上波斯菊、蘋果的柔美設計，柔和的金邊曲線構成優美的洛可可風情。我認為這是用來暗喻仙度瑞拉水藍色禮服的重要道具，使其從眾多陶瓷器中脫穎而出。

眾所周知的童話《灰姑娘》，比起稍微殘忍的格林童話版，我比較喜歡洗鍊優雅的佩羅版。其作者夏爾・佩羅（Charles Perrault）曾是侍奉路易十四的中產階級官員。

佩羅創作的這本故事集在 1697 年出版，也就是誕生於華麗的巴洛克時代。《灰姑娘》（法文是 Cendrillon）在王宮沙龍被當作朗讀的文學作品，為華麗的路易十四世宮廷文化增色不少。

瞭解其他文化，陶瓷文化就會變得更具體

在佩羅版的《灰姑娘》裡，仙度瑞拉原諒了壞心的姐姐們，幫助她們擁有幸福的歸宿。故事的尾聲，神仙教母送給她真正的禮物，「無法取代、始終珍貴的 bonne grâce」。法文「bonne grâce」不太容易翻譯，在不同譯本中曾譯成「善意」（岩波文庫）、「溫柔」（新潮文庫）等，但我認為洛可可時代淑女重視的「女性品格」是恰當的。佩羅在民間故事中加入這些元素，從他的改編中就能感受到，當時著重以禮節或氣質為美學基礎的法國古典主義文化氣息。

陶瓷文化不端看陶瓷器本身，從實際使用過陶瓷器的沙龍知識分子的視角，也能看出其中所蘊含的文化。就算不懂那些知識分子所具備的美術、音樂、文學、歷史、希臘神話等素養，只要知道其中最重要的部分，陶瓷文化就會變得更具體鮮明，佩羅版的灰姑娘便是其一。（玄馬）

圖左後是 2018 年發表的
「Cranberry Italian」（義大
利莓紅）限定款，「Blue
Italian」也能享有限定色的
樂趣。

「Heritage」是保有傳統魅力的現代
設計風格，可以試著用來盛裝肉捲。

義大利藍風格的
指彩（指彩師：
鶴房桂花）。

基礎知識

世界西洋餐瓷

從美術風格瞭解西洋餐瓷

西洋餐瓷與歷史

西洋餐瓷重要人物

西洋餐瓷使用方法

Minton
〔明頓〕

—受到法國影響極深的英國瓷窯—

☞ **創立時間**
1793 年

☞ **創立地點**
英國斯托克

☞ **品牌名稱由來**
創辦人的名字

☞ **特色**
堆雕、明頓藍

☞ **代表性風格**
帝國風格、新哥德、日本主義

☞ **歷史**
1793 年　創立於斯托克。
1828 年左右　創辦人次子赫伯特開始關注鑲嵌瓷磚。
1849 年　開發出「馬約利卡釉」（p131）。
1856 年　維多利亞女王欽賜王室供應商稱號。
1860 年代　克里斯多福・德萊賽（Christopher Dresser）提供設計。
1870 年　法國賽佛爾的路易・索隆加入。
2015 年　和芬蘭的菲斯卡集團合併，最後決定廢除品牌。

＊現在成為授權品牌，「哈頓廳」等家飾品由日本紡織廠川島織物
Selkon 販售。

═ 相關人物 ═

湯瑪斯・明頓（Thomas Minton）
創辦人，1765 年出生於斯托克
西南部施洛普郡（Shorp Shire）
的士魯斯柏立（Shrewsbury）。
有此一說，「柳樹圖案」（p94）
是他創立明頓之前，從事銅版雕
刻時期所構思。

赫伯特・明頓（Herbert Minton）
湯瑪斯次子，明頓的第二代，對
鑲嵌瓷磚和馬約利卡釉的重現與
普及貢獻良多。

路易・索隆（Louis Solon）
在賽佛爾確立了廣為人知的出
色裝飾技法──堆雕（paste on
paste）。普法戰爭（p247）時加
入明頓，此時期明頓的製作技術
十分高超，至今仍受到高度評
價。

═ 代表性餐瓷 ═

哈頓廳（Haddon Hall）
誕生於 1948 年，構想來自附近
的中世紀城堡──哈頓廳。

Exotic Bird
使用了「蝕金」、「堆金」、「堆
雕」三種技法，明頓引以為傲的
頂級系列。

基礎知識

世界西洋餐瓷

從美術風格瞭解西洋餐瓷

西洋餐瓷與歷史

西洋餐瓷重要人物

西洋餐瓷使用方法

藉由普法戰爭確立世界頂尖的技術

2015 年，明頓和菲斯卡集團合併後，決定廢除品牌。因此，明頓是本書中，唯一沒有現行商品的品牌。

然而，明頓在西洋餐瓷歷史上卻留下許多成就，尤其是從法國賽佛爾及特別傾向歐洲大陸的英國德比窯（p78）招募工匠，運用高超的技術，創造出超越其他窯廠，具有高度藝術性的西洋餐瓷，對陶瓷業界有極大貢獻。19 世紀下半至 20 世紀初，明頓全盛時期的作品，美得令人屏息。若有機會參觀展覽，請好好欣賞。

明頓的創辦人湯瑪斯·明頓曾是銅版雕刻師的學徒，他預測銅版轉印技術的需求會增加，因此趁著結婚之際，移居斯托克，開始承包瑋緻活、斯波德等各窯廠的銅版雕刻工作。1793 年擴大事業，在斯托克的倫敦路創業。在此首次以「明頓」之名開始運作，被視為創立年分。

1800 年左右，跟隨斯波德的腳步導入骨瓷，後來被維多利亞女王讚賞為「世界最美的骨瓷」。

維多利亞時代後期的普法戰爭時（p247），賽佛爾受到轟炸，為明頓帶來轉機。因為這場戰爭，賽佛爾的天才工匠路易·索隆加入明頓。信奉新教的明頓家族，僱用許多受到天主教國（法國）迫害逃亡的胡格諾派（在法國新教圈內信奉喀爾文理念的教派）工匠，當時負責管理工匠的藝術總監，也是來自法國的萊昂·艾爾努（Leon Amoux）。在他們的時代確立了明頓引以為傲的三大絕技：「蝕金」（p93）、「堆金」以及世界頂尖的「堆雕」技術。相較於英國陶瓷風格的瑋緻活和斯波德，明頓透過這些技法，**創造出洋溢法國風情的優雅設計，奠定獨特地位**。

雖然現在成為授權品牌，對西洋餐瓷有興趣的人，務必親自欣賞看看明頓創造的鑲嵌瓷磚、馬約利卡釉與各種華美裝飾技法。

堆雕，法文是 pate sur pate，這是在坯體上重複塗抹白色練土的裝飾技法，上圖是出自路易·索隆之手的「堆雕」。

☞ **深入理解……**

鑲嵌瓷磚……p92
柳樹圖案……p94
馬約利卡……p131
宗教改革……p224

其實，在明頓創立時期值得一提的並非骨瓷，而是鑲嵌瓷磚。說到明頓，通常會想到「西洋餐瓷」，但在日本東京湯島的三菱財閥岩崎家族宅邸，卻使用明頓瓷磚。或許有人會想「為什麼明頓會製造瓷磚呢？」接下來，一起瞭解其時代背景。

在瓷磚上施以色彩豐富的釉藥，稱為鑲嵌瓷磚，是高價彩色大理石的替代品。多用於中世紀的天主教修道院，因為新哥德（p176）的興起，在英國重新受到關注。

明頓第二代——赫伯特，為了復刻已經失傳的鑲嵌瓷磚技術，全心全意致力研究。然而，創辦人湯瑪斯（其父親）大力反對，不只是因為會耗費龐大費用，對信奉新教的明頓家族來說，也難以接受天主教派的新哥德風格。然而，赫伯特對鑲嵌瓷磚的執著，與父親造成嚴重的爭執。最後，湯瑪斯在遺言中，將資產留給擔任新

教牧師的長子，而不是對窯廠付出心血超過二十年的赫伯特。

1830 年，山穆·萊特（Samuel Wright）取得鑲嵌瓷磚的製造專利，於是赫伯特向他買下鑲嵌瓷磚的使用權，獨自不斷摸索，最後終於如願讓鑲嵌瓷磚達成穩定的製造。在 1837 年開始的維多利亞時代，「維多利亞瓷磚」掀起熱潮，赫伯特搭上這波潮流，確立了「高級瓷磚就是明頓」的地位。西敏宮與維多利亞女王的奧斯本莊園（Osborne House）度假別墅等，也都使用了明頓瓷磚。

順帶一提，德國唯寶也是活躍於瓷磚業界的製造商。1869 年在歐洲設立首家瓷磚製造廠，以據點所在取名為「梅特拉赫瓷磚」（Mettlach Tiles），如今已登記為世界遺產的德國科隆大教堂，以及鐵達尼號的頭等艙浴室等皆有使用，足見其品牌盛名遍及全球。

1851 年的倫敦世博會，維多利亞女王送給奧地利皇帝法蘭茲・約瑟夫一世的賽佛爾風格甜點餐具。

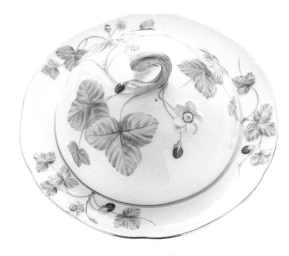

1855 年發表的「草莓浮雕」（Strawberry emboss）是以維多利亞女王描繪的草莓為設計原型，1960 年代之前僅王室可以使用。

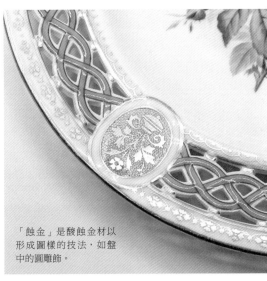

「蝕金」是酸蝕金材以形成圖樣的技法，如盤中的圓雕飾。

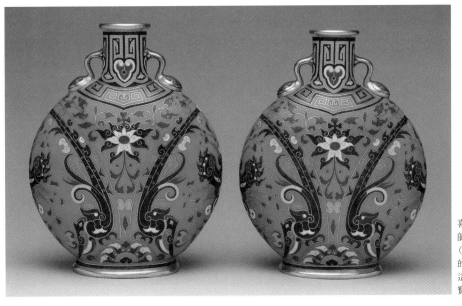

喜愛日本主義的設計師克里斯多福・德萊賽（Christopher Dresser）的作品（1870 年）。這些設計深受日本七寶燒及中東的影響。

基礎知識

世界西洋餐瓷

從美術風格瞭解西洋餐瓷

西洋餐瓷與歷史

西洋餐瓷重要人物

西洋餐瓷使用方法

柳樹圖案

中國風格的「柳樹圖案」（willow pattern）卻誕生於英國，
這背後隱藏著什麼樣的故事呢？

創作者至今成謎的神祕圖案

柳樹圖案就是中央有柳樹，空中有兩隻飛翔的班鳩，加上中式官邸，以及有三個人走在中式橋梁等配置的設計。

這個圖樣有兩個十分有趣的特色：

一、看似中國風格，其實卻誕生於英國。關於創作者有諸多說法，一般普遍認為是在 1780 年左右，由明頓（p90）的創辦人湯瑪斯·明頓提出。另有一說是斯波德的創辦人約書亞·斯波德。無論如何，都是源自英國的設計。

二、這個圖樣蘊含了童話般的故事情節，並不是根據已經有的故事設計出圖案，而是從圖像元素組合的設計獲得靈感，再構思成故事。圖樣本身具有故事性本來就很罕見，而且還以「設計優先」就更稀有了。

豪華官邸

那麼，就來看看故事內容。重點是橋上的「三人」與飛翔在柳樹上空的「兩隻班鳩」。

登場人物有：中國官員、官員之女、官員祕書，以及官員之女的未婚夫等，共四人。

器皿盤面上的兩層樓官邸是官員的豪宅，由此可知，這位官員有錢有勢，但其財富是來自為非作歹等不良行為，如從事走私或接受商人的賄賂等不法交易。

私奔——禁忌之戀

為了不讓自己的惡行被世人知道，官員將財務交給祕書處理，但祕書完成任務後卻被辭退。

其實，這位年輕祕書愛上了官員之女，兩人情投意合，但官員之女已有富有的未婚夫，想當然，官員必定極力反對祕書與女兒的戀情。

到了官員之女的訂親日，祕書趁著盛大宴席混亂之際，帶著官員之女準備逃離，此情景就被畫在器皿上。橋上最前方的人是官員之女，手中拿著象徵處女的線軸棒，跟在其後的是祕書，拿著未婚夫送給官員之女的寶石盒，最後則是拿著鞭子追趕在後的官員。

藏身之處與悲傷結局

官員之女與祕書總算逃離，兩人藏匿在橋另一端的小屋裡，但追捕的人很快就來了，於是他們又逃到柳樹上方描繪的小島上，兩人在此展開幸福的生活。祕書致力於農耕，但卻因他出版的農業書籍聲名大噪。最終，兩人的藏身之處被未婚夫得知。

未婚夫襲擊兩人居住的小島，結果官員之女和祕書不幸喪命。上天憐憫兩人的遭遇，讓他們變身為兩隻不死的班鳩。而未婚夫則是受到班鳩詛咒，染上惡疾而命危⋯⋯。

大致上是這樣的故事，柳樹圖案其實有各種情節，這只是其中一例。雖然故事經過精心編排，但究竟是誰創造的，至今仍是個謎。

兒童文學《謊話連篇》中出現的柳樹圖案

潔若婷・麥考琳（Geraldine Mc Caughrean）的《謊話連篇》（*A Pack of Lies*，中譯本小魯文化出版）是獲得英國卡內基文學獎和衛報文學獎的兒童文學名作。

來路不明的男人「MCC・伯克夏」意外的住進了主角艾莎母子的古董店。書中的內容相當奇幻，MCC・伯克夏以說故事的方式，向顧客講述那些破爛沒價值的古董小物的由來，令人為之著迷。

書中的第四章〈瓷盤：關於價值的二三事〉提到中國古董盤，關於盤子有以下這樣的描述：

「（顧客）看到一個白底藍紋的盤子。『啊，這是柳樹圖案嘛。你祖父不是也有一套嗎。』⋯⋯我知道這種盤子，柳樹圖案的盤子不算稀奇。」（圖中為本

書日文譯本）。

各位應該知道了吧？沒錯，這個中國盤子就是柳樹圖案。如果瞭解柳樹圖案的喻意，對故事的理解就會全然不同。

MCC・伯克夏讓顧客看這個盤子，並開始說起中國男陶匠瓦方與雇主女兒小柳，因身分懸殊而造成的悲傷戀情。「偷偷相愛的男女，簡直就像我們一樣」，柳樹圖案的故事和顧客的命運重疊。貪心的父親決定讓女兒嫁給有錢人，窮途末路的兩人會像柳樹圖案的故事那樣，遭遇悲傷的結局嗎？有興趣的人，不妨找這本書來閱讀。

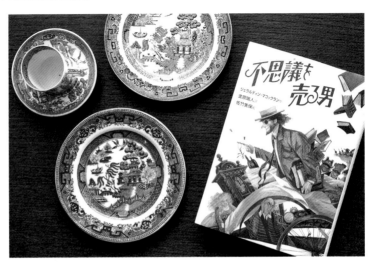

基礎知識

世界西洋餐瓷

從美術風格瞭解西洋餐瓷

西洋餐瓷與歷史

西洋餐瓷重要人物

西洋餐瓷使用方法

Royal Doulton
〔皇家道爾頓〕

─英國窯廠「藝術家作品」的先驅─

👉 **創立時間**
1815 年

👉 **創立地點**
英國倫敦

👉 **品牌名稱由來**
創辦人的名字

👉 **特色**
低調的裝飾，現行商品是現代主義設計

👉 **代表性風格**
使用多種風格

👉 **歷史**
1815 年　創立。
19 世紀中　製造上下水道管與陶製衛生用品擴大事業。
1863 年　第二代亨利・道爾頓就任蘭貝斯藝術學院（Lambeth School of Art）的董事會成員。
1884 年左右　開始製造骨瓷。
1887 年　亨利獲得維多利亞女王授予「騎士」（Knight）頭銜（陶瓷業界第一人）。
1901 年　愛德華七世欽賜王室供應商的稱號，之後改名為「皇家道爾頓」。

👉 **商標**
老物（Vintage：未滿百年的物件）或古董（Antique：百年以上的物件）使用獅子加皇冠的商標（右圖）。

═══ 相關人物 ═══

約翰・道爾頓（John Doulton）
創辦人，生於 1793 年，建立起道爾頓發展的基礎。勤勞認真，以「總有一天要獨立擁有自己的工廠」為目標，孜孜不倦地存錢，終於在 1815 年實現夢想。

亨利・道爾頓（Henry Doulton）
生於 1820 年，15 歲時決定休學，以學徒身分進入道爾頓＆沃爾公司學習技術，道爾頓在陶製衛生用品的飛躍發展要歸功於他。

代表性餐瓷

道爾頓陶器（Doulton ware）的水瓶
施以鹽釉的炻器，鹽釉炻器的調味罐或瓶子等道爾頓陶器，都是相當受歡迎的古董品，日本料理家大原照子（p255）也很喜愛。

兔子家族（Bunnykins）
1934 年發表的作品，相當受歡迎的兒童餐具系列，現在還有專門的收藏家俱樂部。

基礎知識

世界西洋餐瓷

從美術風格瞭解西洋餐瓷

西洋餐瓷與歷史

西洋餐瓷重要人物

西洋餐瓷使用方法

對英國的公共衛生做出貢獻，並致力於培育藝術家

創立於 1815 年的皇家道爾頓，與其他英國品牌有許多相異之處。有別於前文介紹的英國瓷窯，是十分獨特的品牌。**創立於首都倫敦，對英國的公共衛生貢獻良多，同時與藝術學校合作，製造由藝術家創作的陶藝作品**。雖然經典餐瓷系列不多，但只要瞭解陶器（p15），就會知道這是一個別具分量的品牌。

1812 年，後來成為皇家道爾頓創辦人的約翰・道爾頓，加入蘭貝斯地區的一家陶器工廠。工廠經營者瓊斯的遺孀向他提議，希望共同經營，於是在 1815 年他和同事沃茨一起出資，共同創立了皇家道爾頓的前身——專門製造炻器的「瓊斯、沃茨與道爾頓窯」（Jones、Watts & Doulton）。

蘭貝斯地區自古以來就是陶藝興盛之地。在 19 世紀，蘭貝斯地區製造的耐腐蝕鹽釉炻器（p19），被當作日用器具如水瓶、馬克杯等，也用在瓷磚或排水管等領域。

促進道爾頓飛躍性成長，是在接到英國政府的大規模排水管訂單。與進行巴黎改造（p240）之前骯髒汙穢的巴黎一樣，道爾頓創立時期的倫敦也非常髒亂。19 世紀中的倫敦市中心大量湧入來自鄉下的勞工，公共衛生堪憂，導致霍亂大流行。

於是英國政府提出「衛生改革」，著手整頓上下水道系統，接到訂單的道爾頓，積極配合社會需求，開始製造陶製衛生用品。從 1880 至 1930 年代後期，也從事出口事業，例如東京三菱財閥岩崎家族宅邸的洗臉盆與便器，皆出自道爾頓。

1854 年，第二代的亨利・道爾頓時代，早已淪為工業區的蘭貝斯地區，為了重現「創造美麗陶瓷」的文化，設立了「蘭貝斯藝術學院」。校長為了藝術學院的經營，向鄰近的道爾頓尋求合作。亨利接受了請求，透過和藝術學院的合作，讓道爾頓從專門製造衛生用品的公司，轉變為也生產藝術品的公司。

亨利招聘了許多藝術學院的畢業生和女性，開始培育藝術家，創作一種名為「蘭貝斯陶瓷」的獨一無二作品。日本自古以來就有藝術家餐具，如茶陶，但在英國卻是首見的概念。這些自由、沒有限制、極具個性的設計作品，在各大世博會受到高度評價，獲得了成功。

在蘭貝斯地區，至今仍可見到鋪有道爾頓瓷磚的總公司。而當年道爾頓的藝術瓷磚，也用於頂級百貨哈洛德（Harrods）的內部裝潢。

哈洛德百貨內部裝潢所使用的道爾頓瓷磚。

🐭 **深入理解……**

炻器（Stoneware）……p14

中歐、東歐、俄羅斯

強大的哈布斯堡帝國與擁有廣大土地的俄羅斯，各自誕生出反映時代背景的餐瓷。18 世紀時的奧地利為了對抗麥森窯，以哈布斯堡帝國強大的國力為背景，創造出洗鍊出色的瓷器。

① 維也納

② ● 布達佩斯

③

● 莫斯科

特色
· 維也納窯、奧格騰的餐瓷設計，反映當時維也納的流行趨勢。
· 兼具民族性與高級感的設計。

將維也納的歷史濃縮於瓷器之中

① 奧格騰……p110

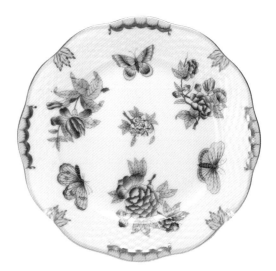

獨自發展的中國風世界

② 赫倫……p104

① 奧格騰：瑪麗亞・特蕾莎。② 赫倫：維多利亞馨香（Victoria Bouquet）。

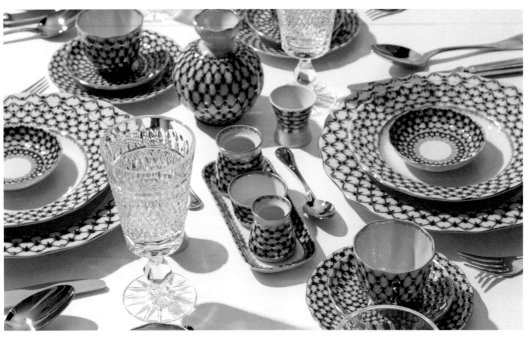

基礎知識

世界西洋餐瓷

從美術風格瞭解西洋餐瓷

西洋餐瓷與歷史

西洋餐瓷重要人物

西洋餐瓷使用方法

俄羅斯最古老的瓷窯
③ 俄皇瓷窯（Imperial Porcelain）

1744 年，仍是羅曼諾夫王朝的俄羅斯，奉伊莉莎白女皇的命令設立了皇室專屬瓷廠「俄皇瓷窯」，這是俄羅斯最古老的瓷窯。1925 至 2005 年的品牌名稱是「羅蒙諾索夫」（Lomonosov），因此不少愛用者至今仍使用「羅蒙諾索夫」這個名稱。

此外，因為俄羅斯瓷器在 1993 年民營化之後，才開始出口到其他國家，在此之前，俄皇瓷窯（羅蒙諾索夫）的作品鮮少流出國外，僅部分收藏家擁有。1950 年發表的「鈷藍網紋」（cobalt net，上圖）為其代表作品。

Ballet Collection Giselle

👉 **深入理解……**

麥森的相關人物再次出現於
　奧格騰的歷史……p102
因修復其他窯廠作品提升
　技術……p106
《哈利波特》電影中
　出現的赫倫茶壺……p107

畢德麥雅風格……p182
三襯裙同盟與七年戰爭……p226
啟蒙運動……p229
維也納體系……p238

Augarten
〔奧格騰〕

─將維也納的歷史濃縮於瓷器之中─

☞ 創立時間
1923 年
（維也納窯是 1718 年）

☞ 創立地點
奧地利維也納

☞ 品牌名稱由來
創立地點

☞ 特色
非常薄透光滑的白瓷，設計簡單
高雅

☞ 代表性風格
洛可可風格、畢德麥雅風格

☞ 歷史
＜維也納窯＞
1718 年　創立。
1719 年　成功燒製出陶器，西洋第二古窯。
1744 年　成為帝國窯。
1784 年　索根塔爾男爵成為經營者，迎來巔峰期。
1814 ～ 1815 年　維也納會議期間，各國王公貴族造訪瓷窯。
1864 年　因為經營不善而歇業。
＜奧格騰＞
1923 年　創立。
1924 年　瓷器工房開幕。

☞ 商標
由王冠與哈布斯堡家族的盾形徽紋所構成。

相關人物

都帕契爾（Du Paquier）
維也納窯的創辦人，本名是
克勞斯·都帕契爾（Claudius
Innocentius du Paquier）。出生
於荷蘭，他的身世至今成謎。

山姆·斯多澤（Samuel Stölzel）
在麥森累積了豐富的工作經驗，
和博特格共事超過十年。被都帕
契爾招聘，加入維也納窯後，傳
授瓷器製法。

索根塔爾男爵
（Conrad Sörgel von Sorgenthal）
打造維也納窯全盛時期的人物，
本名康拉德·索格·馮·索根塔
爾。在他活躍的 1784 ～ 1805
年之間，誕生許多其他窯廠不曾
見過的奢華金彩裝飾的帝國風格
設計。

代表性餐瓷

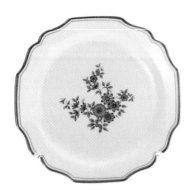

歐根親王（Prinz Eugen）
創立兩年後的 1720 年所設計的
最古老圖案之一，是獻給對哈布
斯堡帝國發展有所貢獻的歐根親
王。

勿忘草（Forget Me Not）
創作於 19 世紀初的畢德麥雅風
格系列。

基礎知識

世界西洋餐瓷

從美術風格瞭解西洋餐瓷

西洋餐瓷與歷史

西洋餐瓷重要人物

西洋餐瓷使用方法

獲得西方第二古老瓷窯──維也納窯的設計

奧格騰創立於 1923 年，其魅力在於極其輕薄纖細的白瓷，拿在手上時輕盈薄透，質感細緻。光是透過文章或圖片難以感受，請務必接觸實體。其設計簡單不失高貴，就連日本皇室也擁有許多愛用者，簡約細膩的彩繪突顯白瓷的優美，與日本的美學有相似之處。

奧格騰創立於 20 世紀之後，算是比較新的瓷窯，但卻和維也納窯的歷史有著密不可分的關係，**因為它製作了許多「維也納窯」**的設計。接下來，就先從維也納窯的歷史開始說起。

維也納窯創立於 1718 年，創立初期，經營並未步上軌道，1744 年受到哈布斯堡家族瑪麗亞・特蕾莎的資助，成為帝國窯。在她過世後，接手經營的索根塔爾男爵面臨工業革命影響下，市場充斥大量的廉價品，便果敢地以「質量勝於數量」為決策，創造出了具有帝國風格（p170）的頂級金彩瓷器，也在王公貴族之間大受歡迎。這些餐瓷相當於博物館的藏品等級，有機會觀賞維也納窯的相關展覽時，請務必好好欣賞。

然而，1864 年，維也納窯陷入無法逆轉的經營困境，終於歇業。此時，「Wiener Rose」等設計，便交由哈布斯堡家族統治的匈牙利赫倫繼承，成為之後的「維也納玫瑰」。

經歷了六十年的空窗期，進入 20 世紀，在維也納郊外的奧格騰宮（Palais Augarten）創立了「維也納瓷器工房奧格騰」。此時得到股東和奧地利工藝美術博物館（現在的應用藝術博物館）支援，繼承博物館收藏的維也納窯作品。因此，在奧格騰的許多商品中可見到維也納窯的設計。

奧格騰的優勢在於，可以創造出許多維也納窯獨有的美術風格，如受到中產階級喜愛的畢德麥雅風格（p182）。

Courage
1798 年索根塔爾時代設計的復刻版。

☞ **深入理解……**

帝國風格……p170
畢德麥雅風格……p182
世紀末藝術……p194
三襯裙同盟與七年戰爭……p226
維也納體系……p238
克里斯托弗・康拉德・亨格……p265

麥森關連人物
再現於奧格騰歷史

說到維也納窯，屢屢出現麥森歷史中的人物，令人感到驚奇。
究竟出現了哪些人呢？

博特格的同事斯多澤

維也納窯的創始人——軍人都帕契爾覺得今後將是瓷器的時代，便毅然決然開始製造瓷器。為了在奧地利領土內獨占二十五年的瓷器製作與販售，他申請許可，創立了維也納瓷器工房。

為了製造瓷器，都帕契爾從麥森招聘工匠，後來和在麥森窯廠與博特格（p260）共事超過十年的山姆·斯多澤（Samuel Stölzel）成功取得聯繫。在麥森負責調製素坯黏土與窯燒的斯多澤，收到了充滿誘惑的來信，提出以麥森十倍的薪資為年薪，以及免費提供住宿及一切設備。於是，儘管當時博特格身患重病，斯多澤還是去見了都帕契爾，並達成協議。

由於斯多澤的加入，維也納窯確保了製造瓷器的製法與材料，順利製作出原型。隨後也成功開發了優質的彩繪顏料，其關鍵人物是更早從麥森招聘過來的「漂泊窯工（輾轉在不同窯廠的工匠）」亨格（p265）。因為他的關係，維也納窯的瓷器能夠運用更豐富的色彩裝飾。

維也納窯順利的提升技術，但斯多澤卻漸漸感到不滿。都帕契爾過度理想化，而理想與現實總是相距甚遠，加上工廠太小、工匠水準不高，而且承諾的報酬沒有兌現等等，這些累積的不滿令他萌生想要重回麥森的念頭。

被當作伴手禮的天才彩繪師海洛德

不過，將瓷器製法洩露給維也納窯，對麥森來說是背叛行為，斯多澤恐將面臨死刑。但為了讓麥森創辦人奧古斯都二世（p44）知道自己是真心悔改，他趁夜潛入維也納窯，毀壞調好的黏土、破壞所有鑄模，甚至摧毀了整個瓷窯。

為了進一步達到目的，斯多澤帶走亨格發明的祕方顏料，並且慫恿維也納窯裡能夠自由運用顏料的天才彩繪師海洛德（p44）一起前往麥森。沒錯！海洛德被斯多澤當作賠罪的「伴手禮」帶回麥森，後來海洛德的優越表現在麥森的部分也已提及（p46）。

被麥森奪走優秀工匠後，維也納窯的生產變得不穩定，轉眼間都帕契爾二十五年的契約結束，窯廠賣給國家。1744年起，轉由神聖羅馬帝國的哈布斯堡家族經營，直到1864年歇業，維也納窯都是哈布斯堡家族的瓷窯。

為了自保不惜使出各種手段，如同變色龍般的斯多澤、漂泊工匠亨格、冷酷的天才彩繪師海洛德，加上愛瓷如命的奧古斯都二世，麥森和維也納窯可說是網羅了多位富有戲劇張力的角色。（加納）

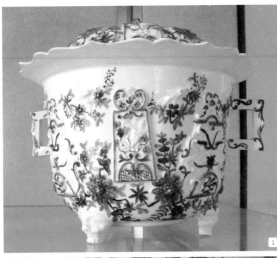

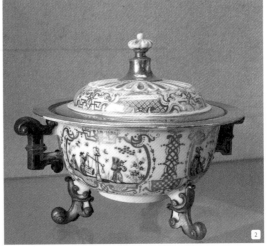

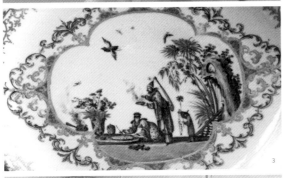

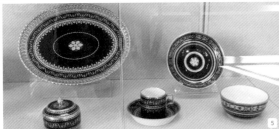

基礎知識

世界西洋餐瓷

從美術風格瞭解西洋餐瓷

西洋餐瓷與歷史

西洋餐瓷重要人物

西洋餐瓷使用方法

1：1725 年左右維也納窯作品。2：1725～1740 年左右麥森作品。3：海洛德加入後，麥森的彩繪技術飛躍性的進步。4：索根塔爾時代的維也納窯製作了許多金光閃耀的帝國風格作品。5：1799年的維也納窯作品。6：全部都是彼提宮（Pitti）波波里花園（Giardino di Boboli）陶瓷博物館的收藏（義大利佛羅倫斯），也可以見到歐洲貴族特別訂製送給托斯卡尼大公的陶瓷器。

Herend

〔赫倫〕

── 獨自發展的中國風世界──

☞ **創立時間**
1826 年

☞ **創立地點**
匈牙利赫倫

☞ **品牌名稱由來**
創立地點

☞ **特色**
獨特的東方風格設計、豐富的圖飾，至今仍採全手工製造

☞ **代表性風格**
中國風、洛可可風格、畢德麥雅風格

☞ **歷史**
1826 年　創立，當時製造乳白陶（p29）。
1839 年　摩爾・菲雪成為經營者。
1840 年左右　開始製造瓷器。
1851 年　在倫敦世博會獲得維多利亞女王的訂購。
1864 年　維也納窯歇業，赫倫接收「維也納玫瑰」等設計。
1872 年　獲得「王室供應商」稱號。

相關人物

摩爾・菲雪（Mor Fischer）
經商能力超凡的經營者，讓赫倫持續發展至今的關鍵人物。在他的領導下，赫倫由製造乳白陶轉型製作瓷器。

代表性餐瓷

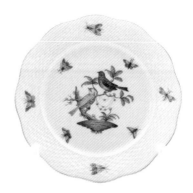

比翼雙飛（Rothschild Bird）
1840 年代後期，因羅斯柴爾德家族（The Rothschild Family）訂購而誕生的作品。。

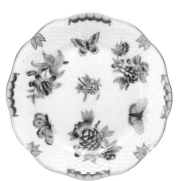

維多利亞馨香
（Victoria Bouquet）
1851 年在倫敦世博會展出時，被維多利亞女王買下的系列，東方風格彩繪的花鳥為其特色。

創業初期設計至今依然暢銷

在日本也擁有高人氣的赫倫，許多百貨公司皆有販售其商品。特色是：創始人摩爾‧菲雪的五件代表作至今依然暢銷、擅長中國風與古典設計，以及從製造修復品中獲得高超技術（p106）。

1826 年創立於匈牙利的赫倫村，匈牙利是充滿異國風情的國家，也是中歐唯一的亞洲民族（馬扎爾人）國家。推理小說家阿嘉莎‧克莉絲蒂在《東方快車謀殺案》（*Murder on the Orient Express*）中刻意以異國風氛圍描寫匈牙利伯爵夫婦。赫倫的中國風比其他瓷窯更大放異彩，或許是匈牙利有東方民族的背景所致。

1840 年，赫倫開始製造瓷器，從小工房一躍擠身頂尖品牌之列，這都要歸功於成功復興的創始人摩爾‧菲雪。本書中介紹的「比翼雙飛」（左頁）、「維多利亞馨香」（左頁）、「維也納玫瑰」（p247）、「印度之花」（p244）、「阿波尼」（Apponyi，p107）皆誕生於摩爾‧菲雪的時代。創立赫倫，正是他最引以為傲的事。

赫倫打響名號是在 1851 年英國主辦的第一屆倫敦世博會，在那場博覽會上，赫倫的餐具幸運地被英國維多利亞女王相中。擄獲女王的心，充滿魅力的中國風晚宴餐具組，被帶回溫莎城堡使用，那便是「維多利亞」系列。

當時的英國流行喝下午茶，是洛可可復興的柔美餐瓷盛行的時代（p156），中國風在王公貴族之間已逐漸式微。這時，匈牙利嶄新的中國風設計（注入西洋與東方

主義精神）帶給世人新鮮感。

之後刮起新旋風的**赫倫中國風，不僅是一種美術風格，而是創造了一種獨特的世界觀**。除此之外，有一段時期，赫倫也曾參與修復、複製過其他窯廠的餐瓷，從那段歷史可以窺見，赫倫也有許多傳統的洛可可風格作品，同時也擅長畢德麥雅風格（p182），這是在以維也納為據點的哈布斯堡家族統治下才有的特色。

「維多利亞馨香」（右前）與「服務員滿大人」（左後）。滿大人（Mandarin）是指中國清朝的官員。

👉 **深入理解……**

因修復其他窯廠作品提升
　技術……p106

《哈利波特》電影中
　出現的赫倫茶壺……p107

歷史 ｜ 因修復其他窯廠作品提升技術

　　赫倫起初只製造乳白陶，後來因為摩爾·菲雪的加入，才讓赫倫有飛躍性的發展。摩爾·菲雪是天生的創業家，他以新穎的策略，展現了強大的管理才能。究竟是怎樣的策略呢？

　　1840 年赫倫開始製造瓷器，四年後發生了一個重大的轉折點，改變了赫倫的歷史。那就是菲雪的贊助者埃斯特哈齊伯爵（Esterhazy）要求為妻子愛用的麥森晚宴餐具組的品項補件。

　　在歐洲，貴族的餐瓷是代代相傳的傳家寶，但在使用過程中難免會破損。菲雪活躍的 19 世紀中，正好是歐洲大陸其他窯廠經營衰退的時期，即使向原本購買瓷器的窯廠訂購損壞的補件，也由於工藝技術衰退，已經無法處理 18 世紀的製品。

　　突然接到瓷器製造霸主麥森的補件訂單，對菲雪來說是人生中最大的挑戰。開始製造瓷器才幾年的赫倫，必須完整重現歷史悠久、最高品質的麥森瓷器。儘管感到莫大壓力，但經過不斷實驗，菲雪終於成功完成任務。

　　赫倫製品的高超完成度，在王公貴族之間受到好評，類似的餐瓷補件訂單蜂擁而至，委託人都是頗具盛名的人物，例如列支敦士登親王（Liechtenstein）、梅特涅（Metternich）等。而且委託複製的瓷器除了麥森，還有維也納窯或法國賽佛爾、中國瓷器等極高難度的名品。在龐大壓力下完成極高難度的複製品，讓瓷窯新手赫倫，在短期間內獲得不輸歷代名窯的高超技術。

　　此外，為了增加王公貴族和富裕階層的訂單，菲雪想出了以買主名字當作系列名稱的策略，如「羅斯柴爾德」（Rothschild）、「維多利亞」、「阿波尼」（Apponyi）等，這個策略果然奏效，並造成熱銷。因為買主都是具有影響力的人，因此讓菲雪策略大獲成功，這應該也算是市場行銷策略的先驅。（加納）

基礎知識

世界西洋餐瓷

從美術風格瞭解西洋餐瓷

西洋餐瓷與歷史

西洋餐瓷重要人物

西洋餐瓷使用方法

文化　│　《哈利波特》電影中出現的赫倫茶壺

在電影《哈利波特》系列的衍生作品《怪獸與牠們的產地》（Fantastic Beasts and Where to Find Them）後半段，有一幕場景中的道具出現了赫倫的「阿波尼綠」（Apponyi Green）茶壺。

為了捕捉奇獸兩腳蛇（Occamy），主角紐特・斯卡曼德（Newt Scamander）將

蟑螂（！）丟入阿波尼綠茶壺，成功抓到兩腳蛇。赫倫為了紀念這部電影，製作了阿波尼綠茶壺的墜飾。

以1920年代裝飾藝術時代為背景的電影中，阿波尼綠茶壺的東方情調與典雅設計，特別引人注目，有機會看到請仔細瞧瞧。

非常細緻的茶壺蓋：
「Apponyi Mauve Platinum」。

 北歐

北歐於 20 世紀誕生了實用與藝術兼具的「斯堪地那維亞設計」（Scandinavian Design），深受全球各地人們的喜愛，在日本也擁有超高人氣。為了讓北歐人在漫長的嚴冬中，能夠以開朗的心情迎接生活而設計出來的餐瓷，具有耐用及耐看的魅力。

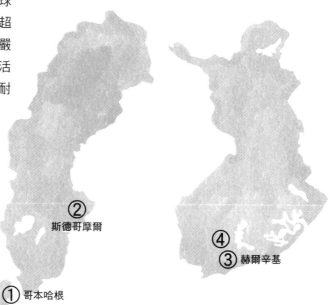

② 斯德哥摩爾

④
③ 赫爾辛基

① 哥本哈根

🖝 特色

- ·簡單且兼具實用功能的設計。
- ·白瓷通常稍有厚度。
- ·適用烤箱的種類豐富。
- ·在併購的影響下，經常出現不同品牌卻有相同設計的情況。

以鈷藍受到歡迎的北歐品牌

① 皇家哥本哈根……p110

斯堪地那維亞設計的創始者

② 羅斯蘭……p112

基礎知識

世界西洋餐瓷

從美術風格瞭解西洋餐瓷

西洋餐瓷與歷史

西洋餐瓷重要人物

西洋餐瓷使用方法

最有名的北歐餐瓷
③ 阿拉比亞……p116

承襲北歐品牌的餐瓷設計
④ 伊塔拉……p118

① 皇家哥本哈根：全花邊唐草（Blue Fluted Full Lace）。② 羅斯蘭：Mon Amie。③ 阿拉比亞：Paratiisi。④ 伊塔拉：Origo。

品牌 ┃ 不斷併購是西洋餐瓷品牌的現況

　　本頁介紹的北歐品牌多數已併入芬蘭菲斯卡（Fiskars）集團旗下。菲斯卡是1649 年創立於芬蘭菲斯卡村的日用品生產商，現在擁有許多品牌，不只北歐，也包含英國的瑋緻活等。

　　2019 年在日本大丸心齋橋百貨開設了「瑋緻活／皇家哥本哈根／伊塔拉（大丸心齋橋店）」，這是菲斯卡首次嘗試集合三個品牌的直營店，在沒有區隔的寬敞空間可以自由欣賞各具特色的三個品牌，這是旗下擁有許多西洋餐瓷品牌的菲斯卡才能做到的有趣嘗試。

　　到了 21 世紀，西洋餐瓷業界不斷發生併購，特別是英國的陶瓷器品牌更為顯著。併購之後，許多品牌的產地不再是創立地點，對不少喜愛西洋餐瓷的人來說，見到這般情景不免感到唏噓，面對這樣的情況，我的心情也很複雜。儘管如此，為了讓數十年至數百年來，被人們喜愛的餐瓷設計長久承襲下去，盼望這些品牌能找到可以因應時代變化，且得以存續發展的理想方式。

　　雖然我們能做的事有限，只希望有多一點人瞭解餐瓷的魅力並持續使用，讓陶瓷業能延續發展到下個世代（加納）。

旗下擁有西洋餐瓷品牌的企業 (2022 年 3 月)

菲斯卡集團
皇家哥本哈根 (丹麥)
阿拉比亞 (芬蘭)
伊塔拉 (芬蘭)
瑋緻活 (英國)
皇家阿爾伯特 (Royal Albert，英國)

波特梅里恩集團
波特梅里恩
皇家伍斯特
斯波德 (皆為英國)

☞ **深入理解**……

烏爾莉卡王后……p115
斯堪地那維亞設計……p120

Royal Copenhagen
〔皇家哥本哈根〕

―以鈷藍受到歡迎的北歐品牌―

創立時間
1775 年

創立地點
丹麥哥本哈根
現在隸屬菲斯卡集團旗下

品牌名稱由來
創立地點

特色
藍、白色搭配，適合多種料理的高實用性

代表性風格
日本主義、新藝術風格

歷史
1775 年　成立「丹麥瓷廠」（創辦人穆勒）。
1779 年　國王買下所有股份，宣佈成立「丹麥王室瓷廠」。
1790 年　發表「丹麥之花」。
1868 年　王室以保留「皇家」稱號為條件，將瓷廠轉賣給民間企業（The Royal Copenhagen Manufactory）。
1885 年　聘用阿諾・克羅格。
2013 年　併入菲斯卡集團旗下。

商標
在代表曾是皇家窯的皇冠旁，以三條藍色水波紋象徵包圍丹麥的三個主要海峽。

相關人物

茱麗安・瑪麗皇后
（Juliane Marie von Braunschweig）

創立時的中心人物，出身德國。本名是茱麗安・瑪麗・馮・布倫施維格。

約翰・克里斯多福・拜耳
（Johann Christoph Bayer）

活躍於 18 世紀下半的德國畫家、陶畫家。為了繪製植物圖鑑《丹麥之花》的花卉插畫，受邀至哥本哈根，1776 年開始在丹麥瓷廠工作。

阿諾・克羅格（Arnold Krog）
將日本主義帶入北歐的建築家、設計師。對一百年前的唐草一見傾心，以釉下彩成功重現。

代表性餐瓷

平邊唐草（Blue Fluted Plain）
Fluted 意指縱向的槽紋（fluted），即在盤壁或杯身以槽紋雕刻。原是中國的青花瓷盤，原型出自麥森。

丹麥之花（Flora Danica）
1790 年，為了送給俄國女皇葉卡捷琳娜二世（凱薩琳二世）製作而成，被稱為「史上最豪華晚宴餐具組」。

基礎知識

世界西洋餐瓷

從美術風格瞭解西洋餐瓷

西洋餐瓷與歷史

西洋餐瓷重要人物

西洋餐瓷使用方法

丹麥最早的瓷窯，因為日本主義再度復活

在日本，皇家哥本哈根也是擁有許多忠實愛好者的西洋餐瓷品牌，設計的特色是帶領丹麥瓷器邁向復興的阿諾・克羅格所重現的藍白餐瓷。他在日本主義時期製作了許多乳白小型雕像，**在北歐可說是日本主義的推動人物。**

1773 年，藥師穆勒成功製造出硬質瓷，1775 年在丹麥設立了首家瓷廠，四年後受到茱麗安・瑪麗皇后資助，成為「丹麥王室瓷廠」。

成功製造出瓷器的關鍵在於發現了原料。1755 年，在領地內的波恩霍姆島（Bornholm）找到高嶺土。1773 年，在挪威（當時的丹麥是丹麥挪威聯合王國）發現藍色顏料鈷，就此整頓了瓷器的生產體制。

19 世紀上半，丹麥因為是法國的同盟國，最後戰敗淪落為小國，陷入國家財政危機。瓷窯的經營也無法持續，1868 年王室以保留「皇家」稱號為條件，將瓷窯賣給民間。因此儘管現在已不是皇家窯廠，仍冠名「皇家」。

成為民窯後，當時的丹麥首席設計師阿諾・克羅格加入，重建瓷窯。現在的經典商品「唐草」系列，雖然是創立時已有的設計，但因當時不受歡迎而停產。後來他留意到在巴黎世博會造成轟動的日本主義風潮，認為「這種設計未來應該會成為風潮！」於是開發出了能夠表現這種世界觀的釉下彩技法，復刻全套的晚宴餐具組。

阿諾・克羅格的預測完全正確，新舊融合的「唐草」系列大受好評。如今將唐草的一部分擴大，變成極具現代風格的暢銷系列 —— 大唐草（Blue Fluted Mega），唐草系列目前仍持續進化中。

繡球花
使用釉下彩的乳白半透明花器，
誕生於新藝術風格時代。

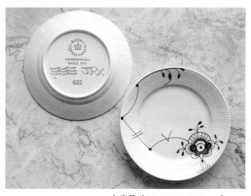

大唐草（Blue Fluted Mega）
連窯印也跟著變大，相當迷人。

👉 **深入理解……**

德國七大名窯……p53
斯堪地那維亞設計……p120
新藝術風格……p198

Rörstrand

〔羅斯蘭〕

―斯堪地那維亞設計的創始者―

☞ 創立時間
1726 年

☞ 創立地點
瑞典斯德哥爾摩羅斯蘭

☞ 品牌名稱由來
創立地點

☞ 特色
融合實用性與藝術性的設計

☞ 代表性風格
斯堪地那維亞設計

☞ 歷史
1726 年　創立。
1873 年　在芬蘭設立阿拉比亞製陶所（p117）。
1984 年　被阿拉比亞收購。和同樣被阿拉比亞收購的古斯塔夫堡製陶所（Gustavsberg Pottery）合併成為羅斯蘭‧古斯塔夫堡。
2001 年　被伊塔拉（p118）收購。

☞ 商標
至今仍使用代表曾是王室御用的皇冠。

相關人物

約翰‧沃爾夫（Johann Wolff）
創辦人，出身德國的陶瓷工匠。創立羅斯蘭之前，一直待在丹麥哥本哈根，為了重振瑞典的經濟，獲得瑞典政府的資助，在羅斯蘭設立窯廠。

代表性餐瓷

Mon Amie
1952 年發表，四葉幸運草般的藍色花朵圖案是特色。1980 年代曾經停產，2008 年復刻生產。

Eden
1960 年發表，1970 年代停產，2016 年獲得粉絲投票第一名，重新復刻生產。

基礎知識

世界西洋餐瓷

從美術風格瞭解西洋餐瓷

西洋餐瓷與歷史

西洋餐瓷重要人物

西洋餐瓷使用方法

北歐歷史最悠久的瓷窯

羅斯蘭在北歐是歷史最悠久的瓷窯，來自丹麥哥本哈根的約翰・沃爾夫，獲得瑞典政府的資助，在斯德哥爾摩的羅斯蘭創立王室御用窯廠。

當時腓特烈一世統治下的瑞典，因為先王時代北方大戰（為了爭奪瑞典霸權，周邊數國皆參戰的大規模戰爭。奧古斯都二世〔p44〕也有參與）的軍費支出壓迫經濟，可說是面臨「瀕死」危機狀態。

腓特烈一世掌權後，為了重振國力與財力，致力發展硬質瓷。然而，18世紀初，歐洲首次成立硬質瓷窯（麥森）時，瑞典國力日漸衰弱，因此難以獲得人稱「白金」的瓷器，而且國內幾乎沒有流通。於是，腓特烈一世將目光投向和東方瓷器極為相似的荷蘭台夫特陶器（p137）。在成立時的宗旨也記載著：「將比照與台夫特陶相同的方法燒製」。

此後，瑞典窯業急速發展，羅斯蘭也在19世紀中成為擁有一千名員工的現代大廠。由於國內的生產供不應求，於是在1873年，於鄰國芬蘭設立新的陶瓷廠——阿拉比亞製陶所（p117）。

在19世紀末至20世紀初，生產了許多當時流行的法式釉陶（p131），如「vineta」等，現在仍是很受歡迎的古董品。隨著工廠規模擴大，1926年遷至哥特堡（Göteborg），1936年又遷至利德雪平（Lidköping）。

第二次世界大戰後，因為認同瑞典工業協會提倡的「將藝術家帶到工業現場」的概念，透過邀請各種陶藝家或設計師，為窯業帶來新風潮，這就是「斯堪地那維亞設計」（p120）。羅斯蘭也搭上這波潮流，**因應新時代需求而誕生的簡約設計餐具，廣受人們喜愛**，不只在國內，出口量也相當可觀。

1900 ～ 1920 年的「vineta」餐盤（雖然底部窯印是阿拉比亞，但羅斯蘭也生產了復刻品）。

☞ **深入理解……**

阿拉比亞……p116
斯堪地那維亞設計……p120

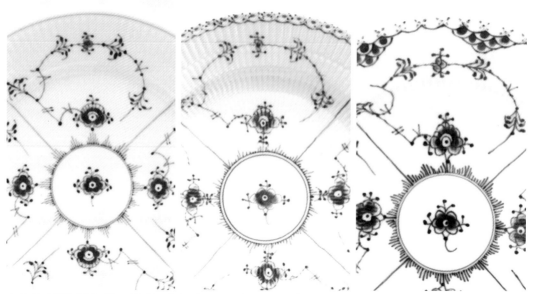

皇家哥本哈根的唐草概分為三種圖飾，由左至右是：誕生於 1775 年的「平邊」（Plain）、優雅邊飾為特色的「半花邊」（Half Lace）、手工鑽孔的「全花邊」（Full Lace）。

左圖：右上至下依序是，半花邊白瓷、平邊唐草、半花邊唐草、全花邊唐草。右上圖：唐草是麥森在 18 世紀上半參考中國青花的設計（蠟菊紋樣）。18 世紀下半，麥森經營惡化，將這個設計賣給皇家哥本哈根。此為 18 世紀的麥森「蠟菊紋樣」。右下圖：從唐草衍生的各種系列，小尺寸也很多，適合搭配日式料理。

腓特烈大帝之妹帶來的
瑞典洛可可時代

知道瑞典的烏爾莉卡王后，就能將本書中零星出現的資訊串連起來。
究竟是如何串起的呢？

烏爾莉卡王后推廣的洛可可、中國風和啟蒙運動

還記得前文提過的腓特烈大帝嗎？他是柏林皇家御瓷的創辦人，曾與周邊諸國的女皇引發了七年戰爭（p226）。其實，他的妹妹是接任腓特烈一世繼位的瑞典王后路易絲·烏爾莉卡（Lovisa Ulrika）。她喜愛法國宮廷文化，美麗且學識淵博。腓特烈一世將稱為北歐凡爾賽宮的湖畔宮殿——卓寧霍姆宮（Drottningholms slott），當作結婚賀禮送給她，這座宮殿至今仍是國王夫婦的居所。

烏爾莉卡王后將宮殿室內改造為洛可可風格，並設立沙龍，在瑞典推廣洛可可風格（p152）與啟蒙運動（p229）。她十分喜愛美術與陶瓷，在宮內擁有許多陶瓷器收藏，以及顯現她在自然科學和歷史造詣的圖書室。知名的博物學家泰斗卡爾·林奈（Carl Linnaeus，生物分類學之父）就是在這裡進行動植物與礦物的研究。

此外，有一座位於宮殿附近、洛可可時代中國風建築的「中國離宮」，也是她生日時收到的禮物。中國風的室內裝潢，據說是受到生活在同時代，曾經任職於瑞典東印度公司的英國宮廷建築師威廉·錢伯斯（William Chambers）的靈感而啟發。烏爾莉卡王后生下了瑞典著名的君主古斯塔夫三世，他積極推動創新的經濟政策與文化活動，但最大的功績是創立瑞典學院（Svenska Akademien），這個學院與日後的諾貝爾獎息息相關。

「丹麥之花」的誕生是受到瑞典博物學家林奈的影響

皇家哥本哈根的「丹麥之花」，是將瑞典博物學家林奈視為敵手而誕生的餐瓷。丹麥之花是1790年，為了送給俄國女皇葉卡捷琳娜二世所訂製的晚宴餐具組。當時的丹麥王子，下令將植物圖鑑《丹麥之花》中，所有種類的花卉重現於餐瓷。如今，餐瓷已不是什麼特別的物品，但在當時，卻是集結最頂尖科技、也是國家權威的象徵。

為何丹麥要送給俄國女皇「丹麥之花」呢？那是因為1788至1789年爆發的俄瑞戰爭。這場由俄國發動的戰爭，最終由古斯塔夫三世獲勝且名聲高漲，但身為俄國同盟國的丹麥，卻因在戰爭中表現不佳而感到遺憾。為了給俄國留下一點好印象，於是製作了豪華的晚宴餐具組。

同為北歐國家的丹麥為了對抗瑞典，因此必須送給俄國女皇「丹麥之花」，這麼想就不難理解了。（玄馬）

基礎知識

世界西洋餐瓷

從美術風格瞭解西洋餐瓷

西洋餐瓷與歷史

西洋餐瓷重要人物

西洋餐瓷使用方法

Arabia
〔阿拉比亞〕

─最有名的北歐餐瓷─

☞ 創立時間
1873 年

☞ 創立地點
芬蘭赫爾辛基近郊的阿拉比亞街
現在隸屬菲斯卡集團旗下

☞ 品牌名稱由來
創立地點

☞ 特色
高實用性的設計

☞ 代表性風格
斯堪地那維亞設計

☞ 歷史
1873 年　創立。
1916 年　從羅斯蘭獨立。
1945 年　卡伊・法蘭克（Kaj Franck）加入，隔年就任藝術總監。
1984 年　收購羅斯蘭。
1990 年　被哈克曼（Hackman）集團收購。
2007 年　併入菲斯卡集團旗下。
2016 年　芬蘭窯廠關閉。

相關人物

柏格・凱皮安那
（Birger Kaipiainen）

17 歲進入赫爾辛基工藝大學就讀，年紀輕輕就展現才華，畢業後便以藝術家身分進入阿拉比亞的藝術部門。代表作「Paratiisi」的造形，即是他設計的稀有之作。

代表性餐瓷

天使國度（Paratiisi）

柏格・凱皮安那於 1969 年的設計，意為「天堂」的系列作品。

嚕嚕米（MOOMIN）

這是在卡伊・法蘭克所設計的「Teema」（p118）馬克杯上描繪「嚕嚕米」而開始的系列。

基礎知識

世界西洋餐瓷

從美術風格瞭解西洋餐瓷

西洋餐瓷與歷史

西洋餐瓷重要人物

西洋餐瓷使用方法

以羅斯蘭子公司起家後形勢逆轉

1873 年，阿拉比亞創立於芬蘭首都赫爾辛基近郊的阿拉比亞街，是羅斯蘭（p112）的子公司。

為何瑞典的羅斯蘭會在芬蘭創立子公司呢？其實，芬蘭在 12 至 19 世紀這段期間隸屬瑞典，阿拉比亞成立時，卻處於俄羅斯的控制，而羅斯蘭為了進軍俄羅斯市場，便在芬蘭設廠。

阿拉比亞創立時，以製造簡單的白瓷為主，之後再由羅斯蘭的彩繪師進行彩繪，是名符其實的羅斯蘭子公司。之後，逐漸接受名門貴族的訂購，進行限定生產銷售等，才開始展露頭角。數年後，阿拉比亞的產量約占芬蘭陶瓷產量的一半，到 **20 世紀已成為北歐最大規模的陶瓷製造商**。

後來，整個歐洲開始以各自的族群認同重新檢視藝術，阿拉比亞也受到影響，希望追求獨特表現。1916 年，阿拉比亞從羅斯蘭獨立，開始步上成為代表芬蘭陶瓷製造商之路。

阿拉比亞劃時代發展的最大契機莫過於，人稱「芬蘭設計良心」的偉大設計師卡伊·法蘭克（p118）的加入。他在 1945 年進入阿拉比亞的設計部門，就此開啟了阿拉比亞的黃金時代。

1945 年，第二次世界大戰結束，隔年，卡伊·法蘭克即擔任藝術總監，起初他的目標是，如何讓因戰敗而受到創傷的芬蘭人民，獲得溫飽且豐富的生活。

1953 年發表的「Kilta」實現了他的想法。完全捨棄過多裝飾，具有高度功能性與實用性的「Kilta」，一推出就受到熱烈歡迎，成為傳奇的暢銷商品。「Kilta」現已改名為「Teema」（p118），成為伊塔拉的代表性系列。

1984 年，阿拉比亞與當時的母公司羅斯蘭，在形勢上出現了逆轉，阿拉比亞已經發展到足以收購羅斯蘭的規模。

1990 年和伊塔拉一起被哈克曼集團收購，之後改名為伊塔拉，2007 年併入菲斯卡集團旗下。

後來，因為世界情勢惡化與全球化浪潮襲擊，2016 年關閉了芬蘭的窯廠，阿拉比亞所有的商標歸菲斯卡集團所有，阿拉比亞已不存在。現在的產品主要是在泰國或羅馬尼亞等地生產。

Kilta
現已改名為「Teema」，由伊塔拉販售。

👆 **深入理解……**

羅斯蘭……p112
伊塔拉……p118
斯堪地那維亞設計……p120

Iittala

〔伊塔拉〕

―承襲北歐品牌的餐瓷設計―

👉 **創立時間**
1881 年

👉 **創立地點**
芬蘭伊塔拉村
現在隸屬菲斯卡集團旗下

👉 **品牌名稱由來**
創立地點

👉 **特色**
承襲自阿拉比亞或羅斯蘭的簡單
陶瓷器，功能性與設計性出眾的
玻璃餐瓷

👉 **代表性風格**
斯堪地那維亞設計

👉 **歷史**
1881 年　創立。
1917 年　以「卡胡拉／伊塔拉」（Karhula／Iittala）之名製造玻璃工業
　　　　用品。
1920 ～ 1930 年代　事業版圖擴大，製造藝術商品。
1987 年　被努塔耶爾維（Nuutajärvi）玻璃工廠的大股東瓦錫蘭（Wärtsilä）
　　　　公司收購，成為「伊塔拉／努塔耶爾維（Iittala／Nuutajärvi）」。
1990 年　併入哈克曼集團旗下。
2003 年　改名為「伊塔拉」（Iittala）。
2004 年　併入 ABN AMRO Capital 旗下。
2007 年　併入菲斯卡集團旗下。

👉 **商標**
「i」的細長棒子象徵玻璃工匠手持的吹桿，點的部分是最初使用的玻璃
材料，包圍「i」的圓形代表窯爐的火焰。

相關人物

卡伊・法蘭克（Kaj Franck）
人稱「芬蘭設計良心」的設計
師，曾任伊塔拉與阿拉比亞的主
任設計師，為兩個品牌各自設計
了餐瓷系列。

代表性餐瓷

艾諾阿爾托（Aino Aalto）
設計於 1932 年，名稱來自設計
師的名字，是歷史最悠久的設
計。

Teema
卡伊・法蘭克設計的代表系
列，2005 年之前由阿拉比亞以
「Kilta」之名販售（p117）。

基礎知識

世界西洋餐瓷

從美術風格瞭解西洋餐瓷

西洋餐瓷與歷史

西洋餐瓷重要人物

西洋餐瓷使用方法

玻璃工房起家的瓷窯

伊塔拉和阿拉比亞（p116）的商品經常陳列在相同貨架，儘管是不同品牌卻時常被混淆。這也難怪，因為伊塔拉和阿拉比亞現在屬於同一個集團。

1881 年，瑞典玻璃工匠彼德‧馬格努斯‧阿布拉漢姆森（Peter Magnus Abrahamsson）在芬蘭南部的伊塔拉村創業，所以**伊塔拉是以玻璃工房起家**。伊塔拉的代表性系列有「Teema」和「Origo」等，原本都是阿拉比亞或羅斯蘭製造的商品。伊塔拉和阿拉比亞整合後，設計移交給伊塔拉。以下特別介紹伊塔拉的玻璃製造。

伊塔拉創立初期，因為芬蘭缺乏手藝好的玻璃工匠，所以必須仰賴瑞典勞工。1917 年被卡胡拉玻璃工廠的製材公司 A.Ahlström 收購，直到 1950 年代都是使用「卡胡拉／伊塔拉」之名，主要是製造用於化學實驗或燈油的玻璃瓶。

1920 至 1930 年代，伊塔拉將業務擴大至更多的實驗性製作與藝術商品，成功案例之一就是任用艾諾‧阿爾托（Aino Aalto）與阿爾瓦爾‧阿爾托（Alvar Aalto）這對夫妻。

第二次世界大戰期間，由於材料及勞動力嚴重不足，迫使生產停止。但戰爭結束後，便立即於 1946 年開始重新生產。1950 至 1960 年代是伊塔拉玻璃製品的黃金期。

然而，1970 年代中期的石油危機，再次阻礙生產。1987 年 A.Ahlström 公司被芬蘭努塔耶爾維玻璃工廠的大股東瓦錫蘭公司收購。該公司將伊塔拉與努塔耶爾維合併，成立「伊塔拉／努塔耶爾維」。

1990 年，伊塔拉／努塔耶爾維被哈克曼集團收購，2003 年改名為「伊塔拉」，2007 年併入菲斯卡集團旗下，直到今日。

如今，伊塔拉的玻璃製品中，約有九成仍在伊塔拉村的工廠製造，至今依然堅守「製作具有最純粹光芒的玻璃器具」的原則，其製造出來的玻璃製品，完全不使用對人體與環境有害的鉛。這些產品有著北歐人熱愛大自然、與大自然共存的精神，受到世人支持。

Origo
五彩繽紛的線條極具特色，原是羅斯蘭發表的系列。

🐟 **深入理解……**

羅斯蘭……p112
阿拉比亞……p116
斯堪地那維亞設計……p120

封存 1950 年代氛圍的斯堪地那維亞設計

北歐西洋餐瓷的斯堪地那維亞設計誕生於
怎樣的時代，發展過程又是如何呢？

美國高人氣商品逆向進口至北歐

1950 年代，二戰勝利的美國充滿活力。戰後大量的軍人回到沒有受到戰爭摧殘的美國本土，退伍軍人的福利（GI Bill）法案，重振美國經濟。已婚者建造自己的家園、新婚夫妻孕育下一代、未婚的人重回校園。他們似乎在 1950 年代看到了夢想的延續，重新找回了被戰爭終止的裝飾藝術時代（p202）的娛樂。

於是，美國人穿起牛仔褲或學院風穿搭，爭相購買汽車或電視等工業製品，此時受到關注的是北歐的斯堪地那維亞設計。斯堪地那維亞設計既實用又溫暖，引起北歐美國移民的思鄉之情，造成熱賣。於是在美國大受歡迎的北歐設計，以逆向進口的方式引進北歐，廣受好評。

簡單且具藝術性的設計特色

斯堪地那維亞設計的特色是排除多餘裝飾的簡單工業製品（product），同時也是藝術（art）的設計。出色的人體工學、簡單方便使用的現代主義設計，在 1950 年代的美國被稱為「世紀中期現代主義」（Mid-century modern）成為流行，至今仍受歡迎的伊姆斯躺椅（Eames Chair）即是那時的產品。

世紀中期現代主義或斯堪地那維亞設計

都是具功能性的工業製品，且具有藝術作品的設計感。世紀中期現代主義走都會時尚的洗鍊設計，主題色彩繽紛鮮明。相較之下，斯堪地那維亞設計反映自然豐富環境的溫暖木頭質感，主題色彩是令人想起大自然般的溫暖沉穩色調，這是兩者的相異之處。無論如何，兩者都是在相同時代形成的文化，不管是家具或照明燈具、日用小物全都非常好搭配。

1950 年代暢銷原因

那麼，為何斯堪地那維亞設計會在 1950 年代熱賣呢？

1950 年代之前，北歐各國國力貧乏，因此沒搭上 19 世紀在歐洲興起的工業革命，無法實現工業化。

北歐自古以來就不是富裕的國家，資源開發落後，也幾乎沒有殖民地。而且，丹麥在 19 世紀下半的普丹戰爭（又稱什勒斯維希戰爭，p246）吞下敗仗，被剝奪豐富的土地，大受打擊。百姓到了 20 世紀，仍過著與嚴苛的自然環境對抗的貧困生活。在這樣的情形下，人們培養出了靈巧手藝與認真勤勉的態度，以及共同生活的合作體制。

歷經苦難的北歐人民依然努力地拼搏，在第二次世界大戰後的 1950 年代，總算苦盡甘來。北歐各國為了戰後重建，全民致力於工業化。陸續誕生優質設計的作品，例如為了因應雙薪家庭，大量出現追求功能性、明亮的家庭裝飾色彩，以及即使在狹窄住處，也能透過「展示收納」當作藝術品裝飾。

優秀藝術家構思的作品，在與合作體制完善的工匠聯手之下，大量生產為高品質的工業製品。因此，斯堪地那維亞設計的產品運用市場行銷賺取外匯收入，在和平繁榮的美國得到支持，獲得成功。

北歐國家有許多像是「悠閒時刻」、「放鬆的咖啡時光」之類的詞彙，例如芬蘭的「kahvitauko」、瑞典的「fika」、丹麥的「hygge」等，這些都是具有溫暖感的詞彙，描述與親朋好友一起輕鬆度過愉快的時光。即使北歐人民致力於戰後重建，但在繁忙工作之餘，也很珍惜這些寧靜時刻。

戰後，辛勤打拼的企業戰士和瘋狂投入工作的上班族，午茶時間多是使用有田燒或瀨戶燒的日式茶杯與茶托。而在北半球的另一端，斯堪地那維亞設計的餐瓷也默默地支撐著北歐人的生活。（玄馬）

基礎知識

世界西洋餐瓷

從美術風格瞭解西洋餐瓷

西洋餐瓷與歷史

西洋餐瓷重要人物

西洋餐瓷使用方法

● 日本

20 世紀上半，日本首次成功燒製出西洋餐瓷，為了展現日本是與歐美各國並駕齊驅的強國，因此開始製造符合西方人喜好的設計，製作高格調餐瓷，以支持餐桌外交，展露國際權威。

> ☞ **特色**
> ・多數是日本人偏愛的白瓷，輕薄、方便收納。
> ・和洋折衷，設計實用且種類豐富。

③
① ② 東京
④

日本西洋瓷器的先驅

① Noritake……p124

感受日本美學的皇室御用窯

② 大倉陶園……p126

① Noritake：吉野櫻（Yoshino）。② 大倉陶園：藍玫瑰。

Made in Japan 的堅持

③ NIKKO

1908 年誕生於「日本硬質陶器股份有限公司」的 NIKKO，特別值得一提的是「堅持日本生產」這一點。原料製作不假他人之手，餐瓷製造的所有過程至今仍是在石川縣白山市的工廠進行。

「SANSUI」的原創誕生於 1915 年，在日本製造的柳樹圖案（p94）只有「SANSUI」。
（圖片提供：NIKKO 股份有限公司）

日本首次成功量產化的骨瓷

④ 鳴海

1946 年創立的鳴海製陶股份有限公司（NARUMI），是設點於名古屋市綠區鳴海町的西洋餐瓷製造商。1965 年成為日本首次成功量產骨瓷的公司，在日本國內是頂級飯店與餐廳愛用的品牌。

「經典米蘭骨瓷」（Milano）是 1972 年推出以來，至今依然暢銷的商品。
（圖片提供：NARUMI〔鳴海製陶股份有限公司〕）

👉 **深入理解……**

日本何時開始
　製造西洋餐瓷？……p28
世界博覽會……p242
大正浪漫與「白樺派」……p252
民藝運動……p254

基礎知識

世界西洋餐瓷

從美術風格瞭解西洋餐瓷

西洋餐瓷與歷史

西洋餐瓷重要人物

西洋餐瓷使用方法

Noritake

〔則武〕

―日本西洋餐瓷的先驅―

☞ **創立時間**
1904 年

☞ **創立地點**
日本愛知縣名古屋市則武

☞ **品牌名稱由來**
創立地點

☞ **特色**
配合時代需求的設計

☞ **代表性風格**
新藝術風格、裝飾藝術

☞ **歷史**

1876 年　森村市左衛門在銀座創立貿易公司「森村組」，其弟森村豐在紐約創立進口雜貨店「日出商會」。

1903 年　成功製造出白色硬瓷。

1904 年　設立「日本陶器合名公司」。

1981 年　品牌名稱改為羅馬拼音的「Noritake」，公司名稱改為「Noritake Co.,Ltd 股份有限公司」。

相關人物

森村市左衛門

出生於皇室用品供應商之家。「為了收回流出國外的金錢，必須透過出口貿易獲得外幣」，對福澤諭吉的這句話產生強烈共鳴。為了國家利益，下定決心從事海外貿易。

森村豐

比市左衛門小 15 歲的同父異母之弟，支持哥哥市左衛門的夢想。1876 年市左衛門在銀座創立貿易公司「森村組」時，他孤身赴美創立買賣日本出口品的「日出商會」。

代表性餐瓷

吉野櫻（YOSHINO）

命名源自賞櫻勝地奈良吉野山，以 1931 年發表的「SHIRIRU」為根源，由歷代設計師加以搭配傳承下來的設計。

龍貓

在宮崎駿導演的要求下，不使用塑膠，刻意用會破裂的陶瓷器製作的兒童餐具，是 Noritake 的隱藏版人氣商品。

基礎知識

世界西洋餐瓷

從美術風格瞭解西洋餐瓷

西洋餐瓷與歷史

西洋餐瓷重要人物

西洋餐瓷使用方法

透過出口日本製西洋餐瓷貢獻國家

以一句話簡單形容 Noritake 就是「日本西洋餐瓷的先驅」，也可說是「日本國內品牌的先驅」。**不只是西洋餐瓷品牌，也是日本第一個著眼海外的品牌。**

Noritake 的歷史與日本首家日美貿易公司「森村組」有關。

創辦人森村市左衛門的青年時期正是日本開國沒多久，幕末至明治初期的時代。福澤諭吉曾說「要維持一國的自主獨立，商業很重要」，被這句話感化的市左衛門，在 1876 年為了透過出口貿易賺取外幣，創立了森村組。

其弟森村豐受到兄長想法的感召，遠赴美國創立「日出商會」（森村組紐約店，之後的森村商事），販售來自日本的陶瓷器和傳統日本雜貨用品，在美國熱銷。

就在那時出現了轉機──世界博覽會。1889 年，市左衛門與其弟森村豐一起到巴黎世博會觀摩，見到許多展出的美麗陶瓷器，深受感動。他們也到利摩日的陶瓷廠進行視察，在那裡見到機械化、流程化的作業工序，以及大批量產品質一致的陶瓷器過程，深感「日本也必須要有可以大量生產的工廠」。

這個時期，森村組製造的商品以花瓶和裝飾盤為主，在紐約的森村豐提出建議：「若要賣陶瓷器的話，要不要試試看餐具？不過，必須是純白餐具才行」。

其實，當時專屬工廠製造的陶瓷器素坯是藍灰色。如果要製造歐美人喜愛的純白陶瓷，就必須思考今後在歐美的銷售。

於是，他們著手進行從事白色硬質瓷的開發，不斷嘗試摸索，終於在 1903 年成功製造出瓷器，隔年滿懷信心設立了 Noritake Co.,Ltd 的前身「日本陶器合名公司」，1914 年如願做出日本首套純白晚宴餐具組「SEDAN」。那是在創立後歷經十年歲月的成果，由此可知在日本製造歐美喜愛的白瓷是多麼困難的事。

日本陶器合名公司在 1981 年，將品牌名稱改為羅馬拼音的 Noritake，公司名稱改為「Noritake Co.,Ltd」，現在仍秉持「誠實」原則，製造許多美麗的西洋餐瓷。

花更紗
波斯風格的美麗花朵圖樣，線條形狀柔和，深受各年齡層的喜愛。（攝影協助：烹飪教室 OKACHIMAI）

🐟 深入理解……

日本何時開始
 製造西洋餐瓷？……p28
大倉陶園…p126
世界博覽會……p242

大倉陶園

〔 okuratouen 〕

─感受日本美學的皇室御用窯─

創立時間
1919 年

創立地點
東京都大田區（舊蒲田區）
現在是神奈川縣橫濱市戶塚區

品牌名稱由來
創辦人的名字

特色
大倉陶園獨家技法、充滿日本
美學的設計

代表性風格
日式風情圖樣

歷史
1904 年	森村組創立日本陶器合名公司（大倉和親就任第一代社長）。
1919 年	大倉孫兵衛、大倉和親父子創立大倉陶園。
1932 年	向日本駐美大使館供應晚宴餐具組。
1950 年	成為財團法人「大倉陶園股份有限公司」。
1956 年	將販售委託給日本陶器商會（現在的 Noritake 餐具）等。
1960 年	在橫濱的戶塚工廠完工，公司遷移（現在的總公司及工廠）。
1974 年	迎賓館整修時，供應晚宴餐具組。
2005 年	供應全套的京都迎賓館御用西洋餐瓷。
2008 年	供應北海道洞爺湖高峰會晚宴餐瓷。

商標
大倉家的家紋「梅缽」中排列著「okura art china」每個字首的英文字母「O A C」，再加上「OKURA」（大倉的羅馬拼音）。

相關人物

大倉孫兵衛
創辦人之一，1843 年生於江戶四谷的圖畫書店。1876 年被森村市左衛門所説的「日本要成為和歐美並駕齊驅的大國，必須強化貿易，增加外匯」這句話感動，加入森村組（p124）工作。

大倉和親
創辦人之一，孫兵衛長子。畢業於慶應義塾後加入森村組。對日本陶瓷產業的基礎確立有重大的貢獻。

代表性餐瓷

藍玫瑰（Blue Rose）
誕生於 1928 年的代表性系列。以大倉陶園獨家的岡染技法（p29），在釉藥上進行彩繪，使圖案呈現出暈染質感。

色蒔
使用大倉陶園獨家技法「漆蒔」的系列，將漆當作黏著劑固定顏料，使顏料完美附著於釉面，燒成具有深度的獨特色彩。

「好還要更好」的經營理念傳承至今

大倉陶園是日本具代表性的皇室御用西洋餐瓷品牌，創立時期多是生產訂製品。客戶是三井家或岩崎家等企業家、德川家或毛利家等舊大名（日本封建時代的領主），以及最忠實的顧客日本皇室。尤其是昭和天皇之弟高松宮、貞明皇后（大正天皇的皇后）等皇室成員的訂購數量最多。為何大倉陶園會受到這些重要人物的喜愛呢？

大倉陶園創立於 1919 年，當時宮中的晚宴主要是使用進口的歐洲頂級西洋餐瓷，即使是招待外賓的場合，依然使用歐洲餐瓷。可是，「招待國賓的晚宴使用國產餐瓷」是餐桌外交的潛規則。當時使用進口餐瓷，在國際交流上並非體面的事。

創辦人大倉孫兵衛，對於日本無法製造招待國賓的西洋餐瓷一事感到憂心，為了面對今後日本的國際化，他將製作重要人士在餐桌外交時必備的頂級西洋餐瓷視為目標之一，創立了大倉陶園。

創立至戰前的那段時期，他將製造重點放在勝過西洋名品的最頂級餐瓷。然而，戰後遷移至橫濱戶塚後，開始製造能夠以「日本人製造的西洋餐瓷」為傲的嶄新西洋餐瓷。做出改變的契機是企業家松下幸之助對百木春夫（大倉陶園的設計師，1978 年就任大倉陶園社長）所提的建議：「日本是時候做出，即使不說明、不翻面也能知道是日本人在日本製造的世界級餐瓷了吧」。

此後，大倉陶園著重於「貼近日本人生活的西洋餐瓷」的精神，以日本人的美感為根基，持續創作。藉由色彩傳達日本美好鮮明的四季變化，在設計中融入細膩描繪的草木花卉，陸續誕生出**注入日本風情，唯有日本能夠製作出的西洋餐瓷**。

創立時期「好還要更好」的精神，深深紮根於大倉陶園的傳統技術，例如以 1460 度高溫燒製陶瓷的製造商，現在幾乎只剩大倉陶園。高溫燒成的潔白堅固白瓷相當美麗，稱為「大倉白」（OKURA WHITE），結合「岡染」、「漆蒔」和「浮雕」等大倉陶園獨家技術的眾多餐瓷，可說是日本極具代表性的西洋餐瓷。

一朵玫瑰
白瓷上的一朵手繪玫瑰，比起一千朵的花束更吸引人，華麗的金邊是使用大倉陶園獨家的珍貴技法「浮雕」。

☞ **深入理解……**

西洋餐瓷的製造方法……p20
Noritake……p124
世界博覽會……p242

Noritake 的各種系列
三件組（p31）餐具。
甜 點 盤 搭 配 16cm
「白色戀人」（Cher
Blanc）的碗。

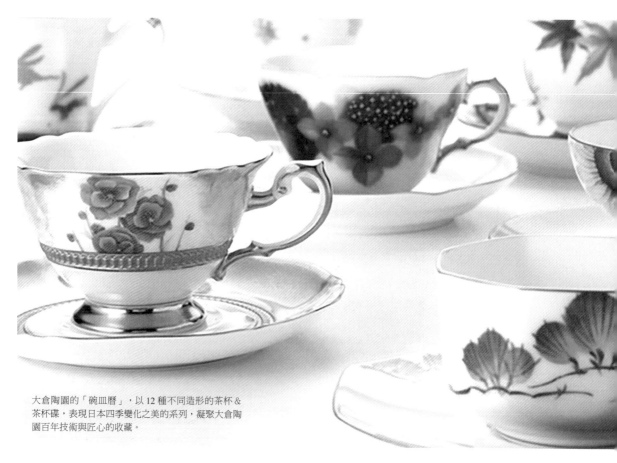

大倉陶園的「碗皿曆」，以 12 種不同造形的茶杯＆
茶杯碟，表現日本四季變化之美的系列，凝聚大倉陶
園百年技術與匠心的收藏。

鳴海的「經典米蘭骨瓷」巧妙運用深淺藍色表現象徵吉兆的梅花。這個豪華高雅的系列是長銷商品，在2022年慶祝其誕生50週年。（圖片提供：NARUMI〔鳴海製陶股份有限公司〕）

NIKKO的「山水」自1915年推出以來，不受流行影響，持續受到喜愛。最有名的事跡是1966年英國披頭四樂團訪日時，曾在休息室使用而聞名。現在成為精緻骨瓷，以「SANSUI」之名販售。

質樸溫暖的世界陶器

波蘭陶、薩爾格米訥窯、巴爾博汀陶器、泥釉陶，
這些是受到年輕女性喜愛的主流西洋餐瓷，
讓我們一起來瞭解這些可愛的陶器吧！

陶器和王公貴族所使用的瓷器截然不同

首先大略介紹陶器的歷史與設計特色。瓷器被製造出來之前，王公貴族也曾使用台夫特陶等白色陶器（p27）。可是，自從他們迷上瓷器之後，製造商幾乎不再針對富裕階層製造陶器，陶器進化成平民的日常生活用具。也就是說，**在西方國家開始製造瓷器的18世紀之後，陶器脫離宮廷文化，形成獨立文化。**

薩爾格米訥窯「紅鳥」（Favori）

與平民生活密不可分的陶器

描繪在瓷器上的大自然（博物學）動植物或希臘神話的圖飾，是受過高等教育的王公貴族聊天的話題。另一方面，陶器是讓平民與知交好友放鬆休息時使用的設計。瞭解瓷器與陶器的魅力，就能知道西洋餐瓷的整體面貌，請好好欣賞這些具溫暖感的陶器。

博萊斯瓦維茨（Boleslawiec）窯
的咖啡杯＆咖啡碟

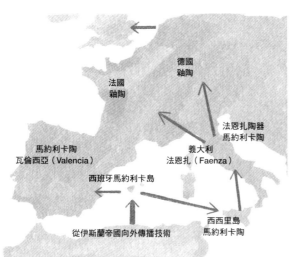

德國
釉陶

法國
釉陶

法恩扎陶器
馬約利卡陶

馬約利卡陶
瓦倫西亞（Valencia）

義大利
法恩扎（Faenza）

西班牙馬約利卡島

從伊斯蘭帝國向外傳播技術

西西里島
馬約利卡陶

何謂錫釉陶器

馬約利卡陶、釉陶、泥釉陶，這些陶器都是錫釉陶器。施以錫釉（p19）燒製而成，具有光澤感、適合彩繪的白色陶器，在18世紀初破解瓷器製法前，在歐洲「白色器皿＝錫釉陶器」（p27）。

有些複雜的是，錫釉陶器的名稱會隨著「主要的進口地」而改變。而且，各國也誕生出活用各地風土的特色設計。

西班牙、義大利

馬約利卡陶器

錫釉陶器（p15）在 9 世紀左右，於伊斯蘭帝國發展起來，之後傳播至整個歐洲。在中世紀（5～15 世紀），錫釉陶器技術，從伊斯蘭帝國統治的西班牙馬約利卡傳至伊比利半島和西西里島。因為是「從馬約利卡島進口的陶器」，在西班牙和義大利被稱為「馬約利卡陶器」（majolica）。特色是使用明亮的原色與手繪風格，呈現一種質樸感。

義大利西西里島可見到的馬約利卡陶器，圖飾呈現明亮開放的地中海氣候。

法國

釉陶與巴爾博汀陶器

義大利法恩扎（Faenza）也盛產馬約利卡陶，並將技術傳至德國與法國，在這些地區，其名稱變成發音類似法恩扎的「釉陶」（faience）。在法國諾曼第北部的盧昂（Rouen），是最早生產釉陶的地區，到了 17 世紀末，已經建立了許多陶器工房。

鄰近德國邊境的薩爾格米訥窯，得到唯寶的技術支援，轉為工業化生產，大量生產優美精緻的釉陶。然而，因普法戰爭（p246）的影響，以及窯廠轉移等動盪的歷史，遺憾的是，該窯廠現已歇業。

薩爾格米訥窯也製造巴爾博汀陶器，巴爾博汀（Barbotine）意指凹凸，特色是配合圖案做出立體造形。據說源於鄉野風陶器（帕利西陶器，p258），在新藝術風格時代由哈維蘭（p68）重現。

盧昂窯的釉陶，特色是中心的輻射式裝飾和邊緣的盾環垂飾（用於窗框或屋頂的蕾絲裝飾紋樣）。

薩爾格米訥窯的巴爾博汀陶器，它為享用當季蔬果的繽紛餐桌增色不少。

英國

馬約利卡

在英國，除了錫釉陶器，對於彩繪鉛釉陶器和有凹凸浮雕的陶器，也稱為馬約利卡。明頓（p90）開發的明頓馬約利卡釉（亦稱鄉野風格釉），特色是鄉野風格（p258）般寫實具立體感裝飾的造形，在維多利亞女王時代大量製造（維多利亞馬約利卡），風靡一時。

瑋緻活的馬約利卡陶（20 世紀上半），白花椰菜的馬約利卡陶，是 1760 年左右瑋緻活創立時期就有的傳統設計。

泥釉陶

泥釉陶是指，用泥漿狀的化妝土（slip，泥釉）裝飾並燒製而成的陶器。起源相當古老，從新石器時代以來，以歐洲為中心，在世界各地都有製造。

在英國，17世紀是當作裝飾盤，18至19世紀則是被當作烹飪器具，像是派等料理用的烤盤。不過，隨著第二次工業革命（p211）興起，潔白、美麗又堅固的乳白陶與骨瓷大量生產後，泥釉陶工房逐漸式微，在19世紀末幾乎消失。

後來，伯納德·里奇（p254）經過不斷摸索，成功重現已消失的英式泥釉陶。里奇是一位民藝運動家，他和民藝運動（p254）的成員走訪日本各地的窯廠，傳授英式泥釉陶的製法。他親自指導過的窯廠有河町窯（島根縣）、

丹窗窯（兵庫縣丹波）等。

英式泥釉陶的特色是，在英國和日本的個人窯廠製造。因為這些陶器最初就是作為平民的日常生活器皿，所以即使價格較高昂，仍然非常適合用來盛裝簡樸的家常菜或平民點心，這與民藝理念相當吻合。

丹窗窯的泥釉陶

▬ 波蘭

波蘭陶

色彩繽紛、可愛眼珠圖案的波蘭陶（Polish pottery），其中最有名的窯廠是博萊斯瓦維茨窯。博萊斯瓦維茨（Boleslawiec）自中世紀便是以生產陶器而繁盛的地區，在17世紀之前，都在製造鉛釉的褐色陶器。19世紀下半，陶工約翰·葛利布·阿特曼（Johann Gottlieb Altmann）發起技術改革，以白色黏土為基底，不使用鉛釉，而是用無色透明的似長石釉。因此，外觀能夠自由的彩繪鮮豔的圖樣。

博萊斯瓦維茨窯主要有兩個系列：波蘭文中指傳統圖樣的「tradycyjny」（英文traditional）與現代風格組合的「unikat」（英文unique的波蘭語）。傳統圖樣的圓眼珠是「pawie oczko」（波蘭文孔雀眼），十分可愛討喜。

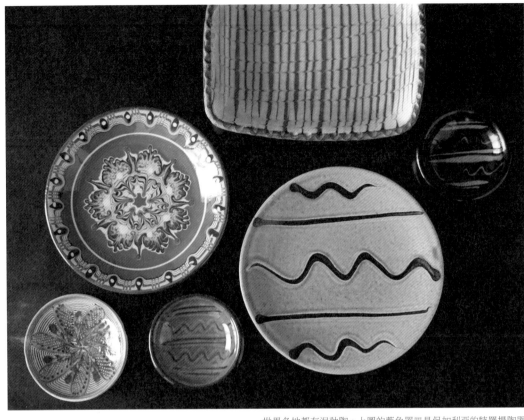

世界各地都有泥釉陶，上圖的藍色器皿是保加利亞的特羅揚陶器（Troyan pottery），保加利亞盛產方鉛礦（galena）。最左邊的是羅馬尼亞的霍雷祖（Horezu）陶器，其他的都是日本的泥釉陶。

設計 ｜ 活用陶器的方法

　　陶器的餐瓷設計通常極具個性，質感也從圓潤渾厚的鄉村風到秀麗高雅的風格皆有。令人意外的是，陶器搭配起來並不容易，比較適合有經驗的專業人士使用。提醒各位不要把波蘭陶器和金彩裝飾的高雅瓷器一起擺在餐桌。

　　掌握搭配技巧之後，稍微不協調或刻意組合倒無妨，基本上請記住「以相同等級的餐瓷做擺設」這個原則，就能完成具一致性的美麗搭配，進而自由組合西式與日式陶器餐瓷，創造出有品味的餐桌藝術。

　　馬約利卡陶、墨西哥的塔拉維拉陶器（Talavera）圖飾獨特，非常適合異國風料理、亞洲料理或南歐家常菜。雅致成熟氛圍的釉陶與法式燉菜等法國家常菜很搭。用來盛裝點心的話，簡樸的燒菓子很適合。

　　民藝之父柳宗悅（p254）也推崇泥釉陶，是一種非常適合日本料理的器皿。筆者以前看某電視節目介紹京都一家高級料理老店，使用伯納德·里奇的泥釉陶盛裝炸豬排，心中暗自驚呼真是絕妙的組合。請各位遵從餐瓷的「搭配規則」（p274），用陶器搭配日常料理或簡單的點心一起妝點餐桌。

基礎知識

世界西洋餐瓷

從美術風格瞭解西洋餐瓷

西洋餐瓷與歷史

西洋餐瓷重要人物

西洋餐瓷使用方法

Gien

〔吉安〕

─溫暖質樸的典雅釉陶─

創立時間
1821 年

創立地點
法國盧瓦雷省吉安

品牌名稱由來
創立地點

特色
釉陶溫暖質樸的風格

代表性風格
法式古董風格設計

歷史
1821 年　創立。
1889 年　在巴黎世博會獲得最優秀獎。
1974 年　法國召開第一屆高峰會時，被用於總統主辦的晚宴。
1989 年　加盟法國奢華品牌「法國精品協會」（The Comite Colbert）。

相關人物

托馬斯・埃德梅・赫爾姆
（Thomas Edme Hulm）

創辦人，外祖父是英國人。1774
年，他的家族在吉安北部約一百
公里的蒙特婁（Monterau）街經
營製陶業。

代表性餐瓷

Mille Fleur
「千花」系列。將超過二十種顏
色的轉印紙層層堆疊的製作技
術，堪稱全球第一。

鬱金香
來自經典設計中的復刻作品，現
行產品中可以購得的法式古董設
計。

基礎知識

世界西洋餐瓷

從美術風格瞭解西洋餐瓷

西洋餐瓷與歷史

西洋餐瓷重要人物

西洋餐瓷使用方法

法國具代表性的高級陶器

Gien 的正式名稱是「Faïencerie de Gien」，意指「吉安村的釉陶」，是本書中**唯一一家專門製造釉陶（p131）餐具的法國品牌。**

創辦人托馬斯·埃德梅·赫爾姆家族，自 1774 年開始經營製陶業，他繼承工廠後不久，即決定將工廠遷移至適合製陶的地方。因為 1786 年的英法通商條約（法國同意進口工業革命時期的英國工業製品）通過後，法國市場充斥大量生產且便宜的英國製品。

法國的製陶業逐漸衰退，對此產生危機感的赫爾姆決定設立新工廠，他選定羅亞爾河（La Loire）沿岸的城市吉安，作為發展事業的新地點。吉安是生產陶器的理想之地，不只有便於運輸的水運，附近還有能夠供應燃料木材的森林。更重要的是，這個地區的土壤非常適合製作陶器。赫爾姆改造建於 15 世紀末的古老修道院，1821 年創立陶器工廠。

從創立到 1850 年代，致力於製造餐瓷與日常生活器具，17 至 18 世紀則模仿盧昂窯或台夫特窯（p137）等地的陶器作品，以合理的價格銷售，獲得支持，建立穩固地位。

1889 年在巴黎世博會得到最優秀獎後，開始接受世界各地貴族訂製刻印家紋的餐具，就此打開名聲。「忠實回應訂製需求」是 Gien 延續至今的重要精神。此外，展現「為人們的餐桌妝點幸福」的理念，色彩豐富的「Mille Fleur」是 Gien 具代表性的長銷系列。

1989 年加盟巴卡拉水晶（Baccarat）、香奈兒、愛馬仕等法國代表性奢華品牌的「法國精品協會」，2014 年陷入破產危機。同年被喜愛 Gien 的現任老闆收購，賣掉近一半的土地，進行投資新設備等經營改革，2015 年起重新任用六名工匠，創造出溫故知新的設計。

因為釉陶是經常使用的日用餐瓷，現存的古董品或復古品都有汙漬或裂痕，很難找到完整製品。現今很受歡迎的薩爾格米訥窯（p131）也已歇業，無法買到新製品。所以，能夠在 Gien 買到法式古董風設計的新製品真是令人高興的事。

Bagatelle

☞ **深入理解……**

釉陶……p131

Porceleyne Fles

─荷蘭唯一「皇家台夫特陶」─

創立時間
1653 年

創立地點
荷蘭台夫特地區

品牌名稱由來
創立地點

特色
感受到東方趣味的青花

代表性風格
中國風

歷史
1653 年　創立。
1876 年　彩繪師約斯特・夫特成功重現「台夫特藍陶」（Delft Blue）。
1919 年　荷蘭皇室授予「皇家」稱號。

商標
商標是由壺形圖案、約斯特・夫特名字縮寫組合而成的「F」記號，以及 Delft 字樣構成。

相關人物

約斯特・夫特（Joost Thooft）

活躍於 Porceleyne Fles 的彩繪師，讓品牌獲得「皇家」稱號的關鍵人物。19 世紀下半，改為利用轉印紙進行大量生產，但因他的傑出表現，手繪的台夫特藍陶重新復活。

代表性餐瓷

風車
描繪荷蘭的經典風景、風車與倒映在水面的高聳蘆葦。

米飛兔（Nijntje）
荷蘭具代表性的卡通角色，英文名是「Miffy」，在荷蘭稱為「Nijntje」。

基礎知識

世界西洋餐瓷

從美術風格瞭解西洋餐瓷

西洋餐瓷與歷史

西洋餐瓷重要人物

西洋餐瓷使用方法

曾經風靡歐洲碩果僅存的台夫特陶器

從阿姆斯特丹搭車一小時，來到運河與磚瓦房構成的美麗小鎮台夫特，這裡是誕生出令人印象深刻的青花「台夫特陶器」的產地，也是畫家維梅爾（Vermeer）的家鄉。創立於此的陶瓷工房 Porceleyne Fles 是**唯一獲得荷蘭皇室認可冠名「皇家台夫特陶」的品牌**。

荷蘭在 1602 年設立的東印度公司（p220），從東方大量進口青花瓷（p40），在美麗白瓷上描繪藍色異國風情的設計，深深吸引了人們。

不過，後來在台夫特近郊如願找到陶土，於是開始製造類似東方瓷器的獨特陶器。創造出東方瓷器風格的台夫特陶器，獨霸 17 世紀的歐洲。

1653 年，Porceleyne Fles 滿懷信心開設窯廠，那是 1650 年透過荷蘭東印度公司，首次從出島進口古伊萬里三年後的事（p222）。幾乎在同時期開設的窯廠約二十家，全部都是製造模仿東方瓷器設計的陶器。由此可知，在當時對歐洲人來說，白底藍色的中國紋樣相當新奇。

到了 17 世紀下半，開始運用多種色彩，也就是「彩繪台夫特」。造形也變得多樣化，像是仿造人氣伴手禮荷蘭木鞋的擺飾、水壺或便當盒、茶壺，甚至陶製小提琴。掀起鬱金香狂熱（Tulpenmanie）的荷蘭，也在 1685 年製造鬱金香花瓶（Tulpenvaas），這時是台夫特陶器與台夫特這個地區的極盛時期。

18 世紀初，德國麥森燒製出硬質瓷，製瓷技術傳遍整個歐洲（p27）。然後，如 p28 所述，英國的骨瓷稍微晚一步誕生，但台夫特陶器最大的威脅是平民也買得起「十分接近硬質瓷的陶器」，也就是誕生於英國的乳白陶（p29）。意想不到的勁敵出現，讓台夫特陶器的需求驟減。19 世紀初只剩下 Porceleyne Fles 勉強撐下來。

不過，1876 年彩繪師約斯特・夫特成功重現台夫特藍陶，從明亮的藍色到泛黑的藍色，以絕妙色調描繪的台夫特藍陶擁有許多忠實愛好者。

荷蘭才有的「鬱金香花瓶」。

深入理解……

西洋餐瓷的起源……p26
骨瓷……p28
乳白陶……p29
出島……p222

1：在法國布根地享用的家常菜，使用了釉陶餐瓷。盾環垂飾（p37）的邊緣裝飾有畫龍點睛的效果。2：用梳子描繪的羽毛紋樣是傳統泥釉陶的「羽狀梳紋」（feather comb）。製作方法是倒完泥漿後，立刻用梳子劃出紋路。3：墨西哥的塔拉維拉陶（馬約利卡陶）。墨西哥擁有伊斯蘭文化背景，也曾是西班牙殖民地，傳統上製造帶有東方氣息的青花陶器。4：義大利的馬約利卡陶色彩鮮豔，為料理增色不少。拍攝於大阪的旬彩餐酒館「Vittoria」。

瑋緻活：野草莓。即使是簡
單的甜點，使用滿版圖樣的
餐瓷盛裝就會變得很上鏡。

左前是大倉陶園：藍玫瑰，右後
是俄皇瓷窯：黃金庭園（Golden
Garden）。即使是不同品牌，以色
調做搭配就能營造出一致感。

上：麥森的「神奇波浪」。外形高雅簡約，搭配和菓子也很棒。下：使用奧格騰的「瑪麗亞·特蕾莎」，盛裝加了柳橙利口酒的「瑪麗亞特蕾莎咖啡」。濃咖啡與少量的君度酒，擠上滿滿鮮奶油，擺些橙皮即完成。

第 3 章

從美術風格瞭解西洋餐瓷

本章彙整了構成西洋餐瓷的設計、裝飾與圖樣背後的美術風格。
瞭解美術風格，不僅能感受到高雅、優美，
也能解讀西洋餐瓷背後的意義。

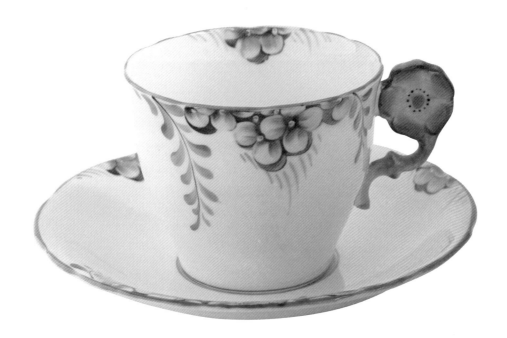

深入美術風格之前
──瞭解美術風格是理解餐瓷設計的第一步──

☞ 不只是高雅、優美
瞭解美術風格就能解讀西洋餐瓷

繪畫、音樂、建築與文學等領域的藝術作品，流行於當時的共同趨勢統稱為「風格」（style），本章主要介紹的是「西洋繪畫史的風格」，如哥德、巴洛克等每個時代都有共通表現的美術風格。

因為有共通的美術風格，即使現在看到某件作品也能知道是哪個時代。美術風格如同規則讓人有跡可循。西洋餐瓷的設計或源自王公貴族、市民階層的物品，基本上都是根據美術風格製作的。換句話說，在不瞭解美術風格的情況下欣賞餐瓷的設計，就像不懂比賽規則看運動賽事一樣。這個觀念很重要，不過很可惜的是，學校的美術課堂通常是在繪畫，比較少有機會學習美術史。因此，美術風格的重要性，在餐具迷的觀念中當然也就沒那麼普遍。

此外，在闡述美術風格時，必須先探究根本，這樣才能知道歐洲文化的全貌。概括而言，表現歐洲文化的就是「基督教」與「古希臘、羅馬文化」。

如果將歐洲文化比喻為人體，那麼「基督教」相當於心臟，「古希臘、羅馬文化」則相當於脊椎。如果少了這兩大要素，就無法談論歐洲文化。例如，陶瓷製品的英文為「ceramic」，這個詞是源自古希臘語「Kerameikos」（古雅典的陶工區）。陶瓷器的詞源同樣起源於古希臘。

接下來，在瞭解各種美術風格的同時，先來理解西洋餐瓷的誕生背景。

☞ 西洋與日本的美學標準

西洋	龐大 強而有力 完美 人類是大自然中最偉大的（如同上帝的姿態）
日本	微小 脆弱、虛幻 不完美 事物有靈魂存在

👉 繪畫與主題的層級

西洋繪畫

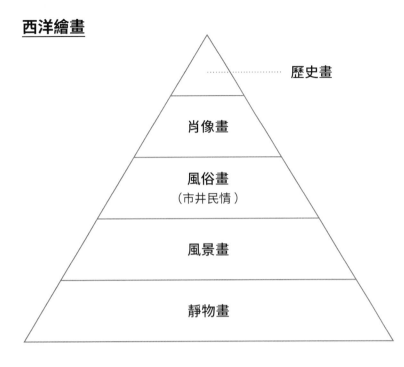

歷史畫

肖像畫

風俗畫
（市井民情）

風景畫

靜物畫

參考：堀越啟《邏輯的美術鑑賞
人物×背景×時代，任何繪畫
都能解讀》（《論理的美術鑑賞
人物×背景×時代でどんな絵
画でもみ解ける》，翔泳社出版）

西洋餐瓷

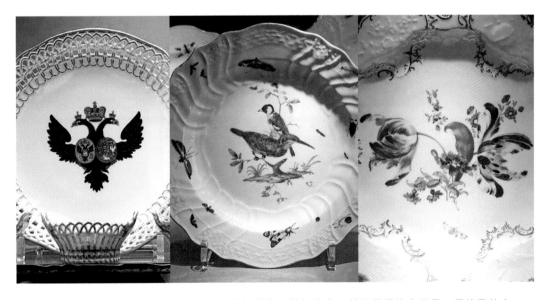

○西洋餐瓷的圖樣有不同的層級，徽紋與神話的主題等級最高，其次是動物和風景，最後是花卉。

○16 至 19 世紀「美術學院」的存在。

○美術中的「大自然」可以說只是陪襯物。

　→藝術的中心是人類，人類才是最重要的主題。

　→花卉中具有較高地位的，通常是玫瑰和百合等人類栽植的花朵；未經人類栽植，盛開於田野的花
　　朵地位較低。

基礎知識

世界西洋餐瓷

從美術風格瞭解西洋餐瓷

西洋餐瓷與歷史

西洋餐瓷重要人物

西洋餐瓷使用方法

巴洛克風格

──戲劇性與高度裝飾──

☞ **特色**
○ 16 世紀末至 18 世紀上半，興起於義大利中部，流行遍及整個歐洲。
○ 巨大且具裝飾性，代表王族與教會威權的設計。
○ 巴洛克繪畫的代表人物是魯本斯（Rubens）。巴洛克音樂也是無比活潑輕快、具華麗感。

動態感、戲劇性及高度裝飾是巴洛克的特色
巴洛克時期歐洲開始生產瓷器

巴洛克風格是 16 世紀末至 18 世紀上半歐洲最盛行的美術風格。「巴洛克」一詞據說源自於葡萄牙語「barocco」，意指「形狀不規則的珍珠」。主要用於建築、室內裝飾、音樂和繪畫。

也因為歐洲瓷器製造始於巴洛克時期，本書解說美術風格時便以巴洛克風格為開端。

巴洛克風格的特色是**動態感、戲劇性、高度裝飾的**。尤其是在美術作品中，會運用富有力量感的動態起伏，布滿整個畫面的裝飾，明暗清晰。沒有「留白之美」這樣的發想，如實地表現西洋美學基礎的「龐大、強而有力」。正是因為巴洛克風格原本是用以彰顯王族與教會威權的一種美術風格。

走在歐洲的街道，當你看到密不見隙的裝飾，立體且具有動感的人物，或富有力量感的圖像，通常就是巴洛克風格。

☞ 誕生故事

始於 16 世紀初的宗教改革（p224），使天主教的權威受到削弱。這個重大改變對藝術界產生深遠的影響。由於新教強調聖經裡的教導是唯一的權威，必須忠實回歸聖經內容，因此描繪耶穌和聖母的宗教畫被批評為「崇拜偶像」。然而，天主教則

將計就計給予反擊，稱為反宗教改革。天主教採用的對抗手段是將宗教美術變得更華麗藉以強調威權，並大力用於傳教。在羅馬（羅馬天主教會的中心），教皇推行都市更新，使羅馬成為更適合當作天主教首都的都市。在此環境中，有才能及野心

基礎知識

世界西洋餐瓷

從美術風格瞭解西洋餐瓷

西洋餐瓷與歷史

西洋餐瓷重要人物

西洋餐瓷使用方法

的美術家因新教的風潮，紛紛湧入羅馬，

於是「巴洛克風格」的新藝術大為興盛。

👉 建築與室內裝飾

教堂是最容易理解巴洛克風格特色的形式。因為它是由建築、繪畫、雕刻三位一體構成的宏偉作品。大量使用大理石表現華麗感，磅礡氣勢不言而喻。具有動態感的宗教畫或宗教雕像，看到的人都為之沉醉，產生無比歡喜的亢奮情緒，宛如一場美妙演出，使信徒深深著迷。不追隨新教，逆勢而行的天主教戰略令人欽佩。

法式庭園（平面幾何式庭園）也是巴洛克風格，修剪工整的樹木、幾何式栽種的植物等，都在誇示「自然萬物也受控制」的君主專制權威。這個時期噴水池也受到喜愛，當然這也是在彰顯君主專制主義的豐功偉業，連水也能操控的權威。

👉 美術

美術方面，巴洛克風格的燦爛華麗被天主教的國王和貴族用來展示權力。在巴洛克的大本營義大利，卡拉瓦喬（Caravaggio）以戲劇性的明暗對比與張力十足的表情引領巴洛克風格。

西班牙主國與脫離西班牙統治的低地國荷蘭以及法蘭德斯（Flanders）等地區，其繪畫風格具有鮮明的特點。

宮廷畫家委拉斯奎茲（Velazquez）活躍於嚴謹的天主教國家西班牙。荷蘭歷經千辛萬苦從西班牙獨立出來之後，因為喀爾文教派（p221）占多數，成為新教發展之處，並造就另一股異於巴洛克風格的繪畫風潮：風景畫、靜物畫、團體肖像畫，當中又以楊‧維梅爾（Jan Vermeer）的畫作最有名。雖然他為了婚姻改信天主教，畫作卻是非常靜謐的新教風格。這些藝術家的資助者，是以荷蘭東印度公司（p220）貿易發家致富的資產階級（p210）。

另一方面，仍未脫離西班牙領土的法蘭德斯，由魯本斯建立起繪畫的黃金時代。法蘭德斯信奉天主教，藝術作品中經常表現的就是巴洛克風格。魯本斯是代表巴洛克風格的巨匠，他的畫作裡經常出現身形豐腴的人物（財富與幸福的象徵），姿態扭動、打滾、喧鬧，這正是巴洛克藝術的風格。

曾經同為低地國的兩個地區，因為新教與天主教產生的繪畫風格差異十分有趣。

法國因為是君主封建制度，建築採用巴洛克風格，但美術方面卻是以知性端莊的法國古典主義取代了巴洛克風格。

👉 音樂

提到巴洛克，大多數人首先聯想到的就是「巴洛克音樂」。巴洛克音樂的特色與美術相同，多數是活潑具厚重感的奢華音樂。

法國巴洛克的輝煌時期是在法王路易十四時代，法王路易十四本身就是芭蕾舞高手，因獲得龐大的財政支援，在凡爾賽宮發展出華麗的宮廷音樂。

韋瓦第、韓德爾與巴哈並列巴洛克時期的三大音樂家。然而，巴哈是路德教派，因而偏離了「活潑巴洛克音樂」的主流。巴哈的偉大在於建立起現代音樂基礎，被尊稱為西方「音樂之父」。其音樂集成了巴洛克音樂風格的精華，也為被後代譽為偉大的音樂教育家。

與巴哈同年出生的韓德爾，人生有如巴洛克般多采多姿。他精通五國語言，活躍於歐洲；引領倫敦的演藝界，是音樂界擁有巨額財富的藝人。具代表性的作品是神劇《彌賽亞》（Messiah），其中的一曲「哈利路亞大合唱」（Hallelujah Chorus）是一首廣為人知的傑作。這首經常播放於廣告或電視節目的熱門樂曲，可說是最具巴洛克風格的經典。

👉 文學

文學的重心在法國。對後世影響深遠的啟蒙運動哲學家（p229）如笛卡兒、孟德斯鳩、盧梭等都來自法國。法語被當時的知識分子視為基本的國際語言，具有崇高地位，是很多國家使用的官方語言，也是上流階層的日常用語。這也是為什麼，外國電影裡時常出現，歐洲王公貴族用法語交談的場景。

建築　融合巴洛克與中國風的「瓷器室」

從歐洲各國的王宮、宮殿，到地方的貴族宅邸皆藏有琳琅滿目的瓷器，相信造訪過的人一定都為此感到驚嘆。

巴洛克時期，來自中國的瓷器對西方人來說是夢寐以求的珍品，因此，比起當作餐具使用，更常作為室內陳列的擺設。

室內布滿了東方瓷器的「瓷器室」（Porcelain Cabinet），不僅裝飾於牆面，梁柱也有瓷器的擺設裝飾，在密不見隙的巴洛克裝飾建築中，增添東方的白底藍彩色調及光輝，營造出令人驚嘆的壯麗奢靡氛圍。

現存最著名的瓷器室之一是德國柏林的夏洛滕堡宮（Schloss Charlottenburg），建於 1695 至 1699 年。這座位於柏林近郊的夏季離宮，也是知名的觀光景點。夏洛滕堡宮現存的「瓷器室」是戰後修復的建築，原本是由建築師埃奧桑德·馮·格特（Eosander von Göthe）設計，以三千多件的瓷器裝飾，據傳於 1706 年完工。

無法親自走一趟柏林的人，可以到日本長崎的豪斯登堡，那裡有重現瓷器室的展覽館。（加納）

德國柏林的夏洛滕堡宮

巴洛克風格陶瓷器

當時的陶器
中國風是主流

巴洛克時期是西洋瓷器的初創期，主流是中國風器具
巴洛克風格的餐瓷，比起實用性，更強調裝飾性

說到巴洛克風格的陶瓷器，「巴洛克時期的器皿＝中國風」，聽到的人總會出現驚訝的反應。而在那個時代，正式研製燒瓷的窯廠只有麥森，像台夫特陶器（p27）只是仿燒中國或日本風格的設計，也就是「陶器」與「中國風」才是當時的主流。花卉圖案的西洋風格餐瓷設計，是在隨後的洛可可時期。

即使麥森也是在創立十年後，才開始製造晚宴用的餐具器皿，起初因為技術方面的問題，只有製造茶具，無法製造出全套的晚宴餐具組。因此，從原創時留下來的巴洛克風格餐瓷數量非常有限，比起使用（實用性），更強調外觀（裝飾性）。

此外，巴洛克風格的餐瓷經常採用巴洛克特有的浮雕裝飾與陰影效果。

巴洛克風格的西洋餐瓷

Vecchio Ginori White
（Ginori 1735）……p72

藤籃狀的編織圖樣與波浪狀的浮雕，這些裝飾營造出猶如雕塑般的躍動感與光影的對比。「Vecchio」意指「古老」。

天鵝餐具組
（麥森）……p44

十足巴洛克風格的繁雜浮雕裝飾，據說靈感是來自買主布呂爾（Bruhl）伯爵庭園裡的噴水池。

Q&A

擁有麥森窯的薩克森公國應該是擁護路德教派的新教國家，但為什麼會有反宗教改革的巴洛克風格餐瓷呢？

這是一個好問題！其實，薩克森公國的奧古斯都二世，為了兼任天主教國家的波蘭國王，在 1679 年由新教改信天主教。他的兒子與天主教的哈布斯堡家族聯姻，因此薩克森公國雖然是新教國家，卻擁有天主教主導的巴洛克風格餐瓷。

基礎知識

世界西洋餐瓷

從美術風格瞭解西洋餐瓷

西洋餐瓷與歷史

西洋餐瓷重要人物

西洋餐瓷使用方法

歐洲的中國風
──出自對東方的嚮往──

👉 **特色**
- ○盛行於 17 至 18 世紀，雖然是「中國風情」，但實際上是以歐洲式的獨特見解詮釋亞洲的東方裝飾。
- ○始終與歐洲各時代的美術風格共存共榮。
- ○中國瓷器掀起中國風的熱潮，芙蓉手是最初流行的設計。
- ○用在所有室內裝飾。

以歐洲獨有觀點詮釋亞洲裝飾的東方風格

中國風（chinoiserie）意指「中國風情」，「chinois」在法文中指「中國的」。從 17 世紀東印度公司（p220）設立後，東亞貿易開始盛行，於 18 世紀巴洛克、洛可可時期達到流行高峰。東印度公司中的「印度」指的是整個亞洲，中國風情的「中國」也不單指中國，而是整個亞洲（東方）。中國風在歐洲是指：亞洲地區特有的異域情調和東方氛圍裝飾，透過歐洲的獨特見解而呈現的藝術風格。中國風的特色是，儘管有些過時，但它卻與歐洲各時代獨特的美術風格共存，並持續存在。尤其是在陶瓷器領域，即使在蔚為風潮的巴洛克和洛可可時期結束，中國風設計仍然受到青睞且持續製造。

「始終與歐洲獨特的美術風格共存」是中國風的特點。

對西方而言，亞洲藝術品有著迷人的異國情調，令人感到新奇。因此，藍洋蔥與柳樹圖案等中國風的西洋餐瓷，無論在哪個時代都受到歡迎且持續至今。

👉 **誕生故事**

中國瓷器最初是在 12 世紀由阿拉伯商人帶入西方國家，直到 17 世紀荷蘭東印度公司設立時期才開始正式引進。明代景德鎮窯的芙蓉手瓷器，最初是由葡萄牙貿易船運往海外。1600 年代初期，荷蘭攔截葡萄牙的貿易船，將船上扣押沒收來的中國瓷器，於荷蘭阿姆斯特丹拍賣，拍賣的中國瓷器受到歐洲皇室的讚賞，引起王公

基礎知識

世界西洋餐瓷

從美術風格瞭解西洋餐瓷

西洋餐瓷與歷史

西洋餐瓷重要人物

西洋餐瓷使用方法

貴族的爭相收藏，掀起中國瓷器的熱潮。而芙蓉手瓷器又稱為「克拉克瓷」（Kraak porselein），是源自當時葡萄牙貿易船的克拉克帆船（Kraak）的船名而來。

👉 建築與家具

由於中國風受到喜愛，歐洲的庭園也開始建造比如中國寶塔（pagoda）的裝飾性建築（folly，沒有實用性的建築物）。中國風與偏好「異質性」的如畫風格（p234）十分契合，經常用於英式風景庭園。

最著名的就是倫敦皇家植物園「邱園」（Kew Gardens）的寶塔，建築的推手威廉・錢伯斯（William Chambers）誕生於新古典主義時期，他與羅伯特・亞當（Robert Adam）同為英國宮廷建築師。錢伯斯在瑞典東印度公司工作時，曾去過中國、印度見過有關中國園林與建築，可說充分體現了這些經驗。

中國風的裝飾藝術被應用在室內裝飾的各個部分，流行於新古典主義時期的「齊本德爾式中國椅」（Chinese Chippendale Chair，Thomas Chippendale 是英國知名家具工匠），是至今仍然受到歡迎的古董家具。

👉 美術

中國風的繪畫在洛可可時期達到顛峰，布雪（Boucher，p153）是代表性人物。由西方人描繪理想且具異域風情的中國景觀大受歡迎。

此外，中國風在 18 世紀末洛可可時期畫下句點，19 世紀上半出現異國風情的「東方主義」，那是以西方人的想像描繪，包含伊斯蘭、埃及在內的東方文化畫作。然而在陶瓷的領域，並沒有東方主義這個類別，而是歸類在中國風或帝國風格。例如，東方主義時期出現的「柳樹圖案」是中國風，而埃及圖案的陶瓷器則主要歸類為帝國風格。

Q&A

為什麼中國風和完全不同美感的巴洛克風格一樣受到喜愛？

在講座上，我們經常舉日本昭和時代流行的歌曲為例子進行說明。戰後昭和時代流行演歌，同時也流行披頭四等搖滾樂。這兩種音樂曲調完全不同，但許多日本人聽傳統演歌，同時也很喜歡來自西方的搖滾樂。巴洛克與中國風就類似這樣的感覺。

中國風陶瓷器

中國風是
西洋餐瓷的起源

熱銷三百年的設計，已成為經典款
傳統中國風與西式中國風的區別

在中國風（p148）與「出島」（p222）的解說都有提到，中國風是西洋餐瓷的起源。尤其是在巴洛克時期，西方國家尚未掌握製瓷的技術，因此在**巴洛克時期的西洋餐瓷正是中國風**。許多三百年來熱銷的設計已成為經典款。走到哪見到的餐瓷都是中國風。在西洋餐瓷中有許多相當受歡迎的中國風經典作品，其具體特色是什麼呢？

中國風分成兩種類型：最初為模仿東方，故設計與中國或日本瓷器相似的「傳統中國風設計」，以及昇華為西方獨特文化的「西式中國風設計」。試著比較兩者會發現，許多西式中國風乍看可能不認為是中國風。接下來，讓我們來看看傳統中國風與西式中國風的區別。

傳統中國風		西式中國風
浮雕裝飾少，多是模仿東方茶杯的「東方風格杯」（無把手的茶杯）。	造形	簡約，也有融合巴洛克或洛可可造形的設計。
芙蓉手 柿右衛門樣式 仿有田燒 仿九谷燒 中國風格紋飾	圖飾 （視主題而定）	取自中國圖樣與日本圖樣而成的獨特圖飾，例如柳樹圖案、芙蓉、牡丹、雉雞或孔雀、龍、印度圖繪染布（chintz）等。
吳須（鈷藍） 五彩（紅、藍、綠、黃、紫）	色彩	吳須（鈷藍） 使用多種顏色。
異國情調（exotic） 東方風情 中國風情	意象	異國情調、東方主義 ＊異國情調的紋樣中，埃及或波斯圖案（變形蟲花紋）等屬於帝國風格。

傳統中國風	西式中國風

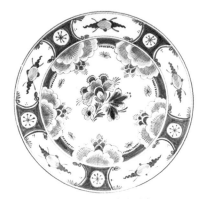

芙蓉手（克拉克瓷）
（Porceleyne Fles）……p137

中國與日本的瓷器透過東印度公司輸出到荷蘭台夫特，反映出當時歐洲對東方瓷器的憧憬。

海洛德的中國風場景
（麥森）……p44

參考東方書籍中的水墨人物畫的構圖與獨特的多色彩繪。德國或法國的其他瓷窯也模仿海洛德風格的中國風。

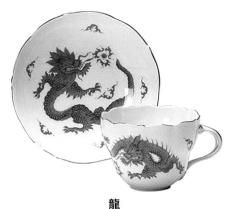

龍
（麥森）……p44

麥森初期的「印度紋樣」之一。東方瓷器上的龍創造於 1730 年左右，直到 1918 年，只有薩克森王室可使用「紅龍」紋飾。

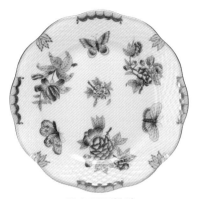

維多利亞馨香
（赫倫）……p104

赫倫在 1851 年倫敦世博會一舉成名的名作，至今仍是人氣作品。類似清朝粉彩瓷器的花鳥構圖，造形是洛可可風格。

柿右衛門圖案
（麥森）……p44

模仿有田燒的柿右衛門樣式（p38），色彩繽紛、具異國風情，深受王公貴族的喜愛。

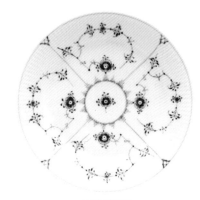

平邊唐草
（皇家哥本哈根）……p110

皇家哥本哈根於 1775 年創立時發表的代表作，高人氣的中國青花組合，至今仍被視為品牌的招牌。

洛可可風格
──嬌柔唯美的宮廷文化──

☞ **特色**
- ○盛行於 18 世紀的法國，嬌柔華麗的宮廷文化。
- ○對陶瓷造成莫大影響。西洋餐瓷的優美花卉圖案幾乎都是洛可可風格。
- ○路易十五的王室情婦龐巴度夫人是極具影響力的人物。
- ○主要用於室內裝飾的風格，貓腳家具、雅宴畫（華鐸畫）開始流行。

優雅細膩的貴族文化產物

洛可可風格（Rococo）一辭源自法文的「rocaille」，意指岩石或碎貝，而後廣義的指涉不同自然元素搭配海洋生物或植物所形成的複雜裝飾設計。此風格起源於 1715 至 1789 年，以法國為中心遍及整個歐洲，主要用於室內裝飾、繪畫、音樂、陶瓷器、家具。

特色是優雅、細膩、嬌柔之中又不乏貴族的唯美感。

主題圖案是以蝴蝶結、直條紋、蕾絲、珍珠和玫瑰等女性化的元素為主，白色、金色與柔和的粉彩色系是主要的概念顏色。

服飾方面，以貴族服飾上繁縟精緻的裝飾運用，以及表現奢華與精緻風格特點的服飾開始風行。就像我常跟剛接觸藝術風格的人說：「洛可可風格就是《凡爾賽玫瑰》的世界」。

☞ 誕生故事

巴洛克時期，由於法王路易十四的威權統治，地方貴族被迫過著拘謹的生活。1715 年路易十四過世後，曾孫路易十五即位。帥氣多情的路易十五改變了政治作風，開始彌漫著開放與享樂的氛圍。

洛可可風格具影響力的人物是，路易十五的王室情婦龐巴度侯爵夫人（p263）。

情婦給人不好的觀感，但王室情婦算是一種非官方頭銜，具有相當的政治權力。實際上她也經常涉及宮庭與外交事務。而除了政治，受過良好教育的她，也熱衷藝術文化，開辦沙龍等各種藝文活動，推動百科全書的編纂，並且發揚了賽佛爾瓷器，對歐洲藝術影響深遠。

👉 室內裝飾與家具

　　洛可可風格是貴族階級大革新時期流行的美術風格。因此，儘管洛可可的建築外觀與巴洛克的建築相近，但內部著重繁複的裝飾，於是洛可可風格轉變成主要用於室內裝飾的美術風格。以白色和金色為基調（基本色），大量使用弧形線條和精緻的圖案。家具方面，流行使用女性化的貓腳（cabriole leg），由於當時的英國是安妮女王統治時期，這把椅子被稱為「安妮女王風格」、「安妮女王椅」。

👉 美術

　　華鐸（Jean-Antoine Watteau）以及布雪（François Boucher）、福拉歌那（Jean-Honore Fragonard）並列洛可可時代的三大畫家。其中，洛可可晚期的福拉歌那，以其著名的代表作《鞦韆》，成為教科書中廣為人知的畫家。但陶瓷器領域請務必記住華鐸與布雪。華鐸因為代表作《西堤島巡禮》（Pelirinage a l'ile de Cythere）建立了**描繪男女在森林或田園談情說愛的「雅宴畫（華鐸畫）」新流派**。這是不屬於風景畫、歷史畫的新領域，因此引起了極大的關注。

　　布雪是稱霸洛可可時代的畫家，受到龐巴度夫人庇護，成為首席宮廷畫家、藝術學院會長，並留下了一萬件大大小小的作品，華麗妝點了洛可可時代。他也被召集至凡森（賽佛爾的前身），參與賽佛爾遷移時的新設施設計，協助頂級瓷器的製作。布雪描繪女神裸體的官能性強烈的畫在其作品中尤其受歡迎，常被貴族婦女掛在寢室做為裝飾畫。此外，搭上中國風的熱潮，他也描繪中國風的家具、中國風繪畫。他筆下美麗又聰慧的龐巴度夫人肖像畫至今仍相當受歡迎。

「Romance」系列（利摩日城堡）。這是曾任法國利摩日的行政區長官兼監督官杜閣（Turgot）授權指示，於 1760 年製作的作品。皇家藍的盤面中描繪的是雅宴畫。

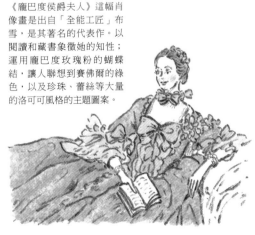

《龐巴度侯爵夫人》這幅肖像畫是出自「全能工匠」布雪，是其著名的代表作。以閱讀和藏書象徵她的知性；運用龐巴度玫瑰粉的蝴蝶結，讓人聯想到賽佛爾的綠色，以及珍珠、蕾絲等大量的洛可可風格的主題圖案。

洛可可風格的陶瓷器

對陶瓷器造成重大影響！

西洋餐瓷女王──洛可可風格
從記住傳統的洛可可風格開始

洛可可風格流行的時代，麥森和維也納窯等窯廠不再仿製東方瓷器，正式開始製造生產瓷器，揭開歐洲獨特陶瓷設計的時代。

因此，洛可可風格對陶瓷器造成極大影響，至今販售的西洋餐瓷中，**優雅女性化的花卉圖案作品，絕大多數都是洛可可風格**。掌握洛可可風格的特點，欣賞西洋餐瓷時會變得賞心悅目。然而大眾印象中的洛可可餐瓷，並非是洛可可風格流行的原創時代（始祖），而是後來在英國流行的洛可可復興（p156）或是採用現代的洛可可風格（p157）。洛可可原創時代強調華麗，不過卻有不少是出奇沉穩素雅，或是看不出是洛可可風格的設計。接下來，就來看看傳統的洛可可風格。

洛可可風格的重點

 造形

具圓潤感，貝殼般的波浪線條，握把多是 C 形或 R 形上下組合而成的優美造形。

 圖飾

德國花卉、雅宴畫、天使、水果、蝴蝶結、珍珠、石貝裝飾（rocaille，鱗紋）。

 色彩

龐巴度玫瑰粉
皇家藍
濃綠
土耳其藍

 意象

柔美
優雅
華麗
精緻

基礎知識

世界西洋餐瓷

從美術風格瞭解西洋餐瓷

西洋餐瓷與歷史

西洋餐瓷重要人物

西洋餐瓷使用方法

傳統洛可可風格的西洋餐瓷

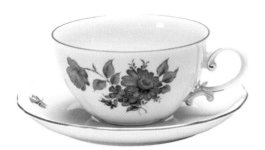

瑪麗亞・特蕾莎
（奧格騰）……p100

獻給瑪麗亞・特蕾莎狩獵館奧格騰宮（Palais Augarten）的晚宴餐具組。洛可可風格的莫札特杯形（Mozart Shape）。

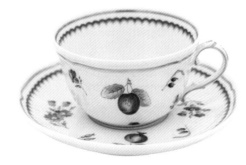

義大利水果
（Ginori 1735）……p72

洛可可風格的水果主題圖案，設計是參考 1760 年，托斯卡尼貴族別墅使用的晚宴餐具組，悠閒風情的圖飾足見洛可可風格類型的廣泛。

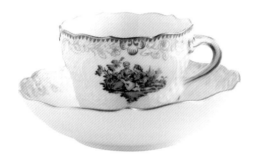

Green Watteau
（麥森）……p44

較難被辨認出是洛可可風格的設計代表。描繪在森林等大自然中談情說愛的雅宴畫＝洛可可風格，顏色為濃綠色。

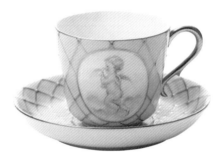

洪堡德（Humboldt）
（赫倫）……p104

洛可可時代的賽佛爾風格。1857 年為慶祝在赫倫創立初期時，提供技術支援的德國科學家亞歷山大・馮・洪堡德（Alexander von Humboldt）博士 88 歲生日的設計。

Basic Flower
（麥森）……p44

波浪形、德國花卉與鮮艷明亮色彩，是辨識洛可可風格的重點。

Bouquet de Fruits Necker
（赫倫）……p104

洛可可風格的典型水果主題圖案，波浪造形與鮮艷明亮的色調是特點。

西洋餐瓷花卉圖案設計的基礎——德國之花

維也納窯（p101）除了東方花卉之外，也創造了以描繪歐洲花卉為主的「德國之花」系列。麥森的設計也從1740年代左右（洛可可時期）轉移至寫實多色的「德國之花」花卉圖案，這個風格擴及整個歐洲的窯廠。

西洋獨特的油畫風格「德國之花」，正是西方國家擺脫模仿東方圖案，至今仍延續的花卉圖案設計基礎。

寧芬堡以德國之花為主題設計的洛可可風格瓷盤。

下午茶文化與英國洛可可復興

過去曾被問到「歐洲大陸流行畢德麥雅風格的時期（維也納政權時代），英國當時流行什麼呢？」。

在歐洲大陸的畢德麥雅時期，英國的陶瓷器領域盛行的是「浪漫主義」（p186）與「洛可可復興」。這與英國的經濟發展，以及下午茶等飲茶文化的興起有關。

下午茶的歷史可追溯到1840年左右。英國工業革命期間，照明（煤氣燈）變得普及，貴族的晚餐時間延後，當欣賞戲劇或音樂結束後已八到九點，而為了能在午餐與晚餐漫長的間隔裡充飢，安娜‧瑪麗亞公爵夫人（Anna Maria，日本紅茶飲料「午後紅茶」商品標籤上的女性），會在下午四點期間吃些簡單的茶品、甜點解饞。

下午茶是上層階級與中產階級名門在家裡舉行的茶會，因此對展現華麗氛圍的茶具需求增加，促使柔美的洛可可風格復興，成為與傳統洛可可風格稍有不同的風潮設計。

這就是所謂的「維多利亞杯」，其特色為：杯子外側是白底的簡單彩繪，內側的裝飾性強。而且金彩裝飾比傳統洛可可風格更華美，圖案上多為花卉。配色方面則是使用象徵「倫敦陰天」的淡灰色，也使用類似於洛可可時代賽佛爾的賽佛爾藍（也稱皇家藍）、龐巴度玫瑰粉、土耳其藍（也稱明頓藍）等。

賽佛爾的特有藍色，流行的原因之一是普法戰爭（p247）的影響。普法戰爭爆發時，賽佛爾遭到轟炸，工匠們為了躲避煙硝戰火紛紛逃往他國。當中有不少人在經濟發展的影響下，輾轉來到陶瓷需求大的英國。從法國的賽佛爾轉職到英國的明頓後，許多工匠不斷創造賽佛爾風格的裝飾，隨即變得非常受歡迎。這時期的英國土耳其藍稱為「明頓藍」，足見當時人氣之高。

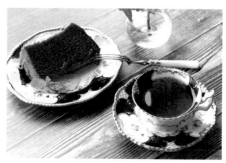

科爾波特（Coalport）的「蝙蝠翼」是維多利亞杯最具代表性的例子。

歷史 現代洛可可風格的餐瓷

華麗柔美的洛可可風格餐瓷，其美麗超越時代受到不同時期人們的喜愛。即使是洛可可風格，隨著時代變遷會出現與原創時代截然不同的洛可可風格設計。

現代洛可可餐瓷的特色是，種類更豐富多樣，不僅保留原創時期的風格氣息，還有過去從未有過的色彩與現代風格的精髓。

迄今為止有關西洋餐瓷的書籍中，很少有將原創時代、英國洛可可復興時代及現代洛可可風格等餐瓷設計分別列出。洛可可風格的餐瓷種類繁多，因此相對於其他風格的餐瓷更容易瞭解時代的變遷。各位可以仔細欣賞不同時期的設計差異。

心心相印（Felicita）
（鳴海）

經典鄉村玫瑰（Old Country Roses）
（皇家阿爾伯特 Royal Albert）

阿芙蘿黛蒂（Aphrodite）
（Noritake）

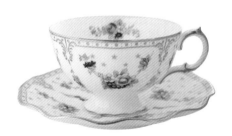

皇家安東妮（Royal Antoinette）
（皇家皇冠德比）

路易十六風格
──瑪麗・安東妮喜愛的風格──

☞ **特色**
- ○盛行於 18 世紀下半的法國，融合洛可可風格與新古典主義風格。
- ○比洛可可風格更柔和低調的圖案，流露出國王夫婦真實的性格。
- ○瑪麗・安東妮熱愛田園詩般的烏托邦，創新的襯裙洋裝與小特里亞農宮（Petit Trianon）的生活令重視傳統的貴族反感。

新古典主義風格俐落的直線
融合洛可可風格的優雅、精緻與嬌柔

　　路易十六風格，是以瑪麗・安東妮的丈夫、法王路易十六的名字命名而來。就風格來說，歸分於洛可可風格和新古典主義風格的範疇，而相較於前期的洛可可與後期的新古典主義，算是較不為人知的小眾風格。顧名思義，此風格盛行於路易十六在位時期（1774 至 1792 年），主要應用於陶瓷器、室內裝飾、家具等裝飾。其實準確地說，洛可可風格是路易十五的情婦龐巴度夫人所喜愛的風格，如果想知道「瑪麗・安東妮真正喜愛的設計」就必須瞭解路易十六風格（關於瑪麗・安東妮請參閱 p264）。

　　文獻中經常提到「路易十六風格的基礎是新古典主義風格」，事實上這時候已經開始流行新古典主義風格（p162），所以這麼說確實沒錯。不過，可以看到與洛可可風格的融合，從這點來看就能得知路易十六風格與洛可可風格，或新古典主義風格有很大的區別。**路易十六風格保留了新古典主義風格俐落的直線，同時融合洛可可風格的優雅、精緻、嬌柔。**從這個意義上來說，洛可可風格的美學與俏皮感逐漸消失，取而代之的是更柔和低調的氣息，這樣的氛圍是路易十六與瑪麗・安東妮王后的真實面貌。

☞ 誕生故事

　　1774 年路易十六即位後，為了讓瑪麗・安東妮可以適應宮廷的生活，能有暫時遠離宮廷禮儀的束縛和權貴鬥爭煩擾的避難處，於是將凡爾賽宮內的小特里亞農

基礎知識

世界西洋餐瓷

從美術風格瞭解西洋餐瓷

西洋餐瓷與歷史

西洋餐瓷重要人物

西洋餐瓷使用方法

宮送給她。成為瑪麗‧安東妮所有物的小特里亞農宮，隨後也被允許整修成符合她喜好的風格，融合俐落新古典主義風格與沉穩洛可可風格的悠閒空間。

在這個將僕人動線和維護隱私權也列入設計考量的空間內，瑪麗‧安東妮與知交、家人度過和樂融融的時光。在她的出生地哈布斯堡家族，除了公共領域，一切都是完全保有隱私的環境，重現那種環境的小特里亞農宮，對她而言是再熟悉不過的心靈寄託。

瑪麗‧安東妮在這裡脫下了束縛的馬甲與裙撐，換上棉質襯裙洋裝。這種樸素簡單、女性穿起來寬鬆舒適的洋裝，是十分合理的創新設計。有別於過去刻意誇張的打扮，展現瑪麗‧安東妮原本的美感，路易

十六風格就此誕生。

然而，小特里亞農宮對於宮廷內重視傳統禮儀的人是礙眼的存在。身為時尚領袖的瑪麗‧安東妮身穿棉製服裝被視為支持敵對國英國（隨著當時工業革命，紡織業蓬勃發展）的行為，對發展絲綢業的法國造成威脅。宮廷的朝臣造謠「王后穿著內衣，在小特里亞農宮裡夜夜笙歌」，百姓之間也到處散布謠言，謠傳瑪麗‧安東妮沉迷濫交的誹謗色情畫。

伊莉莎白‧維傑‧勒布倫（Élisabeth Vigée Le Brun）的《穿著輕便洋裝的瑪麗‧安東妮》。1783 年開始，不配戴寶石飾品，頭戴草帽的王后是創新的存在。

👉 建築與家具

小特里亞農宮內有仿造小村落的「王后農莊」與英式風景庭園（景觀庭園，p234）。而那時的英國正盛行如畫風格（p234），法國思想家盧梭（提倡主權在民，對自由民權運動影響深遠）的「回歸自然」思想興起，因此這個庭園也順應了此概念進行造園。從王后寢室可看到宛如克勞德‧洛蘭（p234）畫作的裝飾性建築「愛神殿」。

鍾愛農村風景的瑪麗‧安東妮喜歡草帽、農機具、鳥籠等圖案，這些質樸的圖案與洛可可風格的享樂主義圖案截然不同，質樸圖案代表了瑪麗王后真正喜愛的

色彩與品味。另外，從當時宮廷中流行的不是麝香等動物性的香水，而是玫瑰或紫花地丁等清新植物性的香水，也可以感受到她的喜好。

小特里亞農宮的王后寢室。布料圖案是路易十六風格的鎖鏈狀玫瑰花環搭配分散的矢車菊。

路易十六風格的家具，從洛可可風格的貓腳輪廓曲線，轉變成錐形尖細腳的直線條。圖案特色包含新古典主義風格的浮雕、圓盤飾（medallion）、莨苕葉（p37）、鎖鏈狀玫瑰、月桂葉飾，以及中間鑲有玫瑰的斜格狀花環等。另外，此時期也流行貼上色彩繽紛的壁紙。

路易十六風格的陶瓷器

比洛可可風格沉穩
比新古典主義風格柔美

融合洛可可風格與新古典主義風格，路易十六風格俏麗沉穩
一同來瞭解它與傳統洛可可和新古典主義的風格差異

如前所述，路易十六風格是小眾風格，屬於洛可可風格的範疇，所以在陶瓷領域也很難區分。

重點是，主題圖案與概念顏色兼具洛可可風格和新古典主義風格的元素。也因此，設計比洛可可風格沉穩，比新古典主義風格柔美。

特色是，月桂葉飾或橄欖經常是以一長串的鎖鏈形式為設計，概念顏色從洛可可風格的**深綠（華鐸綠）**變成橄欖綠。此外，圖案上經常出現瑪麗‧安東妮鍾愛的可愛**花卉矢車菊**，矢車菊藍也是與洛可可風格區分的重點。

路易十六風格的重點

具圓潤感，但不像洛可可風格那樣有波浪線條，把手多半是洛可可風格。

矢車菊、月桂葉飾、橄欖、玫瑰、珍珠、蝴蝶結、農耕機械、草帽、花環、花綵、浮雕。

矢車菊藍
土耳其藍
橄欖綠
粉紅

柔美
優雅
樸素
知性

路易十六風格的西洋餐瓷

阿圖瓦（Artois）
（柏圖瓷窯）……p65

獻給路易十六的弟弟阿圖瓦伯爵（後來的查理十世）的設計。鎖鏈狀月桂葉飾、矢車菊和矢車菊藍是特色。

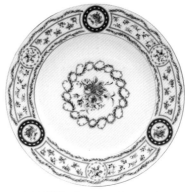

盧沃謝訥（Louveciennes）
（哈維蘭）……p68

賽佛爾 1770 年作品中也有類似的設計，「矢車菊風」紋樣在路易十六時代非常流行。盤面有代表性的圖案與橄欖的鎖鏈狀花環。

瑪麗・安東妮
（皇家利摩日）……p64

1782 年賽佛爾窯設計的復刻品。特色是鎖鏈狀花環、橄欖綠和矢車菊圖案。

雪瓦尼（Cheverny）
（皇家利摩日）……p64

蝴蝶結與月桂環結合的圖案，看起來知性細膩，柔美感和橄欖綠是特色。

賽佛爾風格小薔薇金彩
（赫倫）……p104

斜格紋狀的花環中鑲有玫瑰，在路易十六時代深受喜愛，用於家具布料。赫倫第三代的最愛，於 1960 年代發表。

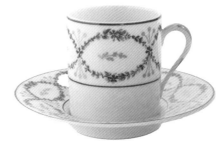

Roselle
（雷諾 Raynaud）

矢車菊花環、矢車菊藍的配色是特色。

基礎知識

世界西洋餐瓷

從美術風格瞭解西洋餐瓷

西洋餐瓷與歷史

西洋餐瓷重要人物

西洋餐瓷使用方法

新古典主義風格
——Neoclassical style——

☞ **特色**　○18世紀中至19世紀盛行整個歐洲，是古希臘、羅馬風格的復興。
○對陶瓷造成很大的影響，創造出豐富多樣的設計。
○亞當風格（Adam style）建築、瑋緻活陶瓷和海波懷特家具，在英國大受歡迎。
○音樂是由古典派的貝多芬揭開民間音樂的序幕，美術方面具有光澤感肌膚的神話畫很受歡迎。

歷史性、知性、理性
現代美術典範的風格

新古典主義風格是18世紀中至19世紀，長期盛行於全歐洲的風格，在文獻中**經常被記載為「Neoclassical style」**。

在美術風格上，新古典主義風格與巴洛克風格並列為兩大主導風格。初學者只要有**「17世紀上半至18世紀上半是巴洛克風格，18世紀下半至19世紀上半是新古典主義風格」**這樣的概念即可。

新古典主義風格影響的領域廣泛，舉凡繪畫、音樂、建築、家具、服裝、陶瓷器。尤其是對陶瓷器的影響，和洛可可風格一樣影響重大，即使19世紀上半熱潮消退，但新古典主義風格設計的餐瓷創作出豐富多樣的圖案，長期受到喜愛。

歷史性、知性及理性是特色，與之前的洛可可風格截然不同，令人不禁感嘆「竟然差這麼多」。這也是為什麼，融合兩者的路易十六風格（p158）堪稱是吸取古典精華並昇華的極致。

新古典主義風格的設計範圍很廣，包括接下來的帝國風格。以下簡單歸納出重點，幫助理解。

- 正統的新古典主義風格：柔白淡粉色為概念色的中性風格。
- 路易十六風格：接近洛可可風格，較新古典主義風格更柔美低調。
- 帝國風格：接近東方主義，較新古典主義風格更為陽剛。

基礎知識

世界西洋餐瓷

從美術風格瞭解西洋餐瓷

西洋餐瓷與歷史

西洋餐瓷重要人物

西洋餐瓷使用方法

☞ 誕生故事

新古典主義風格被稱為「**古希臘與羅馬風格的復興**」，說到古希臘羅馬文化，在「深入美術風格之前」（p142）中也提到，古希臘和羅馬文化是構成歐洲文化的基礎，並且歷經三次復興（回歸）。從擺脫基督教教義徹底洗腦的中世紀，達成古希臘羅馬文化的復興，如以達文西和米開朗基羅廣為人知的義大利美術風格「文藝復興」（renaissance），就是第一次復興。

隨著時代的演進，法國在巴洛克時期，誕生了有別於戲劇化的巴洛克繪畫，以古希臘和羅馬為典範，發展出知性與端莊的繪畫風格：古典主義，這是第二次復興。

到了 18 世紀下半，啟蒙運動（p229）興起，以及龐貝古城（p237）的發掘促成考古學風潮。而當時的英國盛行壯遊（p233），許多義大利畫作被帶回作為紀念品，徹底陷入如畫風格（p234）的潮流。以古希臘羅馬建築物為主題而建造的新古典主義風格的亞當風格建築，如畫風格圖案，引起了一波熱潮，這是第三次復興。從第二次復興的「古典主義」衍生出的，被稱為「新古典主義風格」。

從依賴農業為主的中世紀經濟，轉型到因工業革命（p211）發展重工業為中心的現代經濟。富裕的資產階級（p210）支撐起消費文化，這點很重要，請務必記住。

☞ 建築與家具

新古典主義風格，最具代表性的建築莫過於亞當風格建築。亞當風格建築打造了呈現瑋緻活「浮雕玉石」世界觀的空間，俐落明亮、沉穩平靜的氛圍，在英國引發大流行。此外，俄國女皇葉卡捷琳娜二世也非常喜愛新古典主義風格，不僅向瑋緻活訂購餐具組「Husk Service」，還在宮內建造了新古典主義風格的房間。家具方面，英國設計師海波懷特（George Hepplewhite）的家具開始流行，盾形的椅子靠背至今仍是古典家具的典型設計。

在法國，新古典主義風格時代，流行路易十六風格（p158）和帝國風格（p170）。

☞ 美術

新古典主義風格時代，在法國美術界擁有壓倒性影響力的是，法國皇家繪畫與雕塑學院。此學院掌控美術的行政與教育。新古典主義風格的美術，是**現代西洋繪畫的主流、典範和權威**。重視神話畫、歷史畫、人體素描的寫實繪畫，深受各界好評。學院的美術教育提升了繪畫技巧，人們能夠畫出細膩傳神、栩栩如生的畫作。

👉 音樂

這個時代的音樂不稱為新古典主義風格，而是「古典派」（新古典派的音樂是另一個時代）。古典派的三位偉大音樂家分別是海頓、莫札特、貝多芬。維也納被譽為「音樂之都」，是因為這三位巨匠都是在這個時期誕生的。海頓發展了古典音樂基礎的奏鳴曲（sonata），莫札特則將貴族娛樂的歌劇（opera）提升到了藝術品的等級。

然而，貝多芬還是人們普遍認定古典派最具代表性的人物。他在音樂上有諸多偉大的貢獻，像是將以往被視為貴族娛樂或基督教傳教工具的音樂提升為「藝術」，開拓公民的「市民音樂」領域等。也是這個時期，由於工業革命使得鋼鐵技術進步，促成鋼琴琴絲技術的革新。貝多芬以提升鋼琴技術為前提，創作了展望未來的作品。

新古典主義風格的陶瓷器

典雅知性的設計

餐瓷之王──新古典主義風格
瑋緻活是新古典主義風格的產物

洛可可風格、新古典主義風格與裝飾藝術，是西洋餐瓷的三大美術風格。所以，新古典主義風格絕對是要記住的風格。

如前面提到的，工業革命的浪潮在這個時代也推向陶瓷器領域。因此，新古典主義風格的陶瓷器，在此時開始被大量生產，至今仍在銷售的西洋餐瓷中，典雅知性樣式的幾乎都是新古典主義風格。其中，瑋緻活更是新古典主義風格的產物。然而新古典主義風格也是一種很難區分的風格，它不像洛可可風格的花卉圖樣，它是一種知性風格，為了理解圖案，需具備希臘神話等方面的素養，如果不瞭解圖案或其含義，就不會注意到是新古典主義風格。

這個時期由於啟蒙運動的普及，自然歷史（博物學）的研究也有新進展，其影響直接體現在陶瓷器上。這就是植物學中的植物藝術和海洋學中的貝殼標本等在新古典主義時代盛行的原因。

再者，新古典主義風格也是非常廣泛的風格，路易十六風格和帝國風格都是其中的一部分。請先確實掌握新古典主義風格的特色和圖案，當接觸到越多的新古典主義風格的陶瓷，就能越深刻意識到必須具備希臘神話的知識素養。

新古典主義風格的重點

造形

陽剛化，Impero 造形等直線線條輪廓，把手也大多是筆直延伸的直角設計。

圖飾

橄欖、月桂葉飾、花綵、獅鷲、棕櫚葉飾、圓雕飾、怪誕、希臘神話。

色彩

浮雕玉石色（藍、綠、粉紅、白、黃、灰等淡粉彩色系）、金、銀、彩色。

意象

知性、理性、自然 歷史（博物學）、中性。

新古典主義風格的西洋餐瓷

哥倫比亞
（瑋緻活）……p84

新古典主義的主題，面對面相視的兩隻獅鷲。這是自 19 世紀以來的暢銷設計，底圖的顏色是類似鼠尾草灰綠色（sage green）。

跳舞女神（Dancing Hours）
（瑋緻活）……p84

瑋緻活的代名詞——浮雕玉石。希臘神話的荷賴（Horae，時序三女神）穿著希頓（chiton，古希臘的麻布貼身衣）跳舞。

佛羅倫斯
（Ginori 1735）……p72

Ginori 1735 具代表性的新古典主義的 Impero 造形，與一幅銅版雕刻托斯卡尼風景畫的新古典主義風格的作品。

Husk Service
（瑋緻活）……p84

俄國女皇葉卡捷琳娜二世訂購的餐具組，由穀殼組成花綵圖飾。

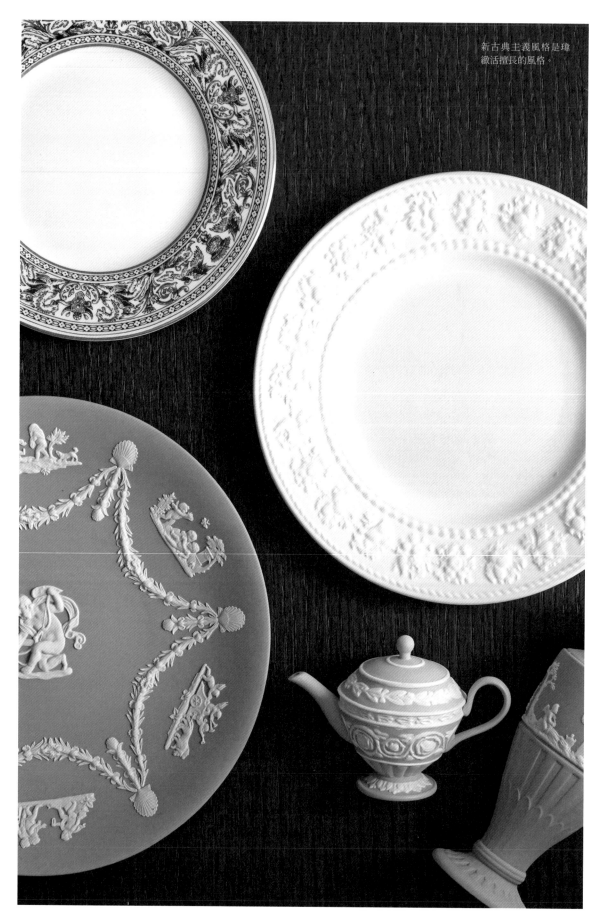

新古典主義風格是瑋
緻活擅長的風格。

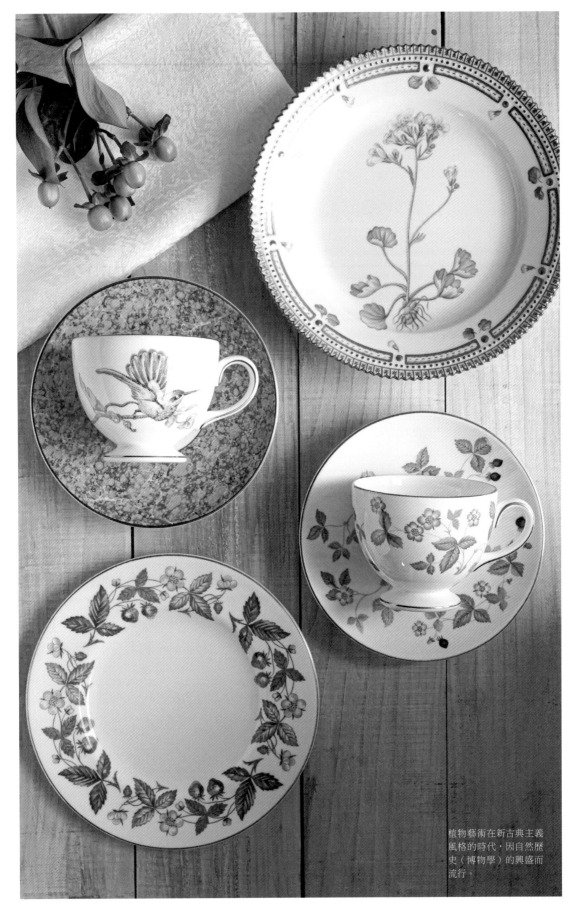

植物藝術在新古典主義
風格的時代，因自然歷
史（博物學）的興盛而
流行。

基礎知識

世界西洋餐瓷

從美術風格瞭解西洋餐瓷

西洋餐瓷與歷史

西洋餐瓷重要人物

西洋餐瓷使用方法

設計　透過「屬性物」解讀希臘神話的陶瓷器

　　屬性物（attribute）是有助於識別西方美術中的傳奇人物、歷史人物或神祇的專屬特徵物。舉例來說，如果畫出桃子、猴子、雉雞和狗這些圖案，自然就可以看出畫在一起的男孩是「桃太郎」。在這種情況下，「桃子、猴子、雉雞和狗」就是桃太郎的屬性物。

　　在陶瓷器方面，因受到新古典主義風格的影響，經常描繪的是希臘神話中的人物和圖案。瞭解希臘神話裡的特徵屬性物，將有助於瞭解所描繪的人物。

　　例如，瑋緻活 2021 年度的紀念盤上刻有丘比特在一位女性旁邊，這也表示著那位女性就是愛神維納斯。另外，2020 年度的紀念盤上，男子旁邊畫有一隻老鷹，由此可知男子就是眾神之主宙斯。

　　下表是希臘神話中最著名的奧林帕斯十二神的屬性物。如果手邊正好有描繪希臘神話圖案的陶瓷器，請參考表中的特徵屬性物並嘗試找出畫中人物。

權能（主司）	拉丁名	希臘名	特徵屬性物
全能	朱比特（Iuppiter）	宙斯（Ζεύς）	老鷹、雷電
生產與婚姻	茱諾（Ivno）	希拉（Ἥρα）	孔雀
海神	涅普頓（Neptūnus）	波賽頓（Ποσειδῶν）	三叉戟
愛與美	維納斯（Venus）	阿芙蘿黛蒂（Ἀφροδίτη）	紅玫瑰、性愛
戰神	瑪爾斯（Mars）	阿瑞斯（Ἄρης）	盔甲、武器
光明（太陽神）	阿波羅（Apollō）	阿波羅（Ἀπόλλων）	豎琴、月桂樹
狩獵（月神）	黛安娜（Diana）	阿提米絲（Ἄρτεμις）	上弦月髮飾、弓和箭筒
酒神	巴克斯（Bacchus）	戴歐尼修斯（Διόνυσος）	葡萄藤蔓頭冠
信使	墨丘利（Mercurius）	荷米斯（Ἑρμῆς）	雙蛇杖
豐饒（農業）	克瑞斯（Ceres）	狄蜜特（Δημήτηρ）	麥穗頭冠
鍛造（火神）	兀兒肯努斯（Volcānus 或 Vulcānus）	赫菲斯托斯（Ἥφαιστος）	鐵鎚、狗
智慧與軍事	彌涅耳瓦（Minerva）	雅典娜（Ἀθηνά）	盾、盔甲、勝利女神尼姬（Nike）

非殘忍、殘暴的「怪誕紋樣」

聽到怪誕（Grotesque）這個詞彙時，可能會讓人不禁產生可怕的聯想，
但「怪誕紋樣」並非一般所想的那樣。

「佛羅倫坦」的「怪誕紋樣」

「佛羅倫坦」（Florentine）是瑋緻活最知名的系列之一。

最早出現在瑋緻活的紀錄是 1874 年。當時被當作女王陶器的使用圖飾，而非骨瓷。開始被作為骨瓷的圖樣是在 1880 年左右，後來在 1935 年由維克托・斯凱倫（p268）修正圖飾，成為現在的佛羅倫坦的設計。

佛羅倫坦的邊緣設計用的是「怪誕紋樣」。

怪誕紋樣是指「人類、動物或植物形態，混雜組合的樣式」。

怪誕紋樣的語源是來自義大利語中的「洞穴」。15 世紀，在羅馬發現了一座埋在地底下已變成洞穴的宮殿，內部的壁畫描繪著奇異的人物與動植物。由於是「在洞穴發現的古代美術樣式」，因此被稱為「怪誕裝飾」。

隨著時代的推移而變得深沉

怪誕紋樣被文藝復興三傑之一的拉斐爾用於室內裝飾中，在當時引起熱潮。文藝復興之後的巴洛克時期便不再使用，但在新古典主義風格時期又重新流行。並且歷經帝國風格（p170）與維多利亞時代，逐漸變成深沉的氛圍。

餐瓷設計的特色是對稱排列的虛幻小人物、動物和花卉裝飾組成的阿拉伯紋樣（日文稱為唐草）。佛羅倫坦將「獅鷲」（p37）當作守護神的圖案，這是擅長新古典主義風格的瑋緻活獨有的知性而優雅設計。對瑋緻活來說似乎是別有意義的圖飾，從設計發表的一百年來，已經開發出多種顏色變化。

此外，「怪誕紋樣」這個詞，從最初表示怪異圖案的氛圍，逐漸轉變為「奇妙、奇怪、毛骨悚然」之意。在日文中又另指有「殘暴的噁心感」和「生理厭惡感」，不過在其他國家通常不作這樣的解釋。（加納）

1、2：奧地利洛斯多夫城堡（Loosdorf Castle）的怪誕紋樣。3：義大利馬約利卡陶的怪誕紋樣（p131）。
4：瑋緻活：佛羅倫坦（Florentine Turquoise）。

基礎知識

世界西洋餐瓷

從美術風格瞭解西洋餐瓷

西洋餐瓷與歷史

西洋餐瓷重要人物

西洋餐瓷使用方法

帝國風格
──拿破崙的威權與東方主義──

👉 **特色**　○基本主題是新古典主義風格，概念顏色改變，使用強烈顏色。
　　　　　　○拿破崙為了建立自身威權而推廣的設計。
　　　　　　○融合當時流行的東方主義，埃及圖案、伊斯蘭圖案也受到青睞。

反映拿破崙的野心
使用強烈顏色的風格

　　帝國風格（empire style）也稱帝政風格，源於法文中帝國（empire）的意思。此風格盛行於拿破崙時代（1804 至 1815 年），主要用於建築、室內裝飾、繪畫、服裝、陶瓷器。

　　帝國風格的特色是以新古典主義風格為基礎，因此許多圖案和新古典主義風格相同。兩者的差異之處在於概念顏色的改變。相較於以白色、淡粉色彩為概念顏色的新古典主義風格，帝國風格使用的則是金、黑、白、紅、黃、綠、藍等鮮明的顏色，散發十足的威嚴。

　　此外，19 世紀上半也是東方主義（p149）的時代，所以帝國風格也大量使用埃及和伊斯蘭的色彩與圖樣。

　　帝國風格雖然是小眾風格，但在陶瓷器領域與新古典主義風格有明顯的區別。在陶瓷器方面，即使在拿破崙時代之後，帝國風格依然與畢德麥雅風格（p182）並存持續使用。

　　有些複雜的是，儘管服裝與家具的風潮已退去，但在陶瓷器領域，從拿破崙時代到維也納體系時代（1800 至 1830 年代），帝國風格長期流行。然而就文獻來看，也有未載明帝國風格，而是將帝國風格的陶瓷歸類在新古典主義風格或畢德麥雅風格。平民階級喜愛畢德麥雅風格，而貴族則偏愛帝國風格。

基礎知識

世界西洋餐瓷

從美術風格瞭解西洋餐瓷

西洋餐瓷與歷史

西洋餐瓷重要人物

西洋餐瓷使用方法

👉 誕生故事

帝國風格直接反映出拿破崙「力圖將法國重建為昔日的羅馬帝國」的心願。拿破崙雖然出身於下層貴族家庭，但擅長軍事的他率軍遠征義大利與埃及，軍事才能出眾，最終登上皇帝寶座，是成功故事的典型人物。拿破崙沒有王室靠山，他為了彰顯絕對的威權，效法古羅馬皇帝和古埃及法老王，意圖鞏固人民的向心力。將新古典主義風格的色調變得更加強烈，並大量應用埃及圖樣。

主題包括動物、昆蟲，如老鷹、蜜蜂；武器如劍；植物如月桂葉飾、橄欖，以及埃及圖案如獅鷲、紙莎草、蛇、蓮花等受到喜愛。

這個時期流行的服裝是襯裙洋裝的進化版，模仿古希臘羅馬人穿著的帝國風格裙開始流行（p210）。這款連衣裙採用時尚俐落的 I 字線條，散發出簡約知性的氣息，成為資產階級革命的象徵。

👉 室內裝飾與家具

帝國風格最著名的建築，是為了紀念拿破崙戰勝而建造的巴黎凱旋門（雄獅凱旋門）。圖案包含被授予月桂冠的拿破崙雕像、迴紋（meander）、卵箭飾（egg and dart）等。室內裝飾方面，凡爾賽宮的大特里亞農宮是相當有特色的建築。建築物本身是路易十四時期的巴洛克風格，但內部裝潢是拿破崙時期重新改造，因此家具

與布料都採用鮮明的顏色，帝國風格的特色展露無遺。小特里亞農宮是路易十六風格（接近洛可可風格的新古典主義風格），大特里亞農宮是帝國風格（接近東方主義的新古典主義風格）。如果有機會實際造訪，請試著比較兩者美術風格上的差異。

👉 美術

帝國風格畫家的領袖人物是，有「拿破崙首席畫家」之稱的雅克－路易·大衛（Jacques-Louis David）。血氣方剛的他曾經參與法國大革命，歷史教科書上耳熟能詳的《拿破崙翻越阿爾卑斯山》就是他的傑作，成功為拿破崙塑造出「英雄」形象。

出自大衛工作室的作品《拿破崙翻越阿爾卑斯山》，1805 年。遠征義大利時翻越阿爾卑斯山的場景是拿破崙戰爭中的重頭戲。此畫作為拿破崙皇帝塑造出英雄威權，發揮了政治宣傳效果。

陽剛化
強勁而有力的設計

西洋餐瓷的帝王——帝國風格
一起瞭解維也納體系時代的帝國風格

帝國風格是拿破崙仿效古代皇帝的風格，為了彰顯威權，有許多陽剛化、強勁而有力的圖案，非常帥氣。還有一個融入東方主義的要素，那就是埃及圖樣＝帝國風格。學會區分路易十六風格、新古典主義風格、帝國風格，會讓歐洲之行時變得更有意義、更加愉快。

如前所述，在陶瓷器領域，這是一直延續到維也納體系時代的風格。在維也納體系時代，流行金光閃閃、華麗的花卉畫。因為有許多花卉圖樣，不少人以為是洛可可風格，區別在於色調比洛可可風格濃烈、花卉陳列緊密、略顯俗氣的金色裝飾，形狀往往是新古典主義風格或帝國風格，從這些地方就能看出差異，同時也可以視為帝國風格的一部分。

帝國風格的重點

造形　直線線條輪廓，把手多半是直線或高把手。

圖飾　橄欖、月桂葉飾、老鷹、蜜蜂、蛇、蓮花、紙莎草、獅鷲、莨苕葉、棕櫚葉飾、圓雕飾、希臘神話的人物、希臘神話的象徵、花卉畫。

色彩　埃及色彩（紅、黃、藍、綠、黑）、金色和銀色（很多茶杯內側都塗成金色）、彩色繽紛。

意象　東方主義、威權、豪華絢爛、陽剛化。

帝國風格的西洋餐瓷

**藍耀金燦（Anthemion Blue）
（瑋緻活）……p84**

瑋緻活的帝國風格造形「1759」與古代建築列柱
（colonnade）主題的流行設計。

**Constance
（柏圖瓷窯）……p65**

以象徵「長壽」的青剛櫟樹葉、橡實，還有象徵「成
功」的月桂葉等，完成高格調的彩繪。

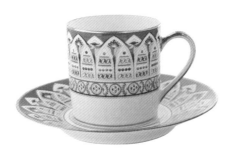

**Consulat
（柏圖瓷窯）……p65**

紀念拿破崙遠征埃及的作品，蓮花、紙莎草以濃
烈的埃及色彩繪製。

**約瑟芬
（柏圖瓷窯）……p65**

1804 年的作品。拿破崙皇后約瑟芬·德·博阿爾
內（Joséphine de Beauharnais）的肖像。高高的
把手、深色的色調，以及金色的運用，都是帝國
風格的元素。

**Courage
（奧格騰）……p100**

深紅色獅鷲與黑色和金色之間的權威對比是重點
特色。

**瑪麗·安東妮
（奧格騰）……p100**

原創設計是在 1801 年。瑪麗·安東妮王后最喜愛
的矢車菊藍以帝國風格展現。可比較與路易十六
風格的區別。

透過鐵達尼號瞭解
路易十六風格

船難悲劇的豪華郵輪鐵達尼號的頂級餐廳「Á La Carte」
使用了皇家皇冠德比的餐瓷

鐵達尼號的悲劇

電影中家喻戶曉的鐵達尼號悲劇，對人類的欲望和貪婪投下一塊石頭，為 20 世紀科技敲響警鐘。大約一百年前，也就是 1912 年，夢幻豪華郵輪鐵達尼號從英國航向美國紐約的大西洋處女航，過程中與冰山相撞沉沒，造成約 75％的乘客喪命，這是歷史上最致命的郵輪船難事故。

19 世紀下半，隨著電力的出現，歐美國家的科技飛躍發展，相繼誕生電器和創新技術，其發展速度是史上從未經歷過的。鐵達尼號就是一艘在人類無窮欲望下誕生的巨大船隻。

比頭等艙餐廳更高級的頂級餐廳

鐵達尼號從頭等艙到三等艙，各設有提供服務的餐廳。不過，在頭等艙內還有一家比頭等專屬餐廳更高級的特色餐廳——甲板餐廳「Á La Carte」。這是家特許經營餐廳，不像頭等艙至三等艙的餐廳由航運公司白星航運經營。如字面所示，「Á La Carte（單點）」是採用特殊食材，並由法國主廚皮耶爾·盧梭（Pierre Rousseau）精心烹製的奢華料理。

與乘客必須在固定時間用餐、分量供應十足的其他頭等艙餐廳不同，「Á La Carte」可隨時（營業時間為 8 點～ 23 點）享用餐點，非常受到頭等艙乘客的歡迎。儘管座位比其姐妹船奧林匹克號多，但平時總是擠滿人。各位應該能理解那樣的感受，畢竟每餐都吃套餐實在受不了。

「Á La Carte」的餐瓷是路易十六風格

此外，這家餐廳使用英國皇家皇冠德比的餐瓷增添華麗感。室內裝飾也同樣豪華，具有路易十六風格，裝潢配有法國胡桃木鑲板、黃褐色絲綢窗簾、青銅裝飾圓柱、金彩和水晶吊燈，以及玫瑰色地毯等，極盡奢華。餐瓷與室內空間調性統一都是路易十六風格。

當時的英國處於世界最前端，有一種「我們才是最強」的自豪感。因此，企業家採取過度的做法以擴張事業發展。諷刺的是，鐵達尼號的悲劇就是由於這種倉促的商業擴張與對科技的過度自信造成的。（玄馬）

月桂葉花環圍繞金鐘的裝飾，中間是白星航運公司的標誌。

英國特有的
攝政風格與伊萬里圖案

英國特有的時代劃分，讓人對英國陶瓷器感到棘手。
掌握大概的重點，欣賞英國特有的攝政風格。

瞭解英國特有的美術風格名稱

「對英國陶瓷器感到棘手」的人出乎意料的多。讓初學者感到棘手，是因為英國特有的美術風格劃分。英國的陶瓷器領域，除了書中介紹的美術風格外，還有很多其他的美術風格都是根據「王朝時代劃分命名」。也就是說，英國王室統治的每個時代都有自己的美術風格名稱。首先，透過下表大致掌握，英國陶瓷工業革命時代的「喬治中期」（Mid-Georgian）到「愛德華時期」（Edwardian）的主要名稱和特色。

被稱為「農夫喬治」的喬治三世，其統治時期的「喬治中期」是新古典主義風格的時代，可以參閱本書的 P162～165。英國黃金時代的「維多利亞女王統治時期」（Victorian）和 20 世紀初的「愛德華時期」在各個頁面也有詳細說明。這裡要介紹的是喬治四世攝政時期的「攝政風格」（Regency）。

喬治四世喜愛的「伊萬里圖案」

喬治四世是耿直的喬治三世與善良的夏綠蒂王后的兒子，沉迷賭博、花邊新聞不斷的他，與父母是截然不同的性格，親子感情關係不睦。喬治三世後來罹患嚴重的精神疾病，從 1811 至 1820 年由當時的王子（後來的喬治四世）攝政。豪奢浪費的喬治四世攝政的期間，揮霍錢財建造了一座富麗堂皇的宮殿，並在 1815 年翻修宮殿「英王閣」（Royal Pavilion），除了印度風格的外觀，內部裝潢也採用了他喜愛的中國風裝飾。

喬治四世對日本伊萬里燒的金襴手十分熱

愛，許多英國瓷窯都仿製生產「伊萬里圖案」。在早期德比窯中，1770 年代也製作過東洋風的伊萬里圖案，不過並非主力產品。後來隨著攝政風格的飛躍發展，德比窯最終構思出了三千多種伊萬里圖案。雖然喬治四世因為鋪張浪費而受到批評，但他對文化的推廣也做出了貢獻。

＊金襴手是一種陶瓷器彩繪技術。指在貼有金箔或塗有金泥（金粉加膠液的顏料）的表面描繪紋樣的金彩彩繪瓷器。在日本江戶時代的元祿時期（1688～1704年）蔚為風潮。

👉 統治時代與美術風格的關係　（請注意，統治時代與時期略有不同。）

時代名稱	英國君主	美術風格
喬治中期 （1760～1800年）	喬治三世統治時代 （1760～1820年）	新古典主義風格（p162） 新哥德風格（p176）
攝政時期 （1800～1840年）	喬治四世（皇太子）攝政時代 （1811～1820年）	中國風（p148） 帝國風格（p170）
維多利亞時期 （1840～1900年）	維多利亞女王統治時代 （1837～1901年）	洛可復興（p156） 美術工藝運動（p180）
愛德華時期 （1900～1920年）	愛德華七世統治時代 （1901～1910年）	美術工藝運動（p180） 新藝術風格（p198）

皇家皇冠德比的
「伊萬里圖案」。

基礎知識

世界西洋餐瓷

從美術風格瞭解西洋餐瓷

西洋餐瓷與歷史

西洋餐瓷重要人物

西洋餐瓷使用方法

新哥德

──中世紀基督教潮流回歸──

☞ **特色**

○ 哥德式風格與廢墟的結合，相當符合英國人的如畫趣味，掀起潮流。

○ 中世紀基督教的復興，四葉飾（quatrefoil）、尖拱窄窗（lancet window）、
　 輻射式（rayonnant）網眼等為主要圖樣。

○ 垂直延伸的前端，尖銳具厚重感，給人嚴謹的形象（同期流行的新古典主義
　 風格給人知性、端莊的形象）。

○ 哥德小說（恐怖故事）也同時流行。

英國如畫風潮帶來的
中世紀美術禮讚

　　原始的哥德式風格是 12 至 16 世紀初流行的美術風格。請記住它是美術風格中最古老
的風格。

　　新哥德流行於 18 世紀下半並在 19 世紀下半再次興盛。掀起新哥德熱潮的契機是源於
英國的「如畫趣味」。另外，也有文獻記載「新哥德發生在維多利亞時代（19 世紀）」，這
指的是維多利亞時代的約翰・羅斯金（p180）重新評價中世紀美術，興起世紀末感（p194），
再次掀起潮流，也就是「維多利亞哥德式」。

☞ **誕生故事**

　　著迷於如畫風格（p234）的英國人，採取的行動是「如畫風景之旅」。克勞德・洛蘭和薩爾瓦多・羅薩畫作中，描繪倒塌的羅馬遺跡和殘破的廢城，吸引了英國人的注意，因此掀起一股廢墟潮流。然而市井平民無法遠赴義大利觀賞真正的羅馬遺址，所以英國人將參觀國內哥德式風格建築的廢棄寺廟（天主教修道院等）當作「偽聖地巡禮」樂在其中，這就是如畫風景之旅（廢墟遊覽）。

基礎知識

世界西洋餐瓷

從美術風格瞭解西洋餐瓷

西洋餐瓷與歷史

西洋餐瓷重要人物

西洋餐瓷使用方法

在英國，英王亨利八世為了要另娶新王后安妮·博林（Anne Boleyn），廢除了天主教，改信新教的英格蘭教會（英國國教會）。亨利八世屬行解散修道院後，關閉的哥德式風格的天主教會，歷經漫長歲月成為廢墟分散在各處。

當時出版了許多如畫風景之旅的旅遊導覽書籍，甚至開發出一種名為「克勞德鏡」（Claude glass）的工具；透過鏡子觀看到的風景就像看圖畫，大批英國人對這樣的旅遊趨之若鶩。最終，廷特恩修道院（Tintern Abbey）遺跡成為如畫風景的旅遊聖地。由於太受歡迎，引發超限旅遊（Overtourism，觀光景點遊客爆量使風景資源被超限利用）的問題，擾亂了當地居民，造成觀光公害。

於是，經歷過壯遊的貴族子弟霍勒斯·沃波爾（Horace Walpole）於 1754 年左右，在朋友的起鬨下建造了哥德式風格的草莓山莊（Strawberry Hill House）。他還創作了一部小說：一名年輕女性被囚禁在恐怖的山城裡，這座城堡猶如薩爾瓦多·羅薩畫作中的恐怖城堡，並發生許多

👉 **建築**

英國的國會大廈（西敏宮）和倫敦塔橋都是新哥德式建築，筆直延伸的前端尖銳具厚重感，給人嚴謹建築的形象。

英國陶瓷器製造商方面，明頓經過反覆試驗，復刻出中世紀瓷磚裝飾的「鑲嵌瓷磚」與「馬約利卡磚」，並開始用於新哥德式建築中的瓷磚裝飾（p90）。

超自然現象。書名為《奧特蘭托堡》（*The Castle of Otranto*，1764 年），這是英國哥德小說的起源。沃波爾建造的詭異哥德式風格建築，和具有娛樂性的哥德小說，在貴族之間引發話題。人們爭先恐後建造哥德式風格的建築，同時哥德小說也蔚為風潮。這就是英國新哥德的興起。

與此同時，新古典主義風格也在英國流行起來。這是英國人受到壯遊帶回的卡那雷托和克勞德·洛蘭描繪的古希臘羅馬文明吸引而掀起的熱潮。亞當風格建築與瑋緻活陶瓷是具代表性的產物。

同樣來自如畫趣味的兩種美術風格復興，**新哥德風格是中世紀基督教的復甦，新古典主義風格是古希臘羅馬的復甦，**由於對象不同，請先這樣記住。

J.M.W 透納《廷特恩修道院》，1794 年。

哥德式風格主題包括象徵十字架的四葉飾、源自騎槍的尖拱窄窗、裝飾於尖塔的捲葉飾（crocket），以及用於玫瑰窗等裝飾的輻射式網眼圖樣（p131）。

☞ 文學

新哥德在 18 世紀下半與 19 世紀下半成為潮流風格，這與人們所懷抱的世紀末感（p194）有關。尤其是在媒體發達的維多利亞時代，像開膛手傑克（1888 年）這樣的離奇謀殺案件，每天都會成為頭條新聞。新哥德雖然是一種美術風格，但比起繪畫，與傳播媒體和哥德小說（文學）的關係更深。

哥德小說是源自英國的恐怖小說，誕生於 18 世紀末，復興於 19 世紀末。因為是會令人心生恐怖感的故事，許多神祕奇異的現象在故事的最後才會揭示，也被視為推理小說的起源。18 世紀下半的早期哥德小說，是典型的懸疑風格恐怖小說，涉及騎士、被俘虜的公主、怪物、古城堡和盜賊等引發超自然現象的故事。同時期發生的工業革命讓上層中產階級的女性（主婦）大幅增加，這也是娛樂性的哥德小說

受到喜愛的理由之一。英國女作家安·拉德克利夫（Ann Radcliffe）還創作了一部如畫風格的哥德小說《舞多佛的祕密》（*The Mysteries of Udolpho*，1794 年），被稱為「哥德小說界的薩爾瓦多·羅薩」。

維多利亞哥德時代後，哥德小說更加進化。題材從怪異的內容變成複雜的人物描寫與追求哲學性的人性之惡，文學水準顯著提升。羅伯特·路易斯·史帝文森（Robert Louis Stevenson）的《化身博士》（*Dr. Jekyll and Mr. Hyde*，1886 年）在比喻表現上大量引用舊約聖經，以基督教視為不道德的同性戀為主題，構成文學性極高的故事。留學英國的日本作家夏目漱石以哥德小說的手法創作《心》（1914 年），不僅是作品的構成，就連主題（同性戀）、故事發展、信件寫作等細節，都被認為是參考《化身博士》。

Noritake：Evening Majesty 與《化身博士》。

新哥德陶瓷器

中世紀基督教的設計

陶瓷方面以明頓的哈頓廳最為知名

在陶瓷器領域，新哥德式主要用於瓷磚裝飾等。因此，比起其他風格，新哥德式圖案的餐瓷並不多，最知名的是明頓的哈頓廳（Haddon Hall）。初學者只要記住這點即可。

新哥德式的藍色與綠色色調較濃，這種色調是與其他風格的區別重點。此外，維多利亞哥德式對同時代的威廉·莫里斯（p180）影響極大。莫里斯的圖案反映了中世紀美術與羅斯金（p180）的思想。

新哥德式的西洋餐瓷

哈頓廳
（明頓）……p90

這個系列由 1948 年開始生產，從英格蘭古城哈頓廳（Haddon Hall）裡的中世紀壁毯紋樣擷取構思靈感。

盤
（瑋緻活）……p84

維多利亞時代的哥德式格盤，尖拱窄窗與哥德色彩的藍是特色。

Sonnet
（皇家道爾頓）……p96

以現代風格表現哥德風壁毯式的圖樣，淡綠色的精緻圖樣相當優雅。

IRIS
（NIKKO）……p123

維多利亞與艾伯特博物館收藏系列。基督教主題的百合，搭配綠色、藍色的色調，十足哥德風。

莫里斯的美術工藝運動

以下介紹日本人熟知的威廉‧莫里斯
的設計與維多利亞哥德式的關係。

與美術工藝運動的關係

威廉‧莫里斯（William Morris）的設計讓人彷彿走進了中世紀的童話世界。在日本百貨公司裡很早就有販售莫里斯的商品，也是我從小就很熟悉的懷舊設計。斯波德（p86）和皇家伍斯特（p80）也有販售莫里斯圖案的馬克杯。讓我感到驚訝的是，現在它們在日用品雜貨店甚至百元商店裡也能看到。可以想見，復古可愛的莫里斯風格，比以前變得更為大眾熟悉。

然而，關於莫里斯與他發起的美術工藝運動之間的關係，似乎有很多術語讓初學者感到困惑。提到英國陶瓷的話題時，經常聽到有人問：「我不太瞭解美術工藝運動，可否簡單說明。我以前從沒聽過維多利亞哥德式，它與新哥德有何不同？有什麼樣的影響？羅斯金在書裡講了許多事，但我還是看不懂。明明是復古風格的圖案，為何莫里斯會被稱為現代設計之父？」我經常被人這麼問。

「現代設計之父」莫里斯

美術工藝運動是莫里斯感嘆因工業革命（p230）開發的工業產品裝飾性水準低下，與好友創立的「莫里斯‧馬修‧福克納公司（後來的莫里斯公司）」所推動的一場美學運動。

手工藝精神的特色是，以中世紀手工藝為範本的「工匠手工（手作）」結合藝術元素的應用美術（將藝術元素融入實用工具的產品）。傑出設計師創造的設計，與工匠們共同製作，創造出美術與工藝融合的重大成就，而後來的世紀末藝術（p194）、新藝術風格（p198）、民藝運動（p254），以及世紀中期現代主義（p120）與斯堪地那維亞設計（p120），都繼承了這個概念。閱讀各種美術風格的內容時，你會發現，儘管設計本身完全不同，但在「應用美術」方面，追求的目標方向是相同的。為此，即使莫里斯的設計很老式，仍被稱為現代設計的先驅人物。

維多利亞哥德式的流行與莫里斯

維多利亞時代中期至後期，新哥德式重新燃起，稱為維多利亞哥德式（又稱維多利亞全盛時期哥德式風格，High Victorian Gothic），莫里斯的設計深受此影響。

維多利亞哥德式起源於藝術評論家、莫里斯友人約翰‧羅斯金（John Ruskin）對威尼斯哥德式風格的推崇，這也是為什麼它也被稱為羅斯金哥德。不過，也有文獻將這種維多利亞哥德式與新哥德式混為一談。羅斯金評論的威尼斯聖馬可廣場的聖馬可大教堂和總督宮是畫家卡那雷托（Canaletto）的經典主題，對當時的英國知識分子並不陌生。

初期的新哥德是在如畫趣味的廢墟風潮（p176）中興起的，由英國殘存的中世紀天主教會構思而成的設計。維多利亞哥德式的不同之處在於它融合了羅斯金倡導的中世紀威尼斯哥

德式風格。

中世紀威尼斯公民被羅馬天主教驅逐，與阿拉伯世界貿易，融合了異教文化，其獨特的哥德式精神有別於純粹的天主教，反映在威尼斯哥德式裝飾。羅斯金高度讚揚威尼斯哥德式裝飾。莫里斯也認同這種崇高的哲學，並堅信中世紀的裝飾才是藝術應有的面貌。

加上維多利亞時代是浪漫主義（p186）的時代，人們對中世紀的英雄傳說等懷有浪漫的欽佩之情。宗教方面，發起了一場讓英國教會轉變成帶有天主教元素的新教運動（牛津運動），為中世紀天主教設計的哥德式風格奠立了基礎。

另一方面，人們的信仰也逐漸在消退，這是因為約書亞・瑋緻活（p266）的外孫達爾文提出《演化論》，否定了基督教的世界觀，帶給民眾極大震撼。再加上快速都市化促使生活型態現代化，使人們漸漸疏離教會。在這樣的反作用下，興起了信仰復興運動，加上主日學教育的助長，維多利亞時代數千個教會如雨後春筍般湧現。

進入世紀末，開始流行起世紀末症候群的哥德小說（p178），以及由此衍生的懸疑推理小說。羅斯金對哲學推崇、對教會建築的熱情，以及由世紀末症候群而引發的超自然現象哥德小說熱潮，民眾熱切跟隨這些潮流，助長了維多利亞哥德式風格。

遍及現代的莫里斯理念

將美感融入生活的莫里斯公司，其生產的產品種類繁多，廣泛應用在彩繪玻璃、壁紙、家具、織物品（布藝裝飾）等使用不傷害大自然的材質，誕生出許多加入豐富理念的傑出作品。但遺憾的是，美術工藝運動、新藝術風格、世紀末藝術等現代設計作品，成功的塑造了品牌，也創造出了具有崇高理念的高品質產品，但在推廣成成為平民生活用具的行銷上卻顯不足，最終都成了富人的奢侈品。不過，歷經一百多年後，在馬克杯上或百圓商店的生活雜貨都能看到莫里斯的設計。我想，他們真正的理念在某種意義上終於普及了。（玄馬）

斯波德：草莓鳥園
（Strawberry Thief）
這是莫里斯具代表性的設計，描繪的是「草莓農家對小鳥吃掉草莓感到無奈」，用莫里斯的風格表現出維多利亞哥德式的獨特世界觀。

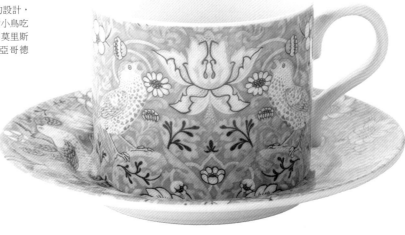

基礎知識

世界西洋餐瓷

從美術風格瞭解西洋餐瓷

西洋餐瓷與歷史

西洋餐瓷重要人物

西洋餐瓷使用方法

畢德麥雅風格
──平穩與安寧的片刻時光──

特色

○維也納體系時代主要盛行於德國、奧地利、丹麥等國。
○在維也納因梅特涅的政策而流行。
○以中產階級為中心，普及於社會的溫馨家庭氛圍。
○涵蓋繪畫、音樂、家具、文學、陶瓷器等領域的藝術風格。

流行於中產階級，溫馨的家庭氛圍是特色

畢德麥雅（Biedermeier）這個名稱源自德語常見的姓氏「Meier」，與意味「平實」的「Bieder」結合而來的。盛行於維也納體系時代（p238）的德國、奧地利、丹麥等地，出現的時間比浪漫主義稍晚些。

以溫馨、親切的家庭氛圍為特色，起初比英國晚一些，在歐洲大陸的工業革命影響下，隨著中產階級的迅速增長而傳播開來。

誕生故事

經歷了被視為開創民主主義大道的法國大革命後，拿破崙政權瓦解，維也納體系再次恢復到舊體制的君主專制，千辛萬苦打開的自由主義思想被封鎖，維也納體系時代籠罩著一股「放棄氛圍」。因為梅特涅推行的政策（p238），鼓勵人民安穩過生活，導致了「從日常生活的平凡日子中找尋幸福」的畢德麥雅思想。這與壓抑的政治環境有關，人們受到審查制度與祕密警察的鎮壓，也可說是，人民被迫在制度的壓制下，畏縮在家裡過上平穩日子的心態。

音樂與家具

音樂方面，舒伯特（Schubert）是畢德麥雅風格的代表人物，他在資產階級

基礎知識

世界西洋餐瓷

從美術風格瞭解西洋餐瓷

西洋餐瓷與歷史

西洋餐瓷重要人物

西洋餐瓷使用方法

的圈子裡舉辦私人演奏會（人稱舒伯特黨，參與者皆為舒伯特音樂的愛好者，又有舒伯特之友、舒伯特沙龍、舒伯特圈等不同說法）。知道這一點，就能明白為什麼奧格騰的畢德麥雅風格造形被稱為「Schubert」。

從舒伯特著名的鋼琴小品《野玫瑰》（Heidenröslein）中，就能夠感受到畢德麥雅的質樸鄉村氣息。家具方面，造形更加簡約質樸，是以前新古典主義風格的簡單演變，不刻意修飾的樸素外形是特色，主要流行於維也納。

尤利烏斯·施密德（Julius Schmid）《舒伯特黨》，1896 年。

美術與文學

繪畫的主題多是以婦女與孩童為主角的家庭場景、田園山水的風景畫、靜物畫等。這個時代對孩童的描繪基本上都是「天真無邪、純真完美」。德國作家康普（Hermann Adam von Kamp）的小說《阿爾卑斯的少女阿黛蕾德》（Adelaide - das Mädchen vom Alpengebirge，1828 年），據說是兒童文學作家約翰娜·施皮里（Johanna Spyri）著作《海蒂》（Heidi）的原型。書中的主角阿黛蕾德是位有禮貌的清純少女，是一部田園詩風格般、十足畢

德麥雅風情的文學作品。

當時歐洲出版了許多類似畢德麥雅風格的「阿爾卑斯少女故事」，而在《海蒂》中，管家羅曼亞就是這些書的書迷，她對阿爾卑斯少女抱有理想的幻想。不過，阿爾卑斯少女海蒂卻是一個在法蘭克福家總是闖禍，把周圍搞得天翻地覆的孩子。海蒂是一個更人性化、更複雜麻煩的真實女孩。到了 19 世紀末，可以欣賞到更深層次的文學。

畢德麥雅風格的陶瓷器

分散的小花等小巧可愛的畢德麥雅風格
一起來欣賞令市井小民舒心的設計

畢德麥雅風格是比洛可可風格、新古典主義風格更小眾的風格。因此，很多人其實是在沒有意識到的情況下一直在使用畢德麥雅風格的餐瓷。在畢德麥雅風格的發源地維也納和德國，許多窯廠都有畢德麥雅風格的作品。

「我還以為都是洛可可風格」，不少人會這麼想。洛可可風格給人的印象更強烈，用色鮮豔華美。形狀都是曲線，這點與直線或簡單形狀的畢德麥雅風格不同。畢德麥雅風格是為了讓市井小民度過平靜時光而製造出來的物品，具有沉穩質樸的氛圍。接下來，透過實際的餐瓷來看看它與洛可可風格的區別。

畢德麥雅風格的重點

 造形

畢德麥雅風格獨特的直線和簡單形狀，以及使用洛可可和新古典主義風格的造形。

圖飾

分散的小花、小花環、小花朵。

色彩

柔和的色彩（比洛可可風格淡）。

意象

可愛、細膩、樸素。

基礎知識

世界西洋餐瓷

從美術風格瞭解西洋餐瓷

西洋餐瓷與歷史

西洋餐瓷重要人物

西洋餐瓷使用方法

畢德麥雅風格的西洋餐瓷

畢德麥雅
（奧格騰）……p100

畢德麥雅風格的代表性設計，採用 Schubert 造形。淡雅的色調和散落的小花是特色。

Buon Giorno Flower
（Ginori 1735）……p72

Mille Fleur
（赫倫）……p104

畢德麥雅風格的代名詞「散落的小花圖案」，各窯廠都有生產製造。柔和粉彩色調與造形都是洛可可風格。

畢德麥雅花環
（奧格騰）……p100

這款作品於 1812 年左右發表，柔和粉彩、可愛的畢德麥雅風格作品。細膩的圖案與淡雅的色調是特點。

Parsley
（赫倫）……p104

哈布斯堡家族法蘭茲‧約瑟夫一世皇帝鍾愛的設計。淡粉色的西芹與小巧細膩的花環是它的特色。

ATHENA
（費斯騰堡 FÜRSTENBERG）

以希臘神話中的雅典娜女神為形象的設計。具有 1840 至 1850 年設計的「Greg」形式特色。由此可看出，經歷帝國風格後的畢德麥雅風格，不只是單純的優美。

勿忘草
（赫斯特 Höchst）

德國窯廠赫斯特也很擅長畢德麥雅風格。可愛勿忘草與帝國風格把手的組合，十足的畢德麥雅風格。

浪漫主義

──浪漫風景畫的餐瓷──

☞ **特色**

○ 盛行於 18 世紀末至 19 世紀上半。

○ 主題充滿戲劇性且浪漫。可以有個人情感的表述，美的接受範圍擴大。

○ 浪漫主義（感性）與同時期的新古典主義風格（理性）是對立的概念。

○ 主要用於繪畫、音樂、文學和戲劇的風格，不用於建築與家具。

反抗新古典主義風格而生
由民眾主導的熱情與夢想世界

　　浪漫主義的浪漫來自羅曼語（Romance，相對於知識分子所用艱澀難懂的拉丁語，是庶民通俗易懂的口語），盛行於 18 世紀末至 19 世紀上半。就時代來說，幾乎與畢德麥雅風格重疊。浪漫主義流行於法國、德國、英國和丹麥，主要應用於繪畫、音樂、文學和戲劇領域，並沒有應用於建築或家具，這就是它與同時期流行的畢德麥雅風格或新古典主義風格的區別。在陶瓷器領域，如後文所述，創造出帶有浪漫主義風景畫的西洋餐瓷。

　　浪漫主義始於德拉克洛瓦（Delacroix）的戲劇性「時事題材繪畫」。然而，只是戲劇性並非浪漫主義，放眼音樂或文學等領域，其中許多是涉及令人心碎的**浪漫夢想或幻想、英雄傳說、引發鄉愁的風景，以及愛與死的主題。熱情的愛（eros，生命和性的本能情感）與死（thanatos，破壞和破滅的本能衝動）**是「浪漫主義」的重要主題，並屢屢在繪畫、文化和音樂中出現。強烈情感的「浪漫主義」與重視理性的「新古典主義風格」是相對立的概念，請記住這個鮮明的對比。

☞ **誕生故事**

　　浪漫主義的出現顯然代表了西洋美學的興起。在此之前，像是歷史畫、宗教畫、人物畫、風景畫等的藝術流派，都是藝術學院所追求的「理想美」的繪畫。就

基礎知識

世界西洋餐瓷

從美術風格瞭解西洋餐瓷

西洋餐瓷與歷史

西洋餐瓷重要人物

西洋餐瓷使用方法

連歡喜或悲傷的表情，也要帶些理想化地完美表達。

然而，人類在走向現代化的漫長旅途中遭遇了法國大革命，認識了自由平等的自由主義。於是，感受到個人真實情緒的歡喜或悲傷、痛苦或眷戀等情感也具有美的價值。換句話說，美的接受範圍大幅擴展。從這點來看，由民眾主導、反抗被視為現代繪畫模範的新古典主義風格，產生多樣美的浪漫主義，可說是一種劃時代的美術風格。

👉 美術

浪漫主義的代表性畫家是德拉克洛瓦，歷史課本中必定出現的法國七月革命的《領導民眾的自由女神》（1830 年）是他的代表作。那是以寫實戲劇化的手法描繪時代事件。戲劇性的「時事題材繪畫」正是浪漫主義的特色。雖然同樣是用「時事題材繪畫」，然而新古典主義風格卻是以神話般的神格化的手法描繪，因此繪畫風格有差異。

此外，英國的浪漫主義繪畫直接受到如畫風格（p234）的影響，這與其他國家的浪漫主義不同。英國浪漫主義的代表性畫家透納（Turner）親身經歷有如壯遊（p233），他進行了一趟從法國翻越阿爾卑斯山到達義大利的旅行。因為深受克勞德·洛蘭（p234）的影響，他擅長於創作浪漫風格的風景畫。浪漫主義的特點就是兼具了戲劇性畫作與浪漫風格畫作。

尤金·德拉克洛瓦（Eugène Delacroix）《領導民眾的自由女神》，1830 年。以七月革命為主題的戲劇性浪漫主義繪畫。

👉 音樂

浪漫主義最廣為人知的還是音樂，這是西洋音樂鼎盛的時代，知名的古典音樂家幾乎都出現在這個時期。音樂領域有悠久的浪漫主義歷史，而 19 世紀也幾乎是浪漫主義的時代。

具代表性的音樂家是浪漫風格鋼琴曲代名詞的蕭邦。19 世紀下半維也納體系（p238）瓦解後，各種民族意識的浪漫主義音樂興起，誕生出華格納（Wagner）鼓舞德國民族的歌劇，或史麥塔納（Smetana）《我的祖國》（Má vlast）體現捷克的愛國主義精神的交響詩組曲等。在這個時期，市民的生活變得更富足，對音樂的需求也提高，產生各種流派的音樂。

廣為人知的歌舞劇，法國維克多·雨果的著名小說《悲慘世界》，戲劇性地描繪法國七月革命後爆發的六月暴動（巴黎共和黨人起義），創造了戲劇性的浪漫主義文學。

浪漫主義文學之中，大多數人都熟悉丹麥浪漫主義作家安徒生。與畢德麥雅風格一樣，是以天真無邪的孩子為人物，以愛與死亡為主題，如《賣火柴的少女》，可說是典型的浪漫主義文學。

浪漫主義的陶瓷器

描繪令人
懷念的風景畫

描繪大自然風景畫的餐瓷
旅愁與憧憬的浪漫世界觀

在陶瓷器領域，浪漫主義有別於其他風格，沒有明確的標準。不過，受到浪漫主義影響的陶瓷很多。在浪漫主義盛行的英國，同時期因為出現了銅版轉印（p25）技術的革新，整個 19 世紀在搭上如畫風格潮流，生產了許多銅版轉印風景畫的陶瓷器，其中一些像「野玫瑰」那樣出口至出島（p222）。

那些陶瓷器都是以浪漫主義的主題「旅愁」與「憧憬」為表現意象，反映浪漫的世界觀。與新古典主義風格的風景畫陶瓷「青蛙餐具」是學院派、理性畫法的描繪方式相比，浪漫主義的風景畫顯得有些奇幻，有異國情調的氛圍，觸發令人懷念的鄉愁，這是兩者在繪畫風格的區別。

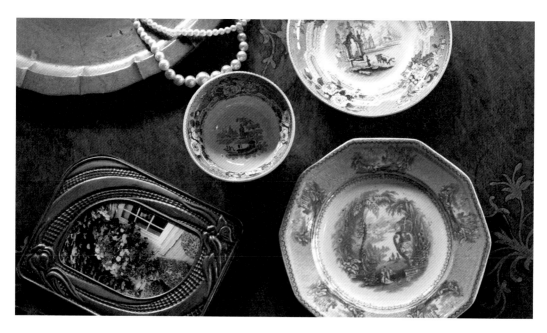

基礎知識

世界西洋餐瓷

從美術風格瞭解西洋餐瓷

西洋餐瓷與歷史

西洋餐瓷重要人物

西洋餐瓷使用方法

浪漫主義的重點

造形

很多都是洛可可風格和新古典主義風格。

圖飾

如詩如畫的風景、異國情調的風景畫、海洋與帆船、海岸、田園風景、湖區。

色彩

銅版轉印顏色（紅、粉紅、藍、紫、綠）、彩色。

意象

田園詩般、富情感、懷舊、異國情調。

浪漫主義的西洋餐瓷

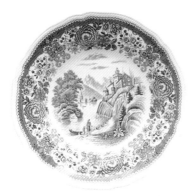

布根蘭邦（Burgenland）
（唯寶）……p50

以奧地利布根蘭邦為意象的設計，表現出德國浪漫主義的田園詩般與懷舊傾向。寧靜、悠閒的田園風光為特色。

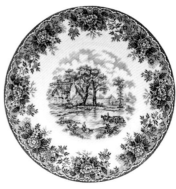

愛丁堡（Edinburgh）
（Alfred Meakin）

《乾草車》是英國浪漫畫家康斯特勃（Constable）的代表作。模仿浪漫主義畫家作品中的田園山水風景畫，如畫風格是特色。

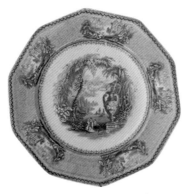

庭漆（NIWAURUSHI）
（C&Wk Harvey）

1835 至 1852 年的浪漫主義時期的古董品，描繪出充滿異國情調的山水風景。東方主義的浪漫風景畫及如畫風格的風景。

萊茵河風景
（赫斯特 Höchst）

德國赫斯特窯的代表作。傳達出德國浪漫主義氣息的田園山水風景，十分浪漫的描繪。

日本主義
──新藝術風格誕生的契機──

👉 **特色**　　○ 19 世紀下半至 20 世紀初，以法國為中心擴及遍布全歐洲。
　　　　　　　○ 率先從中外混淆的中國風獨立出來的日本風格。不僅是複製圖案，也融入日本美學。
　　　　　　　○ 西方國家對美的需求與明治政府的日本製品供給、政治意圖不謀而合。

日本的花鳥風月、浮世繪的構圖、
平面的輪廓線描繪是主題

　　日本主義（Japonisme）是法文日本風格的意思。 19 世紀下半至 20 世紀初，以法國為中心擴及流行於整個歐洲，主要用於建築、室內裝飾、繪畫、音樂、服裝、陶瓷器等領域。

　　日本主義的特色是，長期被西方視為「中國風」，與中國、印度等國一起被歸在中國風範疇裡的日本設計，第一次得到了明確的區分和認可。始於模仿的「日本趣味」（Japonaiserie），原本只是複製日本的設計，或將日本小物繪製成圖的流行興趣，後來逐漸昇華成融入日本人美感意識的日本主義，這是與中國風最大的區別。

　　日本主義對一直在西方規範中思考事物的西方世界產生了巨大的影響，成為引發「新藝術風格」誕生的契機。日本主義是「融入日本精神的風格」，包含與中國風的區別，可試著這樣來理解整體概念。

　　在陶瓷器領域也是如此，這時期包括英國皇家伍斯特在內的許多窯廠，都開始製造日本風格的陶瓷器，因此是一種很重要的美術風格。

👉 **誕生故事**

　　正如世紀末藝術（p194）和新藝術風格（p198）曾提到的，19 世紀末是所有美術規範被打破的時代。在美術界最大的衝擊是照片的出現。1826 年，歷史上第一張照片出現後，美術界長期以來視為目標的「以繪畫臨摹眼見之事物」的技法被其他技術輕易實現。畫家保羅・德拉羅什（Paul Delaroche）看到照片後只留下「從今天

基礎知識

世界西洋餐瓷

從美術風格瞭解西洋餐瓷

西洋餐瓷與歷史

西洋餐瓷重要人物

西洋餐瓷使用方法

起，繪畫已死」這句名言。可見對美術界來說，是多麼大的衝擊。

以此為分界，美術界從 19 世紀下半轉變為「追求只有藝術才能達成的時代」。在摸索尋找只有藝術才能做到的事情，以及能夠超越西方美術事物的過程時，有一種引起西方人注意的東西——用來包裝從出島（p222）進口陶瓷的浮世繪。那是完全忽視西方美術的規範，一個令人驚嘆的世界觀。

不強調立體感、以清晰的輪廓線描繪，從斜上方往下俯視人物的構圖，偏愛描繪花鳥風月，捕捉日常不帶任何寓意的風景題材，一切令人感到新鮮。對於當時的西方人來說「只有藝術才能做到的事情」正是浮世繪。

1867 年因為大政奉還，江戶幕府瓦解，解除鎖國的日本開始正式出口日本製品。由於日本眼見歐洲相繼對非洲、亞洲進行殖民統治，對明治政府構成了威脅。為了不被殖民化，因此施展政治手段，試圖要讓歐洲各國認同日本文化上的高超技術，以達到維持日本獨立性的政治效果。

所以，日本主義是西方國家對美的需求與日本美術工藝品的供給和政治意圖不謀而合所引發的結果。

👉 美術

日本主義與印象派畫家活動時期重疊，對他們帶來許多影響。莫內、梵谷等印象派畫家紛紛收集日本美術品並以此為主題。印象派繪畫中常見的縱長畫面、放棄透視而選擇較扁平的平面畫法及俯視的角度，受到日本藝術的影響。印象派畫家雷諾瓦是印象派中唯一出身於勞動階級的人，也曾是瓷器彩繪工匠，所以所畫的花卉就像瓷器彩繪般美麗。

詹姆斯·惠斯勒（James Whistler）《紫色與玫瑰紅：有修長女子的六字款瓷器》。1864 年活躍於英國的惠斯勒以瓷器愛好者而聞名。

👉 室內裝飾

惠斯勒畫件中的室內裝飾，深受英國維多利亞時代中產階級的推崇。當時，使用來自日本和中國的小物品作為室內裝飾被視為是「良好品味」，而日本主義的室內裝飾與同時期流行的維多利亞哥德式（p180）、洛可可復興（p156）融為一體，形成了高度裝飾的獨特「維多利亞風格」。

在法國，日本主義也讓文化人與知識

分子將自家的室內裝飾營造成東方氛圍。不僅是浮世繪與陶瓷，屏風、佛像、刀劍、吊飾、香盒等物品，也自然地融入生活中。現今，法國的現代室內設計依然承襲在西式房間中擺設日式配飾。

日本主義的陶瓷器

空前的
日本主題熱潮

日本主義的陶瓷器按年代區分
掌握與中國風的區別

日本主義對陶瓷造成了很大的影響，在此時期各窯廠均採用日本風格的圖飾。

然而，初學者可能很難一眼區分日本主義和中國風。尤其是那些看到麥森的柿右衛門圖樣，並認為「無論怎麼看都是日本圖樣，應該是日本主義吧」的人。其實並非如此，麥森的柿右衛門圖樣是「中國風時代誕生的日本圖樣」，被歸分在中國風的範疇，這就是日本主義變得有些複雜的地方。

日本主義主要是指，19 世紀下半至 20 世紀初日本主義盛行時期發表的作品。日本大約在這個時期結束鎖國，向世界開放，許多日本主義產品出口到海外。以下來看看有哪些作品誕生。

18 世紀

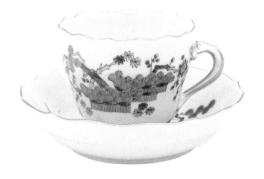

麥森的柿右衛門是中國風。

19 世紀下半至 20 世紀上半

皇家伍斯特的仿薩摩燒是日本主義。

日本主義的重點

造形

獨特的把手上帶有竹子和樹枝等植物主題。

圖飾

松竹梅、菊、牡丹、昆蟲、小鳥。

色彩

乳白色、古伊萬里風格色彩、九谷燒風格色彩。

意象

幻想、富有風情、日本趣味。

日本主義的西洋餐瓷

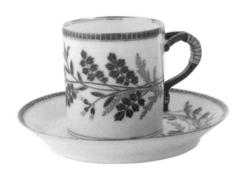

**濃縮咖啡杯＆咖啡碟
（哈維蘭）……p68**

仿薩摩燒，把手是形似藤編的精細工藝。這是日本主義發源地法國特有的西洋餐瓷。

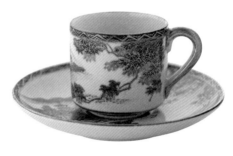

**金彩紅葉風景圖
（美山老薩摩）**

明治大正（1868～1926年）時期，遠銷歐美國家的美山薩摩燒作品。日本製造的獨特造形，帶有把手的茶杯。

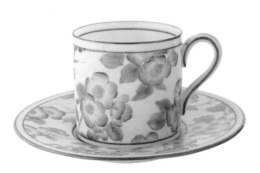

**濃縮咖啡杯＆咖啡碟
（瑋緻活）……p84**

瑋緻活也製作了許多日本主義的餐瓷。這是將白瓷塗上乳白色的仿薩摩燒作品。

**盤
（瑋緻活）……p84**

1900年左右的作品，在與薩摩燒般的乳白色素坯上，描繪日本的花鳥風月圖案。

基礎知識

世界西洋餐瓷

從美術風格瞭解西洋餐瓷

西洋餐瓷與歷史

西洋餐瓷重要人物

西洋餐瓷使用方法

世紀末藝術

──頹廢與前衛的現代設計──

　　世紀末藝術（fin de siècle art）是 19 世紀末至 20 世紀初（第一次世界大戰前），流行於法國、英國、維也納等地的一種風格。在有些文獻中被歸類為新藝術風格（p198）。正確來說，本書主要介紹的不是包含法國或英國在內的廣義世紀末藝術，而是狹義的「維也納分離派」（Vienna Secession）。在日本，世紀末藝術通常指的是維也納分離派。這種風格用於建築、繪畫、文學、室內裝飾和家具等。

　　世紀末藝術的特色是，幻想、頹廢、悲觀、唯美的美學與創新、前衛的美學並存。前者主要用於繪畫或文學，而後者則運用於家具等設計。文學繼承了前者的頹廢悲觀美學，在英國維多利亞時代，哥德小說（p178）再度流行。

　　世紀末藝術是一種小眾風格，經常會被同時期的新藝術風格掩蓋。這點很重要，如果瞭解的話，造訪維也納或參觀奧格騰、「J.&L. Lobmeyr」（維也納歷史悠久的玻璃工藝老店）時，會讓樂趣加倍。

👉 誕生故事

　　到了新古典主義風格時代，在人類美術漫長的歷史中「像照片一樣臨摹所見」的寫實描繪技術終於達成了，肌膚紋理和布料皺褶等技術，可以繪製得無比逼真。

　　因為確立了能夠精美地繪製出猶如真實物品的技術，而為了追求超越如此的技術，法國出現了「印象派」，維也納則是「分離派」等。「分離派」這個名詞取自於它與學術界（維也納藝術家協會〔Künstlerhaus〕）「分離」之意。

　　與此同時，透過都市計畫的巴黎與維也納改造（p240）使大都市煥然一新，不同種族與民族的人們聚集在此尋找新的刺激。豐富多樣的價值觀，在此時期開始的咖啡館文化中積極交流，因而萌生了世紀末藝術這種新文化。

👉 建築與美術

　　維也納最著名的世紀末藝術建築是位於王宮斜對面，由阿道夫·路斯（Adolf Loos）建造的「路斯館」（Looshaus）。這是一棟看起來普通簡單的建築物，無裝飾的建築在當時是非常劃時代的設計，為此當時也備受批評。但現在對於我們來說，

基礎知識

世界西洋餐瓷

從美術風格瞭解西洋餐瓷

西洋餐瓷與歷史

西洋餐瓷重要人物

西洋餐瓷使用方法

當時受爭議的建築設計，如今卻是「一座非常正常的建築」，這也證明了這座建築的出色之處。

世紀末藝術最知名的代表性畫家是天才畫家克林姆（Klimt）。他的繪畫風格也受到日本主義（p190）的影響，畫作背景上貼有金箔，擁有廣大的愛好者。他畫風的世界觀是一種融合了「性愛本能」與「死亡本能」的頹廢唯美美學。順帶一提，「性與死」也是浪漫主義（p186）的主題。克林姆還將世紀末人們的焦慮和痛苦，以及歡喜與陶醉的情感融入裝飾畫面中。

他以情人艾蜜莉·弗洛格（Emilie Flöge）為模特兒的畫作也很有名。身為服裝設計師的艾蜜莉擺脫束縛的馬甲，穿著自己設計的新穎時裝。新藝術風格的服裝

刻意以馬甲塑造曲線，隨後出現服裝改革的運動，但維也納早已領先一步推行。

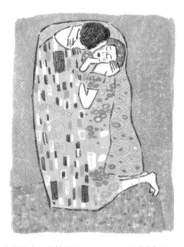

古斯塔夫·克林姆（Gustav Klimt）《吻》（Der Kuss），1907～1908 年。
背景採用金箔是受到日本主義的影響。畫中男女服裝上的圖樣，黑色長方形象徵男性的性器官，圓形圖案象徵女性的性器官。這幅畫描繪性愛與窮途末路的恐懼不安。

世紀末藝術的陶瓷器

前衛的設計

原創時代沒有的陶瓷器
現在可以欣賞到世紀末藝術的西洋餐瓷

遺憾的是，世紀末藝術時代維也納窯正處於關窯困境，陶瓷器陷入空白期。20世紀，對繼承維也納窯設計的奧格騰（p100）有所貢獻的設計師約瑟夫·霍夫曼（Josef Hoffmann），與克林姆被譽為藝術雙璧。他是克林姆成立的維也納分離派成員，並於 1903 年創立綜合藝術工房「維也納工房」，分為金屬、皮革、金銀細工、家具

和裝幀五個部門。旁邊是歷史悠久的玻璃工藝老店「J.&L. Lobmeyr」的展示室，霍夫曼率先提出了開創性的裝飾藝術設計「霍夫曼黑」（Hoffmann Black）。

就像莫里斯設計的西洋餐瓷普及日本一樣，如今市售克林姆畫作圖案等原創時代沒有的餐瓷。透過餐瓷我們可以輕鬆地欣賞世紀末藝術。

Primobianco Art
Collection
克林姆《吻》

圖左 Lobmeyr：霍夫曼黑，圖右奧格騰：Melon。兩者都是維也納分離派約瑟夫‧霍夫曼設計的作品。

基礎知識

世界西洋餐瓷

從美術風格瞭解西洋餐瓷

西洋餐瓷與歷史

西洋餐瓷重要人物

西洋餐瓷使用方法

新藝術風格
──植物生長般的流動曲線美──

👉 **特色**
○ 盛行於 19 世紀末至 20 世紀上半，與世紀末藝術、美好年代同時期。
○ 主題是純粹優雅的事物，概念顏色是沉穩的淡濁色。
○ 植物生長般的流動曲線美是特色，昆蟲圖案也很多。
○ 慕夏是美術界翹楚，玻璃工藝的代表人物是加萊、道姆兄弟、拉利克。

流行於巴黎黃金時代
優雅嬌柔的「新藝術」

　　新藝術的法文是「art nouveau」，從 19 世紀末至 20 世紀上半（第一次世界大戰前）以巴黎為中心流行的美術風格。在時代上幾乎和世紀末藝術重疊。新藝術風格的陶瓷設計非常多，至今仍是美術館的特展或歐洲城鎮景觀中常見的流行風格，請搭配美術或工藝品記住這個風格。

　　新藝術風格的特色是**優雅、嬌柔、清純、神祕**等主題的事物。以 19 世紀下半巴黎世博會的日本主義風潮為背景，主要以日本流行的**植物、昆蟲、自然風景為主要圖案**。

　　新藝術風格盛行於巴黎黃金時代「美好年代」，美好年代的法語是「belle epoque」，和同時期的英國黃金時代「美好往昔」（good old days）是同義詞。意指 19 世紀末至 20 世紀初巴黎黃金時代盛行的華麗文化，也就是大家印象中的「花都巴黎」時代。

Q&A

美好年代與新藝術風格的區別？

美好年代和新藝術風格應用於不同的領域。
新藝術風格是建築、家具、室內裝飾、工藝品（也包含陶瓷器）、繪畫等藝術領域（藝術風格）的名稱。
另一方面，美好年代涵蓋的領域廣泛，包括娛樂、運動、電器催生的生活方式、社會規範，以及文學、藝術等文化領域。「新藝術風格是美好年代的文化之一」這麼理解就可以了。

基礎知識

世界西洋餐瓷

從美術風格瞭解西洋餐瓷

西洋餐瓷與歷史

西洋餐瓷重要人物

西洋餐瓷使用方法

👉 誕生故事

如前文世紀末藝術（p194）中提到，19世紀末是所有美術規範都被打破的時代。

照片的出現使得「以繪畫臨摹眼見之事物」的必要性消失，這對美術界來說是一大衝擊。美術界長年追求的目標，被彗星般突然出現的照片輕鬆地實現後，打破了各國藝術學院定下的美術規範，開始主張「創造只有藝術才能實現的表達方式」。

因此出現許多新的流派，如法國的「印象派」、維也納的「分離派」以及英國的「前拉斐爾派」（推翻被英國皇家藝術學院視為榜樣的拉斐爾的藝術團體）。他們打破了只有神話人物才允許畫成裸體的禁忌，大膽繪製了裸體妓女和陰毛等內容。

新藝術風格就是在這樣的美術界氛圍中催生的「新」美術風格。

👉 美術

新藝術風格最受歡迎的畫家是慕夏，在日本有很多粉絲都熟悉他，藝術愛好者對他應該都不陌生。用柔軟的曲線美描繪女性，植物也以柔和的弧線裝飾。受日本主義的影響，訴諸與人類同樣的感情來描繪植物，以及像漫畫線條一樣清晰地畫出輪廓。新藝術風格前期的作品，主要是向大眾發表的廣告海報畫，這也證明了迄今為止由王公貴族主導的藝術已轉由民眾主導。

👉 玻璃工藝

新藝術風格時期用新玻璃材質製造工藝品，這點請記住。埃米爾·加萊（Émile Gallé）、雷內·拉利克（René Lalique）、道姆兄弟（Daum Brothers），也是必須記住的四位創作者。他們的新藝術風格作品的特色是，在乳白色半透明的玻璃材質上描繪植物、昆蟲、水邊等意象。流動的曲線美、幽靜的景色，全都是體現新藝術理念的作品。

加萊出生於園藝與新藝術小鎮的南錫（Nancy）。普法戰爭（p246）後，亞爾薩斯·洛林帝國領地（Reichsland Elsaß-Lothringen）北部割讓給德國，許多企業和藝術家遷往仍屬法國領地的南錫，新藝術文化因此蓬勃發展。明治時期的森林官僚高島北海到南錫留學時，與加萊有過交流，從這段插曲可看出普法戰爭的影響與日法的交流，帶來新藝術運動。

埃米爾·加萊的花瓶《水中植物》，1890年。
（圖片提供：井村美術館）

新藝術風格的陶瓷器

將日本主義昇華為西洋風格的新藝術
充滿情調的世界觀與豐富多樣的設計

新藝術風格的陶瓷器種類繁多，但與其他美術工藝品一樣，有很多是植物生長流動的曲線美、圖案是植物和昆蟲、充滿情調與神祕世界觀，以及主題顏色是淡濁色的。

此外，皇家哥本哈根在這時期開發的釉下彩風靡一時，宛如融化的淡濁白色的動物雕像，可說是新藝術風格陶瓷的代名詞。將日本主義的世界觀昇華為西洋風格的作品也很多。

新藝術風格的重點

造形
蝴蝶、蜻蜓、花卉、竹子、樹枝等形狀的獨特風把手。

圖飾
玫瑰等西洋植物、昆蟲、小鳥、植物果實。

色彩
吳須（鈷藍）。
淡濁色。

意象
幽邃、神祕、幻想、富有風情、清純。

基礎知識

世界西洋餐瓷

從美術風格瞭解西洋餐瓷

西洋餐瓷與歷史

西洋餐瓷重要人物

西洋餐瓷使用方法

新藝術風格的西洋餐瓷

仲夏夜之夢
（皇家哥本哈根）……p110

這是 1900 年（新藝術風格元年）巴黎世博會展
出的阿諾・克羅格（p110）傑作的復刻品，原名是
「Margaret」，釉下彩是其特色。

盤
（皇家道爾頓，伯斯勒姆時代）……p96

受日本主義影響的金粉裝飾，以及植物生長流動
的曲線是特色，盤面描繪的是西洋花卉。

藍玫瑰
（大倉陶園）……p126

盤面描繪優美的玫瑰，暈染的幻想氛圍，與洛可
可風格不同。

彩繪盤
（Old Noritake）

盤面繪製了玫瑰與植物果實。流動的曲線美與淡
濁色、夢幻的圖飾是辨別的重點。

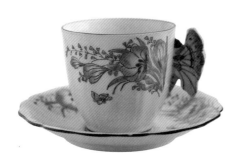

蝴蝶把手的茶杯＆茶杯碟
（日本製）

製造於新藝術風格時期至裝飾藝術時期，日本製
蝴蝶把手，以及植物圖案的描繪手法為特色。

Imperatrice Eugeine
（哈維蘭）……p68

發表於 1901 年，當時法國歐珍妮皇后流亡英國。
主題圖案是維多利亞時代流行的紫花地丁。

裝飾藝術

——現代直線與曲線構成的幾何圖樣——

👉 **特色**

○ 1920 至 1940 年（兩次世界大戰間，局勢動盪的時期），以美國為中心，流行於世界各地。

○ 圖案是直線與幾何圖樣，以黑色調為主色。

○ 裝飾藝術是人類追求的美術風格的終點，現代設計的基礎。

○ 美術領域的代表人物是藍碧嘉，進入冷豔瀟灑女性的時代。

文化據點首次從歐洲移往美國
美國黃金時代的冷豔瀟灑風格

　　裝飾藝術的法文是「art déco」，déco 即裝飾的意思。1920 至 1940 年左右，以美國為中心，流行世界各地的美術風格。正好介於第一次世界大戰結束至第二次世界大戰爆發之間，在當時先進國家引發流行，以至於在日本的大正浪漫文化（p252）直接成為裝飾藝術時代。裝飾藝術的特色是，**美術風格的重心首次從歐洲移往美國**，以及現代的直線和曲線構成的幾何圖樣。

👉 **誕生故事**

　　裝飾藝術是誕生於潮流時代的風格，這是一種出於需要而誕生的風格，1920 年代是美國爵士樂（Jazz Age）的黃金時代。無視因第一次世界大戰（p250）而疲憊不堪的歐洲，美國在曼哈頓建造許多摩天樓，無機質的摩天樓群與幾何圖樣的裝飾藝術完美搭配。裝飾藝術是低成本設計，與運用工匠技巧、高價格品質的新藝術不同。

　　此外，在服裝領域，馬甲自 20 世紀初開始逐漸淡出，到 1920 年代馬甲才徹底消失。新藝術風格時代，流行女性的曲線美，搭配馬甲使腰部如蜜蜂般的輪廓仍然符合新藝術風格，但裝飾藝術的概念是直線，女性的服飾線條將變得筆直，這是西方漫長女性的時尚史上，首次進入低腰線條的時代。以往歐美的時尚基本上都是

基礎知識

世界西洋餐瓷

從美術風格瞭解西洋餐瓷

西洋餐瓷與歷史

西洋餐瓷重要人物

西洋餐瓷使用方法

中腰或高腰，所以低腰的線條是劃時代、非常嶄新的設計。

就這樣，西方國家捨棄了一直以來重視的細膩裝飾美、馬甲、音樂和美術的傳統規則，創造了與現代也相通的新價值觀。

此外，裝飾藝術是至今仍在使用的現代圖案的基礎，當你看到某個裝飾或美術風格，感覺「很現代感」，那都是裝飾藝術之後的設計。裝飾藝術之前的風格都不會讓人有「很現代感」的感覺，而是有種古典感。

自18世紀以來，所有文化都在新舊價值觀衝突中開闢出新道路，直到1920年代的裝飾藝術，終於迎向藝術風格的終點。

這也是為什麼裝飾藝術時代的裝飾、建築、藝術、音樂、文學及服裝時尚，在近一百年後的今天看來也不會覺得過時。就這層意義上來說，它是一種非常重要的藝術風格。

英國時代劇影集《唐頓莊園》（Downton Abbey）中出現的裙裝。裝飾藝術時代的時尚展現時尚史的完成形式。

👉 美術

裝飾藝術的代表性畫家莫過於藍碧嘉（Lempicka），右圖的藍碧嘉自畫像是裝飾藝術的縮影。

畫家本人也是清冷美麗的女性，而這個時代正好適合女性冷豔瀟灑的形象。汽車是當時最流行的時尚，但藍碧嘉筆下是女人自己驅動自己，而不是被男人驅動，這樣的描繪就好像「自己的人生要順應時代潮流（不依賴男性），靠自己的力量活下去」的意象。

其實她有這樣的想法並不令人意外。出生於俄羅斯的藍碧嘉，因為俄羅斯革命的波及逃往巴黎獨自生活，許多白俄羅斯人逃亡瑞士、紐約和墨西哥，在那裡靠自己的力量活下來。這幅女人親自駕駛汽車

塔瑪拉·德·藍碧嘉（Tamara de Lempicka）《自畫像》，1925年。

的畫作，即使對於生活在現代的人們來說，也不覺得過時。

另外，這幅畫的特色是完全以「素色」完成，畫中徹底摒除了蕾絲、紋樣等細膩的裝飾，呈現簡潔的俐落感。還有一點是以帶有泛黑的「渾濁」色調。透過這些巧思，從圖案中直接傳達出：陽剛化、都會、現代、洗鍊的裝飾藝術的意象。

裝飾藝術的陶瓷器

都會風格的設計

現代俐落的裝飾藝術
以形狀和主題色區分

裝飾藝術和以往的美術風格截然不同，幾乎沒有古典要素，有很多是所謂的都會「時尚」設計。因此，只要掌握訣竅就相對容易理解。現在廣泛使用的現代西洋餐瓷，基本上都是以裝飾藝術風格為基礎。

如果能區分洛可可風格、新古典主義風格和裝飾藝術風格，這三大美術風格的西洋餐瓷，欣賞西洋餐瓷的樂趣就會倍增。

裝飾藝術時期正好也是日本大正時期的戰前摩登文化時代，因此，從這個時期開始，Noritake 等日本西洋餐瓷製造商的產品急遽增加。

還有，值得注意的是英國裝飾藝術的獨特性。來自英國的裝飾藝術餐瓷，有許多是蝴蝶把手、花朵把手等，以「明亮柔和的色彩」為主題顏色的作品。與其他國家的裝飾藝術情況不同，濁色的裝飾藝術主題如實地呈現在餐瓷中。由於情況略有不同，請對照右頁圖片查看。

裝飾藝術的重點

造形

通常是筆直的輪廓，有稜有角。

圖飾

直線、曲線（像用尺畫出來的圖案）、幾何圖樣、波卡圓點。

色彩

黑色、渾濁色調、虹彩釉（Luster），英國製品顏色相對柔和許多。

意象

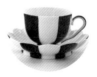

現代、洗鍊、都會、陽剛化。

基礎知識

世界西洋餐瓷

從美術風格瞭解西洋餐瓷

西洋餐瓷與歷史

西洋餐瓷重要人物

西洋餐瓷使用方法

裝飾藝術的西洋餐瓷

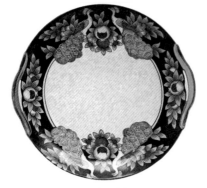

麵包奶油盤
（Old Noritake）

1918 年的作品，充滿裝飾藝術要素，是裝飾藝術的經典典範。結合虹彩釉、黑色、渾濁色的彩繪是特色。

茶杯＆茶杯碟
（Old Noritake）

1918 年的作品，辨識度高的裝飾藝術的形狀。裝飾藝術風格的線性造形與黑色、淺藍色的現代風格。

迷宮
（Ginori 1735）……p72

Ginori 藝術總監、義大利現代設計先驅吉奧龐帝（Gio Ponti）於 1926 年創作的作品。崇尚新古典主義風格，融入迴紋，向新古典主義風格致敬。

Melon
（奧格騰）……p100

1930 年左右的作品，別名「Hoffmann Melon」。維也納具代表性的設計師霍夫曼，與時俱進提供世紀末藝術、新藝術、裝飾藝術的設計。

Fruit Border
（雪萊 Shelley）

來自 1930 年代左右，由帶動裝飾藝術風潮的英國名窯雪萊製造的器皿，Queen Anne 造形至今仍然很受歡迎。雪萊在 1966 年歇業。

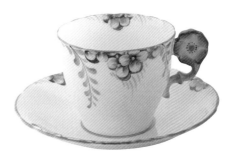

花朵把手的茶杯＆茶杯碟
（安茲麗 Aynsley）

明亮柔和的色彩是英國裝飾藝術的特色，三件組中的甜點盤與左圖的雪萊一樣是四方形的。

Q&A

新藝術風格與裝飾藝術風格如何區分？

最大的區別就是意象。新藝術風格是柔和、溫和、女性化，並帶有典雅氣質，而裝飾藝術則是線條性、陽剛與現代化的風格。

新藝術風格		裝飾藝術
歐洲（巴黎）	發源地	美國
曲線、植物、不對稱	主題	直線、幾何圖樣、對稱
淡濁色	主題色	渾濁色
女性化、古典、優美、神祕	意象	陽剛化、都會、現代、洗鍊

設計 ｜ 現代的餐瓷

現代主義（Modernism）是一種否定傳統價值觀和思想，強調現代、重視個人主義文明的意識形態。就如我在關於莫里斯（p180）與斯堪地那維亞設計（p120）的介紹中說明的那樣，以美術工藝運動為開端，開始製造現代設計的產品。

狹義來說，現代設計是指 20 世紀初至中期的「大正浪漫」、「北歐摩登」、「世紀中期現代主義」等。廣義則是指，21 世紀至今日的創新設計。就西洋餐瓷方面而言，在店家或展覽的說明通常是指廣義的各種當代設計。目前，許多製造商都有推出符合現代生活環境需求的簡約餐瓷，簡單、實用、時尚的設計為特色。

皇家道爾頓：
海洋系列
（Pacific）

基礎知識

世界西洋餐瓷

從美術風格瞭解西洋餐瓷

西洋餐瓷與歷史

西洋餐瓷重要人物

西洋餐瓷使用方法

安徒生《沒有畫的畫冊》中出現的美術風格

從這本書中學到的文化知識可以運用在什麼樣的閱讀中？那就是《沒有畫的畫冊》。

書中包含了許多學過的知識，讀完會令人恍然大悟。

透過《沒有畫的畫冊》回顧本書的內容

在過去舉辦講座時曾被問到：「有什麼書是讀了會讓人覺得之前所學到都是值得的？」我推薦的書是漢斯・克里斯汀・安徒生（Hans Christian Andersen）的《沒有畫的畫冊》（Picture Book Without Pictures）。

這部作品中體現了書中學到的文化知識，閱讀後能夠享受到故事的世界觀完全改變的驚喜感。

《沒有畫的畫冊》的主角月亮，每晚都會出現在貧窮畫家的閣樓前，傾訴自己見過的各種美麗情景，讓畫家描繪成圖畫。月亮訴說的都是唯美抒情的故事，有些讀者喜歡那種充滿浪漫的世界觀，但有些人會覺得難以理解，無法融入那樣的世界觀，無法體會故事的涵義。不過，看過本書就會瞭解，那時是維也納體系時代（p238），而根據月亮訴說的故事描繪的圖畫不只是畫，而是根據當時流行的美術風格的「畫」，將那些圖畫透過「文學」表現，是相當劃時代的手法。

透過文學探索美術風格

龐貝古城等義大利風景是「新古典主義風格」（p162）。此外，書中也提到安徒生的友人、擅長新古典主義風格雕刻的雕塑家貝特爾・托瓦爾森（Bertel Thorvaldsen）的故事，當中出現的大理石神像也屬於「新古典主義」。以及印度、非洲的費贊（Fezzan，當時的鄂圖曼帝國）與中國都是「東方主義」（p149）的畫作。身分懸殊的中國男女之間的悲慘愛情，就像《謊言連篇》中柳樹圖案（p94）的故事。描繪孩童場景的情節屬於「畢德麥雅風格」（p182）；天真無邪的純真孩子，正是畢德麥雅風格的典型特徵。而在革命中喪命的少年故事，以及戲劇性男女的愛與死的故事，則屬於「浪漫主義」的畫作（p186）。

試著從「美術風格」的觀點來解讀，就不難理解為什麼會有從悲慘到溫馨，動機完全不同的故事，以及不同旨趣的理由。每種美術風格猶如迴旋曲一樣盤旋書中，堪稱傑作，充分展現了安徒生出色的文筆。

另外，在書中還可以看到卡那雷托筆下的聖馬可廣場、色彩繽紛的貢多拉船、耶穌升天節的情景（p236）、即興喜劇（p49）等許多場景。當你閱讀到這裡，一定會意識到，要瞭解安徒生細膩書寫當時歐洲人的日常生活氣息與美麗旅途情景的文章，必須具備一定程度的文化素養。

皇家哥本哈根
年度紀念盤。漢斯・克里斯汀・安徒生

第 4 章

西洋餐瓷與歷史

事實上，西洋餐瓷的誕生與世界歷史息息相關，
歷史上發生重大事件時，也會誕生新的西洋餐瓷與設計。
請不僅只是記住年號和事件，也要嘗試理解歷史的脈絡變遷。

比起年號和詳細的事件，瞭解歷史的脈絡更重要
［西洋餐瓷誕生的歷史背景］

隨歷史變動誕生出嶄新的西洋餐瓷設計

從瞭解基礎知識開始

本章將解說西洋餐瓷的誕生與世界歷史的關聯性。聽到「歷史」，也許有人會覺得很難，但初學者要瞭解西洋餐瓷史，就應該要懂世界史。比起記住時代名稱等細節，更應該著眼於這樣的歷史變遷「為什麼會發生」。重要的是要以當時代的角度與價值觀來瞭解，而不是從現代人的角度與價值觀。我們需要通過那些生活在不平等、不自由、戰火連天和政治動盪中的人們的觀點來檢視歷史。

學習歷史用語之前，首先要瞭解與掌握基礎知識。

階級制度

當時的歐洲社會有嚴格的階級制度，階級與西洋餐瓷的誕生和發展歷史有很大的關係。以下介紹英國最嚴格的階級制度（收入大致換算為現今日圓幣值）。

① 上層階級（upper class）

王族、貴族或地主階級（仕紳階級）等，不靠勞動收入生活的人們。擁有足夠的資產，不用工作就能生活，其收入主要是不動產、利息、紅利收入等資產管理獲得的金錢。他們通常擔任貴族、議員或市長等榮譽職務，年收入一般在一億至五億日圓之間。

英國小說《傲慢與偏見》中的伊莉莎白與達西，伊莉莎白穿著帝國風格的連衣裙。

② 上層中產階級（upper middle class）

別名資產階級、中產階級、中流階級或市民階級等，如富有的神職人員、醫師、律師、高級官員、企業家等有職業的富裕階層。要注意，不要看到「中產」或「市民」就視為一般平民。他們大多是業主，年收介於一千萬至數十億日圓不等。與①的區別不是收入的差別，而是「是否靠勞動收入生活（有沒有工作）。」

他們是 18 世紀下半以來，因為工業革命而驟增的族群。相較之下①是夫妻皆

無職，③是夫妻皆有工作，而②通常是丈夫有工作，妻子是全職家庭主婦。陶瓷產業的熱絡發展正是拜②的家庭主婦急速驟增所

賜。由於貴族次子以下的子弟獲得工作成為②，因此與貴族有關係的人很多，和①也有很多交流互動，通常也被允許與①結婚。

瑋緻活的合夥經營者班特利（p84）就是這個階級，因為知識文化水準高和廣泛的人脈，瑋緻活為上層階級製作出許多款式的設計並飛躍發展。

③ 中層中產階級（middle middle class）
下層中產階級（lower middle class）
勞動階級（working class）

中層中產階級是醫師、律師或公務員等，年收入三百萬至八百萬日圓。下層中

以小說《小氣財神》（*A Christmas Carol*）聞名的查爾斯・狄更斯（Charles Dickens），童年時因家中貧困，曾在鞋油工廠工作。童工在當時的英國很常見，他做的工作是在皇家道爾頓（p96）為生產的鞋油瓶貼標籤。

產階級是職員、學校校長、商店老闆等，年收入一五〇萬至三百萬日圓。勞動階級是工匠、店員、傭人、農民和裁縫工等，年收入二十萬至一百萬日圓。

他們是受僱於①和②的勞工。勞動階級又稱為無產階級，占據了大部分人口，不能和①、②結婚。下層中產階級雖然貧困，仍可過上平淡的文化生活，但低工資的勞動階級，工作時間長、工作環境惡劣，多數家庭入不敷出。直到 19 世紀末左右，勞動階級才開始有閒暇時間享受娛樂。

兩位英國瓷窯創始人，瑋緻活的約書亞・瑋緻活，以及斯波德的約書亞・斯波德皆為勞動階級出身，幼年時喪父，瑋緻活在九歲、斯波德在六歲左右開始陶藝生涯。此外，在勞動階級之下還有貧民階級（遊民、乞丐等）。

工業革命

工業革命在西洋餐瓷的歷史上也很重要，是 18 世紀下半始於英國，歷經約一世紀擴及歐洲、美洲等地的工業生產技術重大革新，以及隨之而來的社會組織改革。經營企業的資產階級成為雇主，並通過僱用大量從農村來的農民為工廠工人，形成當代資本主義的現代都市社會。這也促進陶瓷生產工業的發展。另方面，傳統的地主（貴族）與農民關係因工業革命而瓦解。

👉 **工業革命與餐瓷產業**

18 世紀下半 **第一次工業革命**	煤炭能源	餐瓷的量產化
19 世下半 **第二次工業革命**	石油能源 電	舉辦世博會 餐瓷的大量生產與消費

以下介紹西洋餐瓷的歷史背景，並針對每個年代的重要歷史用語進行說明。以全面的角度檢視西洋餐瓷設計的變遷、美術風格的變化（請參閱第3章），以及與世界歷史的關聯性。

※ 法＝法國、荷＝荷蘭、英＝英國、日＝日本、德＝德國、奧＝奧地利、瑞＝瑞典、義＝義大利、丹＝丹麥、匈＝匈牙利、芬＝芬蘭

時代	美術風格	西洋餐瓷設計的變遷與歷史上的事件
15世紀	文藝復興風格	**1469** 文藝復興盛期 **1492** 哥倫布發現新大陸（美洲大發現）大航海時代（地理大發現）
16世紀		**1517** 宗教改革 **1590 帕利西陶器**（Palissy ware，16世紀左右／法）……p258 ※圖片為19世紀左右的帕利西陶器 →貝爾納・帕利西（法）(1510-1590)……p258 I ,Sailko,CC BY-SA 3.0 (http://creativecommons.org/licenses/by-sa/3.0) via Wikimedia Commons
17世紀	巴洛克風格（16世紀末至18世紀上半）……p144　中國風（17至18世紀）……p148	**1602** 荷蘭東印度公司成立（荷）……p220 **1639** 鎖國體制（～1853／日）……p222 **1649** 英國內戰（～1651）……p230 **1653 台夫特陶器**（荷）……p27 Porceleyne Fles 創業（荷）……p136 **1672** 大西洋三角貿易（英）……p232
18世紀	洛可可風格（18世紀）……p152	**1707 麥森：博特格炻器**（德）……p44 **1708** 麥森：博特格成功燒製出西洋首件硬質瓷（德）→約翰・弗里德里希・博特格（德）(1682～1719)……p260 **1710** 麥森創立（德）……p44 麥森：亨格加入（德）→克里斯托弗・康拉德・亨格（德）……p265 **1718** 維也納窯創立（～1864／奧）……p100 **1720 維也納窯（奧格騰）歐根親王（Prinz Eugen）**……p100 麥森：維也納窯的彩繪師海洛德加入（德） **1721** 龐巴度夫人（法）(1721～1764)……p263 **1726** 羅斯蘭創立（瑞）……p112

基礎知識

世界西洋餐瓷

從美術風格瞭解西洋餐瓷

西洋餐瓷與歷史

西洋餐瓷重要人物

西洋餐瓷使用方法

18世紀

中國風

1730 麥森：手繪明龍
（1730 年左右）⋯⋯p150

1731 麥森：建模師坎德勒加入（德）

1735 多契窯（Doccia）籌備創立
Vecchio Ginori White
（18 世紀初）⋯⋯p147

→哈布斯堡家族⋯⋯p262

1737 皇家利摩日創立（法）⋯⋯p64
多契窯創立（義）

1739 麥森：
藍洋蔥⋯⋯p44

1740 麥森：
天鵝餐具組
(Swan Service)⋯⋯p44
凡森窯（Vincennes）創立
（有諸多說法）（法）⋯⋯p62

麥森：Green Watteau
（1730 年代下半至 1740 年代
中左右）⋯⋯p155

Ginori 1735：
大公夫人 (granduca)
（1750 年左右）⋯⋯p262
※ 圖片為復刻版

1744 俄皇瓷窯創立（俄）⋯⋯p99

1747 寧芬堡窯創立（德）⋯⋯p48

1748 唯寶創立（德）⋯⋯p50

1740 瑪麗亞・特蕾莎即位（奧）
奧地利王位繼承戰爭
（～ 1748）⋯⋯p226

1745 龐巴度夫人邂逅法王
路易十五（法）

1748 龐貝古城的挖掘工作開始
（義）
龐貝古城⋯⋯p237
孟德斯鳩《論法的精神》（法）
啟蒙運動⋯⋯p229

新古典主義風格
（18世紀中至19世紀）⋯⋯p162

1750 皇家皇冠德比創立(英)……p78
　　　※ 創立年分有諸多說法

1751 皇家伍斯特創立(英)……p80

1753 寧芬堡窯：首次成功燒製硬質瓷(德)

1756 賽佛爾創立(法)……p62

1759 瑋緻活創立(英)……p84
　　　→約書亞‧瑋緻活(英)……p266

1760 **Ginori 1735：義大利水果**

　　　(1760 年左右)……p72

1760 賽佛爾：被賜名為「王室賽佛爾瓷器製造所」(法)

1761 寧芬堡窯：馬克西米利安三世‧約瑟夫將窯廠
　　　移至宮殿中(德)

1763 柏林皇家御瓷創立(德)……p52

1764 霍勒斯‧沃波爾發表哥德小說《奧特蘭托堡》
　　　(英)……p177

1770 斯波德創立(英)……p86
　　　→約書亞‧斯波德(英)……p267

1774 瑋緻活：
　　　完成 **浮雕玉石**

1775 皇家哥本哈根創立(丹)……p110

1775 **皇家哥本哈根：**
　　　唐草(Blue Fluted)……p110

1750 英國工業革命
　　　(～ 1840)……p211

1754 羅伯特‧亞當進行壯遊
　　　(～ 1758)(英)……p233
　　　霍勒斯‧沃波爾建造
　　　「草莓山莊」(英)……p176
　　　壯遊……p233
　　　如畫風格……p234

1755 瑪麗‧安東妮(1755-1793)
　　　出生(奧)
　　　……p264
1756 三襯裙同盟與七年戰爭
　　　(～ 1763)……p226

1770 瑪麗‧安東妮與路易十六
　　　結婚(法)

1774 路易十六統治時代
　　　(～ 1792)

新
哥
德
（
英
）

（18世紀下半至20世紀初）……p176

路
易
十
六
風
格

（18世紀下半）……p158

基礎知識

世界西洋餐瓷

從美術風格瞭解西洋餐瓷

西洋餐瓷與歷史

西洋餐瓷重要人物

西洋餐瓷使用方法

18世紀

新哥德（英）

路易十六風格

1776《美國獨立宣言》

1779 斯波德：成功將骨瓷產品化
※ 年分有諸多說法

1782 皇家利摩日：
瑪麗・安東妮
※ 當時是賽佛爾窯製作

1783 柳樹圖案
（1780 年左右）……p94

1784 斯波德：確立銅版轉印技法（英）
維也納窯：索根塔爾時代的黃金時期

1788 皇家伍斯特：
皇家百合 (Royal Lily)

1789 法國大革命（～ 1799）……
p230

1790 皇家哥本哈根：
丹麥之花 (Flora Danica)

1793 明頓創立（英）……p90

19世紀

帝國風格（1804 至 1815 年）

浪漫主義
（18世紀末至19世紀上半）……p186

1804 賽佛爾：成為皇家窯廠（法）

1804 拿破崙即位，法蘭西第一
帝國時代（～ 1814）（法）

攝政風格（英）（1811 至 1820 年）……p75

1811 喬治三世的長子喬治四世
開始攝政（～ 1820）（英）

1813 英國流行伊萬里圖案
（18 世紀初）……p175

1814 獅牌創立（德）……p54

1814 維也納會議（～ 1815）

畢德麥雅風格（19世紀上半至中）……p182

寫實主義

印象派……p161

1815 皇家道爾頓創立 (英)……p96
維也納會議期間，各國的王公貴族
造訪維也納窯 (奧)

1816 斯波德：義大利藍
（Blue Italian）(英)

1821 Gien 創立 (法)……p134

1822 獅牌：被授權為德國首家「民間瓷器工房」(德)

維也納窯（奧格騰）：
畢德麥雅(18世紀初)
勿忘草(18世紀初)

1826 赫倫創立 (匈)……p104

1842 哈維蘭創立 (法)……p68

1849 明頓：開發出「馬約利卡釉」
（彩色鉛釉陶器）(英)……p131
通稱「明頓馬約利卡」、「維多利亞馬約利卡」
（Victoria Maiolica），在英國、美國等大受歡迎
※ 圖片為 1880～1890 年代的維多利亞馬約利卡

1851 赫倫：
維多利亞馨香
（Victoria bouquet）
(匈)……p104

1815 維也納體系 (～ 1848)
……p238

1839 安徒生《沒有畫的畫冊》
初版發行……p208

1848 二月革命、法蘭西第二共
和國成立

1851 第一屆倫敦世界博覽會
……p242

1852 法蘭西第二帝國
（～ 1870)

1853 巴黎改造 (～ 1870)
……p240
紐約世界博覽會 (美)
黑船來航 * (日)

＊譯注：美國海軍提督培里率領四艘軍艦來到日本，
向德川幕府提出開國通商要求。

1855 **明頓：草莓浮雕
(strawberry emboss)**
(英)

1854 江戶幕府和美國
締結神奈川條約（日）
奧地利皇帝法蘭茲
一世和伊莉莎白
郡主結婚

1855 第一屆巴黎世界
博覽會

1861 南北戰爭（～1865）
俄國農奴制度改革
義大利王國成立

1862 俾斯麥提出
「鐵血政策」（德）
第二屆倫敦世界
博覽會

1863 明頓：開發出「蝕金」(acid gold)（英）
柏圖瓷窯創立（法）……p65

1864 維也納窯關閉（奧）

1864 什勒斯維希
戰爭……p246

1867 **赫倫：印度之花**（匈）

1867 第二屆巴黎世界
博覽會（法）
※ 日本由幕府、
薩摩藩、琉球參加
大政奉還（日）
奧匈帝國（立憲制
二元君主國）成立

1868 戊辰戰爭（日）*

日本主義
（19世紀下半至20世紀初）……p190

1870 明頓：導入「堆雕」（英）

1870 普法戰爭（～1871）
……p247
法蘭西第三共和國
西敏宮重建（英）

1871 德意志帝國成立（德）
德意志統一……p246
廢藩置縣（日）
派遣岩倉使節團
（～1873）（日）

1873 **皇家伍斯特：
仿薩摩燒**（19世紀下半）

1873 阿拉比亞創立（芬）……p116

基礎知識

世界西洋餐瓷

從美術風格瞭解西洋餐瓷

西洋餐瓷與歷史

西洋餐瓷重要人物

西洋餐瓷使用方法

*譯注：明治新政府擊敗江戶幕府勢力的一系列內戰。

後印象派

（19世紀下半至20世紀初）（英）……p180

維多利亞哥德式

（19世紀末至20世紀初）……p194

世紀末藝術

（19世紀末至20世紀上半）……p198

新藝術風格

現代

20
世
紀

1876 哈維蘭：歐內斯特・夏雷開發出
「巴爾博汀陶器」(法)……p69

薩爾格米訥：巴爾博汀……p131

1879 羅森泰創立 (德)……p55

1881 伊塔拉創立 (芬)……p118

1886 皇家哥本哈根：阿諾・克羅格開始研究釉下彩
(under glaze……p200) (丹)

1888 **皇家哥本哈根：**
唐草 (Blue Fluted) 復興
(採用釉下彩技法)

1889 皇家哥本哈根完成結晶釉 (crystal glaze)

1900 **皇家哥本哈根：**
瑪格莉特
※ 圖片為復刻版「仲夏夜之夢」

1904 日本陶器合名公司創立 (日)……p124
※ Noritake 的前身

1908 日本硬質陶器股份有限公司創立 (日)……p123
※ NIKKO 的前身

1913 **Old Noritake**……p205
(20 世紀初)

1876 費城世界博覽會

1878 第三屆巴黎世界博覽會

1888 巴塞隆納世界博覽會 (西)

1889 第四屆巴黎世界博覽會
「紅磨坊」開業 (法)

1890 歐洲的世紀末……p194

1900 第五屆巴黎世界博覽會
(新藝術風格展)

1904 聖路易斯世界博覽會 (美)

1910 布魯塞爾世界博覽會

1914 第一次世界大戰 (～
1918)……p250
大正浪漫「白樺派」
……p252

基礎知識

世界西洋餐瓷

從美術風格瞭解西洋餐瓷

西洋餐瓷與歷史

西洋餐瓷重要人物

西洋餐瓷使用方法

20世紀

裝飾藝術（1910年代中至1930年代）……p200

斯堪地那維亞設計（1950年代之後／北歐）……p120

1925 **柏圖瓷窯：波士頓**
……p65

1928 **大倉陶園：藍玫瑰**……p126

1930年左右
奧格騰：Melon……p100

1934 **Shelley：Fruit Border Pattern**……p205

old Noritake
（1920年代～1945年左右）……p205

1946 鳴海製陶股份有限公司(NARUMI)
創立（日）……p123

1952 **羅斯蘭：Mon Amie**
……p112

1953 **阿拉比亞：Kilta**……p117
※ 圖片為現行產品的伊塔拉「Teema」

1960 **羅斯蘭：Eden**……p112

1965 **瑋緻活：野草莓**……p84

1969 **阿拉比亞：Paratiisi**
……p116

1925 巴黎舉辦國際裝飾藝術及現代工藝博覽會（裝飾藝術博覽會）
1926 民藝運動……p254

1929 經濟大蕭條*
巴塞隆納世界博覽會（西）

＊譯注：第二次世界大戰前最嚴重的全球經濟衰退。

1937 巴黎世界博覽會（法）

1939 第二次世界大戰
（～1945）

1949 德意志聯邦共和國（西德）、德意志民主共和國（東德）成立

日本的古伊萬里被運往西方國家

［荷蘭東印度公司］

將亞洲地區的物產
直接進口至歐洲的國有企業

由歐洲各國設立

東印度公司是 17 至 19 世紀，歐洲國家為了直接進口亞洲地區的物產而設立的國有企業。「印度」會讓人認為只和印度打交道的貿易公司，但對當時的西方人來說，「印度」是意味著整個亞洲地區，因此「東印度公司＝國家的東亞貿易公司」這樣解釋會比較合適。

歐洲國家紛紛設立東印度公司。喜愛紅茶的人都知道，英國東印度公司從印度進口大量的紅茶。荷蘭東印度公司（De Vereenigde Nederlandsche Oost-Indische Compagnie，簡稱 VOC）在歐洲國家的東印度公司之中獨占鰲頭。

設立的背景

先來瞭解東印度公司設立的背景。

因為哥倫布發現新大陸而開啟了大航海時代（地理大發現）。此後，歐洲國家開始了世界貿易。率先行動的是資助哥倫布出海航行的西班牙，憑藉從新大陸（美國）與眾多殖民地帶來的金銀財富，西班牙成為繁榮的「日不落帝國」，迎來西班牙的黃金時代。

另一方面，葡萄牙搶先前進亞洲，在印度、澳門設置據點，壟斷辛香料貿易。當時歐洲的飲食文化已變得豐富多元，對辛香料的需求擴大。然而，卻只能通過陸路向伊斯蘭商人高價購買。

Gold 30g = Pepper 30g

中世紀的辛香料非常昂貴，胡椒價值等同黃金，也被當作藥物使用。

荷蘭掌握世界貿易的主導權

當時，印度與歐洲之間被鄂圖曼帝國等伊斯蘭國家掌控，他們對辛香料等物產課徵高額稅收。對當時的歐洲各國來說，不透過伊斯蘭國家進口辛香料是多年的夢想。於是，著眼於大西洋海上航線的開發。率先行動的是葡萄牙，1498 年航海家瓦斯科・達・伽馬（Vasco da Gama）透過海路抵達印度的科澤科德（Kozhikode），成功將辛香料帶回歐洲。此後，歐洲各國開始了世界貿易，繼葡萄牙之後，荷蘭東印度公司崛起，掌握世界貿易的主導權。

為什麼是荷蘭呢？那是因為荷蘭人是喀爾文教派，這與宗教改革（p224）的影響有關，請一併閱讀瞭解。

荷蘭原本是一個由現在的荷蘭與比利時組成的國家，名稱為低地國（low countries），也就是現在的荷蘭與比利時的合併國家。荷蘭受到天主教國家西班牙的統治，喀爾文教派信仰在荷蘭日耳曼民族公民中傳播。喀爾文教派的思想是勤奮、禁欲，過著嚴謹的生活，並將儲蓄的財產用於投資，這可說是現代資本主義的基礎，逐漸成為工商業人士間的信仰。

然而，16世紀下半，西班牙國王菲利普二世徵收重稅，並強推天主教信仰，導致了獨立戰爭。與西班牙同為拉丁民族天主教地區的法蘭德斯（比利時北部），在戰爭中淪陷為西班牙的統治領土。1581年荷蘭發表獨立宣言，並擊敗了西班牙軍隊，自此荷蘭建立了一個以新教為國教的共和國。

透過出島與日本進行貿易

擺脫西班牙長期統治而獲得獨立的荷蘭，就像「世界是神創造的，但荷蘭是荷蘭人創造的」這句話一樣，對自己的國家充滿自信。他們堅信自己的信念並通過開拓濕地（沼澤地），擴展國土而感到自豪。

獨立後的荷蘭隨即在1602年設立荷蘭聯合東印度公司，據說是世界第一家的股份有限公司。參與亞洲貿易，17世紀上半取代葡萄牙成為辛香料貿易的壟斷者。甚至在長崎出島與鎖國時代的日本進行貿易，一度成為世界頂級貿易商，那是荷蘭的黃金時代。順帶一提，西班牙這個「日不落帝國」的急速衰落，而新興國家荷蘭的突然繁榮，其背後是靠著被西班牙驅逐而逃往荷蘭的猶太人的金融資產在撐腰。

就這樣，古伊萬里等大量陶瓷器透過荷蘭東印度公司從出島運往西方國家。

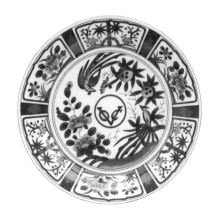

VOC的芙蓉手盤複製品。

基礎知識

世界西洋餐瓷

從美術風格瞭解西洋餐瓷

西洋餐瓷與歷史

西洋餐瓷重要人物

西洋餐瓷使用方法

總結

○ 東印度公司是歐洲各國為了進口亞洲物產而設立的國有企業。印度＝整個亞洲。

○ 最初，亞洲貿易是從進口香料開始，17世紀荷蘭東印度公司稱霸世界。喀爾文教派的荷蘭人擅長經商，與鎖國時代的日本進行貿易往來。

○ 荷蘭東印度公司將陶瓷器從出島運往荷蘭及歐洲各國。

江戶時代南蠻貿易的據點

［出島］

從南蠻貿易的據點變成
對荷蘭與中國的貿易窗口

幾乎壟斷江戶時代的對外貿易

出島是日本長崎縣的人工島，是江戶幕府唯一認定的海外貿易據點。當時江戶幕府限制基督教傳教，同時透過這座島實行海外交涉與貿易的管制，這可說是第三代將軍德川家光的重大政策之一。

與葡萄牙、西班牙等國之間的貿易稱為「南蠻貿易」，始於 1543 年鐵炮傳來期間（火器傳入日本，鐵砲是指火繩槍）。同為天主教國的兩國，一邊從事貿易一邊傳教，但江戶幕府畏懼外來宗教的擴大，於是禁止兩國船隻駛入日本，取而代之的是喀爾文教派國家的荷蘭。比起傳教活動，荷蘭人更重視商業，這點與幕府的意圖一致，因而成為歐洲唯一能和日本進行貿易的國家。1602 年創立荷蘭東印度公司後，僅歷時七年時間，於 1609 年在平戶設立荷蘭商館。1641 年，又將荷蘭商館從平戶遷至出島。

朝鮮陶匠創造的日本瓷器

原本荷蘭東印度公司的主要供應商是中國明朝，但明朝在 17 世紀中衰落，無法繼續供應產品。此時，脫穎而出的是鄰國的日本。1650 年，荷蘭東印度公司首次出口古伊萬里，這場貿易讓日本瓷器首次傳入歐洲。日本並非靠自己開發瓷器，而是借助朝鮮陶匠的幫助。歸化日本的朝鮮陶匠李參平在有田發現了高嶺土（p18），並於 1616 年首次燒製出白瓷。

為了讓古伊萬里能夠承受長途的運輸，專門捆包的繩師會用草繩牢牢地將陶瓷器包裹起來，裝載上船。大型的壺是個別包裝，大盤子則是數十個疊在一起捆成米袋的形狀。然後，透過荷蘭東印度公司，將古伊萬里運送到亞洲和歐洲各國的王公貴族手中。

古伊萬里其實就是古老的有田燒，有田燒被運送到伊萬里港後，藉由海運到達出島。因為當時製造瓷器是極機密的祕方，為了不透露它的產地，而沒有使用「有田」這個名稱。即使到了現在，「伊萬里」（IMARI）在歐洲仍是日本瓷器的代名詞。

17 至 18 世紀的古伊萬里出口品，訂單依據歐洲品味的設計和用途有詳細的指示（攝於長崎豪斯登堡的瓷器博物館）。

當作「阿蘭陀燒」進口的陶瓷

有趣的是，距離古伊萬里首次出口約兩百年後的 19 世紀，在出島的地層中挖出了大量英國與荷蘭生產的銅版轉印（p25）陶器。這是因為當時一些對阿蘭陀（荷蘭的日文漢字）感興趣的日本人，將它當成「阿蘭陀燒」並受到歡迎。其中「柳樹圖案」（p94）和「野玫瑰」的設計特別受到喜愛，發現了許多出土品。

現在在出島的船長室裡能再次看到有柳樹圖案的餐具組，找到的陶瓷製造商有達文波特（Davenport）、斯波德、W‧ADAMS&SON'S、道森（Dawson）等英國名窯，及荷蘭的雷侯（Petrus Regout）等。從江戶時代至明治時代，出島不僅出口陶瓷，同時也進口陶瓷，這事鮮為人知。日本其實透過餐瓷，暗中進行國際交流。

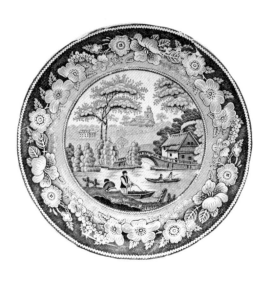

英國道森：野玫瑰。邊緣花卉圖案與盤面如畫風格的組合，是英國人喜愛的樣式。

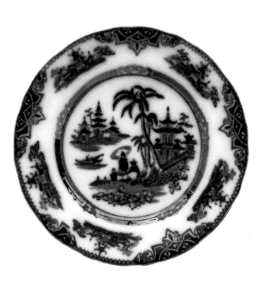

荷蘭雷侯：Honc。暈染技法的中國風圖案。

總結

○ 長崎的出島是江戶幕府唯一認定的海外貿易據點。

○ 1616 年日本（有田）首次製造出瓷器，1650 年荷蘭東印度公司首次出口古伊萬里（針對歐洲的出口是在 1657 年）。

○ 江戶時代，英國和荷蘭的銅版轉印陶器進口至出島，「柳樹圖案」、「野玫瑰」等設計受到喜愛。

基礎知識

世界西洋餐瓷

從美術風格瞭解西洋餐瓷

西洋餐瓷與歷史

西洋餐瓷重要人物

西洋餐瓷使用方法

創造巴洛克風格誕生的契機

［宗教改革］

宗教改革是歐洲史上的重大事件
瞭解宗教改革對歐洲的理解就會更清晰

新教與天主教的差異

宗教改革是世界歷史轉折的重大事件。那是超越了宗教事件的範圍，導致「歐洲現代化」的劃時代事件。請務必掌握這個歐洲文化的基礎。

基督教概分為兩個主要教派：天主教（亦稱「舊教」）與新教。簡單來說，宗教改革是一場宗教運動──反抗原為主流的天主教，誕生出新教派「新教」的宗教運動。因為是反抗天主教的某些教義解釋與政策而誕生，以「抗議者」之意，命名為新教徒（protestant）。

天主教與新教的根本區別在於「神與一般信徒的聯繫方式」。原本的天主教認為一般信徒無法與神直接聯繫，而必須透過教會的神職人員。過去，聖經是用拉丁文（歐洲古老的語言，以前是歐洲知識分子的共通語言）的聖經翻譯版本，只有受過教育的神職人員或知識分子才看得懂。

以拉丁語書寫的聖經，成功製造了一道知識鴻溝，因為一般民眾只能從教會所教導的內容中學習理解。如此一來，教會就能夠掌握所有的權力。

這就是中世紀知識的價值，也就是「知識的最高等級」是基督教（神學）。在古希臘羅馬時代，「知識的最高等級」是哲學（包括科學，在這個時期哲學等同科學），但隨著教會勢力的擴張，這個地位被取代了。現代「知識的最高等級」回歸到哲學與科學，正是拜洛可可時期啟蒙運

在科堡展示（p58），杯身繪有路德肖像的茶杯。

權能	天主教（舊教）	基督新教（新教）
歷史	始於 4 世紀左右	始於 16 世紀
教派	羅馬天主教會	路德教派、喀爾文教派等
教會組織	羅馬教宗為金字塔頂點	各教派獨立
聖像與聖人崇拜	有	無

動（p229）所賜。

路德以德語翻譯聖經

天主教神父遵循嚴格的階級制度，最高頂點是梵蒂岡的羅馬教宗（教皇）。16世紀的羅馬教宗雷歐十世（Leo PP. X），出身於富有的商人貴族梅迪奇家族，生活奢侈的他，為了籌措建造羅馬聖彼得大教堂的資金，公然販售「贖罪券」（正式名稱為大赦證明書），並聲稱「只要買了就能贖罪，死後會上天堂」。教會把信仰變成斂財的工具，當時社會就是受控於如此腐敗的教會。

1517 年，擔任神聖羅馬帝國神職人員的大學教授馬丁路德（Martin Luther）挺身發表了「九十五條論綱」反對贖罪券，主張「只有神能夠赦免罪惡，不是教會」。同時，他認為民眾是因為不明白聖經內容而相信贖罪券，於是在「將聖經交到人們手中」的口號下，試圖瓦解教會的權謀。他採取的行動就是將聖經翻譯成德語。

被逐出天主教會的路德，在神聖羅馬帝國薩克森選帝侯的庇護下，致力於將拉丁語的聖經翻譯成德語，以便德國民眾能夠自行閱讀。而身為薩克森選帝侯的宮廷畫師，也是路德好友的老盧卡斯·克拉納赫（Lucas Cranach der Ältere），為了讓不識字的人也能瞭解聖經內容，便著手畫插畫。由當時的人氣畫家繪製的德語聖經譯本熱銷，民眾發現「聖經裡根本沒有提到贖罪券」，在社會上造成論戰。

「人是因為信仰獲得救贖，而不是因為教會」的路德教義，迅速地在一些與教宗對立的德國諸侯、公民和農民之間擴散開，這就是宗教改革。

路德的宗教改革也是音樂改革，鮮為人知但很重要。也是音樂家的路德以德語作詞創作讚美詩，讓一般民眾能夠演唱。原本天主教的禮拜儀式（教會儀式）僅由菁英組成的聖歌隊可以用拉丁語演唱。因此，德語的讚美詩才是聖歌的原創與真正的價值。

新教主要分為路德教派與喀爾文教派。後者法國稱為「胡格諾派」（Huguenot），在英國稱為「清教徒」（Puritan）。荷蘭是喀爾文教派，在本書中也屢屢提到喀爾文教派信徒對陶瓷史的重大影響。

馬丁·路德

總結

○ 基督教有兩大教派：天主教與新教。新教主要分為路德教派與喀爾文教派，喀爾文教派又稱為胡格諾派（法國）與清教徒（英國）。

○ 路德反抗教會對民眾的控制，將聖經翻譯成德語，並用德語創作讚美詩，讓一般信徒能夠與神建立直接聯繫。

○ 在古希臘羅馬時代，歐洲「知識的最高等級」是哲學與科學。中世紀時，教會勢力增強，神學逐漸占上風。到了洛可可時代，啟蒙運動興起，再度回歸哲學與科學至今。

女皇瑪麗亞‧特蕾莎的經歷
［三襯裙同盟與七年戰爭］

**兩場戰爭決定了
陶瓷與瑪麗‧安東妮的命運**

女帝瑪麗亞‧特蕾莎的時代

瑪麗亞‧特蕾莎，哈布斯堡家族的豪傑女皇，1717 年出生於維也納，是神聖羅馬帝國皇帝查理六世的長女。維也納窯（p100）創立於 1718 年，瑪麗亞‧特蕾莎誕生的隔年建立了維也納窯，用這樣的方式記住她的出生年分是「1717」。

維也納窯是繼麥森之後在歐洲建立的第二古窯。當時人們仍然認為，瓷器價值堪比白金，歐洲各地致力於解開製造瓷器的祕密，也就是說，瑪麗亞‧特蕾莎的時代是歐洲成功製造瓷器，誇耀國力與財力的時代。

特蕾莎在父親去世後，即位繼承了哈布斯堡家族的領地和家族財產，統治當今的奧地利、匈牙利、波西米亞等地，成為名副其實的女皇。在她直至去世的四十年統治期間，經歷了兩場戰爭：「奧地利王位繼承戰爭」與「七年戰爭」。期間，瑪麗‧安東妮通過政治聯姻嫁到法國，柏林皇家御瓷在德國誕生（p52）。另外，奧地利雖然

維也納窯的窯印是哈布斯堡的盾形徽紋。維也納窯關閉後，窯印圖樣成了奧格騰的品牌商標。

在七年戰爭中戰敗，但也在逆境中推廣啟蒙運動（p229），使得維也納得到了飛躍的發展。

奧地利王位繼承戰爭（1740～1748年）

簡單地說，奧地利王位繼承戰爭是因為特蕾莎的父親查理六世無子嗣，選擇長女特蕾莎為指定繼承人而引發的戰爭。這場戰爭的開端固然是由繼承問題引發，但更重要的是，這是奧地利與普魯士之間的領土爭奪。這場戰爭的兩大主角是普魯士的腓特烈大帝與特蕾莎。最終為了守住其餘土地，她將西利西亞（Silesia，領土中最富庶的地區）割讓給普魯士，讓周邊鄰國認同特蕾莎的王位及「哈布斯堡家族領土的繼承權」，那時的特蕾莎還不到三十歲。

三襯裙同盟

此後，特蕾莎試圖奪回西利西亞，引發了七年戰爭。

特蕾莎發動了一場史無前例的外交革命，她決定與她的宿敵法國波旁王朝（準確地說是法王路易十五的王室情婦龐巴度夫人）聯手，此外她還找來俄羅斯女皇伊莉莎白圍攻腓特烈大帝，她們分別從東、

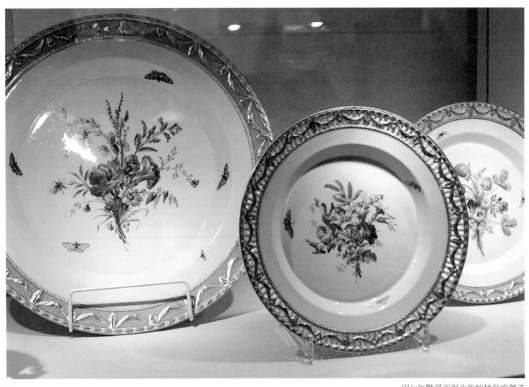

基礎知識

世界西洋餐瓷

從美術風格瞭解西洋餐瓷

西洋餐瓷與歷史

西洋餐瓷重要人物

西洋餐瓷使用方法

因七年戰爭而誕生的柏林皇家御瓷
（攝於寧芬堡陶瓷博物館）

西、南包圍普魯士，而促成的三位都是女性，因此聯盟被稱為「三襯裙同盟」。

在這場戰爭中聯手作戰的多年宿敵奧地利和法國為了證明彼此友好的關係，特蕾莎將最小的女兒瑪麗・安東妮嫁給法國王子路易十六。

七年戰爭（1756～1763年）

1756年，對三襯裙同盟感到焦慮的腓特烈大帝先發制人，突襲薩克森公國。薩克森公國是麥森的創始地，當時普魯士軍隊俘擄了麥森的工匠，此後誕生了柏林皇家御瓷（p52）。

起初的戰況是普魯士節節敗退，後來局勢扭轉。1762年，三襯裙同盟成員的俄羅斯女皇伊莉莎白驟逝，她的繼承人彼得三世是腓特烈大帝的擁護者，因此俄羅斯決定撤出這場戰爭，局勢因而逆轉。普魯士獲勝，奧地利未能奪回重要的西利西亞。儘管苦吞敗仗的特蕾莎對戰爭結果束手無策，但卻也讓她意識到奧地利是「落後的國家」，進而推動各種改革，如施行啟蒙運動的政策。

順道一提，法國全神貫注於這場戰爭時，包括加拿大在內的殖民地被英國占領，這是一個慘痛的結果。小說《清秀佳人》（Anne of Green Gables）中，主角加拿大人的安妮是蘇格蘭裔英國移民，領養她的卡斯柏家會僱用法國少年便是因為這場戰爭。

後來，法國陷入財政破產狀態，人們便說是因為瑪麗・安東妮的揮霍無度所致，但事實上，殖民地被剝奪與七年戰爭的龐大軍費支出才是主要原因。財政困境令民眾心生不滿，導致了後來的法國大革命。

奧格騰：瑪麗亞・特蕾莎

總結

○ 因為這兩場戰爭，瑪麗・安東妮嫁到法國。

○ 普魯士軍隊帶回麥森的工匠，誕生了柏林皇家御瓷（p52）。

○ 麥森的製瓷祕法外流，歐洲各地陸續成立瓷窯。

○ 奧地利重新整頓，成為現代國家的制度，奠立日後發展的基礎。

破除迷信的科學想法

［ 啟蒙運動 ］

以科學根據為根基的政治邁向現代化

歐洲現代化與進步的起源

簡單地說，啟蒙運動就是「遵循理論上與科學上正確的思想」，以及「神與王並非絕對正確」的想法。

在歐洲黑暗時代的中世紀，「知識的最高等級」是神學。因此社會上彌漫著「天災與疾病是惡魔、魔女或惡龍在作祟」等沒根據的迷信，或是「繪畫只能畫宗教畫，歌曲只能唱聖歌」的教會教導。

然而到了 18 世紀「應該以科學根據為根基，以理論性思維解決事情」的思想逐漸蔓延，誕生出啟蒙運動。「知識的最高等級」再度回歸古希臘、羅馬時代的哲學與科學。

啟蒙運動帶來強烈衝擊，在法國因為啟蒙運動的興起，導致君主專制瓦解，引發法國大革命。而歐洲在現代化與科學方面領先世界的顯著進步，也是拜啟蒙運動所賜。接下來以啟蒙運動的具體實例——瑪麗亞‧特蕾莎的改革進行說明。

瑪麗亞‧特蕾莎的「文化改革」

瑪麗亞‧特蕾莎在位期間經歷了奧地利王位繼承戰爭與七年戰爭（p226），她意識到維也納在文化和學術上的發展落後於周邊鄰國。

16 世紀後，維也納的所有文化領域都被天主教（耶穌會）掌控，因此與天主教有所抵觸的思想和人都遭受到審查且限制，現代學術的傳入與傳播實際上受到阻礙。解剖學專業書籍等也被視為「淫亂的書籍」而被禁止發行。

瑪麗亞‧特蕾莎雖然是虔誠的天主教徒，但她意識到「如果這種情況繼續下去，維也納將被現代化的周邊鄰國攻占」。為了突破這種情況，她果斷做出推廣啟蒙運動的政治決定；而為了促使維也納的現代化，她陸續推行與耶穌會保持距離的政策。

由於審查制度的改革，使得專門的解剖學書籍成為「學術書籍」；而啟蒙運動普及的維也納聚集了許多知識分子，在文化與經濟上得到了發展。

啟蒙運動助長自然歷史（博物學）的發展。

基礎知識

世界西洋餐瓷

從美術風格瞭解西洋餐瓷

西洋餐瓷與歷史

西洋餐瓷重要人物

西洋餐瓷使用方法

社會與陶瓷史上重要轉折點

［法國大革命與英國內戰］

法國美術風格發生了變化
英國民間瓷窯隨著工業革命而誕生

延續至今的文化與價值觀基礎

18 至 20 世紀初，陶瓷器文化繁榮的兩百年間，是人類文明社會幾千年來最動盪的時期。究竟那是怎樣的時代呢？它與陶瓷器文化的發展有何關聯呢？

20 世紀初，各個領域都達到了我們現今認為理所當然的感覺和價值觀。美術方面是「裝飾藝術」，音樂方面是「爵士樂」，服裝方面是「香奈兒套裝」等。

約莫兩百年以來，人類時而迷惘，時而停滯，卻也創造出各時代的文化。為新舊價值觀的差距擔憂掙扎，各種的文化才得以誕生。因此，文學、音樂、美術及陶瓷，誕生出無數體現著當時人們探索歷程的傑作。

過去的中世紀是一個充斥著惡魔、惡龍等毫無根據的迷信時代，人們受到嚴格的階級制度統治。然而，到了 18 世紀，隨著啟蒙運動（p229）的普及，基於以科學根據為根基的政策施行，工業也發展為有效率的機械化，讓事業上獲得成功的市民變得富有。

法國大革命就是在這樣的背景下發生的民眾起義。當時占總人口僅約 2％ 的第一等級神職人員和第二等級王公貴族，擁有一半的國土而且免稅。剩下 98％ 的第三等級市民與農民則被課以重稅而身心俱疲。為了推翻長久以來的不平等對待，1789 年巴黎市民攻占巴士底監獄，爆發了法國大革命。年分正好是連續數字 7、8、9 很好記住。將始於 18 世紀末的法國大革命視為一個基準來思考，就會很好理解了。

隨後的一場革命廢除了君主政制，法王路易十六與王后瑪麗·安東妮在 1793 年被處決。

以 18 世紀末法國大革命為契機傳開的「人皆生而自由平等」的理念，延續至今儼然已成為人們的基本價值觀。法國大革命的意義重大，也是美術風格的一個重要轉折點。隨著君主制度的結束，洛可可風格（p152）劃下句點，新古典主義風格（p162）進展為帝國風格（p170）。

法國大革命後誕生的帝國風格餐瓷。

英國誕生了許多民窯

英國在法國大革命的一百四十年前就發生了市民革命，1649 年英國內戰，別名「清教徒革命」（Puritan Revolution）。清教徒是喀爾文教派（p224）的一支，他們是新教的一派，主張天主教英格蘭教會在典禮上要清除天主教的殘餘影響（廢除繁瑣的宗教儀式），達到「教會淨化」。在荷蘭，新教派商人建立荷蘭東印度公司（p220），喀爾文教義在經濟活動受到天主教壓制的工商業者之間傳播。他們認為職業是神的恩賜，儲蓄與投資是被允許的事。

在英國也是如此，當地以商人為中心擴增的清教徒開始統治議會後，議會派領袖奧立佛・克倫威爾（Oliver Cromwell）處決了國王查理一世，成立共和政府，這就是英國內戰。

英國率先比法國經歷了一場市民革命，在陶瓷器領域造成了極大的影響。當 18 世紀工業革命帶來陶瓷產業的蓬勃發展時，英國已經不是君主專制，而是「國王是元首但不掌權」的君主立憲制國家。因此，在英國，陶瓷行業主要由民間製造商主導。

綜觀歷史的變遷就可以瞭解，市民革命造成的影響也波及文化領域。

總結

○ 18 至 20 世紀初誕生的文化，促成陶瓷器文化發展。

○ 現代化的轉折點之一是 1789 年的法國大革命。君主制度瓦解後，洛可可時代結束，文化從新古典主義風格進入帝國風格。

○ 經過 1649 年的英國內戰及 18 世紀的工業革命，陶瓷產業發產熱絡，王族已失去掌控權，在英國，陶瓷行業主要由民間製造商主導。

基礎知識

世界西洋餐瓷

從美術風格瞭解西洋餐瓷

西洋餐瓷與歷史

西洋餐瓷重要人物

西洋餐瓷使用方法

非人道奴隸貿易讓英國成為世界第一
［大西洋三角貿易］

與瑋緻活相關的港都利物浦
因三角貿易而繁榮發展

惡名昭彰的奴隸貿易

利物浦是瑋緻活創辦人約書亞・瑋緻活與合夥經營者兼好友的湯瑪斯・班特利結識的港都。瑋緻活的許多餐瓷也是從利物浦港出口。

直到 17 世紀左右，還是小港都的利物浦，從 17 世紀末因為開始了「奴隸貿易」一躍成為大城市。在利物浦進行非洲黑奴買賣，將其出售至西印度群島和新大陸（美洲大陸）的不法交易。

「大西洋三角貿易」又稱奴隸貿易，是大航海時代以後，在歐洲、非洲大陸與美洲大陸之間，跨越大西洋的貿易。英國在三角貿易中獲取龐大利益，得以領先世界其他國實現工業革命。英國商人在西非

奴隸從非洲運往美洲大陸，再將蔗糖、菸草、棉花等從美洲大陸運往英國，再將英國製造的加工品或軍火運往非洲。

購買黑奴，用奴隸船將他們運往美洲大陸。許多黑奴在抵達美洲大陸之前，就因為營養不良、傳染病、自殺、叛亂等不人道、運輸條件惡劣而不幸喪命。

支撐英國發展的工業革命

奴隸勞工在北美生產菸草與棉花，在中南美生產蔗糖和咖啡，並被送往歐洲。

首先，載滿紡織物品和軍火的船舶由英國港口出發，航行抵達西非。在非洲的港口用貨品與當地奴隸販子交換大批黑奴。滿載黑奴的船隻越過波濤洶湧的大西洋，駛往美洲大陸與西印度群島。在這裡，用黑奴換取蔗糖、菸草或棉花後，船隻返回英國，這樣的三角航程稱為「大西洋三角貿易」。

英國是這場貿易的最大受益者。在美洲大陸大規模生產棉花，大量製造棉織物，並以低廉的價格銷往全世界。再將獲得的利潤用於投資機器設備，不斷提高產量。

將奴隸貿易獲得的財富，投資於工業革命的新技術與事業，希望各位也能瞭解隱藏在背後的這段歷史。

上層階級子弟的「盛大校外教學」

〔壯遊〕

**去法國培養上層階級的禮儀
去義大利接觸美術和考古學**

解讀英國文化的關鍵詞

當你到英國旅行或者閱讀小說時，會感受到一種不同於其他歐洲大陸的獨特文化。解讀英國獨特文化的關鍵詞是「壯遊」（Grand Tour）、「如畫風格」（p234）、「新哥德」（p176）。瞭解這三件事，會對英國獨特的文化有更清楚的認識，也更容易理解。

壯遊指的是，上層階級的子弟到法國、義大利等文化先進的國家，接受古典教育，也可以說是進行「盛大的校外教學」。除了德國的歌德等人，歐洲國家的富裕階層青年也曾經歷過壯遊，但這可說是確立於英國的風俗習慣。因為壯遊巔峰期的18世紀，英國擁有勝過歐洲其他國家的經濟力。

購買書籍與美術品作為紀念品

先到法國學習上層階級的禮儀，然後赴義大利接觸美術或遊覽古代遺跡是基本行程。最初，壯遊的目的是學習外語、禮儀和各國的政治體制等，但逐漸將重點放在義大利的美學教育。參加壯遊的年輕人就像在觀光景點買明信片一樣，大量搜購義大利繪畫等美術品。其中最受歡迎的畫家是卡那雷托（Canaletto，本名 Giovanni Antonio Canal，p236）。因為英國人收藏卡那雷托的狂熱，以致於現在威尼斯幾乎沒留下卡那雷托的作品。

從壯遊中得到的主要價值對英國文化造成了巨大的影響，其中最主要的就是羅伯特‧亞當（p163）的建築與瑋緻活的陶瓷。

羅伯特‧亞當曾經歷過四年的壯遊，而儘管約書亞‧瑋緻活本身從未有過壯遊的經驗，但他的經營夥伴兼好友班特利曾經參與過壯遊。同時代的亞當和瑋緻活為18世紀的英國帶來了知性洗鍊的新古典主義風格（p162）。於是，18世紀初被嘲諷為「即使是經濟發達國，文化層面卻是開發中國家」的英國，透過壯遊蒐羅了歐洲代表性的美術收藏，在18世紀末形成了世界上引以為傲的文化。

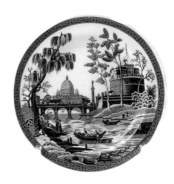

斯波德：羅馬遺產系列（Heritage）
斯波德創立 250 週年的紀念收藏，是從斯波德過去的經典設計（圖樣範本冊）中獲得啟發的作品。瑋緻活的「羅馬」原創於 1811 年，壯遊的影響在這裡也可見一斑。

基礎知識

世界西洋餐瓷

從美術風格瞭解西洋餐瓷

西洋餐瓷與歷史

西洋餐瓷重要人物

西洋餐瓷使用方法

對英國陶瓷器產生驚人的影響

［如畫風格］

透過壯遊提升美感的新境界
英國獨特美學就此誕生

如畫風格是英國的美學（哲學）

如畫風格（Picturesque）始於18世紀下半，是英國文化的美學概念。18世紀之後的英國文化中隨處可見如畫風格的影響。這是一種具哲學性而深奧的世界觀，請務必記住這個概念。

如畫風格的意思是指「如畫一樣」，是代表「將大自然風景視為藝術作品鑑賞的態度」。其特點是作為藝術作品的美學標準，不是傳統美的標準，而是新的美學標準。

英國以往的基準美學有兩種：建立於「平滑細緻」（smoothness）的「優美」（Beauty），和建立於「崇高宏偉」（grand）的「宏偉之美」（sublime）。光滑而細緻的肌膚質感、或是宏偉而莊嚴的崇高感受，被視為是美的本質。

不過，藉由壯遊（p233）的經歷，大幅提升了英國人的美感水準。在義大利壯遊的期間，他們大肆搜購卡那雷托（p236）等流行畫家的畫作，以及17世紀的古老風景畫。其中又以克勞德・洛蘭（Claude Lorrain）與薩爾瓦多・羅薩（Salvator Rosa）的風景畫最為搶手。請記住這兩人的名字。

克勞德・洛蘭筆下的古代遺跡被金黃柔光籠罩著，散發無法言喻的懷鄉之情。薩爾瓦多・羅薩的畫作描繪了陡峭岩石與陰森廢城，或充滿暴風雨前兆的陰鬱樹林，讓英國人體會到，在拚命翻越阿爾卑斯山，前往壯遊的旅途中感受到的恐懼。

兩位藝術家描繪的破舊廢城、崩塌的羅馬遺跡、神祕而優雅，畫面中的隱士或野匪等人物的出現，都與原本的美學「優美」或「宏偉之美」弔詭地相像。相較於這兩種基準，所描繪出的「粗糙」（roughness）氛圍，是一種嶄新而且神祕的美感。英國人稱其為「如畫風格」，是英國人發現的新美學。

英國陶瓷器設計就此轉變

「如畫風格」的發現引發英國文化的革命。

克勞德・洛蘭描繪的羅馬遺跡、人物、鄉間小路、森林或河邊等古典田園詩般的義大利風景是「如畫般的優美風格」，帶動英式景觀庭園（Landscape garden）的流行。現在我們所說的英式庭園的起源就來自克勞德・洛蘭。

另一方面，薩爾瓦多・羅薩筆下的廢城、險峻岩石山脈、毛骨悚然的森林和野匪等神祕而富有野趣的場景是「接近宏偉

之美的如畫風格」。

　　如畫風格對後來的英國陶瓷設計帶來革命性影響。這麼說一點也不為過，就像克勞德·洛蘭的世界觀那樣，包括斯波德的「典藏義大利藍」（p86）在內，19 世紀的銅版轉印風景畫幾乎都體現了如畫風格。從這個層面而言，英國陶瓷是最能感受到如畫風格深刻概念的存在。

基礎知識

世界西洋餐瓷

從美術風格瞭解西洋餐瓷

西洋餐瓷與歷史

西洋餐瓷重要人物

西洋餐瓷使用方法

薩爾瓦多‧羅薩《毀壞的橋》（Landscape with a Bridge），1640 年左右。

卡那雷托《龍形黃金船在莫洛的耶穌升天節》（The Bucintoro at the Molo on Ascension Day），1732 年左右。在《沒有畫的畫冊》（p208）中，安徒生曾提及所遇見的懷舊場景。

克勞德‧洛蘭《義大利風景》，1642 年。這幅畫作現藏於柏林美術館，然而 18 世紀至 1818 年間在英國。構圖類似於「典藏義大利藍」而備受關注。

「很外以前，有一位名叫薩爾瓦多‧羅薩的畫家，為了研究盜賊，不顧自身危險，潛入一群盜賊之中。」（摘自《草枕》，夏目漱石著，新潮文庫出版）。

斯波德：典藏義大利藍
1816 年發表，原畫出自荷蘭畫家之手，邊緣部分採用攝政風格的伊萬里圖案（p175）。

龐貝古城遺址

約書亞‧瑋緻活也著迷的古代遺跡
究竟有何魅力？

當時人們生動的氣息

在眾多的古代遺址中，位於義大利南部的龐貝古城遺址，為何特別引人關注呢？其原因在於完整保存了西元79年的某一天。如同將龐貝古城封存於時間中，真實地保留居住於龐貝城的生活樣貌。

西元79年8月24日的某天午後，義大利拿坡里近郊的維蘇威火山爆發。當時的市民連逃生的時間都沒有，就被大量噴發出的高溫火山碎屑流活埋了，火山灰晝夜不停地飄落，覆蓋掩埋了龐貝城。突發的覆城之災使得龐貝城徹底從歷史上消失。

諷刺的是，被火山灰覆蓋吞蝕的這座城市，最大限度地減少了壁畫與美術品的劣化，避開了歲月的侵蝕，以非常好的狀態保存了下來。1748年龐貝古城遺址被發現後，引起大熱潮，成為許多年輕男性貴族「壯遊」（p233）的契機。

火山噴發遇難者的石膏像。在埋葬遺體的洞穴中倒入石膏製成。

古代遺跡與新古典主義風格的食器

一般來說，古代遺跡會風化、瓦解，而且死者通常都會被有尊嚴地埋葬，因此古代遺跡中幾乎是感受不到生活氣息。但在龐貝古城，麵包店的麵包變成炭狀保留下來，死者也是躺在床上睡覺的狀態、屈膝坐著或抱著小嬰兒，就像剛剛還活著一樣真實地保留龐貝人的生活形態，讓現代的我們能夠見到當時人們生活的樣子。

而且，那些人都是普通的市井小民，這點與埃及遺跡長眠的王族木乃伊有很大的不同。龐貝城是一座不僅商業發達，而且葡萄酒、調味料等製造業也很興盛的城市。也是一個設有競技場、公共浴池、妓院等娛樂設施的普通城市。從調查中可以知道，當時人們身體健康狀態良好，奴隸與市民過著同樣健康的飲食生活。龐貝古城遺址最大的魅力在於保留了市井的日常生活情景。

挖掘出來的陶器大多是希臘製，但因大量購買的是伊特魯里亞（Etruria）人，而被稱為「伊特魯里亞壺」。伊特魯里亞人主要居住在義大利中部的托斯卡尼，他們是擁有獨特文明的古老民族。生活在新古典時代的18世紀人們被這些家具的文化藝術美吸引，陸續創造出一系列的仿製品。

約書亞‧瑋緻活也將他的工廠命名為「伊特魯里亞工廠」，由此可見他的狂熱。他熱愛黑彩的希臘陶器，致力開發各種新材料，以重現它為目標，圖案和色調的靈感也來自龐貝古城等古代遺跡。新古典主義風格與食器、龐貝古城之間有著密不可分的關係。

基礎知識

世界西洋餐瓷

從美術風格瞭解西洋餐瓷

西洋餐瓷與歷史

西洋餐瓷重要人物

西洋餐瓷使用方法

創造了畢德麥雅風格的
［維也納體系］

拿破崙垮台後暴風雨前的寧靜
安穩拘束的小市民生活從而誕生

謾舞的維也納會議

維也納體系時代（the Vienna System，1815～1848年）雖然在世界史上相對低調，但卻是陶瓷器領域的一個重要時期，因為它創造出畢德麥雅風格。請各位記住這點。

拿破崙垮台後，為了召開穩定國際秩序的會議，歐洲各國的代表齊聚在奧地利維也納，這就是所謂的「維也納會議」（Congress of Vienna，1814～1815年）。

奧地利外交大臣克萊門斯‧馮‧梅特涅（Klemens von Metternich）擔任會議領袖。由於在維也納會議之後衍生出的歐洲協調會議制度以奧地利、英國、俄羅斯、普魯士的四國同盟勢力為主導，因此也被稱為「梅特涅聯盟體系」（Metternich System）。

不過，在維也納會議上各國意見相左，難以達成一致共識。為了促進友好，舉辦了盛大的舞會與音樂會，兩位皇帝加上四位國王，以及七百名外交官，還有數千名跟班……，包含看熱鬧的群眾在內，

奧格騰：畢德麥雅

基礎知識

世界西洋餐瓷

從美術風格瞭解西洋餐瓷

西洋餐瓷與歷史

西洋餐瓷重要人物

西洋餐瓷使用方法

據說一時間聚集的人數多達十萬人。在陶瓷器方面，維也納窯（p100）的商品熱賣。當時大跳流行的維也納華爾滋徹夜狂歡，然而，接連幾天的八卦話題，引起人們對維也納大會的非議，被諷刺為「會議謾舞卻毫無進展」。

受政治操控的「安穩生活」

1815年，拿破崙逃出厄爾巴島（Elba）再度成為皇帝，驚慌失措的各國代表們爭先恐後地敲定了維也納議定書（Vienna Protocol）。以英國領導的歐洲盟軍在滑鐵盧戰役中擊敗了拿破崙，各國為防止發生資產階級革命，建立了旨在維持國際局勢穩定的國際協商會議制度「維也納體系」。

隨著資產階級革命、拿破崙的法蘭西第一帝國，以及統治歐洲大陸的結束，歐洲進入了對維也納體系的反動時期，並回歸君主制。好不容易啟動的現代化齒輪中止，時代倒退。鐵腕作風的梅特涅為了防止革命再起，以警察國家的名義嚴加審查，同時鼓勵安穩安逸的小市民生活，企圖阻止市民對政治產生興趣。在這種趨勢下催生了畢德麥雅風格。

有趣的是，這個體系的逆轉現象也呈現在服裝時尚上。從曾經是象徵革命的古希臘羅馬帝國風格服裝（p210），再度變回象徵王公貴族的、A字線條浪漫風格連衣裙。

在安徒生的小說《沒有畫的畫冊》（p208）中，也能感受得到維也納體系時代的氛圍。書中的威尼斯被比擬為「都市幽靈」，觀光名勝聖馬可廣場圓柱頂上的飛獅說「我已死，因為海洋之王已死。」（摘自日譯本，矢崎源九郎譯，新潮文庫出版）。安徒生為什麼要用如此陰鬱、黑暗的比喻呢？那是因為原本在維也納體系下，自由開放的威尼斯，變成受警察國家式的奧地利統治。這是個很好的說明例子，當你瞭解歷史背景時就能理解文學中的隱喻要旨。

A字線條浪漫風格的連衣裙。

總結

○拿破崙垮台後的國際會議「維也納會議」讓畢德麥雅風格餐瓷大受歡迎。

○維也納體系鼓勵安穩的小市民生活，形成畢德麥雅風格的藝術潮流。

○從安徒生《沒有畫的畫冊》能夠領會維也納體系時代的氛圍。

創造花都巴黎孕育出印象派

［巴黎改造］

因迅速都市化而人口遽增的城市
修建基礎設施為新文化的誕生奠立基礎

拿破崙三世與奧斯曼聯手進行巴黎改造

「花都巴黎」這個印象是拜巴黎改造所賜；也是啟發雷諾瓦、莫內等印象派畫家創作的契機。

1850年代，在拿破崙三世（路易·拿破崙）統治下，由巴黎塞納省省長奧斯曼男爵（Baron Georges-Eugène Haussmann）指揮開始了「巴黎改造」。拿破崙三世因為歷史上享有盛名的伯父拿破崙一世（拿破崙·

波拿巴）光芒太甚，因此令人印象不深。加上在普法戰爭（p247）戰敗被生擒成為戰俘，有失形象有些人甚至對他沒有好感。但他對法國的文化與工業的發展有莫大貢獻，是相當活躍的「工業皇帝」，巴黎改造就是他的重大成就之一。

推行改造前的巴黎，因為快速的都市化而變得人滿為患，沒有垃圾處理設施，下水道系統也不夠完善。巴黎街道到處是人們從窗戶隨意丟棄的排泄物或廚餘，貴族無法

1867年，柏圖瓷窯成為拿破崙三世的御用供應商。

在街上行走，出外大多以馬車代步。

「環境髒亂導致疾病（霍亂），無法工作而陷入貧困的市民開始犯罪」，為了將陷入負面循環的巴黎導向「整潔明亮、治安良好」的正面循環，奧斯曼對巴黎進行大規模改造。耗資巴黎市年度預算四十倍的鉅額費用，拆除兩萬棟建築物，新建四萬棟大樓。設置一萬五千座路燈，綠地面積擴大十倍，鋪設六萬條下水道，這項重大工程歷時十七年。

都市改造創造新文化

於是，變得整潔明亮的現代都市巴黎，讓印象派畫家們紛紛走出畫室。如果沒有這場巴黎改造，或許就不會有之後的巴黎世博會（p242）、美好年代（p198）的繁榮，以及日本主義（p190）和新藝術風格（p198）的流行。如今吸引來自世界各地觀光客造訪的巴黎，美麗的外觀是其魅力，足見巴黎改造是多麼偉大的壯舉。

同一時期，維也納也進行了改造，維也納 1860 年至 1890 年進行的都市改造是「在毀壞的古老城牆遺跡修建環城大道（Ringstrasse）」。環城大道上沿路建設了歌劇院、劇場、美術館、大學、國會議事堂等，構築都市基礎的文化設施。這兩個都市的重大改造，為 19 世紀末新文化的繁榮奠定了基礎。

古斯塔夫‧卡耶博特（Gustave Caillebotte）《雨中的巴黎街景》（Rue de Paris, temps de pluie），1877 年。寬廣的放射狀道路上，背景中高聳的建築物皆為乳白色，這些都是巴黎改造的成果。

總結

○ 工業皇帝拿破崙三世與奧斯曼省長聯手改造髒亂的巴黎。

○ 變得整潔明亮的巴黎，迎來巴黎世博會與美好年代的繁榮。

○ 同時期維也納也進行了改造，世紀末藝術在 19 世紀末蓬勃發展。

基礎知識

世界西洋餐瓷

從美術風格瞭解西洋餐瓷

西洋餐瓷與歷史

西洋餐瓷重要人物

西洋餐瓷使用方法

華麗之美與工業的競爭

［世界博覽會］

陶瓷器也有參展
歐洲強國在藝術與工業領域展開競爭

陶瓷器的重要場合

19 世紀中至 20 世紀初，可說是世界博覽會的時代。世博會是歐洲列強之間藝術與工業的競爭，這個活動始於帝國主義時代，它也是歐洲列強誇示經濟力、技術力與殖民實力的場合。

同時，在陶瓷器領域，這裡也是可以從殖民地帶來的異國展覽品中，獲得新靈感的場合，更是競賽獲獎的場合。而且也是一個吸引王公貴族與名人青睞、購買並成名的千載難逢機會。

即使是沒沒無聞的製造商，一旦在世博會上受到關注，也會一躍成為時代寵兒。因此，各個領域的製造商都努力的開發產品，世博會成為加速工業發展的原動力。

1867 年巴黎世博會的主辦方歐珍妮皇后，在愛麗舍宮以赫倫的「印度之花」款待下屆主辦國維也納皇帝法蘭茲‧約瑟夫一世。使用對方國家的餐瓷展現款待心意，是她的待客之道。攝於滋賀縣的紅茶與餐桌搭配沙龍「TEA ＆ TABLE Caquetoire」，2017 年。

被有力人士收購是飛黃騰達的機會

世界首次的國際博覽會，是 1851 年的倫敦萬國產業製品博覽會，舉辦的目的是為了誇耀大英帝國的繁榮。赫倫的作品「維多利亞」被維多利亞女王買下，促成了赫倫的飛躍發展（p104）。另一方面，當時皇家道爾頓（p96）的參展作品主要都是工業用品。由維多利亞女王的丈夫艾伯特親王，親自領導的世博會大獲成功，所得收益用於建造維多利亞與艾伯特博物館。

博覽會上，各國王公貴族實權人物，以及知名美術研究者、美術館相關人士等，對藝術有獨到眼光的人士紛紛購買藝術作品。賣出作品的窯廠地位彷彿得到加持。在陶瓷器領域，歐洲大陸瓷窯受到王公貴族保護，但英國的民間窯廠卻沒有。為此，當時的英國王室意識到自己選擇的物品會帶動流行，意圖利用這類場合採購產品，積極推動國內工業發展。

對各種美術風格造成影響

1855 年，工業皇帝拿破崙三世主導的

巴黎世博會，為了提高準確性，採取了更嚴格的審查員與審查方法，並將所有參展作品附上價格標籤，於是，世博會變成了一場盛大的商品展售會。

1851 年倫敦世博會的「水晶宮」（The Crystal Palace）和 1889 年巴黎世博會的「艾菲爾鐵塔」等會場建築物本身，都是由鋼筋和玻璃製造而成，充分利用了最新技術。艾菲爾鐵塔之名來自經手設計與建造的古斯塔夫‧艾菲爾（Gustave Eiffel）。在為了世博會舉辦的比稿中，「鐵塔」最後以戲劇般的轉折，打敗競爭者被評選為最優秀作品。再以驚人的技術與速度建造，誕生出嶄新的巴黎象徵，具有拿破崙三世提倡的「鐵之時代」的獨創美感。

世博會也對美術風格產生了影響，日本在幕末、明治初期也積極展出傳統工藝品，建造了日式住宅和庭園，讓藝伎等人居住，重現並展示了日本的生活情景。這創造了前所未有的日本主義風潮。

新藝術風格和裝飾藝術風格等運動與美術風格的誕生肇基於世博會。

基礎知識

世界西洋餐瓷

從美術風格瞭解西洋餐瓷

西洋餐瓷與歷史

西洋餐瓷重要人物

西洋餐瓷使用方法

世博會與西洋餐瓷的歷史

年分	世界史	世博會與各窯的主要參展作品	
1851	・路易・拿破崙・波拿巴(後來的拿破崙三世)發動政變解散議會,掌握獨裁權力(法)	**第一屆倫敦世博會** ・赫倫:維多利亞 ・瑋緻活:新古典主義風格的作品 ・斯波德:參展 ・明頓:展出馬約利卡的作品,獲得銅獎。第二代赫伯特擔任維多利亞女王的護衛 ・皇家道爾頓:在工業部門展出造園用的赤陶作品 ・賽佛爾:洛可可風格的作品	
1862	・俾斯麥奉行「鐵血政策」(德)	**第二屆倫敦世博會** ・赫倫:參展,獲得一等獎 ・麥森:參展,新洛可可風格(neo-Rococo)的製品引人關注 ・皇家伍斯特:鏤雕作品 ・明頓:馬約利卡的作品	
1867	・大政奉還(日) ・奧匈帝國成立	**第二屆巴黎世博會** ※ 日本由幕府、佐賀藩、薩摩藩參加 ・赫倫:印度之花,獲獎……p104 ・麥森:新洛可可風格的作品,獲得好評 ・皇家伍斯特:以參加世博會為契機,致力於日本主義的作品 ・皇家道爾頓:工業用陶器與「蘭貝斯陶器」……p96	赫倫: 印度之花
1873	・岩倉使節團歸國(日)	**維也納世博會** ・赫倫:參展並入選。皇帝法蘭茲・約瑟夫一世購買多件作品,作為禮物送給各國國王 ・麥森:新洛可可風格的作品,獲得好評 ・皇家伍斯特:日本主義的作品,大受歡迎……p80 ・皇家道爾頓:參展	皇家伍斯特: 仿薩摩燒
1878	・湯瑪斯・愛迪生取得留聲機的專利(美)	**第三屆巴黎世博會** ・皇家伍斯特:參展,獲得金獎 ・哈維蘭(法):參展,獲得金獎	
1889	・「紅磨坊」在巴黎開幕(法) ・JR 東海道本線全線開通(日)	**第四屆巴黎世博會** ・皇家哥本哈根:阿諾・克羅格的作品,最優秀獎 ・皇家道爾頓:參展	
1900	・首輛電動巴士在紐約開業(美) ・巴黎奧運(第二屆夏季奧運)(法) ・巴黎地鐵開通(法)	**第五屆巴黎世博會(新藝術風格展)** ・皇家哥本哈根:Margaret 參展,獲得最優秀獎……p110 ・赫倫:參展,獲得銀獎	皇家哥本哈根: 仲夏夜之夢 ※「Margaret」的復刻版
1925	・貝尼托・墨索里尼(Benito Mussolini)發表獨裁宣言(伊) ・NHK 廣播開播(日) ・納粹黨衛隊設立(德)	**巴黎舉辦國際裝飾藝術及現代工業博覽會 (International Exhibition of Modern Decorative and Industrial Arts)／裝飾藝術博覽會** ・柏圖瓷窯:Boston 參展,獲得金獎……p65	柏圖瓷窯: Boston

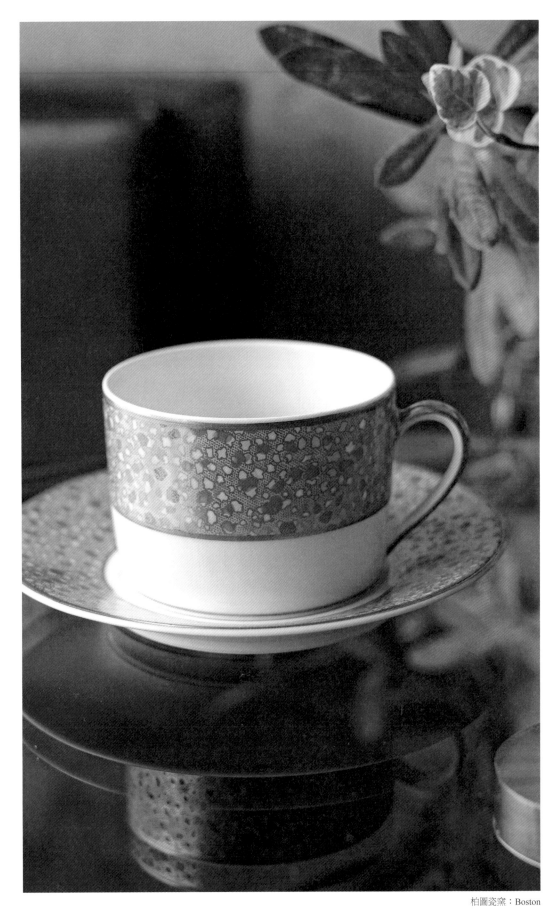

柏圖瓷窯：Boston

基礎知識

世界西洋餐瓷

從美術風格瞭解西洋餐瓷

西洋餐瓷與歷史

西洋餐瓷重要人物

西洋餐瓷使用方法

頹廢世紀末藝術誕生契機之一
［德意志統一］

> 普奧戰爭和普法戰爭的勝利走向德意志統一
> 對藝術與陶瓷領域產生重大影響

俾斯麥的鐵血政策

德意志統一對於 19 世紀下半的歐洲陶瓷文化是一個重要事件。這也是世紀末藝術（p194）在維也納盛行，以及法國賽佛爾風格（p67）陶瓷在英國流行的原因之一。

當時，日耳曼邦聯（德意志邦聯）是由四十國集結而成，被英國、法國、俄羅斯等大國夾擊，處於隨時會被周邊列強併吞的危急狀態。因此，將這些國家整合為一的「德意志統一」是長久以來的宿願。

然而，經過多番的討論也未達成共識。1862 年，德意志統一的核心人物，普魯士的「鐵血宰相」奧托・馮・俾斯麥（Otto

von Bismarck）獨排眾議，力推「鐵血政策」。鐵是指武器，血是指戰爭。富國強兵的鐵血政策以驚人氣勢發展，奠定了能夠對抗周邊諸國的基礎。

三場戰爭的勝利達成德意志統一

俾斯麥已為下一步的作戰做好準備。對想成為統一德意志領導者的普魯士王國來說，由歷史悠久的哈布斯堡家族領導的奧地利猶如眼中釘。因此，他制定了除排奧地利，聯合天主教國的南德意志各國，達成德意志統一的戰略。雖然這被視為「沒人做得到」，幾乎不可能成功的策略，但俾斯麥打贏了三場戰爭，奇蹟性地達成目標。

第一場戰爭是針對丹麥的普丹戰爭，又稱什勒斯維希戰爭。1864 年為了迎戰奧地利，俾斯麥首先挑戰丹麥。他向奧地利提出共同作戰的邀約，於是普魯士與奧地利並肩作戰並取得勝利。然而，奧地利並沒有察覺俾斯麥真正的意圖是想透過共同作戰來瞭解自己的軍事實力。於是俾斯麥掌握了奧地利的軍事實力，最終向奧地利發動戰爭。

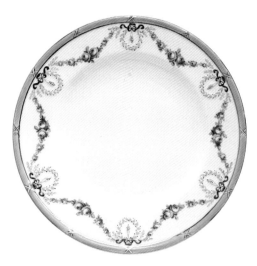

路易十六風格的明頓盤（1891～1910 年賽佛爾的工匠製）。受到普法戰爭影響，明頓僱用賽佛爾的工匠製造法國風的作品。

普奧戰爭與普法戰爭

第二場戰爭是 1866 年的普奧戰爭，又稱德奧戰爭。不過準確來說，是普魯士對上奧地利，所以用「普」而非「德」。已熟知對方的軍事實力，有強大兵力，擁有最先進武器為後盾的普魯士輕而易舉打贏這場戰爭。慘痛的失敗對於歷史悠久的哈布斯堡家族統領的奧地利來說，是莫大屈辱。戰敗的衝擊令人絕望，這個重創最終成為維也納頹廢世紀末藝術誕生的契機。

第三場戰爭是 1870 至 1871 年，對抗法國的普法戰爭。戰爭的目的是要讓南德意志團結起來。也就是說，普法戰爭其實是為了南德意志統一。俾斯麥煽動法國發動戰爭。這場戰爭，他將普魯士與南德意志的共同敵人法國作為假想敵，藉以凝聚團結意識，並鞏固與南德意志友好的戰略。

暗中鋪設鐵路網的普魯士在普法戰爭大獲全勝，成功活捉拿破崙三世。普魯士國王威廉一世成為德意志帝國的皇帝，至此實現了渴望已久的德意志統一，誕生了德意志帝國。

普法戰爭在文化領域也產生了重大影響。印象派畫家中，皮耶－奧古斯特·雷諾瓦（Pierre-Auguste Renoir）是唯一勞動階級身分，他參與過普法戰爭，死裡逃生回到巴黎。同為印象派的克洛德·莫內（Claude Monet）出身於中產階級，他逃至英國，在那裡見到印象派先驅約瑟夫·瑪羅德·威廉·透納（Joseph Mallord William Turner）的畫作，開啟了他對印象派繪畫的視野。

戰敗的沉重打擊，也成為引發法國誕生頹廢派（Décadent）文化的契機。

由於哈布斯堡家族衰退，維也納窯在 1864 年關閉。同地區的匈牙利人赫倫接管了設計。左起是奧格騰：Old Wiener Rose、Wiener Rose，以及赫倫：維也納玫瑰。

總結

○ 普魯士的鐵血宰相俾斯麥力推鐵血政策實現富國強兵。

○ 強化軍事實力的普魯士打贏三場戰爭，實現德意志統一的夙願。

○ ①普丹戰爭是為了掌握奧地利軍事實力的戰爭。

　②普奧戰爭將哈布斯堡家族領導的奧地利從德意志邦聯中排除。

　③普法戰爭把法國當成假想敵，藉以統合天主教的南德意志與新教的北德意志，鞏固團結。

○ 普奧戰爭、普法戰爭對藝術與陶瓷領域產生了重大影響。

誕生出世紀末藝術與新藝術風格的社會風潮

﹝歐洲的世紀末﹞

世紀末藝術誕生於對新時代的焦慮
新藝術風格在希望中誕生

沒有戰爭的輝煌時代

「多麼奇妙的表情，似乎是厭倦了生活的樣子。這就是世紀末的面貌」（摘自《三四郎》，夏目漱石著，新潮文庫出版）。

19世紀末至20世紀初，從德意志統一到第一次世界大戰的四十年間，是歐洲沒有發生重大戰事的和平時期。巴黎度過了美好年代，英國度過了維多利亞時代的黃金時代。

美好年代的法文「belle époque」與同時期的英國黃金時代「good old days」（美

好往昔）是相同的意思。巴黎的黃金時代是指19世紀末至20世紀初繁榮華麗的文化，也就是大家印象中的「花都巴黎」時代。但與此同時，歐洲也興起厭世頹廢的「世紀末」風潮。

世界末日的末世論

世紀末指的是「過去的信仰（基督教）和威權（階級社會）被破壞，人們失去心靈依託，出現懷疑主義、享樂主義等頹廢傾向的時期」。始於法國，並擴及維也納等整個歐洲。

為什麼是在法國和維也納呢？因為普法戰爭（p247）慘敗所帶來的虛無感，戰敗的衝擊讓法國感受過於沉重。同樣的，在普奧戰爭（p247）慘敗的奧地利維也納，也發生世紀末藝術，並不是沒有道理。這兩座城市各自推行「巴黎改造」（p240）和「維也納改造」（p241）的大規模都市開發計畫。城市基礎設施的建設，是為了即使擁擠，人們也能享有文明生活，這是很重要的一點。

不過，為什麼只是世紀轉變，就會產生一種世界末日般的悲觀印象呢？以日本為例，昭和時代出生的人早已透過「諾斯特拉達姆預言」（The Prophecies of

世紀末誕生的新藝術風格。

Nostradamus）體驗 20 世紀末的末世景象。因此，在日本只要說「就和那時候的感覺差不多」，大部分人都能感同身受。

19 世紀末，就像 20 世紀末網路出現前夕一樣，是歷史的重大轉折點。在第二次工業革命時期，電力、運輸技術、資訊等文明飛快地發展，同時，也產生了被時代潮流吞噬的焦躁，以及害怕被機器取代的恐懼感。新的文明是會豐富人類的生活，還是會將人類導向毀滅之路？一種世界將變得與以往完全不同的不安感頓時爆發而出。

電力、電話等文明產物相繼出現，人們也開始瞭解到，傳染病原來是細菌造成，而不是惡魔作祟。世世代代相傳的一切風俗與信仰全然被推翻，前人的教誨不再適用。面臨新世紀，必須自己創造新的價值基準。

對未來的恐懼與焦慮

哲學家弗里德里希·尼采（Friedrich Nietzsche）指的脫離神的世界，正是在這個時期。「我們不應將神視為寄託，而應以自身為據點，不尋求他人的力量而生活。因此，要勇於克服陷於迷惘中的自我（成為超人）」，這是尼采的思想，也可說

是現代生活思想雛形。因為與這樣的思想有共通點，世紀末藝術不只是純潔、純粹的明亮藝術。

面對新文明來說，如果世紀末藝術和維多利亞哥德式（p180）讓我們對新文明產生的是「今後這將是一個什麼樣的世界」的恐懼感，那麼新藝術風格表達的會是「未來會是一個什麼樣的世界」的期待感，用這樣去理解的話，會更容易掌握世紀末出現的三種美術風格。

莫里斯的設計體現了維多利亞哥德式風格。

總結

○德意志統一到第一次世界大戰期間是歐洲文化繁榮的和平時代。
○世紀末盛行末日論與詭異神祕的超自然現象。
○面對新文明感到害怕與恐懼——世紀末藝術與維多利亞哥德式。
○面對新文明展現興奮與期待——新藝術風格。

裝飾藝術流行的契機

［第一次世界大戰］

令歐洲疲乏的人類首次總體戰
世界重心移往美國

規模空前的世界戰爭

第一次世界大戰起於 1914 年，在奧地利領土波士尼亞（Bosnia）的塞拉耶佛（Sarajevo）發生了奧匈帝國王儲夫婦槍殺事件（塞拉耶佛事件）。因為這起事件，在歐洲引發了世界性戰爭。德意志帝國、奧匈帝國、鄂圖曼土耳其帝國為中心的同盟國，與英國、法國、俄羅斯為中心的協約國展開了戰爭，1918 年協約國獲勝，美國與日本加入協約國，成為戰勝國。

第一次世界大戰是顛覆人類社會以往價值觀的重大轉折點。首先，戰爭規模前所未有。在此之前，戰爭主要是短期戰，戰地通常是戰場（前線），主要士兵是職業軍人，市民的生活沒有受到影響。然而，當工業發展讓武器得以大規模生產後，就變成了意想不到、難以結束的長期戰（四

第一次世界大戰成為裝飾藝術文化誕生的契機。

年）。整個歐洲都因城市被轟炸而淪為戰場，不僅動員了士兵，還動員了所有國民。這是人類歷史上首次的總體戰。

士兵與民眾在行動中喪生，加上爆發了西班牙流感（Spanish flu），死傷慘重影響高達數千萬人。戰爭結束後，整個歐洲陷入人手、糧食、燃料短缺，一無所有的窘迫情況。

因此，歐洲長久以來的核心地位，轉由躍居 20 世紀新主角的美國取代。第一次世界大戰，導致世界主角從歐洲轉變成美國，這是歷史上的一個重大轉折點。

新價值觀的誕生

檢視歷史的變遷就能理解，在第一次世界大戰期間向歐洲供應大量物資的美國，裝飾藝術活躍發展的理由，自然也不難理解，處境相同的日本為何會迎來大正浪漫文化（p252）。

第一次世界大戰徹底改變歐洲市民的價值觀。原本高高在上的貴族也一起在戰場上生活，平民瞭解到貴族也只是「一般人」。加上貴族子弟接連戰死，貴族社會急速衰退。此外，隨著歐洲各地的男性被徵召上戰場，此前一直留守在家的女性不得不從事司機或工廠作業員等各種工作，促成許多女性步入社會。

另一方面，在俄羅斯與德意志帝國，由於曠日持久的戰爭造成糧荒，和政治不滿聲浪高漲，人民革命爆發，兩國皇帝都被推翻下台。俄羅斯帝國變成蘇聯（蘇維埃社會主義共和國聯盟），德意志帝國變成德意志共和國。

第一次世界大戰後，20 世紀新價值觀的市民，創造出電力與機械的新文明，以及讓日常生活舒適且實用的裝飾藝術文化。

第一次世界大戰徹底改變了餐瓷的設計。上：裝飾藝術風格（戰後）。下：新藝術風格（戰前）。

總結

○ 第一次世界大戰是邁向現代化漫長征途的終點，世界中心從歐洲轉移到美國。
○ 人類歷史上首次總體戰，徹底顛覆人類社會的價值觀。貴族階級衰退，女性步入社會，引發俄羅斯與德意志帝國的革命。
○ 具有 20 世紀新價值觀的市民創造出裝飾藝術文化。

一個繁榮、文化成熟的時代
［大正浪漫與白樺派］

經濟的寬裕與大正民主
讓所有的流行文化與消費文化蓬勃發展

戰前的文化成熟期

大正時代的日本，由於第一次世界大戰造成前所未有的繁榮景氣而蓬勃發展，也就是所謂的「大正泡沫」、「大戰景氣」。在亞洲最早實現現代化的日本，取代了因第一次世界大戰物資短缺的歐洲各國，成為物資供應國，產生出巨額的貿易順差。在陶瓷器領域，Old Noritake、瀨戶 NOVELTY（novelty 意指小型雕像）、大正浪漫瓷磚等，也是在這個時期大量出口到世界各地，支撐了日本蓬勃發展的經濟。

經濟的寬裕與大正民主造成的自由主義風潮，讓日本各種的流行文化與消費文化繁榮發展，稱為大正浪漫。日本急速推動歐洲國家在 19 世紀末興起的流行文化，像是百貨公司等現代化商業設施、牛奶糖和飲料「可爾必思」等新的消費品，以及寶塚歌劇團和電影等娛樂、以家庭主婦和兒童為對象的雜誌、甲子園棒球為首的運動文化等。

作家武者小路實篤在 1919 年（大正 8 年）發表的小說《友情》中，出現海水浴（衝浪）、桌球、丸善、帝劇（帝國劇場）等，讓人充分感受到當時的摩登氛圍。以武者小路實篤為首並發行的同人誌（同好之間交流的創作）名為《白樺》。

白樺派推廣的西洋美術

貴族出身的武者小路實篤、志賀直哉、木下利玄、柳宗悅等學院派成員共同發行雜誌《白樺》，白樺派就是他們組成的同人文藝團體。白樺派都是武士門第、貴族官員等上層階級，他們的社會地位很高，是「含著銀湯匙出生」的人。白樺派秉持理想主義和人道主義為基礎，與大正文化的昂揚興起相呼應。

他們透過《白樺》致力推廣美術的啟蒙。日本高中國文提到的《白樺》給人

大正時代，Old Noritake 在國外深受喜愛。

文藝雜誌的印象，但實際上它是一本介紹西洋美術的雜誌。刊登當時很罕見的印象派繪畫、法國雕塑家奧古斯特・羅丹（Auguste Rodin）的雕塑等，以充滿熱情的評論解說，提供了新的鑑賞知識。這群沒有經營畫廊，也不是專家的權貴子弟，讓大眾認識了西洋美術，使美術發揮教育的作用成為新「素養」。

時至今日，比起在文學上的成就，將當時流行的「印象派繪畫傳入日本」可說是《白樺》最大的貢獻。因為是民藝運動領袖柳宗悅贊助人的關係，企業家大原孫三郎在大原美術館展示了他的美術收藏品，除了民藝作品，還有白樺派收集的知名法國畫家保羅・塞尚（Paul Cézanne）和羅丹的作品。

基礎知識

世界西洋餐瓷

從美術風格瞭解西洋餐瓷

西洋餐瓷與歷史

西洋餐瓷重要人物

西洋餐瓷使用方法

瀨戶 novelty

總結

○由於第一次世界大戰期間的特別需求，日本經歷了空前的經濟繁榮，大正浪漫文化蓬勃發展。

○Old Noritake、瀨戶 NOVELTY、大正浪漫瓷磚出口至世界各地。

○白樺派在日本推廣西洋美術。

讚賞被冷落的「粗製品」

［民藝運動］

> 因為使用所以美麗
> 簡樸的庶民用具是「民藝」

柳宗悅發現「用之美」

柳宗悅讚賞的民藝器具

白樺派（p252）成員柳宗悅創造「民藝（民眾工藝品的簡稱）」這個術語與概念而聞名。

簡而言之，民藝就是「由民眾工匠為民眾製作的實用而美麗的庶民用具」。與柿右衛門、九谷燒、白薩摩燒等陶瓷器，被用來獻給幕府和大名（地方領主）的「精緻工藝品」相比，由無名工匠製作，百姓使用的器具，卻是被當作毫無價值的「粗製品」冷落對待。但柳宗悅發現物品不該僅在於裝飾，而是在使用後才會美麗的「用之美」。他走訪日本各地尋找庶民用具，並將其認證為民藝，傳播普及此概念。不過，所謂的「認定」並非有嚴格標準的認證標誌，受柳宗悅讚賞的器物就會認定為民藝。

柳宗悅認為民藝是沒有多餘的簡樸之美，可作為日常生活工具好好使用的健康之美，會給人們的生活帶來喜悅。柳宗悅讚賞的民藝陶瓷，不像精緻工藝品那樣華美，樸素具溫暖感是其特色。

里奇推廣的泥釉陶

柳宗悅得到濱田庄司、河井寬次郎、伯納德・里奇（Bernard Leach）、芹澤銈介、棟方志功等人的支持後，在全國各地推廣民藝運動。

當時正值大正民主的時代，現代化帶來的大眾消費文化蓬勃發展，使得地方工匠細心製作的簡樸庶民用具漸漸被遺忘。這個現象受到柳宗悅等民藝運動成員的關注。民藝運動具有白樺派的人道主義，就是認同即將被遺忘的地方職人價值。

里奇對地方窯廠的工匠傳授西洋器具的製作方法。他傳授的泥釉陶（p132），以及里奇把手（使用「wet handle」方法安裝把手在杯子或水壺上），至今仍在各地窯廠持續傳承。

里奇的 wet handle 手法技術傳入日本各地的窯廠。

不愛江山愛美人的戀情與陶瓷器

愛德華八世之妻辛普森夫人與蘇西・庫珀的代表作
「德勒斯登小花」（Dresden Spray）有著怎樣的關係呢？

散發裝飾藝術氣息的描金風格

「蘇西・庫珀」是世界首位女性陶器設計師蘇西・庫珀（Susie Cooper）在 20 世紀初創立的工房。已故的英國古董收藏家，也是料理研究家、日本簡約生活的先驅大原照子女士，相當推崇蘇西・庫珀。我很崇敬大原女士的生活方式，「使用一些喜歡的美麗器具」的想法也是受她影響。

大原女士喜愛 1920 至 1930 年代，以手繪溫暖粉彩的色調與圖樣為特色的蘇西・庫珀作品。後來蘇西・庫珀那個時期的古董品和復古品（古董品是有百年以上歷史，復古品是數十年到未滿百年）也被引進到日本。據說現在日本的商品比英國還多，大原女士不僅充滿熱忱，還很有先見之明。

我喜歡的蘇西・庫珀作品是「德勒斯登小花」，前英國皇太子愛德華八世在 1935 年將這個具有故事性的系列送給日後成為妻子的華麗絲・辛普森（Wallis Simpson）。不愛江山愛美人的愛德華八世，為了迎娶離過婚且已婚的美國名流辛普森夫人，主動放棄王位。

蘇西・庫珀的「德勒斯登小花」的獨特之處，可從其他同名作品相比中清楚看出。傳統的德勒斯登小花，是洛可可風格的德國之花（p40），以及華麗的金彩圖樣。和其他窯廠的古典作品放在一起，不難看出，蘇西・庫珀的彩繪是極為新穎且散發裝飾藝術氣息，能讓人感受到新時代來臨的設計。（玄馬）

左起是蘇西・庫珀：德勒斯登小花。Old Noritake：德勒斯登小花茶杯。德國 Bavaria：德勒斯登小花。

基礎知識

世界西洋餐瓷

從美術風格瞭解西洋餐瓷

西洋餐瓷與歷史

西洋餐瓷重要人物

西洋餐瓷使用方法

克莉絲蒂的陶瓷器收藏

推理小說女王阿嘉莎・克莉絲蒂的作品中

時常出現陶瓷器的描寫

家族興趣是收集陶瓷器

「佛羅倫斯將頂級的皇冠德比陶器放在托盤上端來。這是愛茉麗從家中帶來的物品。」（摘自《幕後黑手》，中譯本遠流出版）。

「用德勒斯登的茶杯喝中國茶，吃著小得驚人的三明治，閒聊」（摘自《三幕悲劇》，中譯本遠流出版）。

推理小說女王阿嘉莎・克莉絲蒂（Agatha Christie）的作品中經常可看到關於陶瓷器的描寫，如精美的伍斯特咖啡杯，成為遺物的斯波德甜點組。「就算不是真正的羅金漢（Rockingham）或達文波特（Davenport）的瓷器，看起來也像是盲眼伯爵的東西」（摘自 At Bertram's Hotel）等，在她的書中都有頗為詳細的描述。

盲眼伯爵（Blind Earl）是英國皇家伍斯特為了失明的英國伯爵而製作的餐具，具有可供盲人觸摸就能感受到的立體植物圖案的裝飾瓷器。這是相當懂陶瓷的人才知道的專業用語。

事實上，克莉絲蒂家族是陶瓷收藏家，在她的別墅「綠徑屋」（Greenway House）保留了家族的各種收藏品。

克莉絲蒂的祖父母與父母的瓷器收藏，包括了德國麥森、德勒斯登（Dresden）、法國參松（Samson Paris）、義大利卡波迪蒙特（Capodimonte）與英國皇家皇冠德比等。她的父親喜愛麥森和麥森複製品的參松小型雕像。參松複製麥森的傑作「雪球」與「義大利即興喜劇」（p49）是其家族的收藏中令人印象深刻的作品。

像極了真龍蝦的馬約利卡陶（葡萄牙），不愧是喜愛龍蝦的克莉絲蒂的收藏。她的第二任丈夫是考古學家馬克斯・馬洛溫（Max Mallowan），有典型的考古學家作風，他贈送給克莉絲蒂的是正宗的唐代駱駝冥器與宋代盤子。

女兒、女婿收藏了英國陶藝工作坊（studio potter）的作品。陶藝工作坊相當於日本的陶藝「個人窯」或「個人藝術家」，這個概念是由在日本到處參訪個人窯的伯納德・里奇（p132）導入英國的概念。

在此之前，英國還沒有個人工房，陶瓷都是由大型工廠生產。綠徑屋也有收藏，濱田庄司、里奇以及曾在丹波燒的丹窗窯學過藝的妻子珍妮特・里奇的作品。身為日本人，看到克莉絲蒂家族收藏了一些與日本有淵源的人的陶瓷，令人感到開心。

克莉絲蒂的兩段婚姻，嫁的兩位丈夫都是上層中產階級，她的父親是美國資產家，她原本就出身於仕紳階級。對於這個階級的人來說，收藏陶瓷、具歷史性及自然歷史（博物學）方面的物品，是知性涵養的興趣，也是良好習慣。對於克莉絲蒂家族世世代代而言，「眾多的收藏是共同的興趣，也是聯繫彼此的重要紐帶」。（玄馬）

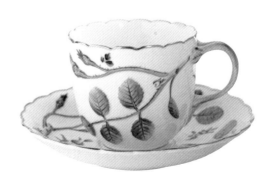

皇家伍斯特：盲眼伯爵

第5章

西洋餐瓷重要人物

本章介紹西洋餐瓷的誕生與發展上不可或缺的人物，
還有世界史上喜愛陶瓷器的名人。
第 2 章中的品牌介紹也有簡單提到部分人物，
閱讀本章時可同時參閱。

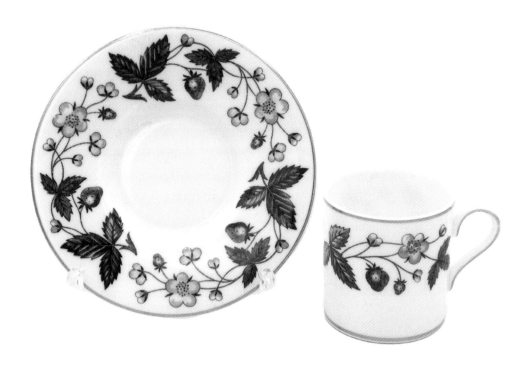

擁有科學家、畫家等多種身分的陶藝家
［貝爾納‧帕利西］
（Bernard Palissy）

> 堅持不懈製作陶器堅守信念的人物
> 將真實的大自然世界表現在器皿上

為琺瑯陶器著迷成為陶藝家

法國賽佛爾國立陶瓷器博物館大廳正門，有一個手持橢圓形大器皿的青銅雕像，他正是活躍於法國文藝復興時期的陶藝家貝爾納‧帕利西（1510～1590）。

帕利西青銅雕像手中持有的器皿，就是他聞名於世的作品「鄉野風陶器」（figuline rustique）。

現在也被稱為「帕利西陶器」的鄉野風格陶器，其特點是：乍看下會覺得怪異、寫實而逼真的立體動植物裝飾。蛇、蜥蜴、青蛙等浮雕的生物，都是帕利西以實體取模的原尺寸，因此一切都非常真實，逼真的程度足以亂真。

帕利西原本是玻璃工匠，然而某天，他看到白色的琺瑯陶碗，被其美麗所吸引，下定決心成為陶藝家。當時是在 1540 年左右，比西方國家開始製造瓷器大約早了兩百多年。

因為當時法國還沒有「鄉野風陶器」微妙配色的釉藥，所以他獨自摸索了十幾年，忍受窮困與周遭人的不理解，開發了這些釉藥。他的陶器獲得高度好評，凱薩琳‧德‧梅迪奇（Caterina de'Medici，法王亨利二世的王后）等權貴紛紛向他訂

購。當時在法國，他是受到打壓的喀爾文教派之胡格諾派（p224），然而在王后庇護下，破例被授予「國王御用鄉野風陶工術始祖」，在宮內擁有工房為王室製作陶器。新教陶匠為天主教王室製作陶器，可想而知他是多麼特殊的存在。

帕利西的耐力

當庇護帕利西的實權人物過世後，他因拒絕改信天主教而被監禁在巴士底監獄並死於獄中。

法國自古流傳一句話「帕利西的耐力」。原為玻璃工匠的他，對製陶一無所

知，他的創作都是持續暗中摸索而來。花了十六年的時間完成釉藥的完美組合，投入十八年的研究才開始稱自己為「陶匠」。堅拒改信天主教的他，一直堅持新教胡格諾派直到最後。他的事跡在《西國立志篇》（p261）中，被讚賞為「堅強意志是成功的原動力」（摘自日譯本《現代語譯西國立志篇》，PHP）。想瞭解更多的人，請參閱本書。

　　不過，他為什麼要費盡心思在器皿上，表現那些令人感到怪異而逼真的動植物呢？那是因為貧窮的他，沒有學習過神學或哲學，對他而言，從大自然中學習到的就是真理。無論蜥蜴或螯蝦，在他眼中都是惹人憐愛的小動物，會覺得牠們「噁心、怪異」的都是人們的偏見。棲息在水邊的野生小動物或植物的世界，是自然法則中活生生的真實世界，是他所信仰的世界。因此，那時候他才不願改信扭曲思想橫行的天主教。

　　在帕利西被囚禁於巴士底監獄時，當時的法國國王試圖說服他改信天主教，他說「從一開始我就決心將自己的生命奉獻給造物主。儘管我是如此卑微，但我早已領悟了應該怎麼死。所以我不會因為受到國王或人民的逼迫，而改變自己的意志」（摘自日譯本《現代語譯西國立志篇》）。幾天後，他在監獄裡靜靜地死去。

　　帕利西「鄉野風陶器」的原創作品並不多，現在所說的「鄉野風陶器」作品，都是受他影響的陶匠的仿製品。19世紀中，鄉野風陶器再度成為人們關注的焦點，「鄉野風陶器」的技術，據說是新藝術風格時期流行的「巴爾博汀陶器」（p131）的源頭。由此可見他對後人留下的巨大影響。

賽佛爾國立陶瓷器博物館正面入口的帕利西青銅雕像，左手拿的是他創造的「鄉野風陶器」。

鄉野風陶器
I, Sailko, CC BY-SA 3.0 <https://creativecommons.org/licenses/by-sa/3.0>, via Wikimedia Commons

☞ **深入理解……**

法國釉陶與巴爾博汀陶器……p131
宗教改革……p224
《西國立志篇》……p261

歐洲史上第一位白瓷製造者

［約翰・弗里德里希・博特格］

（Johann Friedrich Böttger）

藥師的科學知識受到器重
被奧古斯都二世囚禁開發出硬質瓷

被製造瓷器擺佈的人生

18 世紀，解開西方國家拼命研究的瓷器製法之謎的人物是約翰・弗里德里希・博特格（1682～1719）。他就像過著被製瓷擺佈的人生。

14 歲起在柏林以藥師身分學習，後來受到煉金術的吸引。當時，包含奧古斯都二世的薩克森公國在內，各國戰爭不斷，需要龐大的軍事費用。當時，有傳聞說博特格成功地實驗出將銀幣變成黃金的技術，於是他遭到普魯士國王的追捕，逃往薩克森公國（p46）。1701 年，奧古斯都二世俘擄了他，此後成為薩克森的囚犯，從事煉金實驗。

可是，煉金一事其實是謊言。當時流行的煉金術被說成是奠立科學的基礎，但說穿了它不過是一種欺騙手段。就在博特格眼看難逃死劫之際，當時的宮廷科學家切恩豪斯（Tschirnhaus）賞識他的化學才能。他向奧古斯都二世建議，與其煉金，不如讓博特格研究可由人手創造的「白金」，也就是瓷器燒製。約莫九年後，賭上性命的博特格全心全意投入研究，並在切恩豪斯的幫助下，終於在德國厄爾士山脈（Erzgebirge）的奧厄（Aue）發現了高嶺土，並成功燒製出硬質瓷。

然而，奧古斯都二世擔心製瓷的祕法會被其他國家所知，依然不肯釋放博特格。這個讓薩克森公國獲得巨額財富的祕密，從誕生的那一刻起就成了重要的國家機密。遭到軟禁的博特格，失去自由天天以酒澆愁，年僅 37 歲便死於獄中。諷刺的是，奧古斯都二世的如意算盤失算，這個祕方很快就傳遍整個歐洲，就如在第 2 章所介紹的那樣。

沉溺於酒精的博特格壁畫。愁容滿面的他，左手拿燒製瓷器的工具，右手拿著一杯喝到一半的酒。

☞ 深入理解……

基礎知識

世界西洋餐瓷

從美術風格瞭解西洋餐瓷

西洋餐瓷與歷史

西洋餐瓷重要人物

西洋餐瓷使用方法

歷史 ｜ 《西國立志篇》與陶瓷器

明治時代，與思想家及教育家福澤諭吉的《勸學》並列暢銷作品的《西國立志篇》，是教育家中村正直翻譯英國人塞繆爾‧斯邁爾斯（Samuel Smiles）的著作《自助論》（1859年），於1871年出版的作品。

原著《西國立志篇》始於「天助自助者」這句名言，網羅超過三百位成功人士的經驗，被當作新時代青年出人頭地的範本。書中簡要說明「想要成功，必須堅持不懈的努力」這個道理。

第3章〈忍耐是成功之源〉提到「有些陶藝家擁有驚人耐力，留下完美成果」，舉出三人為例。第一人是帕利西（p258），他是「堅強意志是成功的原動力」的代表人物。第二人是博特格（左頁），他的例子是「不以純潔的心追求成功就會變得不幸」的負面教材。最後是瑋緻活的

創辦人約書亞‧瑋緻活（p266），人們對他的評價不只是「陶瓷領域的偉人」，更被讚譽為「促進文明世界發展的英雄人物」。（加納）

《西國立志篇》的內頁。約書亞‧瑋緻活在書中以「若社窊地烏德」漢字名記載。《西國立志篇》，出自原著《自助論》第二冊，斯邁爾斯著，日譯本中村正直譯，雁金屋清吉印刷，加納收藏。

熱愛並培育陶瓷器的家族

［哈布斯堡家族］

（Haus Habsburg）

東方瓷器的收藏家哈布斯堡家族三人物援助窯廠

持續至今的窯廠資助人

維也納美泉宮（Schloss Schönbrunn）是知名觀光景點，也是瑪麗亞・特蕾莎（p226）喜愛的避暑離宮。宮殿內有名為「日本房間」的空間，可以欣賞到美麗的古伊萬里收藏品。其實，瑪麗亞・特蕾莎是狂熱的東方瓷器收藏家，想必她也希望能在自己的國家製造當時被稱為「白金」的瓷器。特蕾莎慷慨地援助當時境內唯一成功製造出瓷器的維也納窯（p100），並將其培育成與麥森（p44）和賽佛爾齊名的地位。

瑪麗亞・特蕾莎的女兒瑪麗・安東妮（p264）也曾資助法國的賽佛爾（p62）。瑪麗亞・特蕾莎的子孫法蘭茲・約瑟夫一世還曾掌控匈牙利的赫倫（p104）。哈布斯堡家族不僅是維也納窯，也是這三國代表性窯廠的資助人。

設計 | **Ginori 1735 的「大公夫人」（Granduca）**

義大利名窯「Ginori 1735」，曾經為了瑪麗亞・特蕾莎設計「大公夫人」系列。為什麼義大利的品牌，要向維也納的特蕾莎獻上餐瓷器皿呢？這背後有一段與特蕾莎婚姻有關的插曲。

1736 年特蕾莎與法蘭茲一世結婚，當時是政治婚姻盛行的年代，他們戀愛而結婚是極為罕見的。然而，面對鄰國的強烈反對，為了求得這段婚姻被認可，法蘭茲一世放棄洛林公國（靠近現在的法國與德國的邊境），用以交換托斯卡尼大公國（Ginori 1735 的設立地點）。

據說「大公夫人」就是 Ginori 為特蕾莎而設計的，特蕾莎在她的丈夫繼承托斯卡尼大公國後成為大公夫人。特蕾莎喜愛的東方風情的花卉圖案令人印象深刻，但如果瞭解它的製作時代背景，就可以明白這個系列為什麼命名為「大公夫人」，更可以感受到其中的趣味。

基礎知識

世界西洋餐瓷

從美術風格瞭解西洋餐瓷

西洋餐瓷與歷史

西洋餐瓷重要人物

西洋餐瓷使用方法

培育賽佛爾窯的國王情婦

［龐巴度夫人］
（Madame de Pompadour）

**從資產階級崛起
將凡森窯培育成「王室製陶所」**

洛可可文化從她的沙龍發展而來

　　龐巴度夫人，本名珍妮・安托瓦內特・普瓦松（Jeanne-Antoinette Poisson），出生於1721年，父親是法蘭索瓦・普瓦松。據說，少女時期的她就擁有非凡的美貌與藝文涵養，並以機智的談吐吸引著眾人的目光。憑藉自身才華，讓以往只有貴族已婚女性擔任的王室情婦，第一次出現資產階級的女性。

　　20歲時有過一段婚姻，但四年後即1745年，她遇見了在森林狩獵的路易十五。路易十五安排她入宮，並授予她法國中部的龐巴度領地與女侯爵的頭銜。此後，「龐巴度侯爵夫人」長期稱霸法國社交界。

　　無論是寶石還是禮服，龐巴度夫人迷戀於美麗的事物，其中最令她著迷的就是瓷器。她將成功燒製出白瓷的凡森窯提拔為「王室製陶所」，並投入龐大的國家經費維持窯廠的經營。在之後的二十年裡，更禁止凡森窯以外的窯廠製造瓷器。成為名副其實的「王室製陶所」後，龐巴度夫人將窯廠遷移到了她住所附近的賽佛爾，名稱也改成「法國王室賽佛爾瓷器製造所」（p62）。

　　她每晚在自己的沙龍裡舉辦風雅的晚宴，邀集許多思想家、學者和藝術家。透過與這些人的交流，她豐富的感性與知性進一步得到提升。沙龍中的文化昇華為優美華麗的洛可可風格，造就洛可可風格的巔峰。

　　相較於厭惡政治的國王，龐巴度夫人擁有出色的政治手腕，外交事務與國家經濟都是在她的沙龍裡做出決定。在七年戰爭（p226）中，她與瑪麗亞・特蕾莎統治的奧地利締結同盟，使法國遭受了致命的失敗。但也因為締結同盟，讓瑪麗・安東妮以政治婚姻的名義嫁到法國。

☞ **深入理解……**

賽佛爾……p62
洛可可風格……p152
三襯裙同盟與七年戰爭……p226
瑪麗・安東妮……p264

傳聞中揮霍無度王后的真實面貌
［瑪麗·安東妮］
（Marie-Antoinette）

有別於輕浮奢靡的世俗形象
路易十六風格餐瓷顯露出其真實的面貌

「輕浮、奢侈放蕩、浪費、沉溺享受的王后」、「厭倦微胖、遲鈍的丈夫，夫妻感情冷淡」，這是過去人們對瑪麗·安東妮與路易十六的評價。然而，隨著研究的進展，可以看到真相有別那些將他們送上斷頭台的民眾所製造的形象。

路易十六身材修長，精通多國語言，知識淵博。瑪麗·安東妮擁有非凡的美感，個性坦率溫柔。路易十六統治的時代如果是太平盛世，他們應該會是受到國民愛戴的國王夫妻，但無奈的是，兩人面臨革命危機，無計可施、深感無力。時代的齒輪無法在舊體制下運轉，終究導致瑪麗·安東妮的悲劇命運。

在她的後半生，已不是路易十五時代（洛可可時代）被隨意擺佈的傀儡，而是她真實的樣貌。路易十六風格的餐瓷清楚地反映了這一點。當時的賽佛爾留存了路易十六收藏的新古典主義風格浮雕，以及瑪麗·安東妮喜愛的可愛矢車菊彩繪餐瓷，那些陶瓷器反映出國王夫妻的品味與興趣，更隱約表現出了夫妻間的鶼鰈情深。

諷刺的是，路易十六沒有王室情婦也是造成瑪麗·安東妮悲劇命運的要因之一。王室情婦肩負著重要的職責，如成為時尚指標，或背負承受公眾的憎惡仇恨感等。從某種意義上說，王室情婦制度是合

理的存在，她們間接起了保護國王合法妻子的作用（王后多數是身分尊貴的其他國家王室成員）。然而，路易十六並沒有王室情婦，因此瑪麗·安東妮當王后的同時，也不得不承擔著王室情婦的角色。身為國母生下皇太子，成為時尚指標，也承受民眾的憎恨，瑪麗·安東妮在舊體制中稱職的扮演所有的角色。

👉 **深入理解……**

賽佛爾……p62
路易十六風格……p158
哈布斯堡家族……p262

將瓷器製法洩漏至全歐的流浪工匠

［克里斯托弗・康拉德・亨格］

（Christoph Conrad Hunger）

輾轉任職於五個窯廠
將麥森的製瓷機密流傳出去

憑本事遊走於歐洲

漂泊的工匠，僅憑自己的本事（技術）遊走於各地。

古今中外，出現過許多單槍匹馬闖天下的工匠，亨格正是其中之一。他走遍各處的名窯，並將麥森（p44）的瓷器製法洩漏出去。

他最初是在 1710 年進入麥森。1717

年，搬移到了維也納窯，短短三年又轉至韋齊（Vezzi）窯。1725 年，又重回麥森，但在 1735 年，移往多契窯（p72）。兩年後，進入哥本哈根窯（p110）直到最後。

真是驚人的經歷。如果是在現代的社會，這樣的履歷應該得不到面試機會。把等同國家機密的瓷器製法傳授敵國，竟然還能躲過暗殺。

☞ **歐洲硬質瓷系譜**　　【亨格將麥森瓷器製法流傳出去】

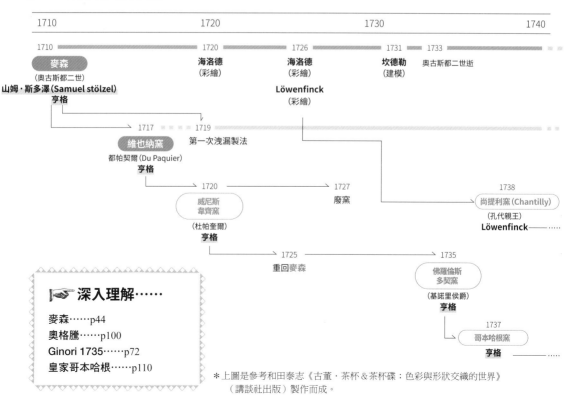

☞ **深入理解……**

麥森……p44
奧格騰……p100
Ginori 1735……p72
皇家哥本哈根……p110

＊上圖是參考和田泰志《古董・茶杯＆茶杯碟：色彩與形狀交織的世界》
（講談社出版）製作而成。

勤奮努力被譽為「英國陶瓷之父」
［約書亞・瑋緻活］
（Josiah Wedgwood）

是科學家也是慈善家
世界屈指可數的陶瓷品牌「瑋緻活」創辦人

對陶瓷業界貢獻良多

瑋緻活創辦人約書亞・瑋緻活的相關文獻很多，日本也出版了不少書籍。這麼說或許有些浮誇，但瑋緻活確實是勤奮努力的企業家、慈善家與科學家。人生過得十分充實。

創辦瑋緻活，後來被稱為「英國陶瓷之父」。他實現了陶瓷器的量產化，並導入了陳列展售（show room）、型錄販售等嶄新的經營手法。此外，他還修築運河並建立最新的物流分配系統。年幼時因感染天花，截掉右腿成為身障者的他，總是以弱勢族群的觀點看待事物，不只是在陶瓷業界，對社會也做出了重大的貢獻。儘管集無數榮耀光環於一身，但在斯托克中心的教會墓碑上卻只留下「Josiah Wedgwood 1730～1795 Potter（陶匠）」一行字。

接下來，簡單介紹與瑋緻活相關的一些人物。他和遠親莎拉在 1764 年結婚。受過高等教育，聰明具有出色洞察力的莎拉，就像是約書亞的顧問及祕書，他經常向她詢問關於西洋餐瓷設計的看法。

瑋緻活的合夥經營人湯瑪斯・班特利（p84）受過高等教育、精通古典藝術，有過壯遊（p233）經驗，他對約書亞熱衷於新古典主義風格產生了很大影響。

他與是自然哲學家也是醫師的伊拉斯謨斯・達爾文（Erasmus Darwin）彼此互相敬重。後來，約書亞的女兒和達爾文的兒子結婚，日後出生的外孫正是《物種起源》□On the Origin of Species）的作者查爾斯・達爾文（Charles Darwin）。

📖 深入理解……

瑋緻活……p84
新古典主義風格……p162
大西洋三角貿易……p232
《西國立志篇》……p261

基礎知識

世界西洋餐瓷

從美術風格瞭解西洋餐瓷

西洋餐瓷與歷史

西洋餐瓷重要人物

西洋餐瓷使用方法

瑋緻活與斯波德創辦人意外的關聯

［約書亞・斯波德］
（Josiah Spode）

年少時期的經驗與任職陶瓷工房都相同
巧合的是就連墓地也相同

斯波德創辦人

瑋緻活創辦人約書亞・瑋緻活與斯波德（p86）創辦人約書亞・斯波德，兩人不只是「名字都是約書亞」，還有很多共同點，如創立地點等。

值得關注的是，兩人都曾與當時英國著名陶藝家湯瑪斯・威爾登（Thomas Whieldon）共事。斯波德是以工匠的身分，瑋緻活則是以合夥經營者。

雖然斯波德與瑋緻活共事的時間短暫，年長三歲的瑋緻活以共同經營人的身分在英國陶瓷業界留下的諸多功績，令斯波德感到崇敬，帶來正面影響。據說兩人關係非常好，有記錄指出瑋緻活實際上對斯波德提供了經營窯廠的建議。

兩人互相切磋琢磨，推動英國陶瓷業的發展。從兩人埋葬在相同墓地，足見他們對斯托克（p82）的高度貢獻。

👉 **深入理解……**

瑋緻活……p84
斯波德……p86

歷史 ▶ 瑋緻活創立時期為什麼「沒有」製造骨瓷？

每當說到「瑋緻活創立時期沒有製造骨瓷」時，很多人都會感到驚訝。各位或許都有這樣的印象「瑋緻活＝骨瓷」，但骨瓷並不是在約書亞的時代製造。

個性頑固的約書亞始終未著手開發瓷器。瑋緻活正式生產骨瓷，是在約書亞之子約書亞・瑋緻活二世的時候開始。那麼，誰是最先將骨瓷商品化的人呢？正是斯波德。

瑋緻活精緻骨瓷餐具系列的代表非「野草莓」莫屬（p84）。誕生於 1965 年瑋緻活五世時代，至今仍是人氣系列。

1929 年爆發經濟大蕭條的隔年，瑋緻活五世就任董事，為了解決瑋緻活的財務困境，他在 1934 年任命維克托 · 斯凱倫擔任新的設計總監。維克托 · 斯凱倫受到創辦人約書亞時代的圖樣範本的啟發，於 1957 年創作了「草莓山丘」（Strawberry Hill）的設計，後來經過改良，在 1965 年誕生的作品就是「野草莓」。

事實上，充滿知性新古典主義風格的「佛羅倫坦」（Florentine）（p169）也是和斯凱倫有關的系列。他設計的「草莓山丘」與「佛羅倫坦」都是參考過去建檔存留的圖樣而來。

「草莓山丘」是參考創辦人約書亞時代初創圖樣範本中繪製的圖案，「佛羅倫坦」是 1874 年發表的初版圖案，經斯凱倫修改後成為現在的設計。

瑋緻活的設計中有許多「繼承過去設計的同時又為現代設計賦予新生命」而誕生的產品。如果看到其他設計，感覺「以前好像在哪看過」的話，請試著上網搜尋或查閱瑋緻活的型錄，或許會有新發現。（加納）

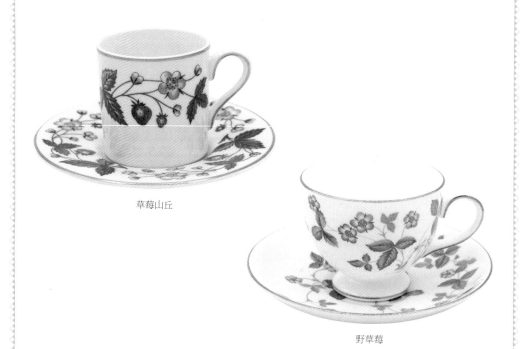

草莓山丘

野草莓

附 錄

西洋餐瓷使用方法

瞭解西洋餐瓷之後請實際使用看看。

如果只是心裡覺得很棒就太可惜了。

試著用用看將改變你對西洋餐瓷的觀感。

本章歸納了選購重點、如何搭配以及保存方法。

選購與使用

雖然筆者因為工作緣故，擁有許多足以當作教材的器具，
但私底下實際使用的並不多。
重點是精選符合自己喜好的物品，
在美麗工藝品的陪伴下，內心也會變得富足。

購買前先整理

處理不要的器皿

購買之前，請先整理家中現有的餐具器
皿。使用破損或有缺角的器皿很危險，趁此機
會汰換掉。不要的可轉讓給可能會喜歡的人，
或是善用回收中心等地方的再利用區、拍賣市
集。充滿回憶卻沒在使用的器皿，別一直收在
餐具櫃，請將那份回憶珍藏在別處。

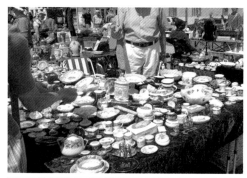

善加利用保存已久的贈品

在添購新器具之前，請先看看手邊久置
未用的贈品器皿。平常捨不得使用，或是丟掉
覺得浪費的，請先拿出來，放著不用反而更可
惜。

西洋餐瓷選購重點

慢慢購入喜歡的物品

精選真正喜歡的美麗物品，購買後不是
小心珍藏著，而是應該用於平日的飲食，或拿
來招待身邊的親朋好友，盡可能運用在日常生
活中。

不一定要收集整套，許多西洋餐具專賣
店都有單賣，餐桌上擺著喜歡的器皿，心情也
會變得愉悅。

實際觸摸挑選

　　重量、大小、質感，沒有親自觸摸過不會知道。如果家中是用較小的餐具櫃，能夠疊放的厚度等是選購的重點，購買前請向店家確認，親自觸摸看看。

猶豫不決就買基本款

　　無法下決定時，暢銷的基本款是好選擇。基本款的設計不會隨著流行或時代消失，也是皇室貴族或有眼光的人持續選用的款式。只要選擇基本款，就算是初次接觸西洋餐瓷的人，也能買到「無庸置疑的完美」器皿。尤其是「自家餐桌」用的器具，選擇自己喜歡的基本款，就是最好的選擇。

尊重家人的喜好

　　碗、筷、茶杯或馬克杯等個人使用的器皿，請依家人的喜好選購，也可以與招待客人用的器皿做區別。

有計畫的收藏

　　若是平日實際使用的器皿，相同尺寸不必收集很多種。請考慮家中所需、和平時常吃料理的搭配性、和手邊現有器具的相容性、收納空間以及預算，有計畫性的選購。必要品項請參閱 p31。

決定主題進行收藏

　　假如是偏愛收藏勝於使用的食器迷，選購的重點不同於實際使用。請不要胡亂收集，鎖定喜歡的品牌、美術風格、形狀等，決定好主題再進行收藏很重要。

十分推薦可供收藏的濃縮咖啡杯，圖中是觀賞用的櫥櫃收藏品。

方便使用的收納方法

依使用頻率選擇收納區域

平常使用的餐盤器皿，請依使用頻率，以高度來決定收納區域。最常使用的器皿擺放在餐具櫃的平行視線或稍微下方處；偶爾使用的器皿放在容易拿取的上方或下方；季節性的器皿或大型器皿放在其他空間。如果要收進抽屜，請先在底部鋪止滑墊。美麗的彩繪盤不要收在餐具櫃，擺著當作室內裝飾也不錯。

疊放器皿的要點

可以堆疊的盤子，請依照厚度、重量或餐具櫃的高度疊放。請留意，陶器與瓷器等不同材質的器皿，疊放在一起會造成損傷。若是茶杯和茶杯碟，杯口不是向外擴的類型，可以四個一組，用杯口套住把手，讓收納變得更簡潔俐落（如右圖3）。

依是否適用微波爐區分

金彩、銀彩裝飾的器皿及彩繪餐盤通常不適用微波爐，為了避免家人誤用，請另外找空間收納。

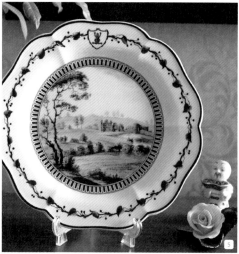

1：家中餐具櫃的一部分。Noritake：Cher Blanc 的設計在堆疊時可節省空間。2：收納盤類時，將深盤放在平盤上比較方便拿取。3：相同造形的杯子，每四個一組，用杯口套住把手就能俐落收納。4：刻意使用架子擺出每一組茶杯裝飾。5：將彩繪餐盤當作室內裝飾也很不錯。

西洋餐瓷的清潔方法

先確認是否適用微波爐或洗碗機

　　本書介紹的許多高級餐具器皿不適用微波
爐、洗碗機，特別是古董品幾乎都不適用，請
審慎小心。近年來，老牌廠商也推出許多適用
微波爐、洗碗機的器皿，若是每天使用，最好
選購適用在微波爐或洗碗機的款式，使用起來
比較方便。另外，許多北歐品牌也有適用烤箱
的器皿。

基本上是手洗
不可使用科技海綿、研磨海綿

　　清潔高級器皿，請用中性清潔劑輕輕的
以手清洗。尤其是彩繪或金彩裝飾的部分請不
要刷洗，即使有嚴重髒汙也不能使用科技海綿
或研磨海綿。

開片留下漬痕的器皿。有開片的復古或古董陶器，現在也
有相同圖案、方便清洗的瓷器或骨瓷系列，如 NIKKO：
SANSUI 或 Burleigh。

有開片的陶器請留意漬痕

　　這是很容易疏忽的失誤，請務必留意。
法式釉陶的古董品等陶器的開片（製造時形成
的細微釉藥裂痕，並非缺陷）容易吸水，若沾
到咖啡、紅茶或醬油等深色液體，擱置不管會
形成漬痕，就算漂白也無法完全去除。使用完
畢後請盡快清洗擦乾。如果覺得麻煩，建議使
用瓷器或骨瓷就好。

請留意溫度的變化

　　急遽的溫度變化會導致龜裂，要特別注
意。突然將沸水注入冰冷的器皿可能會裂開，
尤其是輕薄細緻的白瓷器皿，倒入沸水前請先
用熱水溫熱器皿。

基礎知識

世界西洋餐瓷

從美術風格瞭解西洋餐瓷

西洋餐瓷與歷史

西洋餐瓷重要人物

西洋餐瓷使用方法

餐瓷與料理的搭配方式

器皿配合料理的等級

陶藝家也是美食家的北大路魯山人曾說「器皿是料理的衣服」，器皿是用來盛裝料理的用具，也是襯托料理的角色。今後在選用器皿盛裝料理時，請記住「搭配料理的規則」，概念如下：

日本和服依前往的場所（TPO）＊有固定的穿搭守則。特殊日與平常日所穿的和服不同，不是因為和服的價格而是以「等級」決定。再昂貴的大島紬也不適合穿去婚禮，因為紬是日常和服。

同樣地，選擇器皿時也請配合料理的等級。器皿與和服一樣無關價格，即使等級低也有昂貴的物品，或是價格平實卻等級高的印花器皿。依預算選購，偶爾「偏離」規則也沒關係，不需要太死板。瞭解器皿如何搭配很重要，那是個人素養或品味的表現，學會器皿的「搭配規則」，就可以享受多采多姿的餐桌。

＊譯注：TPO：Time 時間、Place 地點、Occasion 場合。

👉 **等級較高的器皿用於招待賓客**

‧金彩裝飾
‧洛可可風格、新古典主義風格或帝國風格
‧圖案是仿柿右衛門或仿薩摩燒等仿日本食器的「精緻工藝品」（p254）等的器皿，可用於招待訪客或是家人的慶祝活動等特殊日子。

👉 **等級較低的器皿用於日常料理**

‧非金彩裝飾
‧現代的北歐圖案
‧溫暖休閒風格的陶器
‧銅版轉印
‧民藝食器
以上這些可用來盛裝日常料理、速食或零食。

上圖是哈維蘭：盧沃謝訥（Louveciennes）、左下是大倉陶園：藍玫瑰，右下是奧格騰：帝國花園（Imperial Garden）。

上圖是阿拉比亞：Paratiisi Black、左下是羅斯蘭：Mon Amie、右下是瑋緻活：蘇西庫珀（Susie Cooper）。

餐瓷搭配訣竅

與現有器具的搭配重點：請留意色調、材質、器皿的等級。

色調：同色系是錯不了的組合，特別是青花器皿，各品牌都有製造，即使是不同品牌也很容易搭配。

材質：從質感或厚度著手。以日本器具而言，將不同材質的器皿擺在一起是品味好的組合，但西洋器具卻非如此。輕薄的瓷器和圓潤渾厚的陶器看起來不太協調，建議以瓷器搭配瓷器，陶器搭配陶器，營造一致感。使用不同材質的器皿時，厚度相近的比較容易組合。此外，光滑的瓷器與漆器，略帶粗糙感的陶器、炻器與板岩（slate）器皿等，這種「觸感相近的器皿」組合也是不錯的方式。

器皿的等級：請參閱左頁，等級不同會失去一致感，器皿的等級是與其他器具搭配的訣竅，這點很重要請務必記住。

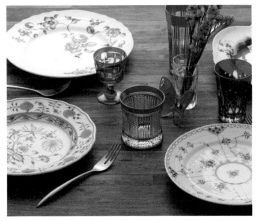

同色調的組合，日西合併的青花（p40）相當實用。

就陶瓷而言，相同材質做搭配很少會失敗。上圖是瑋緻活的器皿，全都是骨瓷。有圖案的搭配素面的，很適合初次接觸西洋器皿的人。

金彩瓷器（赫倫：Apponyi）與漆器的組合，兩者都是等級高的器皿，可用於招待貴賓的高雅搭配。放上高級的和菓子，營造出沉穩氛圍感。

色調相近、造形相同的話，即使圖案完全不同也不會覺得凌亂。

基礎知識

世界西洋餐瓷

從美術風格瞭解西洋餐瓷

西洋餐瓷與歷史

西洋餐瓷重要人物

西洋餐瓷使用方法

瑋緻活：野草莓。配合圖案，
盛裝大量的草莓。

左：將西洋器皿用於平日的餐桌很有趣，像是沒有把手的東方風格茶杯或碗，可當作飯碗使用。
右：用西洋餐盤盛裝和菓子，圖中是麥森：神奇波浪。

除了直接使用,器皿也具有觀賞
及裝飾的樂趣。皇家皇冠德比:
伊萬里圖案。

西洋器皿的設計與指彩的組合。
皇家哥本哈根:藍棕櫚唐草(Blue
Palmette)。

全部都是瑋緻活:Leigh Shape,相同造形、
不同圖飾的收藏。

自我們懂事以來，家中總是高朋滿座，那些人之中也包含外國朋友。

來自美國、歐洲、非洲、東南亞、大洋洲等世界各國的人們，有時短暫停留幾小時，或是長住在我們家好幾週。他們大多是知識分子，和這些人談論歷史或宗教觀、文化等話題，對當時年幼的我們帶來很多的啟發。此外，十多歲的時候也曾到世界多國，在寄宿家庭體驗最道地的當地生活。雖然融入當地過著在鄉下平凡的生活，但如今回想起來，從童年至青春期的回憶總是和異國文化的人們相處，而且印象深刻的不乏是與大家圍坐餐桌前，溫馨歡樂的畫面。餐桌讓我們與世界的人們進行國際交流，聯繫感情。

當時與家人、朋友為一起使用過的三、四十年前的美麗餐瓷，如今已從父母傳承到我們手中，至今還在日常中使用。每當使用時，回憶的景像就會湧現，讓我們深深覺得這些老品牌名窯的餐瓷不只是單純的餐具器皿。

美麗的餐瓷用多久都不會膩，最終成為永世流傳的家族歷史。

我們的父母是西洋餐瓷的收藏家，祖輩也與陶瓷器有很深的淵源。曾祖母出身於備中（岡山縣）成羽町，家族因製造有田燒「赤繪」最重要的紅色原料「紅殼」（Bengala），而成為富商。那一帶的村落已被認定為日本遺產的「吹屋故鄉村」，曾祖母的老家也成了觀光景點。

經由我們先祖製造的紅殼變身為華麗的陶瓷器，漂洋過海來到歐洲，受到王公貴族喜愛。想到那些與西洋餐瓷的歷史淵源，將經由本書的介紹讓更多人知道，這件事彷彿是命運的安排。

本書彙整了我們迄今為止所舉辦的「零基礎初學者也能輕鬆快樂學習的西洋餐瓷講座」的精華內容。這個講座除了介紹西洋餐瓷，更含括理解西洋餐瓷必要的文化知識，不只實用更承載著歷史文化，許多參加的人都樂在其中，對我們是莫大的鼓勵。

「因為美所以喜歡！以前我總簡單的這麼說，但以後更能具體說出喜歡西洋餐瓷的理由了。」

「別人送的高級餐瓷一直擺著捨不得使用，我要拿來體驗看看。」

「以前學校教的歷史怎麼讀都搞不懂，聽完講座才發現，原來餐瓷與歷史也有密切關聯。」聽到參加講座的人開心分享這些感受，如果閱讀本書的各位也有相同的想法，我們也會非常開心。

本書不只會開啟你對西洋瓷器的興趣，也能讓你感受到學習文化知識的樂趣，希望各位能從找到新發現，為自家的餐桌添加不一樣的華麗氛圍。

最後，在此特別感謝撰寫本書時，曾經給予協助的人。

感謝日本出版社翔泳社的山田文惠小姐耐心地陪伴，並在各方面給予協助，讓我們能夠全心的投入這個史無前例的主題，用全新的角度製作出「嶄新的」西洋餐瓷書籍。負責這本書的編輯是山田小姐，能夠和她合作對我們來說無比榮幸。

還有，為本書提供許多圖片的 Noble Traders、願意接受採訪陶瓷器製作過程的大倉陶園，以及其他給予協助的諸位陶瓷業界人士，由衷感謝各位。另外，還要向不厭其煩地回應我們繁瑣要求的設計師藤田康平先生、白井裕美子小姐，以及以細膩筆觸描繪美術風格標題及插畫的酒井真織小姐。

同時也謝謝我們的家人玄馬脩一郎，為書中小專欄提供文章。他就像熱心研究陶瓷器、礦物及貝類的約書亞・瑋緻活一樣，深愛岩石礦物、貝類（孕育生物的礦物），以及陶瓷（人工礦物），感謝他以多面向博學的角度，給予精闢寶貴的建言。

最後，感謝以初學者的角度撰寫解說內容的藥師兼漫畫家的妹妹MANAKO，以及讓我們在美麗西洋餐瓷薰陶的環境下成長的父母，在此謹向他們致上深深的謝意。

<div align="right">

——加納亞美子、玄馬繪美子

</div>

除記載內容外，根據本書之性質也索取了字典、百科全書、新聞報導、雜書、散書等資料。並且，對於具有諸多理論的陶瓷史，以及對初學者而言複雜難懂的美術、歷史、藝文等領域，我們也盡可能從多個文獻中選擇並概括了認為最適合的部分。

👉 陶瓷器

世界陶磁全集 22. ヨーロッパ	小学館/1986年
ヨーロッパ宮廷陶磁の世界	前田正明/櫻庭美咲/角川学芸出版/2006年
アンティーク・カップ&ソウサー色彩と形が織りなす世界	和田泰志/講談社/2006年
ヨーロッパアンティーク・カップ図鑑	和田泰志/事業之日/1996年
器物語 知っておきたい餐瓷の話	ノリタケ食文化研究会編/中日新聞社/2000年
洋餐瓷を楽しむ本	今井秀紀/晶文社/1999年
洋餐瓷カタログ	ナヴィ・インターナショナル/西東社/1996年
お茶を楽しむ 西洋アンティーク	大原照子/文化出版/1995年
英国アンティーク PARTⅡテーブルを楽しむ	大原照子/文化出版/2000年
図説 英国美しい陶磁器の世界 イギリス王室の御用達	Cha Tea紅茶教室/河出書房新社/2020
やきものの科学	樋口わかな/誠文堂新光/2021年
ウェッジウッド物語	日経BP社/2000年
すぐわかるヨーロッパ陶磁の見かた	大平雅巳/東京美術/2006年
わかりやすい西洋焼きもののみかた 　—ブランド・特徴・歴史・選び方が一目瞭然	南大路豊監修/有楽出版/1997年
ワンテーマ海外旅行 陶磁器 in ヨーロッパ	前田正明監修/弘済出版/1997年
やきものの教科書	陶工房編集部編/誠文堂新光社/2020年
洋餐瓷&ガラス器	新星出版/1999年
洋餐瓷の事典	成美堂出版/1997年
洋餐瓷	永岡書店/1997年
東欧のかわいい陶器	誠文堂新光社/2014年
スリップウエア	誠文堂新光社/2016年
やきものの事典	成美堂出版/2006年
美しい洋餐瓷の本—一流ブランドの名品1380選	講談社MOOK/1992年
新 美しい洋餐瓷の世界—眺める楽しみ・ 　選ぶよろこび、使うしあわせ	講談社/1994年
ヨーロッパ名窯図鑑—一流洋餐瓷をたのしむ	第一出版センター/1988年
北欧フィンランド 巨匠たちのデザイン	パイインターナショナル/2015年
ふでばこ 36號 特集 もてなしの器	DNPアートコミュニケーションズ/2017年
柳模様の世界史—大英帝国と中国の幻影	東田雅博/大修館書/2008年
デザインの国イギリス—「用と美」の「モノ」づくり 　ウェッジウッドとモリスの系譜	山田真実/創元社/1997年
西洋陶磁入門—カラー版	大平雅巳/岩波新書/2008年
図録 国立マイセン磁器美術館所蔵 マイセン磁器の300年	2011−2012年
図録 魅惑の北欧アール・ヌーヴォー 　—ロイヤル コペンハーゲン・ビング 　オー グレンダール—塩川コレクション	2012年
英国陶磁の名品展 　ロイヤルドルトン ミントン ロイヤルクラウンダービー 　ヴィクトリア朝～アール・デコ	1998年
図録 ブダペスト国立工芸美術館名品展 　ジャポニスムからアール・ヌーヴォーへ	2020年
図録 ヘレンド展 　—皇妃エリザベートが愛したハンガリーの名窯	2016−2018年
図録 イタリア陶器の伝統と革新—ジノリ展	2001年
図録 フランス宮廷の陶磁器—セーヴル、創造の300年	2017年
図録 デミタスカップの愉しみ 　—シノワズリからアール・デコ、デザインの大冒険	2020−2021年
図録 フランス印象派の陶磁器　1866-1886	2013−2014年
図録 第5回企画展　紅茶とヨーロッパ陶磁の流れ 　マイセン、セーヴルから現代のティー・セットまで	2001年
図録 特別展 ジャポニスムのテーブルウエア 　—西洋の食卓を彩った "日本" —	2007年
図録 創立250周年 　ウェッジウッド—ヨーロッパ陶磁器デザインの歴史	2008−2009年
図録 特別展 パリに咲いた古伊万里の華	2009−2010年
図録 もてなす悦び 　— ジャポニスムのうつわで愉しむお茶会	2011年
Wiener Porzellan 1718-1864	1970年

👉 美術・建築・工藝

増補新装 カラー版 西洋美術史	高階秀爾監修/美術出版/2002年
美術でめぐる 西洋史年表	池上英洋・青野尚子/新星出版社/2021年
西洋絵画のみかた	岡部昌幸監修/成美堂出/2019年
鑑賞のための西洋美術史入門	早坂優子/視覚デザイン研究所/2006年
巨匠に学ぶ配色の基本	内田広由紀/視覚デザイン研究所/2009年
印象派美術館	小学館/2004年
すぐわかるヨーロッパの装飾文様 　—美と象徴の世界を旅する—	鶴岡真弓/東京美術/2013年
ヨーロッパの文様辞典	視覚デザイン研究所/2000年
新古典・ロマン・写実主義の魅力	中山公男監修/同朋舎出/1997年
もっと知りたい世紀末ウィーンの美術 　—クリムト、シーレらが活躍した黄金と退廃の帝都	千足伸行/東京美術/2009年
ロブマイヤー シャンデリアとグラスの世界	ロブマイヤー日本総代理店ロシナンテ監修/本阿弥書店/2018年
英国貴族の邸宅	田中亮三/小学館/1997年
図説 英国のインテリア史	トレヴァー・ヨーク 村上リコ訳/マール社/2016年
図説 英国インテリアの歴史魅惑のヴィクトリアン・ハウス	小野まり/河出書房新社/2013年
イギリスの家具	ジョン・ブライ 小泉和子訳/西村書店/1993年
ヴェネツィアの石 建築・装飾とゴシック精神	ジョン・ラスキン 内藤史朗/法藏館/2006年
もっと知りたいウィリアム・モリスとアーツ&クラフツ	藤田治彦/東京美術/2009年
図説 ウィリアム・モリス ヴィクトリア朝を越えた巨人	ダーリング・ブルースダーリング・常田益代/河出書房新社/2008年
ウィリアム・ド・モーガンとヴィクトリアン・アート	吉village典子/淡交社/2017年
北欧スタイル No.18	枻出版社/2010
デザインの現場 No.164	美術出版社/2009年
北欧の巨匠に学ぶデザイン アスプルンド/アールト/ヤコブセン	鈴木敏彦・杉原有紀/彰国社/2013年
大原美術館ロマン紀行	今村隆三/日本文教出版/1993年
手仕事の日本	柳宗悦/岩波書店/1985年
茶と美	柳宗悦/講談社/2000年
民藝とは何か	柳宗悦/講談社/2006年
夕顔	白洲正子/新潮社/1997年
ピクチャレスクと「リアル」	大河内昌/2008年
ピクチャレスクとイギリス近代	今村隆男/音羽書房鶴見書店/2021年
図録 大原美術館Ⅰ 　海外の絵画と彫刻—近代から現代まで—	大原美術館
図録 大原美術館Ⅱ 日本近・現代絵画と彫刻	大原美術館
図録 珠玉の東京富士美術館コレクション	東京富士美術館/2019
図録 ヴィクトリア&アルバート美術館所蔵 　英国ロマン主義絵画展	2002年
図録 華麗なる宮廷 ヴェルサイユ展 　太陽王ルイ14世からマリーアントワネットまで	2002−2003年
図録 特別ナポレオン展 英雄のロマンと人間学	1999年
図録 ウィーン・モダン クリムト・シーレ 世紀末への道	2019年

👉 歴史・宗教

哲学と宗教全史	出口治明/ダイヤモンド社/2019年
旅する出島	山口美由紀/長崎文献社/2016年
街道をゆく35 オランダ紀行	司馬遼太郎/朝日新聞社/1994年
超図解 一番わかりやすいキリスト教入門	月本昭男/東洋経済新報/2016年
イギリス王室1000年の歴史	指昌博 監修/カンゼン/2014年
ハプスブルク家 学習漫画 世界の歴史できごと事典	菊池良生/ナツメ社/2008年 鈴木恒之 監修/集英社/2002年
学習漫画 世界の歴史人物事典	鈴木恒之 監修/集英社/2002年
山川 詳説世界史図録（第2版） 出島所蔵名品図録〜異文化交流の島〜	山川出版社/2017年 長崎市文化観光部 出島復元整備室/2016年
よみがえる出島オランダ館 —19世紀初頭の街並みと暮らし—	長崎市 出島復元整備室/2020年
小学館版学習まんが世界の歴史⑦⑨⑩⑪⑫⑬⑮ 講談社 学習まんが日本の歴史⑰大正デモクラシー	小学館/2018年 船橋正真監修 西山優里子/講談社/2020年
斉藤孝のざっくり！西洋哲学 斉藤孝のざっくり！世界史 デンマークの歴史 グランドツアー 18世紀イタリアへの旅	斉藤孝/祥伝社/2017年 斉藤孝/祥伝社/2011年 橋本淳編/創元社/1999年 岡田温司/岩波書店/2010年
ゲーテ『イタリア紀行』を旅する 名画で読み解くプロイセン王家12の物語 皇妃ウージェニー —第二帝政の栄光と没落— ロスチャイルド家 ユダヤ国際財閥の興亡	牧野宣彦/集英社/2008年 中野京子/光文社/2021年 窪田般彌/白水社/1991年 横山三四郎/講談社/1995年
ダーウィンと進化論 その生涯と思想をたどる	大森充香訳/丸善出版/2009年
マリー・アントワネット Dr.Robert D.Ballard "The Last Days of the TITANIC"	惣明冬美/講談社/2016年 E.E.O'DONNELL/1997

👉 音樂・藝文・文化等

ルネサンスからロマン主義へ 美術・文学・音楽の様式の流れ	フレデリック・アーツ 望月雄二訳/音楽之友社/1983年
新版 クラシックでわかる世界史 時代を生きた作曲家、歴史を変えた名曲	西原稔/アルテスパブリッシング/2017年
音楽史を学ぶ 古代ギリシアから現代まで	久保田慶一/教育芸術社/2017年
キリスト教と音楽	金澤正剛/音楽之友社/2007年
名画で読み解く「ギリシャ神話」	吉田敦彦監修/世界文化社/2013年
古代ギリシャのリアル	藤村シシン/実業之日本社/2015年
バッハ	ポール・デュ＝ブーシェ 樋口隆一監修/創元社/1996年
ベートーベン 音楽の革命はいかに成し遂げられたか ベートーヴェンを聴けば世界史がわかる	中野雄/文藝春秋/2020年 片山杜秀/文藝春秋/2018年
愉しいビーダーマイヤー 19世紀ドイツ文化史研究	前川道介/国書刊行会/1993年
図説 ヴィクトリア朝の女性と暮らし ワーキング・クラスの人びと	川端有子/河出書房新社/2019年
アフタヌーンティーの楽しみ 英国紅茶の文化誌	出口保夫/丸善株式会社/2000年
不思議を売る男	ジェラルディン・マコックラン 金原瑞人訳/偕成社/1998年

絵のない絵本	アンデルセン 矢崎源九郎訳/新潮社/1987年
絵のない絵本	アンデルセン 鈴木徹郎訳/集英社/1990年
アンデルセン ある語り手の生涯	ジャッキー・ヴォルシュレガー 安達まみ訳/岩波書店/2005年
ペロー童話のヒロインたち	片木智年/せりか書房/1996年
完訳ペロー童話集	新倉朗子訳/岩波書店/1982年
眠れる森の美女 シャルル・ペロー童話集 憧れのウィーン便り	松潔訳/新潮社/2016年 牛尾篤/トラベルジャーナル/1999年
現代語訳 西国立志編 スマイルズ『自助論』	サミュエル スマイルズ著/中村正直訳 金谷俊一郎訳/PHP新書/2013年
友情	武者小路実篤/新潮社/1987年
「白樺」派の文学 パリ・世紀末パノラマ館—エッフェル塔からチョコレートまで	本多秋五/新潮社/1960年 鹿島茂/中央公論新社/2000年
ジーキル博士とハイド氏	スティーブンソン 田中西二郎訳/新潮社/1989年
怪物のトリセツ ドラキュラの ロンドン、ハリーポッターのイギリス	坂田薫子/音羽書房鶴見書店/2019年
英国 ゴシック小説の系譜	坂本光/慶応義塾大学出版会/2013年
ゴシック小説をよむ アン・ラドクリフ ユードルフォの謎Ⅱ—抄訳と研究—	小池滋/岩波書店/1999年 惣谷美智子訳/大阪教育図書/1998年
高慢と偏見	ジェイン・オースティン 大島一彦訳/中央公論新社/2017年
自負と偏見	ジェイン・オースティン 小山太一訳/新潮社/2014年
ジェイン・オースティンの生涯 小説家の視座から	キャロル・シールズ 内田能嗣・惣谷美智子監訳/世界思想社/2009年
ロンドンの夏目漱石	出口保夫/河出書房新社/1991年
漱石 芥川 太宰	佐古純一郎 佐藤泰正/朝文社/2009年
坊ちゃん	夏目漱石/新潮社/2003年
草枕	夏目漱石/新潮社/1987年
三四郎	夏目漱石/新潮社/1986年
赤毛のアン	L.M.モンゴメリ 松本侑子訳/文藝春秋/2019年
図説 赤毛のアン	奥田実紀/河出書房新社/2013年
アルプスの少女ハイジ	ヨハンナ・シュピリ 松永美穂訳/KADOKAWA/2021年
「ハイジ」が見たヨーロッパ	森田安一/河出書房新社/2019年
ハイジの原点 アルプスの少女アデライーデ	ペーター・ビュトナー 川島隆訳/郁文堂/2013年
1920年代旅行記 愛しのアガサ・クリスティー	海野弘/冬樹社/1984年 ヒラリー・マカスキル 青木久恵訳/清流出版/2010年
アガサ・クリスティーとコーヒー	井谷芳恵/いなほ書房/2018年
少ないモノでゆたかに暮らす ゆったりシンプルライフのすすめ	大原照子/大和書房/1999年
"THE MAKING OF PRIDE AND PREJUDICE"	BBC BOOKS PENGUIN BOOKS/1995
Jane Austen "Pride and Prejudice"	PENGUIN BOOKS/1995

👉 網頁

https://floradanica.royalcopenhagen.com/
http://test.nmni.com/Home.html
https://www.nationaltrustcollections.org.uk/article/collecting-ceramics-at-greenway

👉 圖片協助

ANTIQUE HOUSE PORTBELLO	https://www.portbelo.com/
HAVILAND 日本官方代理店	https://haviland-tokyo.jp/
Essen Corporation 股份有限公司（Villeroy&Boch）	https://villeroy-boch.co.jp/
井村美術館、京都美商股份有限公司	https://kyotobisho.com/
Sohbi（創美）股份有限公司	http://www.sohbi-company.com/
NARUMI（鳴海製陶股份有限公司）	https://www.narumi.co.jp/
NIKKO 股份有限公司	https://www.nikko-tabletop.jp/
Noble Traders 股份有限公司（Le-Noble）	https://www.le-noble.com/
Bernardaud Japan 股份有限公司	https://www.bernardaud.com/jp/jp/
皇家皇冠德比 Japan 股份有限公司	http://www.royal-crown-derby.jp/
ROSEN AND CO JAPAN 有限公司	https://rosenthalshop.jp/
Porzellan Manufaktur Nymphenburg	https://www.nymphenburg.com/

👉 製作協助

大倉陶園股份有限公司	https://www.okuratouen.co.jp/
Ercuis&Raynaud 青山店	https://housefoods.jp/shopping/ercuis-raynaud/
Richard Ginori Asia Pacific 股份有限公司	https://www.ginori1735.com/
金田一郎	
福井 TOMOKO	
米山明泉	

＊本書刊登的品牌系列是根據編輯方針選定。因為包含作者私人收藏的古董品或停產品，許多是目前已沒有販售或流通的物品，這點敬請諒解。

皇家哥本哈根：
藍棕櫚唐草

五感生活

圖解西洋經典餐瓷器全書

從歷史、藝術、工藝、名窯、品牌到應用、鑑賞與收藏，西洋瓷藝愛好者必備指南

原 書 名	あたらしい洋食器の教科書─美術様式と世界史から楽しくわかる陶磁器の世界	
作 者	加納亞美子、玄馬繪美子	
譯 者	連雪雅	
審 訂	于禮本	

【日文版製作人員】
美術設計：藤田康平（Barber）
設計：白井裕美子
插畫：酒井真織
攝影：加納亞美子
編輯：山田文惠

總 編 輯　王秀婷
主 編　洪淑暖
編 輯　蘇雅一
校 對　陳佳欣
行 銷 業 務　陳紫晴、羅仔伶
版 權 行 政　沈家心

發 行 人　涂玉雲
出 版　積木文化
104 台北市民生東路二段 141 號 5 樓
電話：(02)2500-7696　傳真：(02)2500-1953
官方部落格：http://cubepress.com.tw
讀者服務信箱：service_cube@hmg.com.tw

發 行　英屬蓋曼群島商家庭傳媒股份有限公司城邦分公司
台北市民生東路二段 141 號 11 樓
讀者服務專線：(02)25007718-9
24 小時傳真專線：(02)25001990-1
服務時間：週一至週五 09:30-12:00、13:30-17:00
郵撥：19863813　戶名：書虫股份有限公司
網站　城邦讀書花園｜網址：www.cite.com.tw

香港發行所　城邦（香港）出版集團有限公司
香港九龍九龍城土瓜灣道 86 號順聯工業大廈 6 樓 A 室
電話：+852-25086231　傳真：+852-25789337
電子信箱：hkcite@biznetvigator.com

馬新發行所　城邦（馬新）出版集團 Cite (M) Sdn Bhd
41, Jalan Radin Anum, Bandar Baru Sri Petaling, 57000 Kuala Lumpur, Malaysia.
電話：(603) 90563833　傳真：(603) 90576622
電子信箱：services@cite.my

封 面 設 計　曲文瑩
內 頁 排 版　薛美惠
製 版 印 刷　上晴彩色印刷製版有限公司

あたらしい洋食器の教科書
(Atarashi Yoshokki no Kyokasho: 7303-0)
© 2022 Amiko Kanou, Emiko Genba
Original Japanese edition published by SHOEISHA Co.,Ltd.
Traditional Chinese Character translation rights arranged with SHOEISHA Co.,Ltd.
through AMANN CO., LTD.
Traditional Chinese Character translation copyright © 2023 by Cube Press, Division of Cite Publishing Ltd.

【印刷版】
2023 年 11 月 2 日　初版一刷
售 價／ NT$ 1200
ISBN 978-986-459-509-9

【電子版】
2023 年 11 月
ISBN 978-986-459-510-5 (EPUB)
有著作權・侵害必究

國家圖書館出版品預行編目 (CIP) 資料

圖解西洋經典餐瓷器全書：從歷史、藝術、工藝、名窯、品牌到應用、鑑賞與收藏，西洋瓷藝愛好者必備指南 / 加納亞美子, 玄馬繪美子著；連雪雅譯. -- 初版. -- 臺北市：積木文化出版：英屬蓋曼群島商家庭傳媒城邦股份有限公司城邦分公司發行, 2023.11
面；　公分 . -- （五感生活；78）
譯自：あたらしい洋食器の教科書：美術様式と世界史から楽しくわかる陶磁器の世界
ISBN 978-986-459-509-9（平裝）
1.CST: 瓷器 2.CST: 餐具 3.CST: 陶瓷工藝
938　　　　　　　　　　　　　112010127